D1161167

Toys for Kids

Tectum Publishers of Style

© 2008 Tectum Publishers NV
 Godefriduskaai 22
 2000 Antwerp
 Belgium
 info@tectum.be
 + 32 3 226 66 73
 www.tectum.be

ISBN: 978-90-76886-65-7
WD: 2008 / 9021 / 5
(46)

Editor: Patricia Massó
Editorial Coordination: Mariel Marohn, Ariane Preusch
Research Team: Mariel Marohn, Patricia Massó
Layout: Anke Scholz
Prepress & Imaging: Jan Hausberg
Texts: Yasemin Erdem
Translators: Stéphanie Laloix / Alphagriese (French), Michel Mathijs (Dutch)

Designed by fusion publishing GmbH, Stuttgart . Los Angeles
www.fusion-publishing.com

No part of this book may be reproduced in any form,
by print, photo print, microfilm or any other means
without written permission from the publisher.

All facts in this book have been researched with utmost precision.
However, we can neither be held responsible for any
inaccuracies nor for subsequent loss or damage arising.

Unless otherwise noted, all product images are used
by courtesy of the respective companies mentioned in
the product descriptions.

Toys for Kids

TECTUM
PUBLISHERS

contents

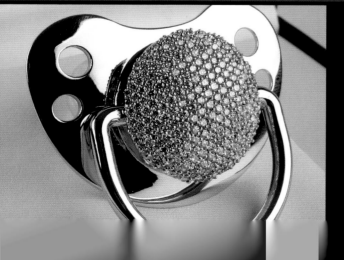
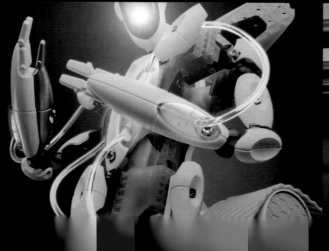

Limited editions for unlimited dreams

"We don't stop playing because we grow old, we grow old because we stop playing," George Bernard Shaw once stated. And what is the quality that inspires the lives of grown-ups most, what makes them feel happy and contented? Is it not the ability to remain a kid at heart, as well as to continue pursuing the biggest childhood dreams?

This exquisite book builds a bridge to those big dreams, to the wild imagination, enthusiasm, and playfulness that characterize most children. It invites them to a journey to a place where nothing seems impossible, no dream too big—a place where children's dreams actually come true. And it does so by covering many of their areas of interest: be it the environment in which kids live and grow up, the clothes and other fancy stuff they like to wear, games they like to play or the activities they love to entertain: here come the most astonishing toys and items that are not only exclusive and highly glamorous, but seem to be beyond imagination as well.

The exclusive furniture and items presented for kids' rooms are stylish yet highly practical, and also inspiring in terms of creativity, as they often come with a toy-like quality that triggers the pursuit of games, role-playing and fun. And not only that: children can actually have their own fully equipped (play-)houses! Beautiful clothes and accessories embellished by jewelry and other precious materials make a design statement and let kids express their unique personality and character. Interests like electronics and high-tech are responded to by introducing not only the most highly developed products, but those that are designed in an exclusive and distinguishing way also.

Among the most astonishing and breathtaking toys featured here you may find diamond pacifiers, Victorian playhouses, golden and diamond cases for iPhones, genuine robots taken from famous movies, handcrafted rocking-horses, cribs or coaches that look as if they were taken directly from a fairy tale, giant-sized stuffed animals and many more.

Fancy a tree house lodge for over €300,000? A playground like the tumble outpost for almost €80,000? A rocking horse for nearly €13,000 or a crystal Scrabble board for about the same price? Even just looking at the toys

watering in a mental sense and leads to the contemplation of fantasies; it causes one to dream, dream, and dream. And maybe actually to fulfill some of those dreams.

The book covers toys that are everything from grand to minimalistic, from nostalgic to innovative, from big scale to small-but-beautiful, and all of them have something in common: they pay tribute to children's unique personalities, their dreams, playfulness and love of imagination. Feeling like a pirate, the owner of an old-style nostalgic house, or playing Robin Hood in a most realistic tree house has never been so easy!

Even if not everyone may be able to afford some—or actually many—of the toys presented here, they are still a feast for the eyes, inspiring and highly satisfying in terms of the fantasies they produce, the dreams they enable and the feel for the good life that they suggest. There are also toys that can be more easily afforded, and they may be a good start to catch a glimpse and have a taste of the fantastic and glamorous beauties that are presented here. Many of them have a symbolic meaning, too, as they will be cherished keepsakes for years to come.

Furthermore, there are those toys that come as a limited edition, in fact many of the presented ones do so, underlining their own exclusivity and standing for what this book may inspire overall: unlimited dreams.

Editions limitées pour rêves sans limites

« Ce n'est pas parce que nous vieillissons que nous arrêtons de jouer, c'est parce que nous arrêtons de jouer que nous vieillissons, » a un jour déclaré George Bernard Shaw. Quelle est la qualité qui inspire le plus les adultes, qui les aide à se sentir mieux et heureux ? N'est-ce pas cette capacité à garder une âme d'enfant, en continuant à poursuivre leurs rêves les plus fous ?

Ce livre est une porte ouverte sur des rêves sans limites, vers une imagination débridée, vers l'enthousiasme et la joie qui caractérisent les enfants. Il les invite à un voyage vers là, où rien ne semble impossible, où aucun rêve n'est trop grand ; un lieu où les rêves d'enfance se réalisent vraiment. Et il le fait en évoquant nombre de leurs centres d'intérêts : l'environnement dans lequel ils grandissent, les vêtements et autres accessoires qu'ils aiment porter, les jeux auxquels ils adorent jouer et leurs passe-temps préférés. Voici les jouets et les objets les plus étonnants, chics et extrêmement glamour, mais surtout les plus improbables et surprenants.

Les meubles et objets pour les chambres d'enfants dépeints dans cet ouvrage sont élégants mais aussi très pratiques et créatifs ; ils ressemblent souvent à des jouets et sont ainsi propices à la création de nouveaux jeux et distractions. Les enfants peuvent eux aussi avoir leur propre (petite) maison équipée !
Les vêtements et accessoires luxueux qui sont présentés, ornés de pierres précieuses et autres matériaux rares, permettent d'apporter la touche finale et d'exprimer ses goûts, même lorsqu'il s'agit de mode pour enfants. Vous trouve-rez également dans ces pages les produits non seulement les plus évolués sur le plan technologique, mais dont le design tendance et original comble l'intérêt des enfants pour tout ce qui est high-tech.

Parmi les jouets les plus étonnants et époustouflants figurant dans cet ouvrage, vous pourrez trouver des tétines en diamants, des maisons victoriennes, des étuis en or et diamant pour iPhones, de vrais robots issus de films célèbres, des chevaux à bascule faits main, des landaus et des poussettes semblant tout droit sortis d'un conte de fées, des peluches géantes et bien d'autres choses encore.

Envie d'une cabane dans les arbres à plus de 300 000 € ? D'un terrain de bascule d'une valeur avoisinant les 13 000 €, ou d'un plateau de Scrabble en cristal pour à peu près le même prix ? Le simple fait de regarder ces jouets vous donne un sentiment de légèreté et vous inspire. Ils sont extrêmement tentants et vous ne pourrez vous lasser de les contempler, pour rêver, rêver et encore rêver. Et peut-être même vous vous laisserez tenter et réaliserez certains de ces rêves.

Cet ouvrage montre des jouets qui vont du gigantisme au minimalisme, du nostalgique à l'innovant, de la grande échelle au miniature, mais tous ont quelque chose en commun : ils rendent hommage aux personnalités uniques des enfants, à leurs rêves, à leurs joies et à leur imagination. Etre un pirate, propriétaire d'une belle demeure ancienne, ou jouer à Robin des Bois dans une véritable cabane perchée dans les arbres n'a jamais été aussi facile !

Si tout le monde n'a pas les moyens de s'offrir certains - ou plutôt la majorité - des jouets présentés ici, ils restent une fête pour l'œil, vous inspirent et vous comblent grâce aux rêves qu'ils suscitent et à la vie magnifique qu'ils évoquent. Certains de ces jouets sont plus abordables, et constituent un bon avant-goût des merveilles fantasques et glamour présentées dans Toys for Kids. Beaucoup d'entre eux ont aussi une portée symbolique, car ils resteront des souvenirs précieux pour les années à venir.

Enfin, nombre des jouets présentés ici n'existent qu'en édition limitée, ce qui ajoute à leur caractère exclusif et illustre bien ce que ce livre devrait inspirer avant tout : des rêves sans limites.

Beperkte oplages voor onbeperkte dromen

"We stoppen niet met spelen omdat we oud worden, we worden oud omdat we stoppen met spelen," zei George Bernard Shaw ooit. En welke kwaliteit inspireert volwassenen meer, wat maakt hen meer blij en tevreden, dan het vermogen om jong van geest te blijven en hun grootste kinderdromen te blijven nastreven?

Dit prachtige boek bouwt een brug naar de grote dromen, de wilde fantasieën, het enthousiasme en de speelsheid die zo kenmerkend zijn voor de meeste kinderen. Het neemt de lezer mee op reis naar een plek waar niets onmogelijk lijkt, waar geen droom te groot is – een plaats waar kinderdromen werkelijkheid worden. Dat doet het boek door veel van hun interessegebieden op te nemen: de omgeving waarin kinderen leven en opgroeien, de kleren en andere trendy spulletjes die ze graag dragen, de spelletjes die ze graag spelen of de activiteiten waar ze dol op zijn: Toys for Kids biedt een selectie van de meest wonderlijke speeltuigen en spullen die niet alleen exclusief en zeer betoverend zijn, maar ook nog eens onze verbeelding prikkelen.

De exclusieve meubels en andere items voor in kinderkamers zijn stijlvol, maar ook bijzonder praktisch en inspirerend op het vlak van creativiteit omdat ze een speelse kwaliteit hebben die de zin in spelletjes, rollenspelen en gewoon plezier maken aanscherpen. En niet alleen dat: kinderen kunnen zelfs hun eigen, volledig uitgeruste (speel)huizen hebben! Mooie kleren en accessoires versierd met juwelen en andere kostbare materialen maken een designstatement en laten kinderen hun unieke persoonlijkheid en individuele karakter tot uitdrukking brengen. Interesses als elektronica en technologie worden aangemoedigd met behulp van producten die niet alleen uiterst innovatief zijn, maar ook nog eens een exclusief en opvallend design hebben.

Onder de meest wonderlijke en adembenemende speeltuigen en prullaria die hier worden voorgesteld, vind je diamanten fopspenen, Victoriaanse speelhuizen, gouden en diamanten etuis voor iPhones, echte robots uit beroemde films, handgemaakte schommelpaarden, kinderbedjes en koetsen die rechtstreeks uit een sprookje lijken te komen, reusachtige troeteldieren en nog veel meer.

Had je graag een boom"hut" van meer dan € 300.000? Een echte speeltuin

van ongeveer € 13.000 of een kristallen Scrabblebord voor nagenoeg dezelfde prijs? Gewoon al maar kijken naar al dit speelgoed geeft je een tevreden en geïnspireerd gevoel. Het water loopt je – figuurlijk – in de mond en je fantasie slaat op hol: je begint te dromen, te dromen en nog eens te dromen. En misschien, wie weet, kan je ooit een van deze dromen waarmaken.

Het boek stelt speelgoed voor, gaande van groots tot minimalistisch, van nostalgisch tot innovatief, van grootschalig tot klein-maar-fijn. Alle hebben ze iets gemeen: ze brengen hulde aan de unieke persoonlijkheid van kinderen, aan hun dromen, hun speelsheid en hun rijke verbeeldingskracht. Je voelen als een piraat of als de eigenaar van een nostalgisch, stijlvol huis, of Robin Hood spelen in een absoluut realistische boomhut: het was nog nooit zo makkelijk!

En al zal niet iedereen zich sommige – of zeg maar vele – van de hier getoonde speeltuigen en andere kostbaarheden kunnen veroorloven, ze zijn nog altijd een feest voor het oog, inspireren tot weer nieuwe fantasieën en doen dromen van het goede leven. Er zitten ook speeltjes tussen die wat minder duur zijn, een goed beginpunt misschien om al een glimp op te vangen en eens te proeven van de fantastische en betoverend mooie dingen die hier worden voorgesteld. Vele hebben ook een symbolische betekenis en zullen nog jaren lang als mooie herinnering worden gekoesterd.

Bovendien, nogal wat – zeg maar de meeste – van de hier getoonde spullen worden uitgebracht in een beperkte oplage en onderstrepen op die manier hun eigen exclusieve karakter, waarbij ze staan voor wat we met dit boek willen aanmoedigen: onbeperkte dromen.

accessories
and lifestyle

The lovely items presented in this chapter cover everything that is suitable for making a distinct design statement—all that is fashionable and symbolizes a love for luxury. Amongst other things, there are accessories with details made of jewels, keepsakes for children like precious tableware or baby bottles, beautifully ornamented dresses, fancy costumes as well as creative and inspiring eligibles.

Les articles présentés dans ce chapitre représentent tout ce qu'il existe de plus ravissant pour afficher sa conception de la mode ; ils sont à la pointe de la tendance et symbolisent l'amour du luxe. Il y a, entre autres, des accessoires sertis de pierres précieuses, de la vaisselle ou des biberons qui resteront de précieux souvenirs, des robes et des déguisements magnifiquement ornés, ainsi que des objets hors du commun, créatifs et inspirants.

De mooie spulletjes die in dit hoofdstuk worden voorgesteld, zijn stuk voor stuk geschikt voor het maken van een duidelijk designstatement, zijn modieus en symboliseren onze liefde voor luxe. Ze omvatten, onder andere, accessoires met details gemaakt van juwelen, leuke souvenirs voor kinderen zoals duur tafelgerei of babyflesjes, mooi versierde jurkjes, extravagante pakjes en creatieve en inspirerende kostbaarheden.

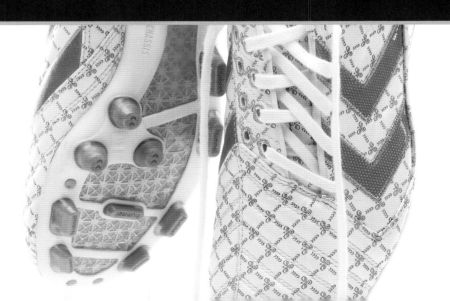

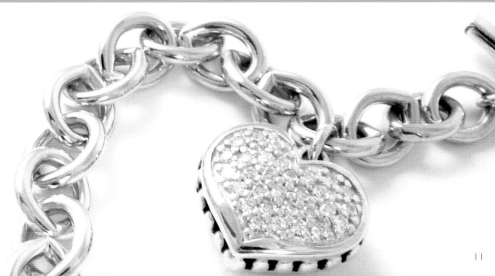

accessories and lifestyle

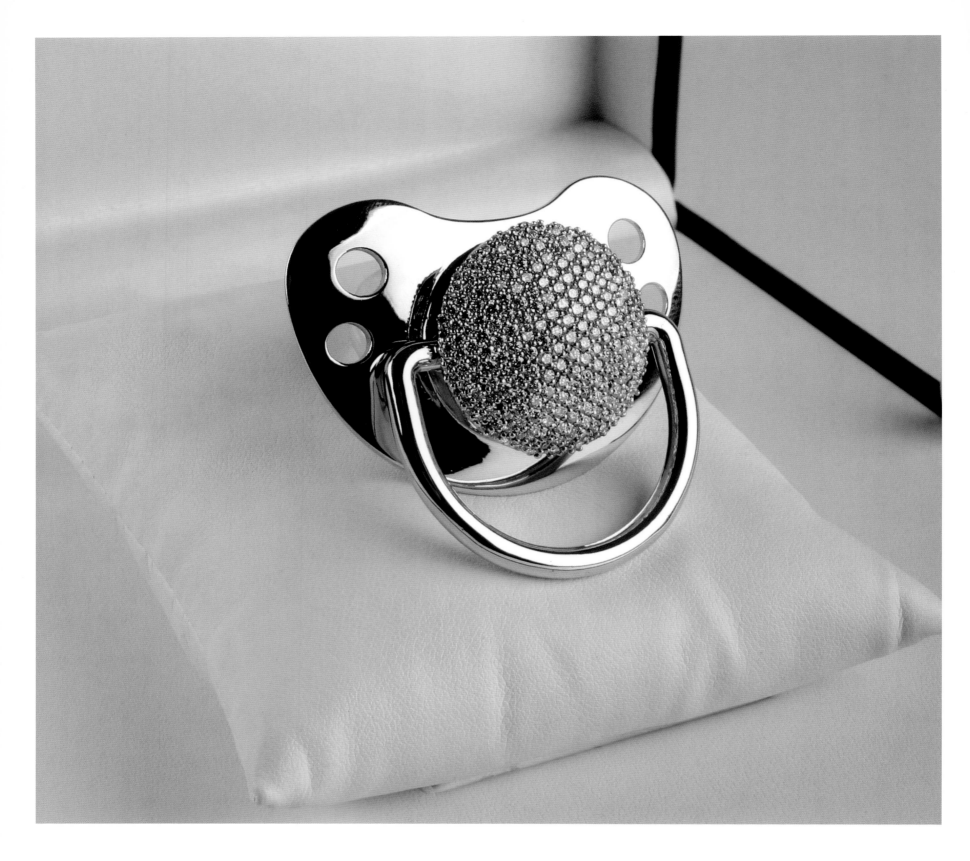

Diamond Pacifier

Personalized Pacifiers™ | www.personalizedpacifiers.com

Diamonds are not just a girl's best friend, but can be a stylish gift for babies as well. Ingeniously put together, this pacifier is partially made of solid white gold and contains 278 diamonds. Even if not actually used, it is a valuable gift for the baby's future.

Les diamants ne sont pas seulement les meilleurs amis d'une femme, ils peuvent aussi être un cadeau de choix pour les bébés. Cette sucette est partiellement faite en or blanc massif et contient 278 diamants ingénieusement incrustés. Même si elle n'est pas forcément utilisée, elle reste un cadeau précieux que bébé conservera toujours.

Diamanten zijn niet alleen "a girl's best friend", maar kunnen ook een chic geschenk voor baby's zijn. Deze fopspeen is ingenieus in elkaar gestoken, deels gemaakt uit zuiver wit goud en bevat 278 diamanten. En zelfs al wordt hij niet echt gebruikt, dan is het alvast een waardevol geschenk voor de toekomst van de baby.

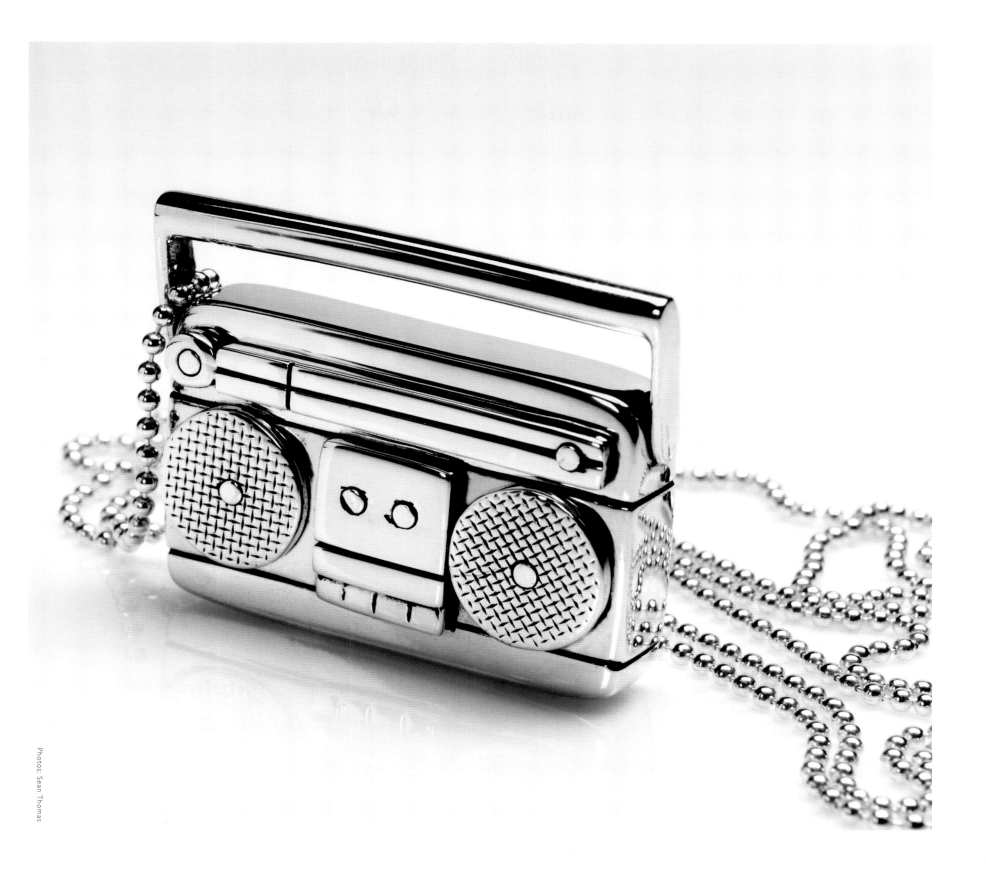

Photos: Sean Thomas

Darkcloud Silver Collection

Nathan Thomas | www.darkcloudsilver.com

Inspired by the hip-hop culture, these tastefully designed objects made of solid silver will enthuse any youngster who loves music and a distinctive style. The symbolic and valuable objects make a statement, like the pendant in the shape of a radio or the turntable ring.

Inspirés par la culture hip-hop, ces objets au design plein d'élégance en argent massif séduiront tous les jeunes amateurs de musique et de style. Car ils sont symboliques, précieux et emblématiques, comme le pendentif en forme de radio ou la bague platine de mixage.

Deze stijlvolle designobjecten, gemaakt uit puur zilver en geïnspireerd door de hiphopcultuur, vallen in de smaak bij alle jongeren die houden van muziek én stijl. Deze symbolische en waardevolle objecten maken een statement, zoals de hanger in de vorm van een radio of de ring met draaitafel.

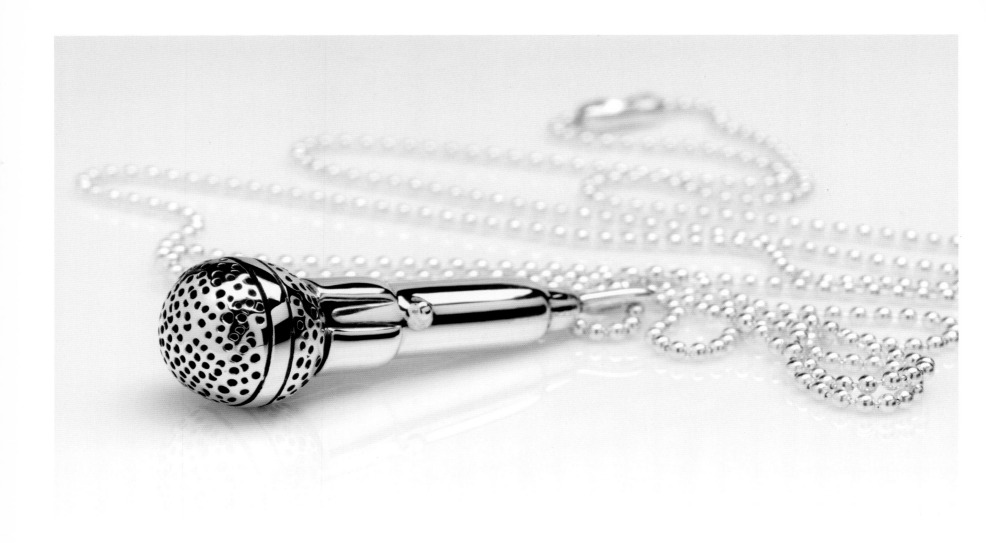

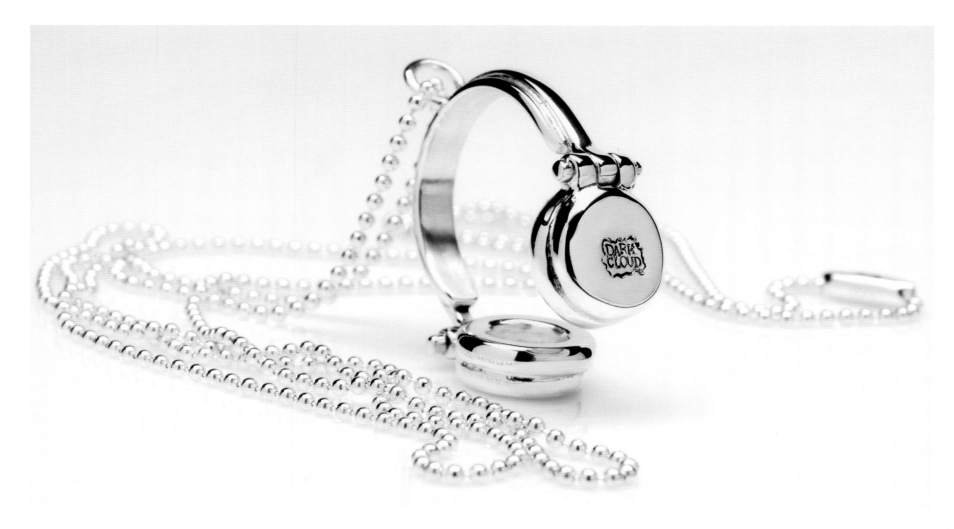

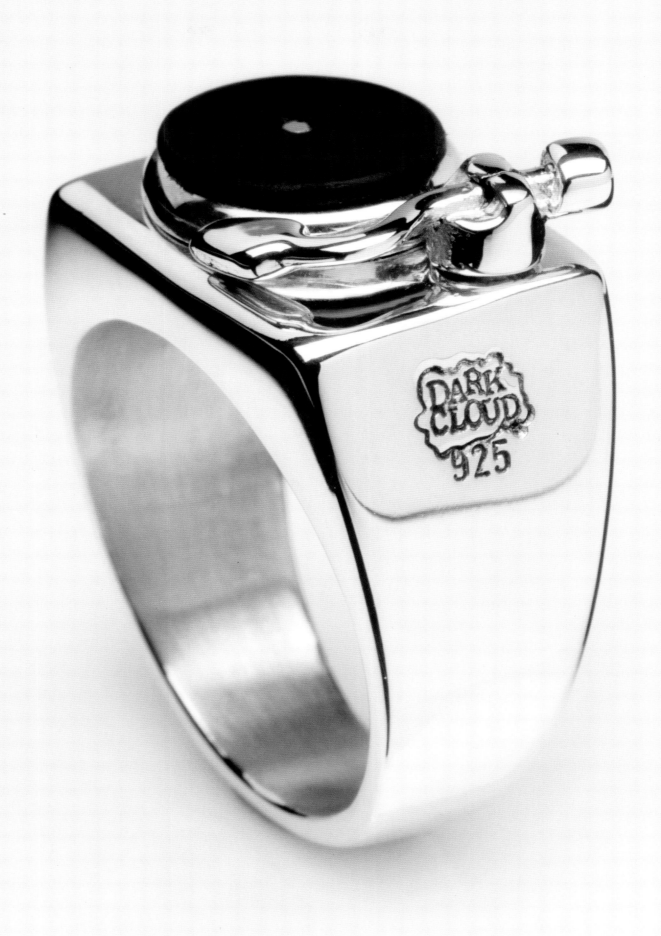

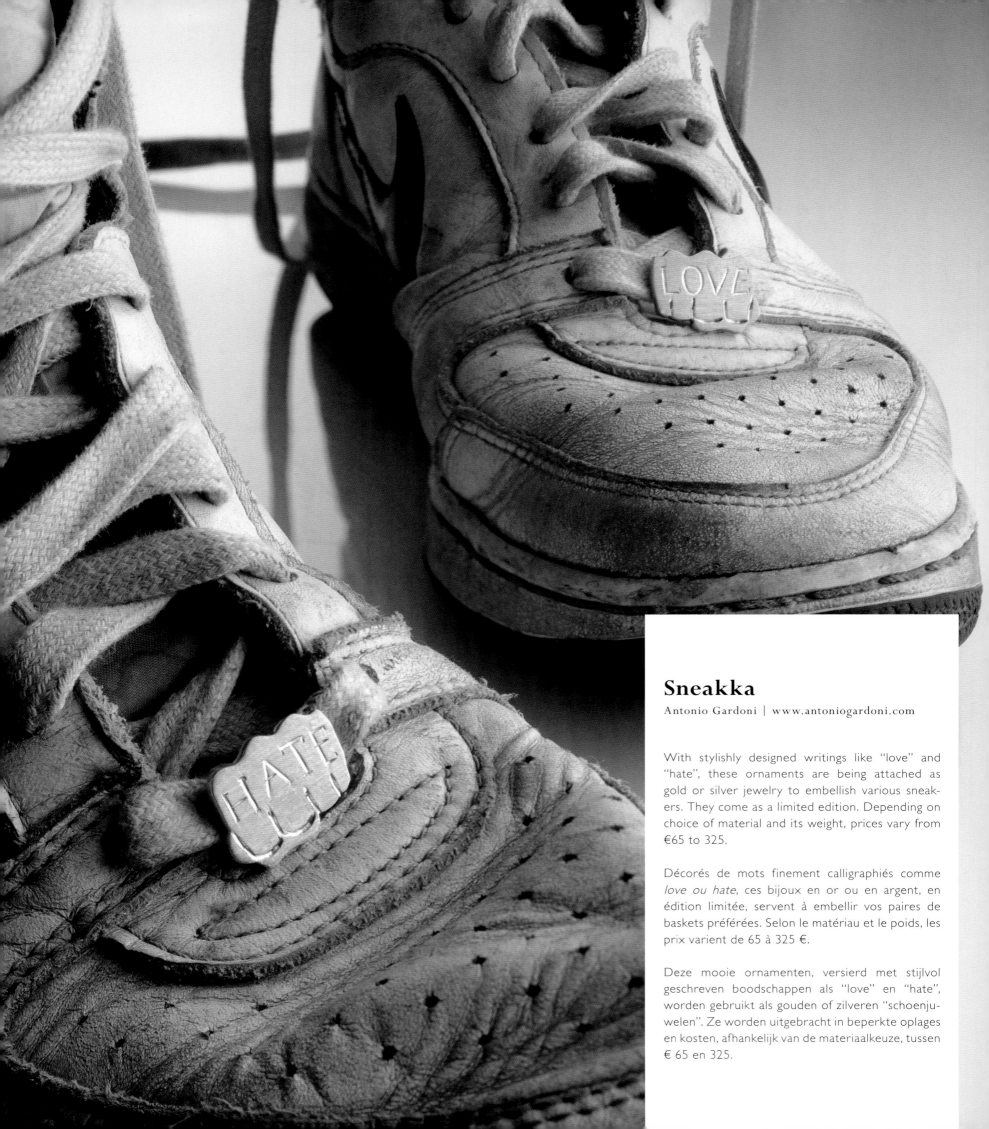

Sneakka

Antonio Gardoni | www.antoniogardoni.com

With stylishly designed writings like "love" and "hate", these ornaments are being attached as gold or silver jewelry to embellish various sneakers. They come as a limited edition. Depending on choice of material and its weight, prices vary from €65 to 325.

Décorés de mots finement calligraphiés comme *love ou hate*, ces bijoux en or ou en argent, en édition limitée, servent à embellir vos paires de baskets préférées. Selon le matériau et le poids, les prix varient de 65 à 325 €.

Deze mooie ornamenten, versierd met stijlvol geschreven boodschappen als "love" en "hate", worden gebruikt als gouden of zilveren "schoenjuwelen". Ze worden uitgebracht in beperkte oplages en kosten, afhankelijk van de materiaalkeuze, tussen € 65 en 325.

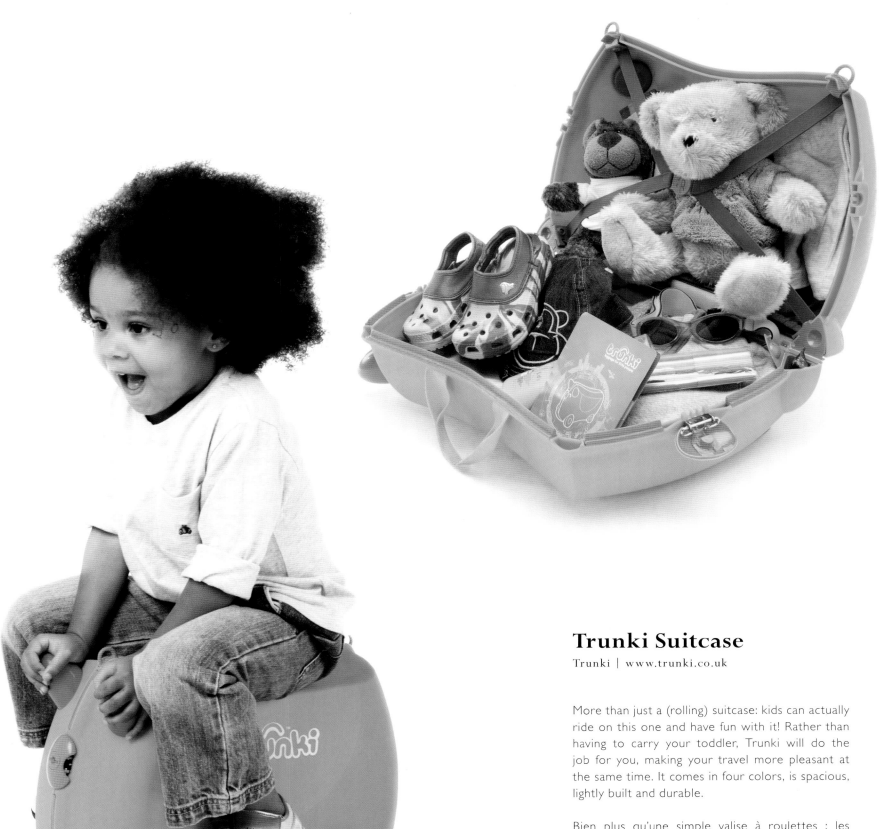

Courtesy: Trunki

Trunki Suitcase

Trunki | www.trunki.co.uk

More than just a (rolling) suitcase: kids can actually ride on this one and have fun with it! Rather than having to carry your toddler, Trunki will do the job for you, making your travel more pleasant at the same time. It comes in four colors, is spacious, lightly built and durable.

Bien plus qu'une simple valise à roulettes : les enfants peuvent vraiment s'asseoir sur celle-ci et s'amuser ! Plutôt que d'avoir à porter votre bébé, Trunki le fera pour vous, rendant votre voyage plus agréable dans le même temps. Il existe en quatre couleurs, est spacieux, léger et résistant.

Meer dan zomaar een koffer (op wieltjes): kinderen kunnen er effectief op rijden en er plezier mee maken! In plaats van je dreumes te moeten dragen, zal Trunki het van je overnemen zodat de reis ook voor jou aangenamer wordt. De Trunki is verkrijgbaar in vier kleuren, is ruim en duurzaam en gemaakt uit lichte materialen.

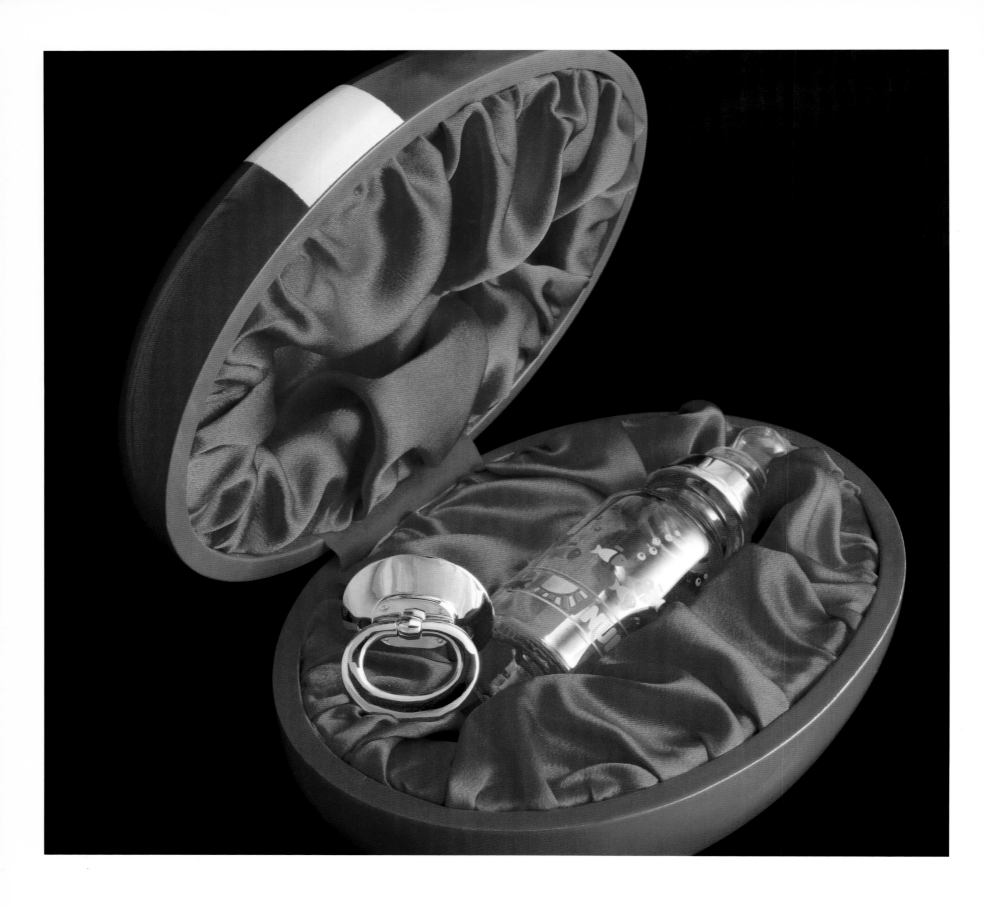

18 Karat Gold Pacifier and Baby Bottle

+Ultra Luxury Products | www.plus-ultra.ru

The pacifier is made of solid gold, whilst the bottle is made of gold plated sterling silver. The set costs €4,900. You can exchange the mouthpiece according to the age of your baby and the food that is on the menu.

La sucette est en or massif, le biberon est quant à lui en argent fin plaqué or. L'ensemble coûte 4.900 €. Vous pouvez changer les tétines selon l'âge du bébé et la nourriture au menu.

De fopspeen is gemaakt van zuiver goud, terwijl het flesje van verguld zilver is. Dit setje kost € 4.900. Je kan het mondstuk vervangen naargelang de leeftijd van je baby en het voedsel dat op het menu staat.

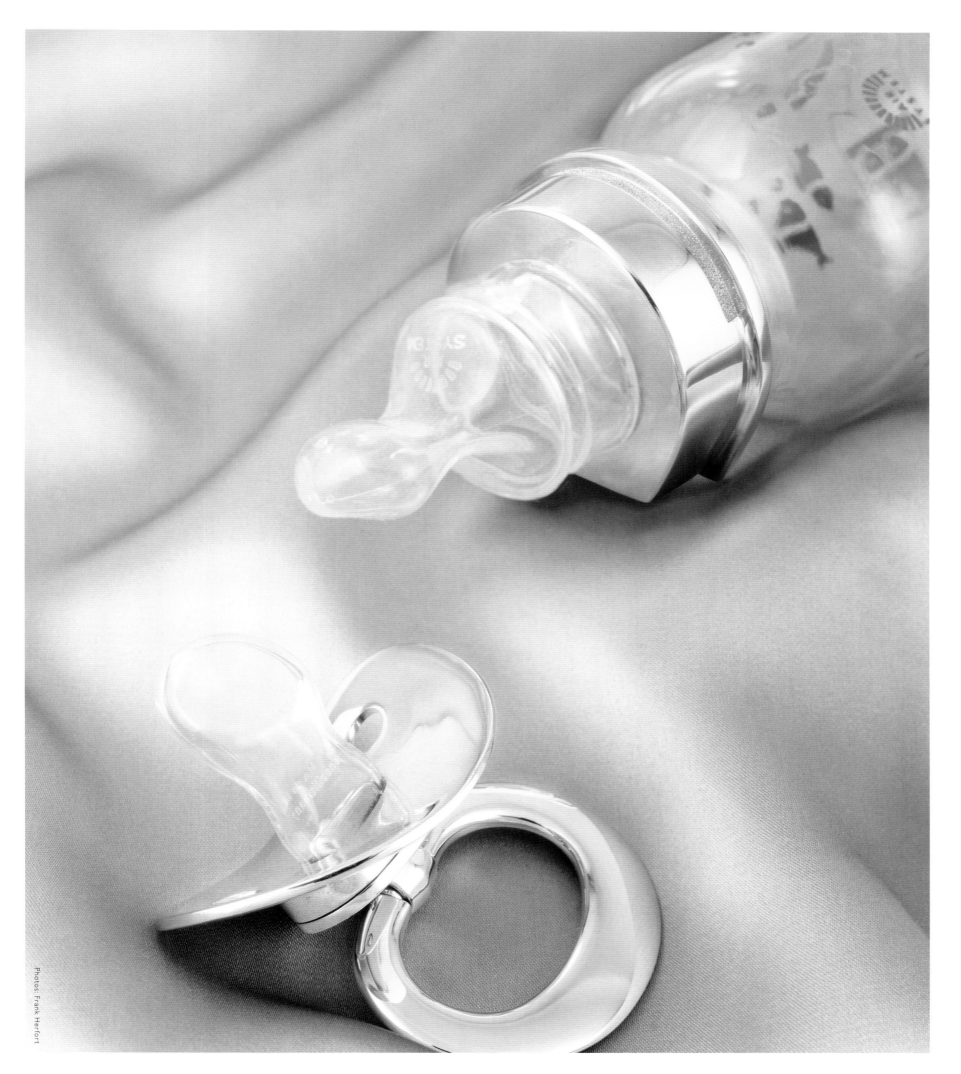

Photos: Frank Herfort

accessories and lifestyle　21

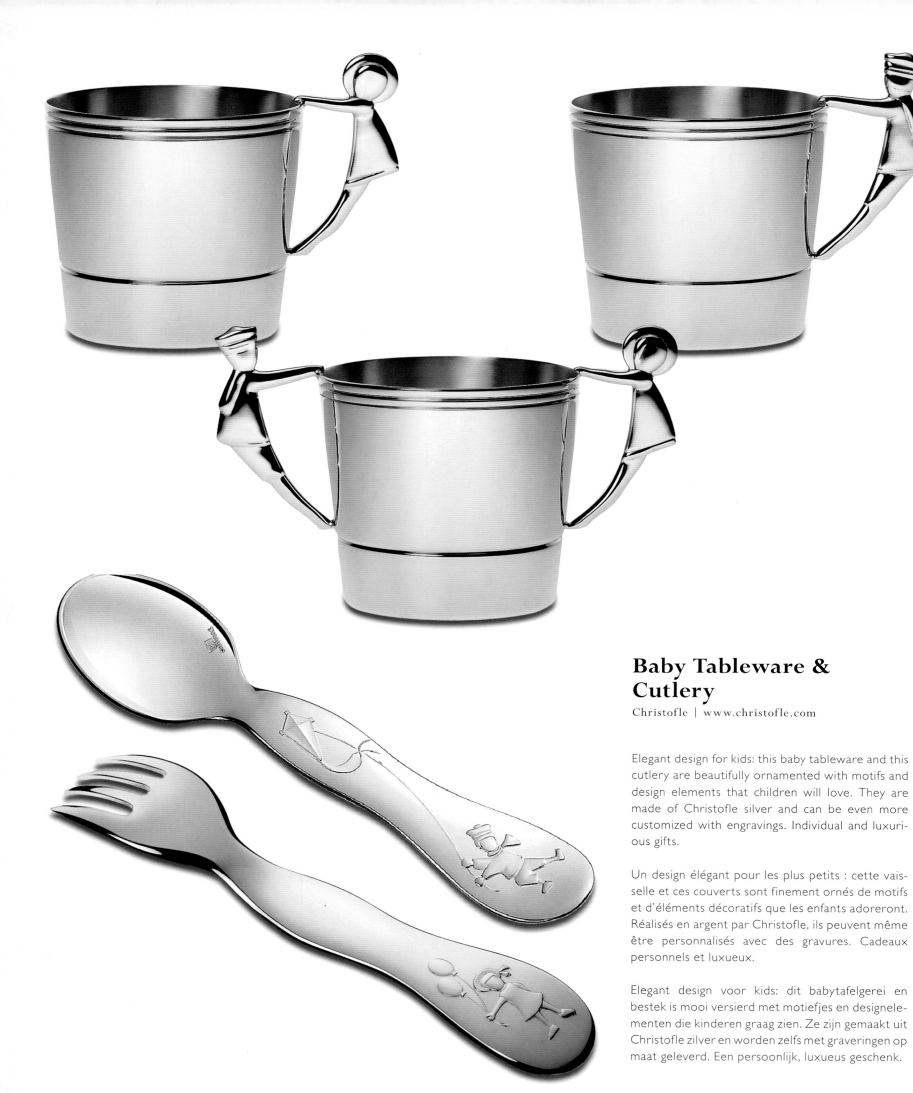

Baby Tableware & Cutlery

Christofle | www.christofle.com

Elegant design for kids: this baby tableware and this cutlery are beautifully ornamented with motifs and design elements that children will love. They are made of Christofle silver and can be even more customized with engravings. Individual and luxurious gifts.

Un design élégant pour les plus petits : cette vaisselle et ces couverts sont finement ornés de motifs et d'éléments décoratifs que les enfants adoreront. Réalisés en argent par Christofle, ils peuvent même être personnalisés avec des gravures. Cadeaux personnels et luxueux.

Elegant design voor kids: dit babytafelgerei en bestek is mooi versierd met motiefjes en designelementen die kinderen graag zien. Ze zijn gemaakt uit Christofle zilver en worden zelfs met graveringen op maat geleverd. Een persoonlijk, luxueus geschenk.

Courtesy Jeanine Payer

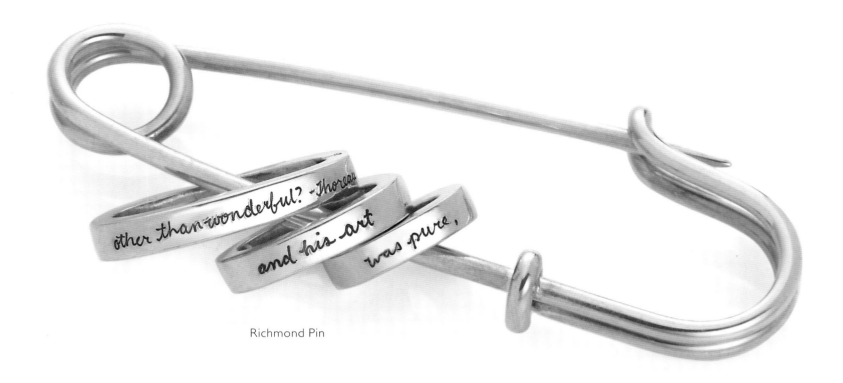

Richmond Pin

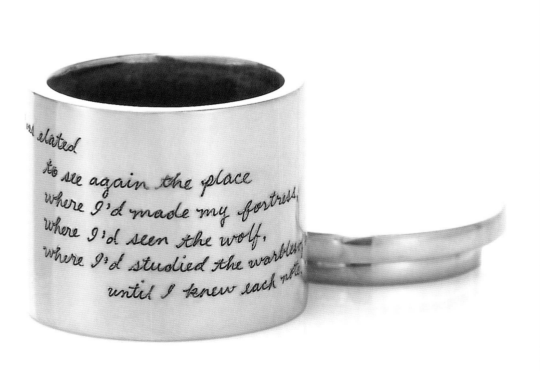

First Tooth Box

Richmond Pin & First Tooth Box

Jeanine Payer | www.jeaninepayer.com

Both objects are made of sterling silver: the decorative Richmond Pin holds three ovals with engravings and costs €200. The price of the First Tooth Box is €170, and it is also ornamented with an engraving, making it a lovely box for keeping your child's first tooth!

Ces deux objets sont faits en argent massif : la *Richmond Pin*, décorative, contient trois ovales avec des gravures et coûte 200 €. La *First Tooth Box* est quant à elle à 170 € et également ornée d'une gravure. Cette adorable boîte sera idéale pour conserver la première dent de lait de votre enfant !

Beide voorwerpen zijn gemaakt van echt zilver: de decoratieve Richmond Pin heeft drie ovale ringen met gravering en kost € 200. De prijs van de First Tooth Box bedraagt € 170; deze is ook getooid een gravering zodat het een mooi doosje is voor je kind om zijn of haar eerste tandje in te bewaren!

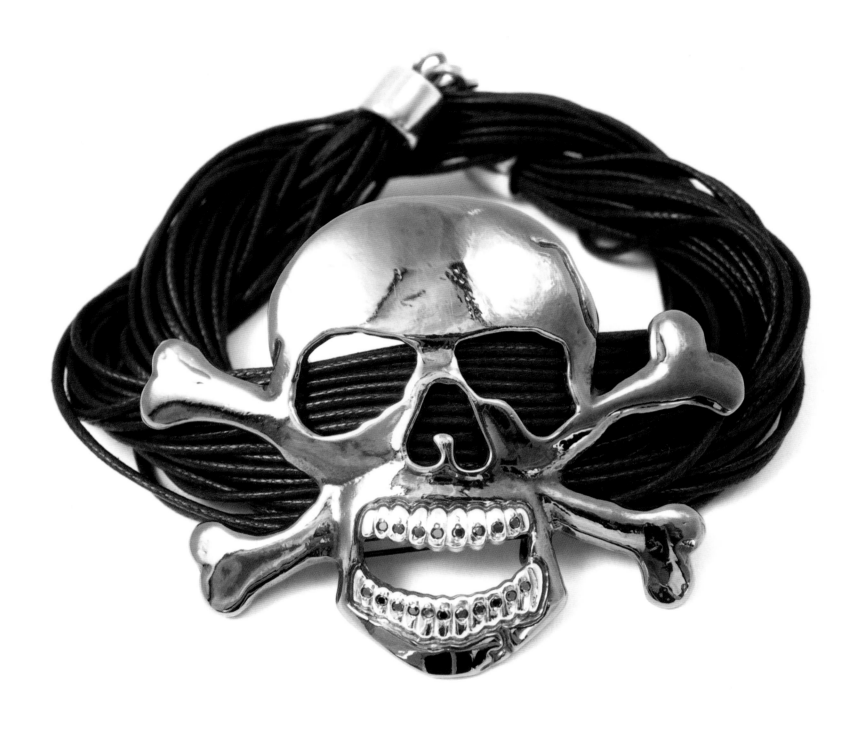

Jewelry
U Chic | www.uchic.it

This stylish and exclusive jewelry made of gold and diamonds is designed with motifs of pirates, appealing to youngsters with an interest for the hip, unusual, and eccentric. Prices lie above €1,000, with the necklace gold skull being worth even €2,450.

Ces bijoux chics et exclusifs en or et diamants sont conçus avec des motifs de pirates, qui séduisent un public jeune et branché, attiré par l'original et l'excentrique. Les prix commencent à 1.000 €, et vont jusqu'à 2.450 € pour le collier crâne en or.

Deze stijlvolle en exclusieve juwelen gemaakt van goud en diamanten hebben piratenmotieven, waardoor ze erg gegeerd zijn bij jongeren die er graag hip, ongewoon en zelfs een beetje excentriek willen uitzien. De prijzen liggen boven de € 1.000, de halsketting met de gouden schedel kost zelfs € 2.450.

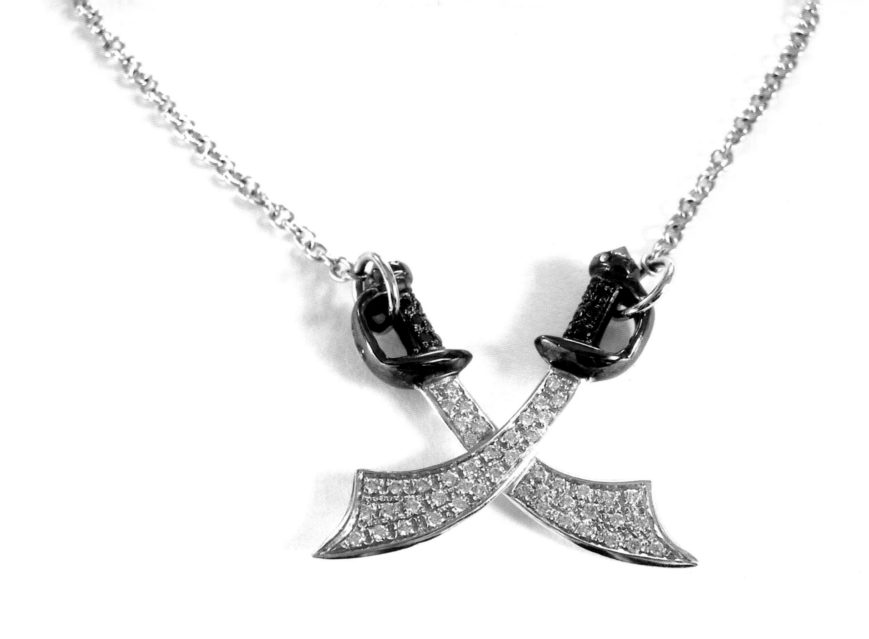

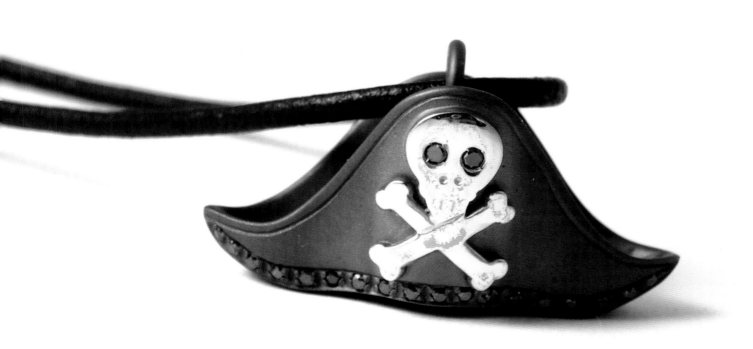

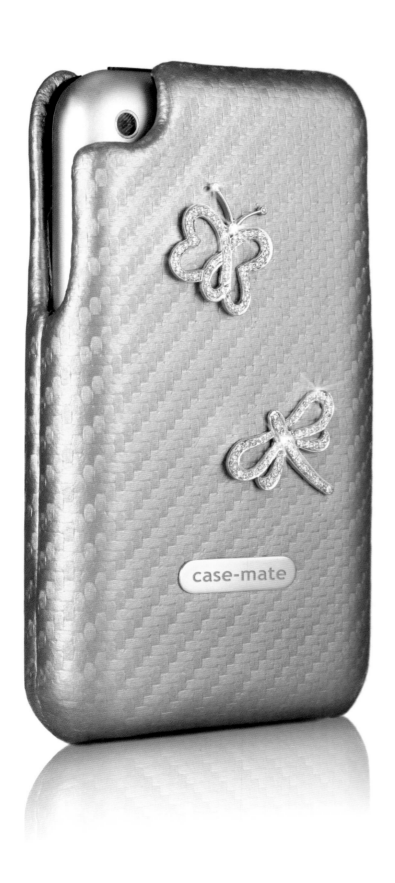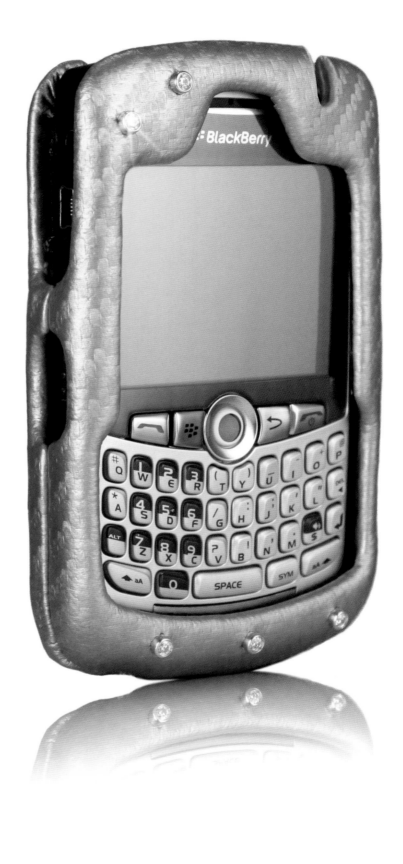

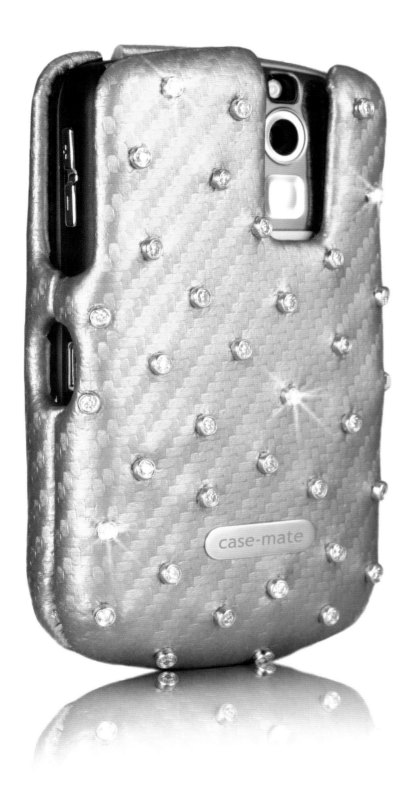
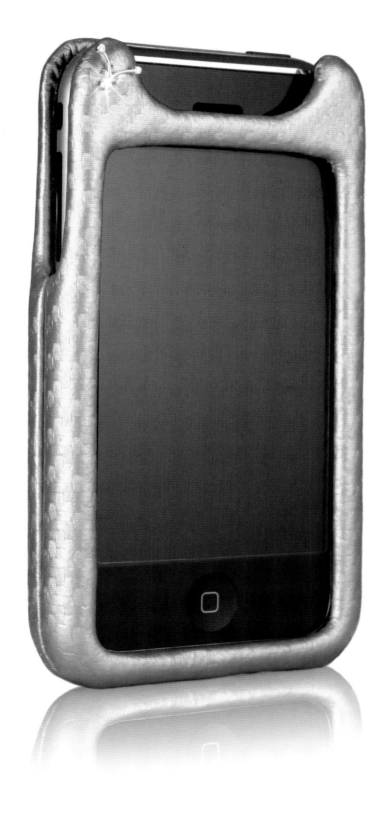

Gold & Diamond Case

Case-Mate | www.case-mate.com

Blackberrys and iPhones can now be clad in the most luxurious way: this Gold & Diamond case is worth €13,000. It is made of half an ounce of gold and 42 diamonds (with a total of 3,5 karats) that sparkle all over it. It's never too early to give your kid a taste of luxury!

Les blackberrys et les iPhones peuvent désormais être habillés luxueusement : cet étui or et diamants coûte 13.000 €. Il est fait de 15 g d'or et de 42 diamants (3,5 carats au total) qui étincellent sur toute sa surface. Parce qu'il n'est jamais trop tôt pour transmettre le goût du luxe à votre enfant !

Blackberry's en iPhones kunnen nu op de meest luxueuze wijze worden 'gepimpt': dit gouden & diamanten etui is € 13.000 waard. Het is gemaakt van een kleine 15 gram goud en 42 schitterende diamanten (met in totaal 3,5 karaat). Het is nooit te vroeg om je kind de smaak van luxe mee te geven!

Jewelry

Lagos | www.lagos.com

Made of finest materials such as sterling silver, 18K gold or diamonds, the jewelry by Lagos offers a variety of pendants or motifs like butterflies, hearts, skulls or belt hook with chain. The range includes necklaces and bracelets, but also other stylish and exclusive jewelry.

Fabriqués dans les matériaux les plus fins comme l'argent massif, l'or 18 carats ou les diamants, les bijoux Lagos proposent une variété de pendentifs ou de motifs comme des papillons, des cœurs, des crânes ou des boucles de ceinture avec chaîne. La gamme comprend des colliers et des bracelets, mais aussi d'autres bijoux élégants et exclusifs.

Gemaakt uit de fijnste materialen zoals puur zilver, 18-karaatsgoud of diamanten, bieden de juwelen van Lagos een grote verscheidenheid aan hangertjes of motieven zoals vlinders, hartjes, schedels of riemhaakjes met ketting. Het gamma omvat halskettingen en armbanden, maar ook andere stijlvolle en exclusieve juwelen.

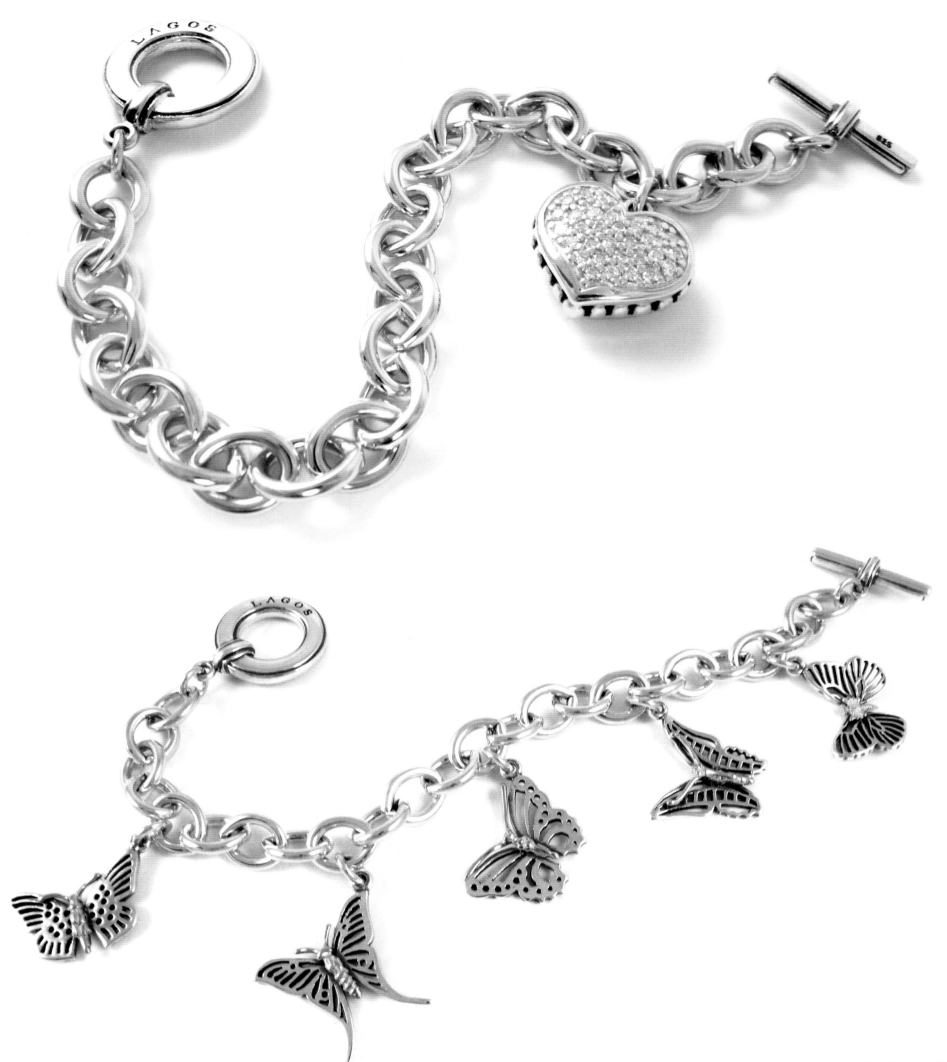

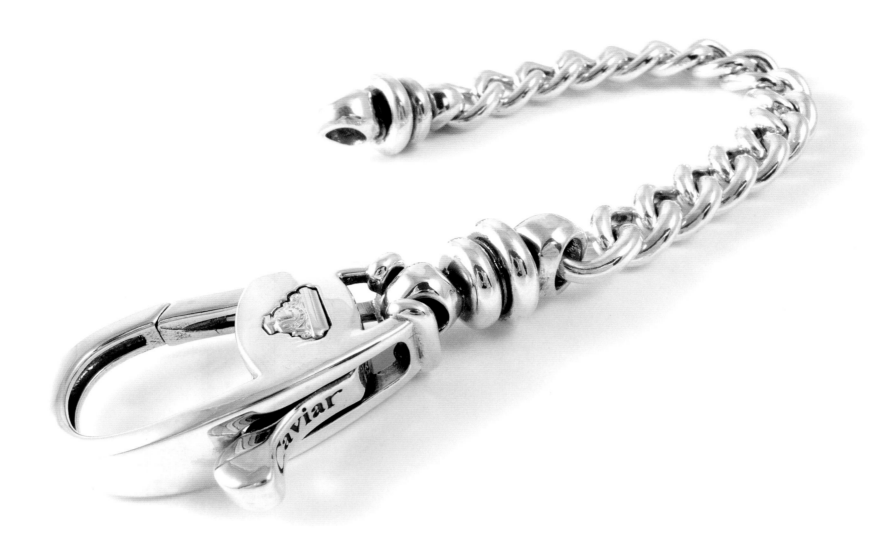

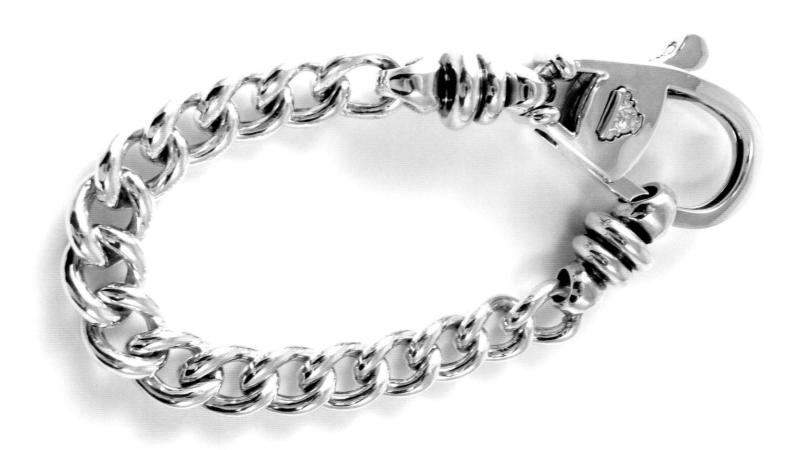

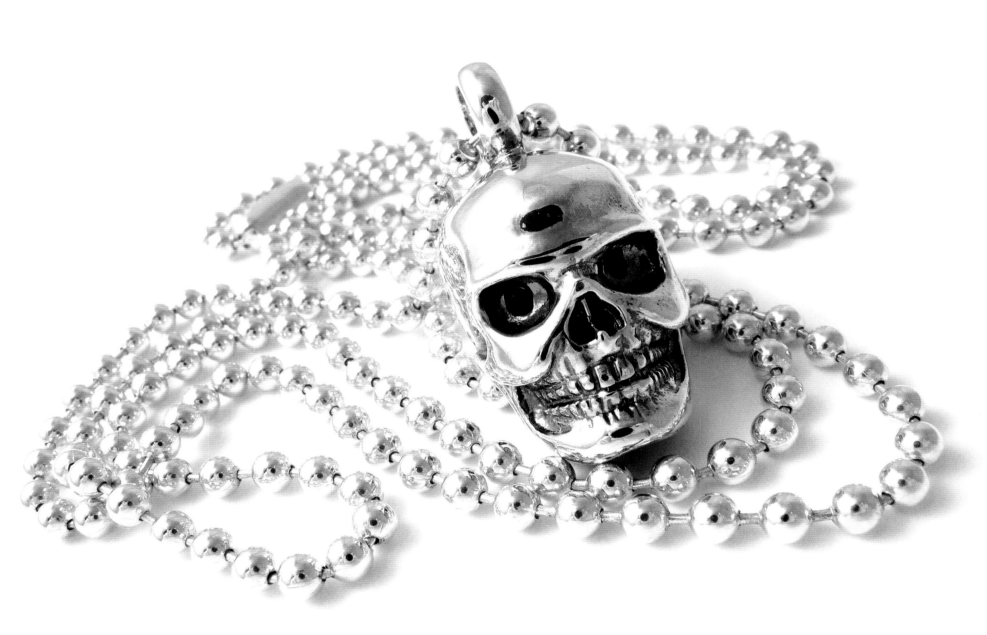

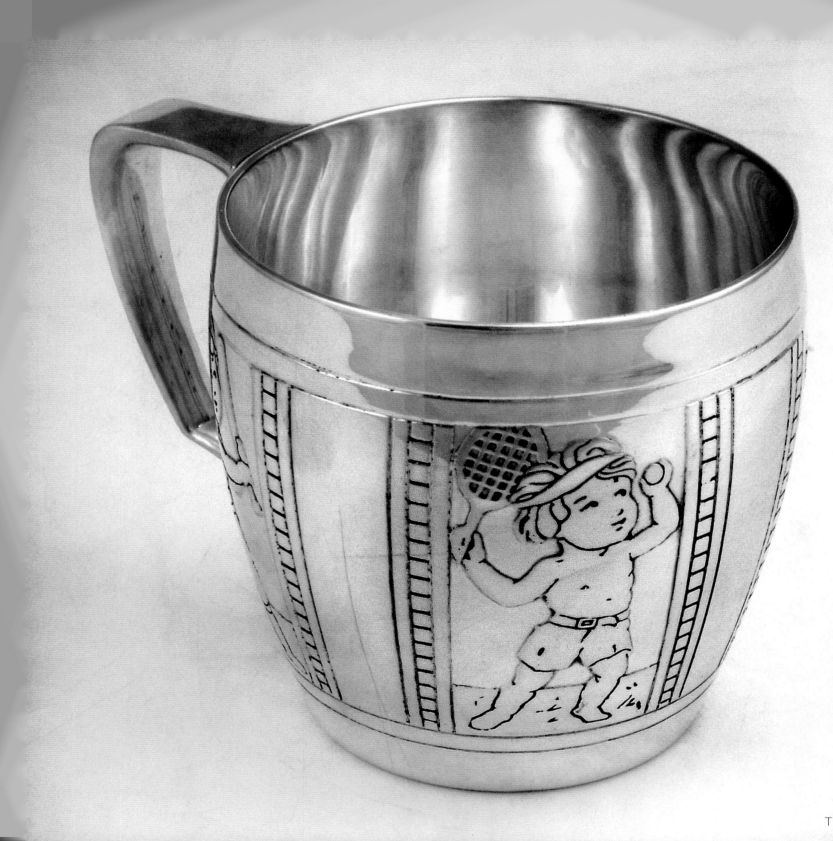

Tiffany child set

Dinnerware and Flatware

Lauren Stanley | www.laurenstanley.com

These refined pieces of dinner- and flatware for kids are made of antique sterling silver and designed with an eye for detail. The Tiffany child set has children's motifs on it. They awaken a child's taste for quality dinnerware and are highly valuable

Cette vaisselle et ces couverts raffinés sont faits en argent massif antique et conçus avec le plus grand soin apportée aux détails. Cet ensemble Tiffany est décoré de motifs enfantins. Il éveille le goût des enfants pour la vaisselle de qualité et constitue

Deze verfijnde stukken bestek en tafelgerei voor kinderen zijn gemaakt van echt antiek zilver en ontworpen met veel oog voor detail. De Tiffany-kinderset is verkrijgbaar in leuke kindermotieven. Ze geven kinderen al vlug een idee van wat

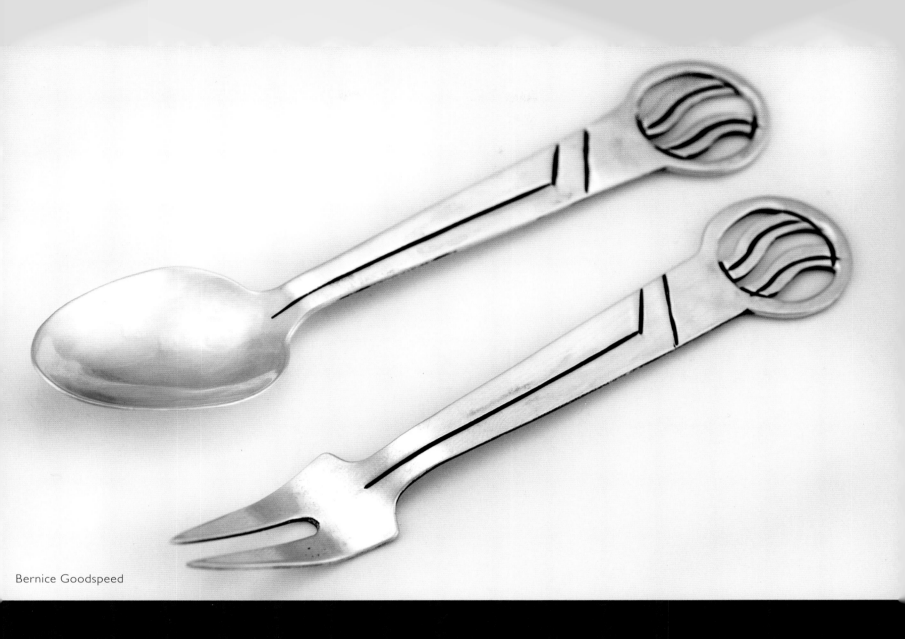

Bernice Goodspeed

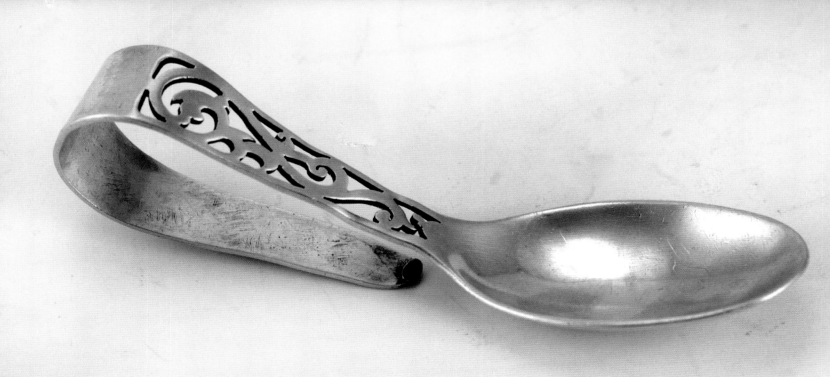

Aguilar Baby Spoon

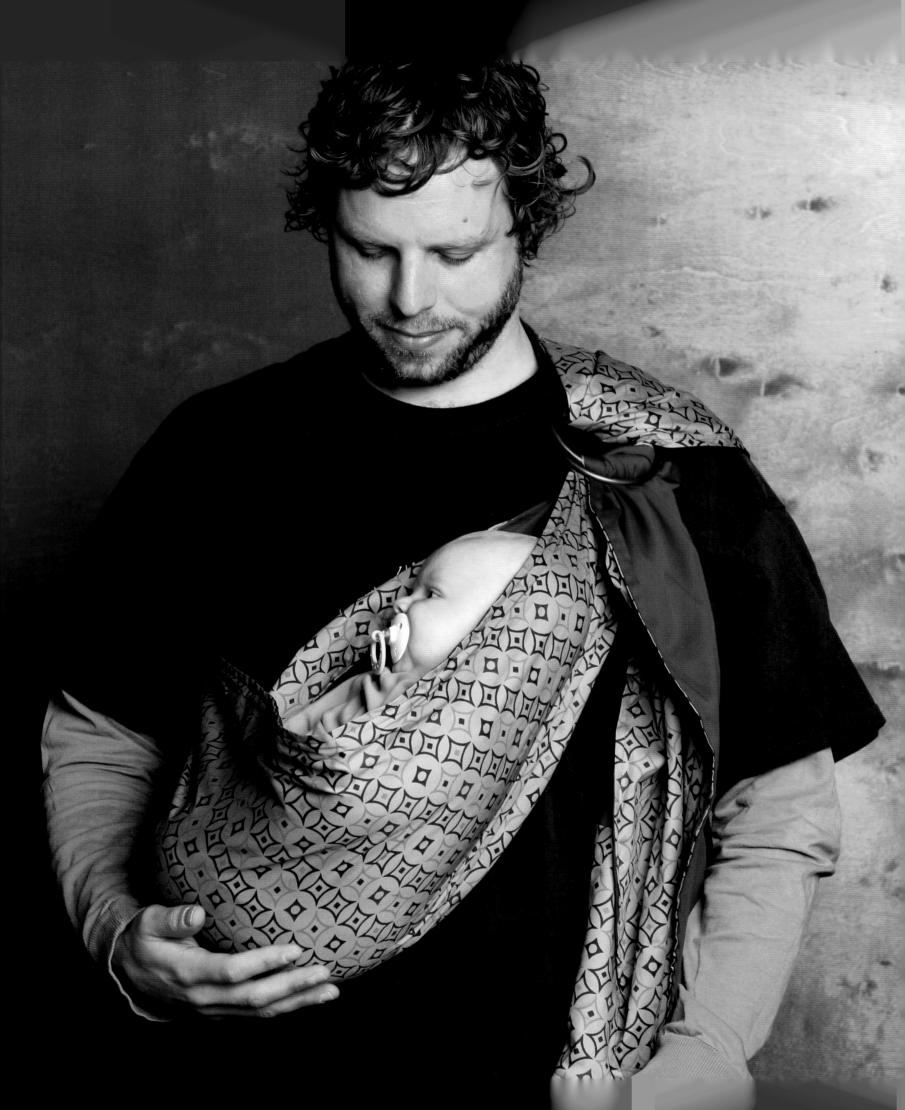

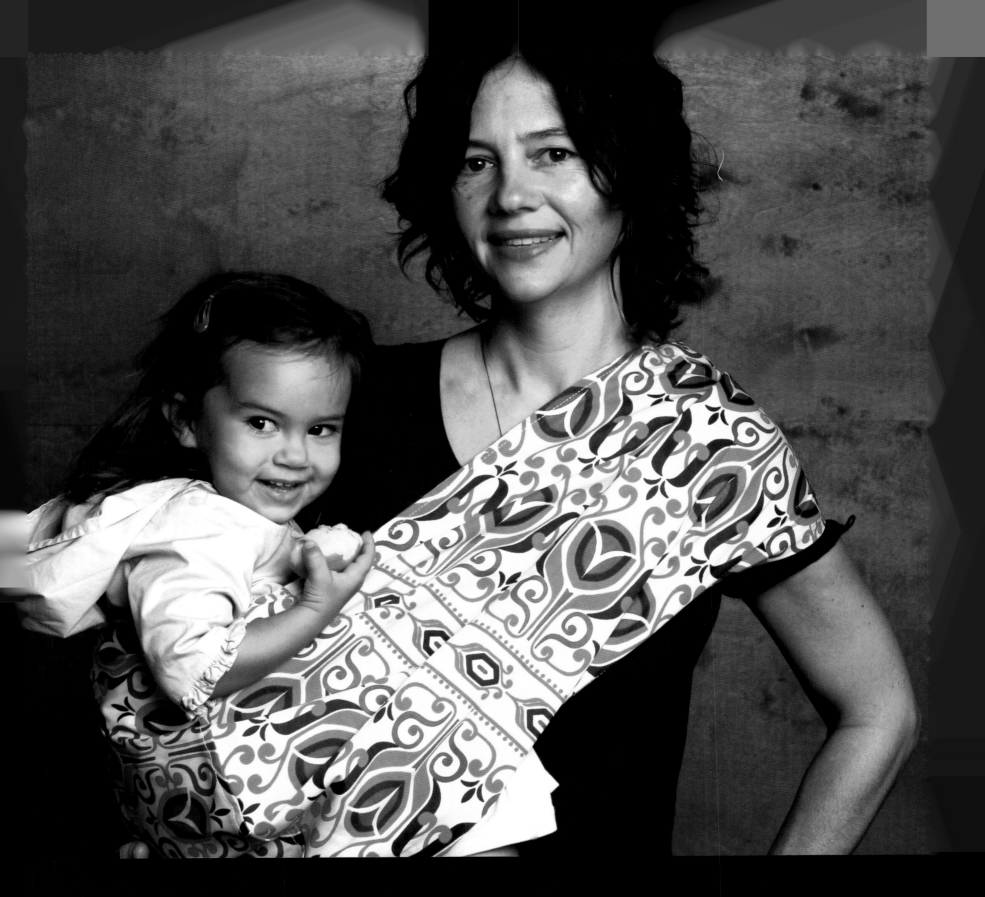

Baby Sling

Rockin Baby Shop | www.rockinbabysling.com

What a comfortable invention for carrying a baby around! And a nice one, too. These baby slings have hip patterns, friendly colors and are appropriate for various carrying positions. Here's how to make the baby more peaceful and mom or dad look stylish at

Quelle invention confortable pour transporter un bébé ! Et esthétique aussi. Ces écharpes pour bébé ont des motifs branchés, des couleurs attirantes et permettent de porter bébé de diverses façons. Le tour est joué ; bébé est plus paisible, et maman ou

Wat een comfortabele manier om met een baby rond te lopen! En nog een mooie ook. Deze babydraagdoeken hebben hippe patronen en vriendelijke kleuren, en zijn geschikt voor verschillende draagposities. Zo hou je een baby rustig en laat je

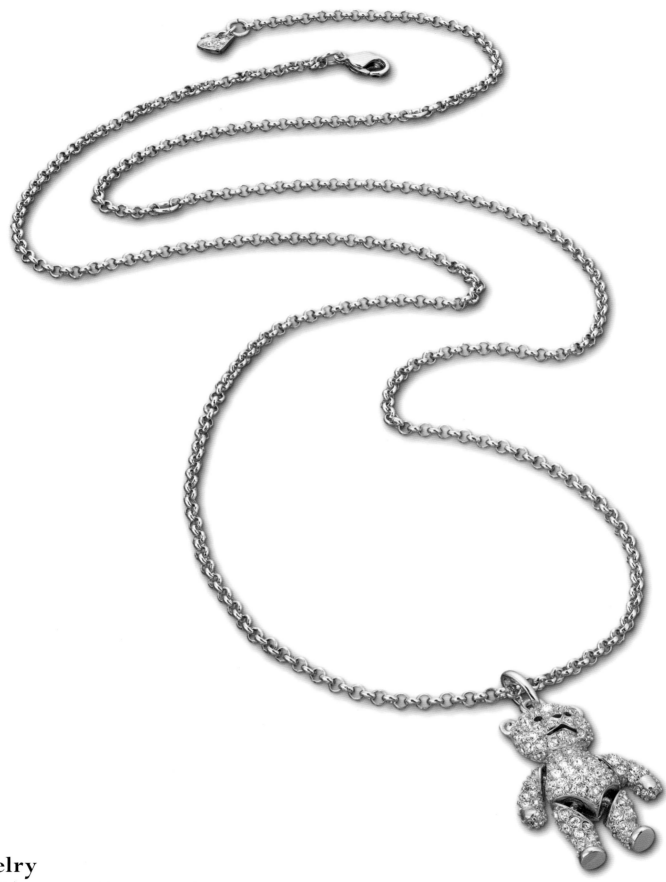

Jewelry

Swarovski | www. swarovski.com

Swarovski jewelry for children: the teddy pendant will be cherished by even the youngest teddy lovers. Its eyes, nose, and mouth are made of jet crystals and it is available for €160. The arms and legs of the sparkling pendant can be moved.

Un bijou Swarovski pour enfants : le pendentif nounours sera aimé même des plus jeunes amateurs de peluches. Ses yeux, son nez et sa bouche sont faits de cristaux de jais, et il est disponible au prix de 160 €. Les bras et les jambes de ce pendentif étincelant peuvent être enlevés.

Swarovski juwelen voor kinderen: het hangertje in de vorm van een teddybeer zal zelfs door de jongste knuffelliefhebbers gekoesterd worden. Zijn ogen, neus en mond zijn gemaakt van druppelkristallen, de armen en benen van deze schitterende hanger zijn beweeglijk. Deze teddy is verkrijgbaar voor € 160.

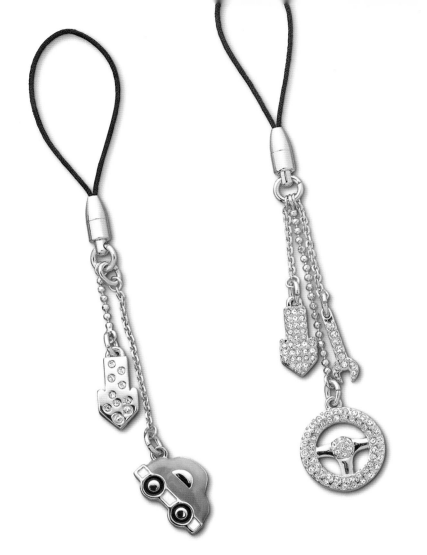

Mobile Phone Jewelry

Swarovski | www.swarovski.com

Be it a car or a steering wheel and wrench, both combined with an arrow charm, this mobile phone jewelry by Swarovski is an individual and glamorous way to accentuate your little one's mobile phone. The price is €70 for each.

Que ce soit une voiture, un volant ou une clé, associés à une parure en forme de flèche, ces bijoux pour téléphone portable Swarovski sont une manière personnelle et glamour de customiser le mobile de vos petits. Leur prix est de 70 € pièce.

Een wagen of een stuurwiel en moersleutel, beide gecombineerd met een pijlbedeltje: deze gsm-juwelen van Swarovski zijn een individuele en chique manier om de gsm van uw kleine schat te verfraaien. De prijs: € 70 per stuk.

Hand-Painted Ballerina Baby Book

Poshtots | www.poshtots.com

Custom made, with a beautiful hand-painted cover and various themes, this €160-book is a perfect gift to keep treasured childhood memories over several generations. With room for photos and other memories, it refers to different stages of childhood.

Fait sur commande, et doté d'une couverture peinte à la main, ce livre d'une valeur de 160 € est le cadeau idéal pour conserver les précieux souvenirs d'enfants sur plusieurs générations. Il conserve photos et autres documents, tout au long des différents stades de l'enfance.

Op maat gemaakt, met een mooie handgeschilderde omslag en verschillende thema's: dit boek van € 160 is een perfect geschenk om gekoesterde herinneringen uit de kindertijd gedurende vele generaties te bewaren. Met plaats voor foto's en andere herinneringen refereert het naar de verschillende fasen van de kindertijd.

Photos: courtesy of poshtots

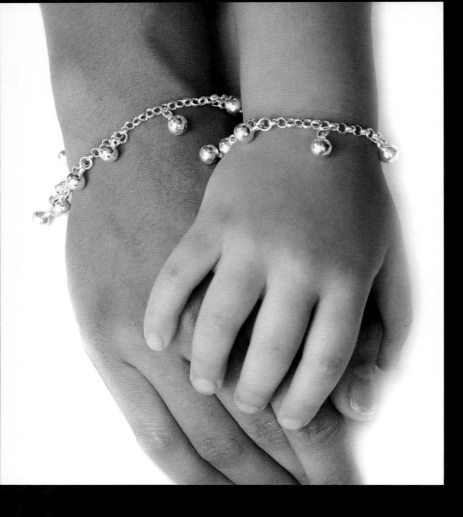
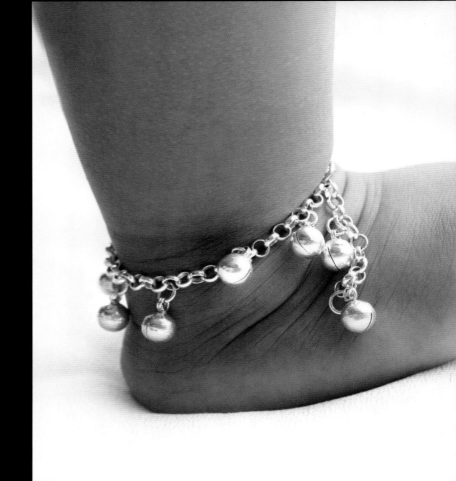
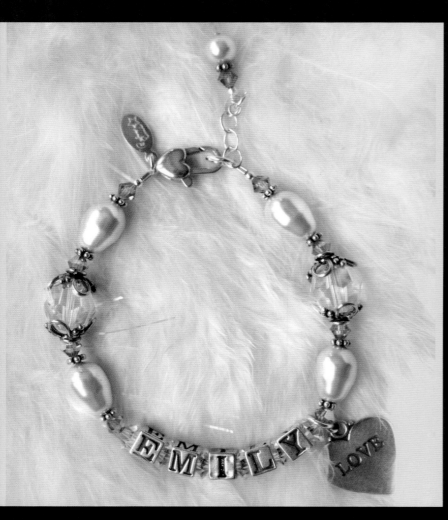

accessories and lifestyle

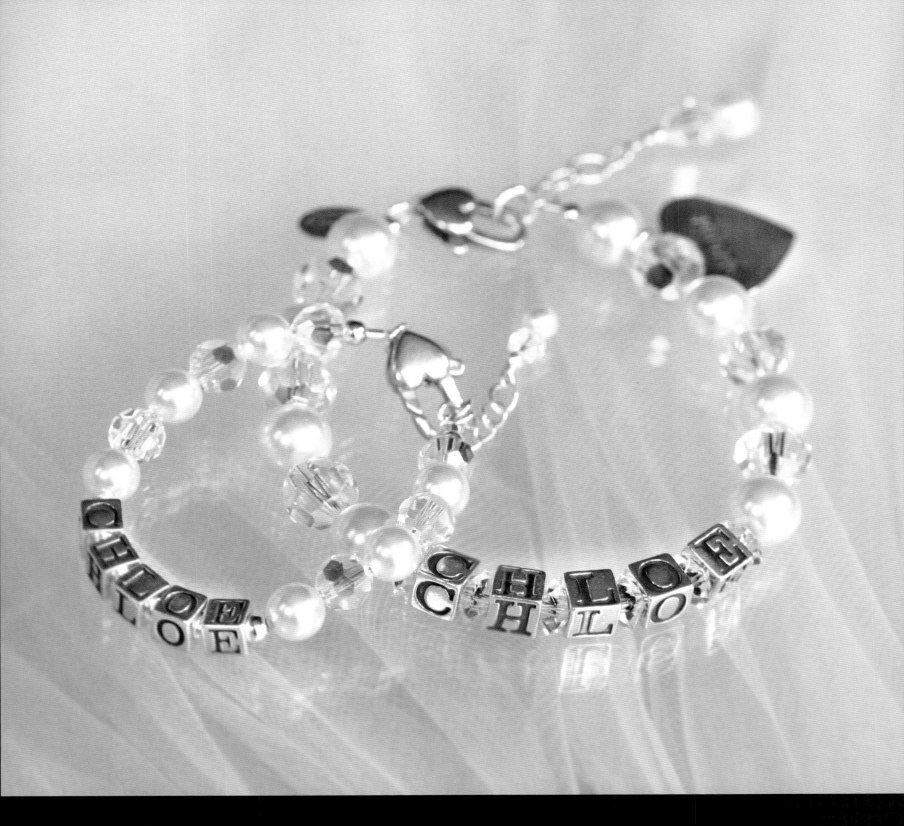

Baby Jewelry

Baby Emi Jewelry | www.babyemijewelry.com

Celebrating childhood in all its specialness, here comes a collection of personalized jewelry that is hand-crafted. Each piece is uniquely designed with playful and fashionable accents, whether these be exotic crystals, elegant charms or Cambodian jingle bells.

Célébrant l'enfance dans toute sa singularité, voici une collection de bijoux personnalisés faits main. Cristaux exotiques, breloques élégantes ou clochettes cambodgiennes, chaque pièce a un design unique aux notes ludiques et branchées.

Een collectie persoonlijke en handgemaakte juwelen als hommage aan de kindertijd en al wat deze zo bijzonder maakt. Elk stuk heeft een uniek design met speelse en modieuze accenten zoals exotische kristallen, elegante bedeltjes of Cambodjaanse rinkelbelletjes.

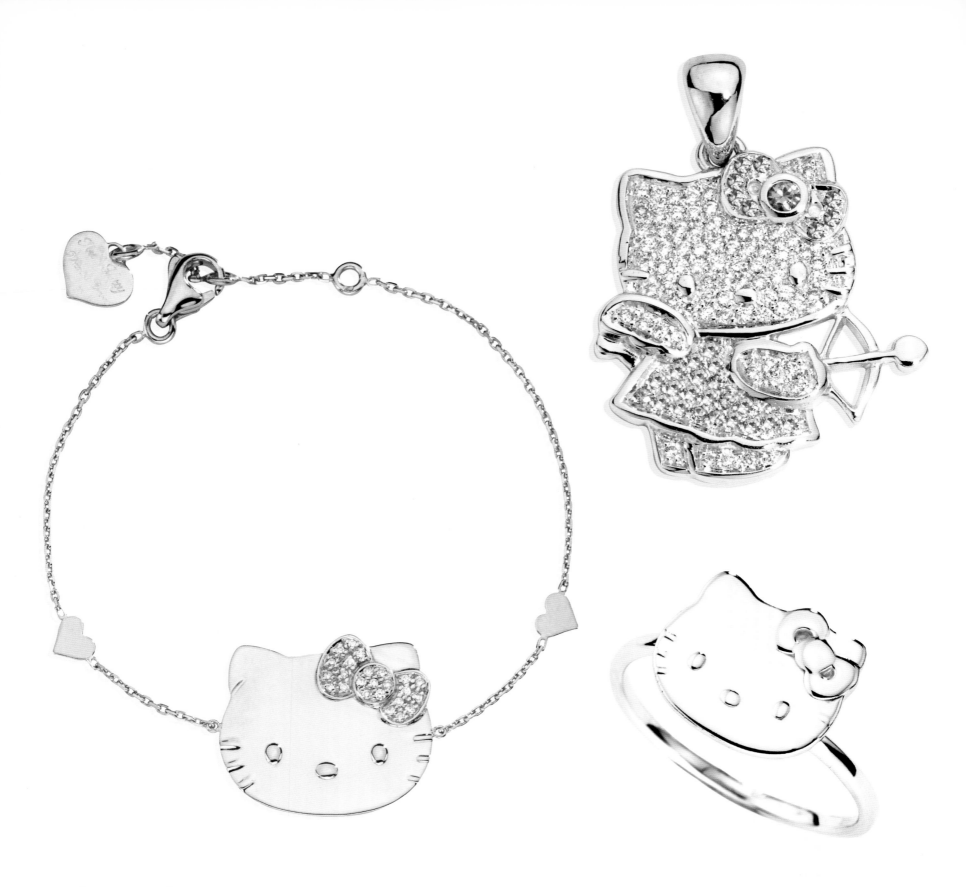

Baby Jewelry

Victoria Couture | www.victoriacouture.com

The baby jewelry by Victoria Couture covers various delicate pieces like bracelets, rings or pendants, in the design of the popular Hello Kitty. They are made of exquisite materials like gold and diamonds and are beautiful gifts for babies.

La gamme de bijoux pour bébé de Victoria Couture est composée de bracelets, bagues ou pendentifs, à l'effigie du célèbre *Hello Kitty*. Ils sont faits de matériaux précieux tels que l'or et le diamant et constituent de magnifiques cadeaux pour bébés.

Tot de babyjuwelen van Victoria Couture behoren delicate kostbaarheden zoals armbanden, ringen of hangertjes in het design van de populaire Hello Kitty. Ze zijn gemaakt van de prachtigste materialen zoals goud en diamanten en vormen mooie geschenken voor baby's.

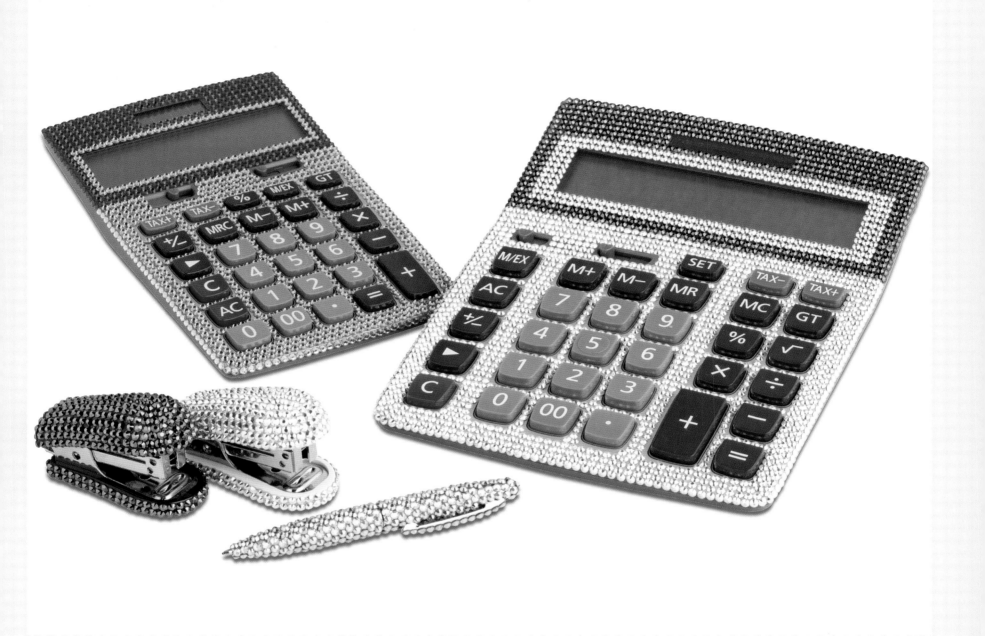

Swarovski Crystal Stationery

Fortnum & Mason | www.fortnumandmason.com

This sparkling stationery is ornamented with Swarovski crystals. The range consists of two different sized calculators, a pen and a mini stapler. Beautiful to look at, it may also make mathematics and homework appear to be a lot more fun!

Ces accessoires de bureaux étincelants sont ornés de cristaux Swarovski. La gamme consiste en deux calculatrices de taille différente, un stylo et une mini agrafeuse. Beaux à regarder, ils rendent les maths et les devoirs beaucoup plus amusants !

Deze schitterende kantoorbenodigdheden zijn getooid met Swarovski-kristallen. Het gamma bestaat uit twee rekenmachines van verschillende grootte, een pen en een miniperforator. Mooi om naar te kijken en bovendien maakt het rekenen en je huiswerk maken heel wat plezieriger.

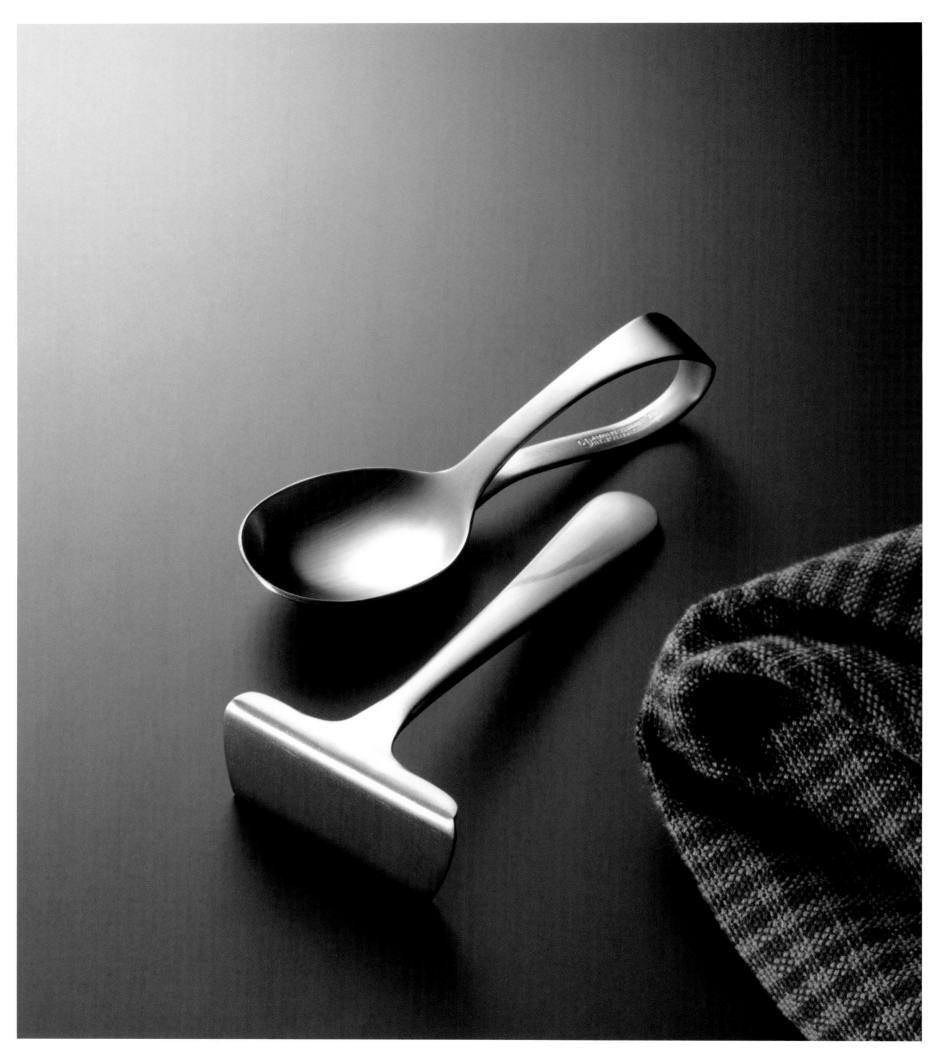

accessories and lifestyle

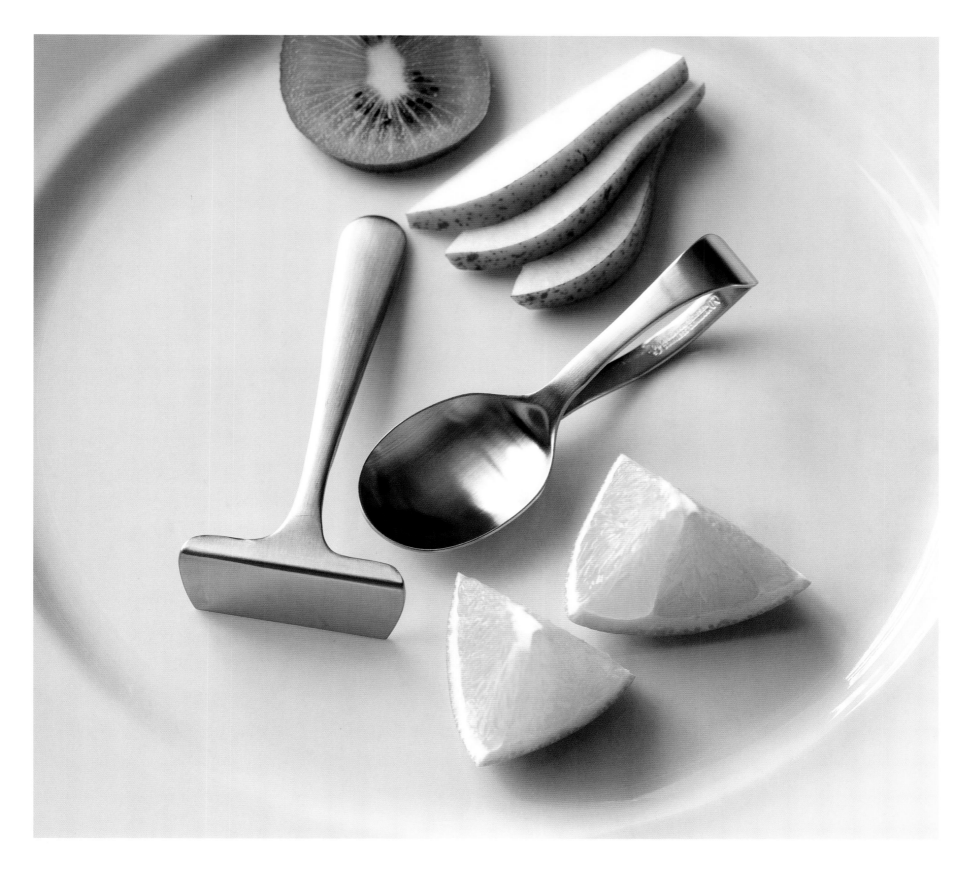

Children's Cutlery

Rosendahl | www.rosendahl.com

The children's cutlery by Rosendahl is designed in a minimalistic and elegant way. A special focus lies on its functionality: the flat handle facilitates children's eating, as it lies comfortably on their fingers and thus in their hands.

Les couverts pour enfants de Rosendahl ont un design élégant et minimaliste. Un accent particulier est mis sur leur fonctionnalité : le manche plat permet à l'enfant de manger plus facilement, car il tient mieux dans ses doigts et risque donc moins de le faire tomber.

Het kinderbestek van Rosendahl heeft een minimalistisch en elegant design met speciale aandacht voor de functionaliteit: de platte handgreep maakt het kinderen makkelijk te eten omdat het comfortabel op hun vingers rust en dus makkelijk in de hand ligt.

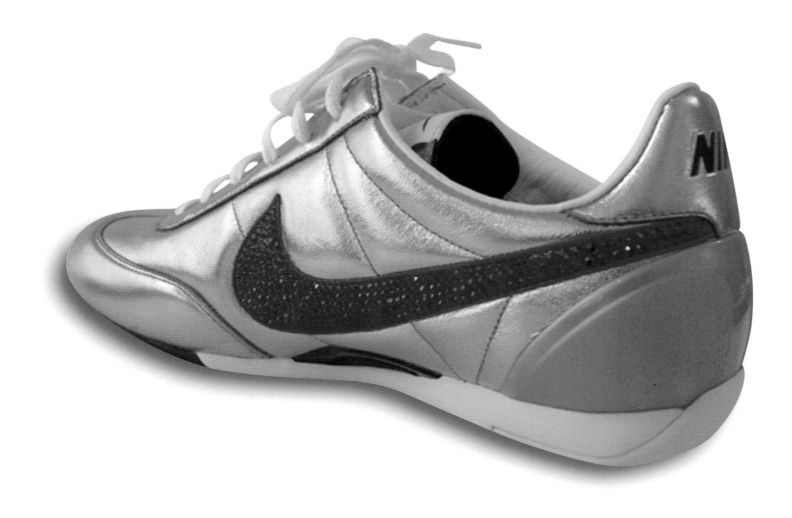

Nike Siam Gold

Bling My Thing | www.bling-my-thing.com

These golden Nike shoes will surely turn some heads: The German company Bling My Thing embellishes them by applying Siam red Swarovski crystals as the logo of Nike. There could hardly be a more exclusive way of demonstrating brand loyalty!

Ces chaussures Nike dorées feront sans doute tourner quelques têtes : la société allemande Bling My Thing les embellit en y appliquant des cristaux Swarovski rouges du Siam sur le logo Nike. On peut difficilement trouver une manière plus chic de montrer sa fidélité à une marque !

Deze gouden Nike-schoenen zullen een aantal jongeren zeker het hoofd gek maken: de Duitse firma Bling My Thing verfraait ze door in het Nikelogo rode Swarovski-kristallen in te werken. Een exclusieve manier om merkgetrouwheid te tonen!

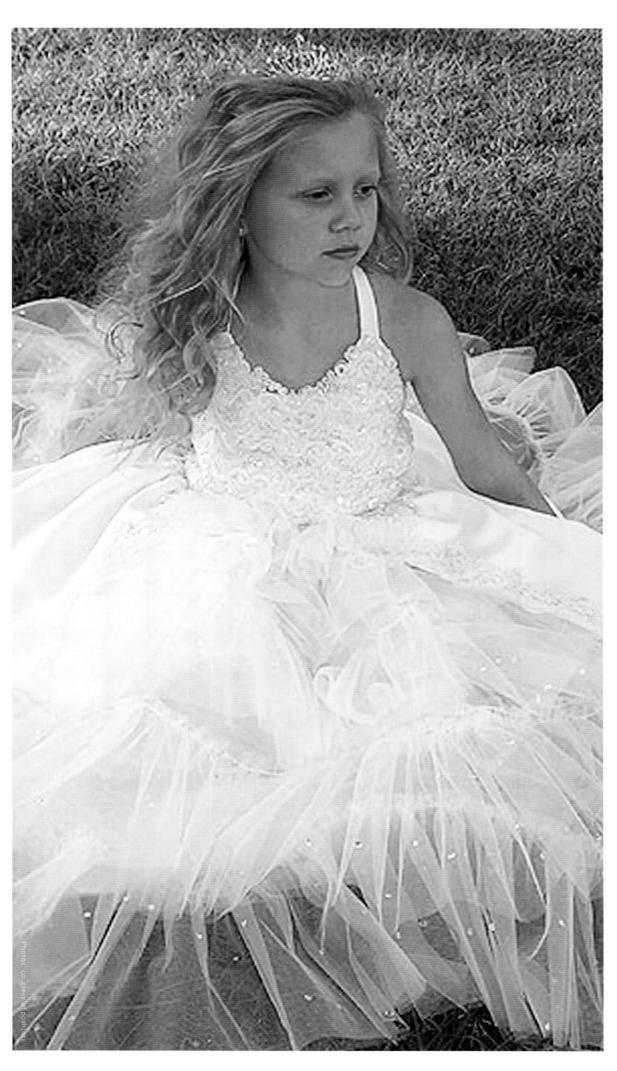

Photos: courtesy of poshtots.

Enchanted Dreams
Princess Dress

Poshtots | www.poshtots.com

Custom made and handcrafted, this enchanting dress will make your little girl feel like a princess. For almost €325, you receive a beautiful white dress made of fine materials like satin and tulle, embellished with pearls and lace. A little lady's dream come true!

Votre fille se sentira comme une princesse dans cette merveilleuse robe faite sur commande uniquement et entièrement à la main. Pour 325 €, vous lui offrirez une magnifique robe blanche de satin et de tulle, ornée de perles et de dentelles. Un rêve de petite princesse qui se réalise !

Met deze betoverende jurk, handgemaakt op maat van je kind, zal je kleine meid zich een echte prinses voelen. Voor bijna € 325 krijg je een mooie witte jurk gemaakt van fijne materialen als satijn en tule en versierd met parels en kant. De droom van een kleine dame waargemaakt!

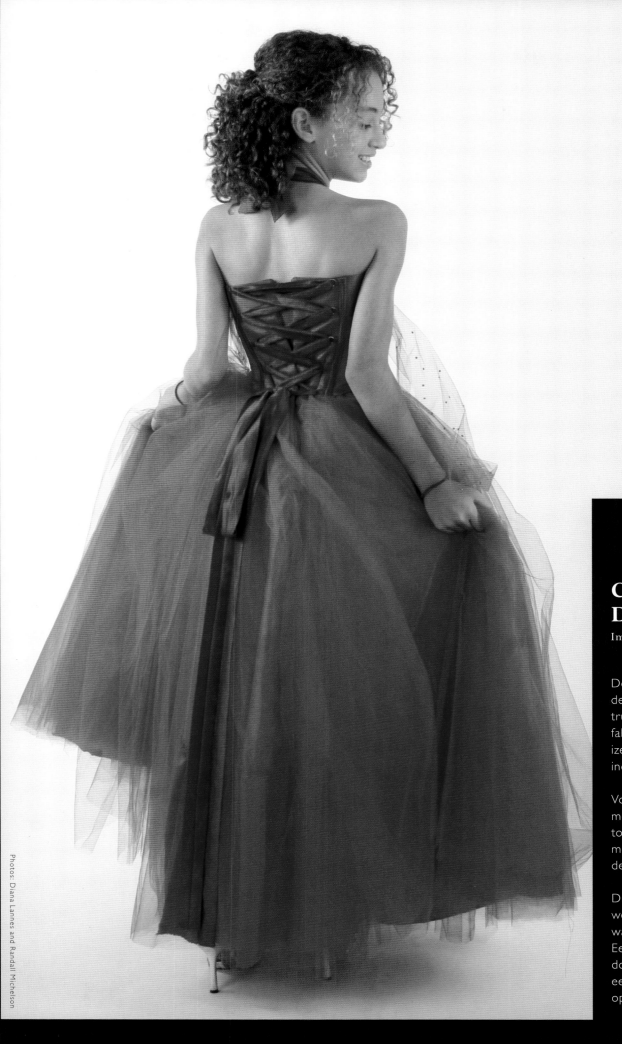

Photos: Diana Lannes and Randall Michelson

Custom Couture Fashion Design Kit

Imagine This | www.imaginethiscouture.com

Does your little girl dream of being a fashion designer? With this design kit, her dream will come true. It contains everything from a sketchpad to fabrics. Once the design is chosen, it will be realized by a professional designer. Welcome to a truly individual style!

Votre petite fille rêve-t-elle de devenir créatrice de mode ? Avec ce kit, son rêve se réalisera. Il contient tout, du carnet d'esquisse aux tissus. Une fois le modèle choisi, il sera réalisé par un professionnel de la mode. Enfin un style vraiment personnel.

Droomt je kleine meid ervan modeontwerpster te worden? Met deze designkit maakt ze haar dromen waar. Hij bevat alles van een tekenblok tot stoffen. Eenmaal het design gekozen, wordt dit gerealiseerd door een professionele ontwerper. De deur naar een echt persoonlijke stijl staat daarmee wagenwijd open!

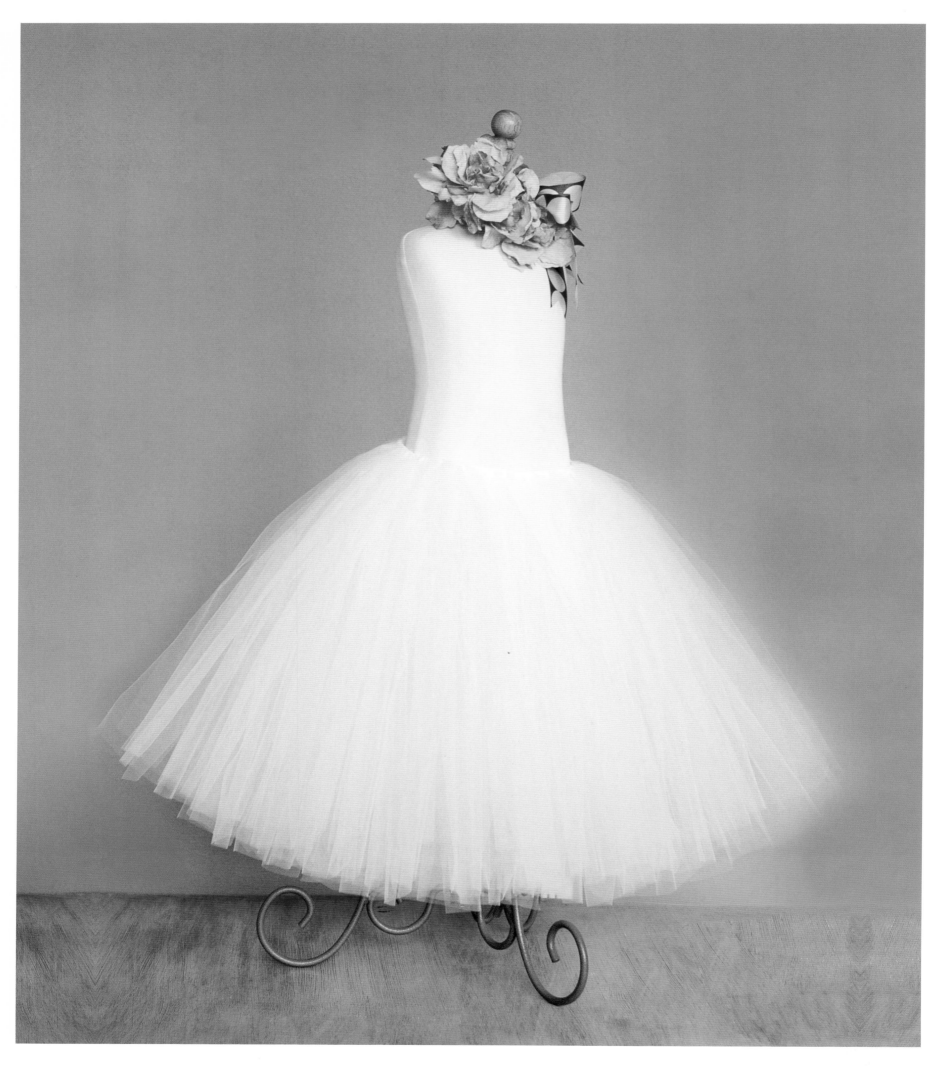

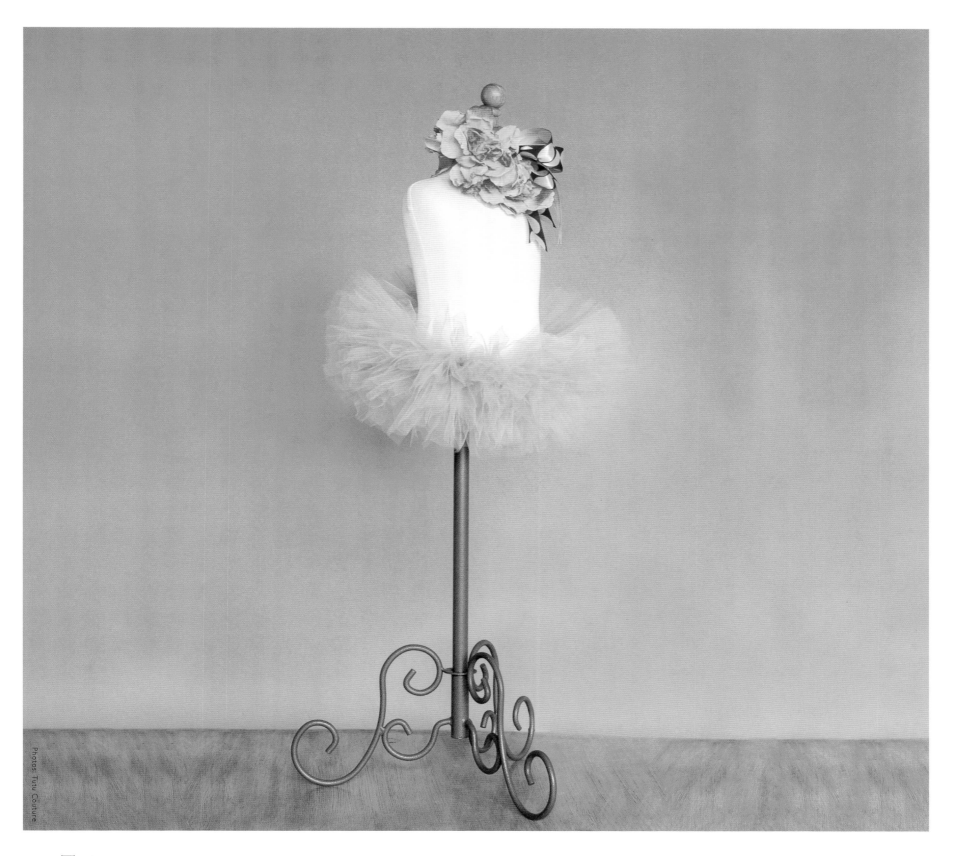

Photos: Tutu Couture

Tutus

Tutu Couture | www.tutucouture.com

Quality tutus in different colors and forms let fantasies like being a princess or ballerina become reality. Handmade of the finest materials, various collections and boutique costumes are available, like that of a bunny or a ladybug. Prices are around €75.

Les rêves de princesse ou de danseuse étoile prennent vie avec ces tutus de qualité, disponibles en différentes formes et couleurs. Plusieurs collections de costumes faits main dans des tissus nobles sont également disponibles, comme un lapin ou une coccinelle. Les prix avoisinent 75 €.

Kwaliteitstutu's in verschillende kleuren en vormen laten fantasieën zoals een prinses of ballerina zijn, werkelijkheid worden. Handgemaakt met gebruik van de fijnste materialen zijn verschillende collecties en boetiekkostuums verkrijgbaar, zoals dat van een konijn of een vrouwtjeskever. De prijzen schommelen rond de € 75.

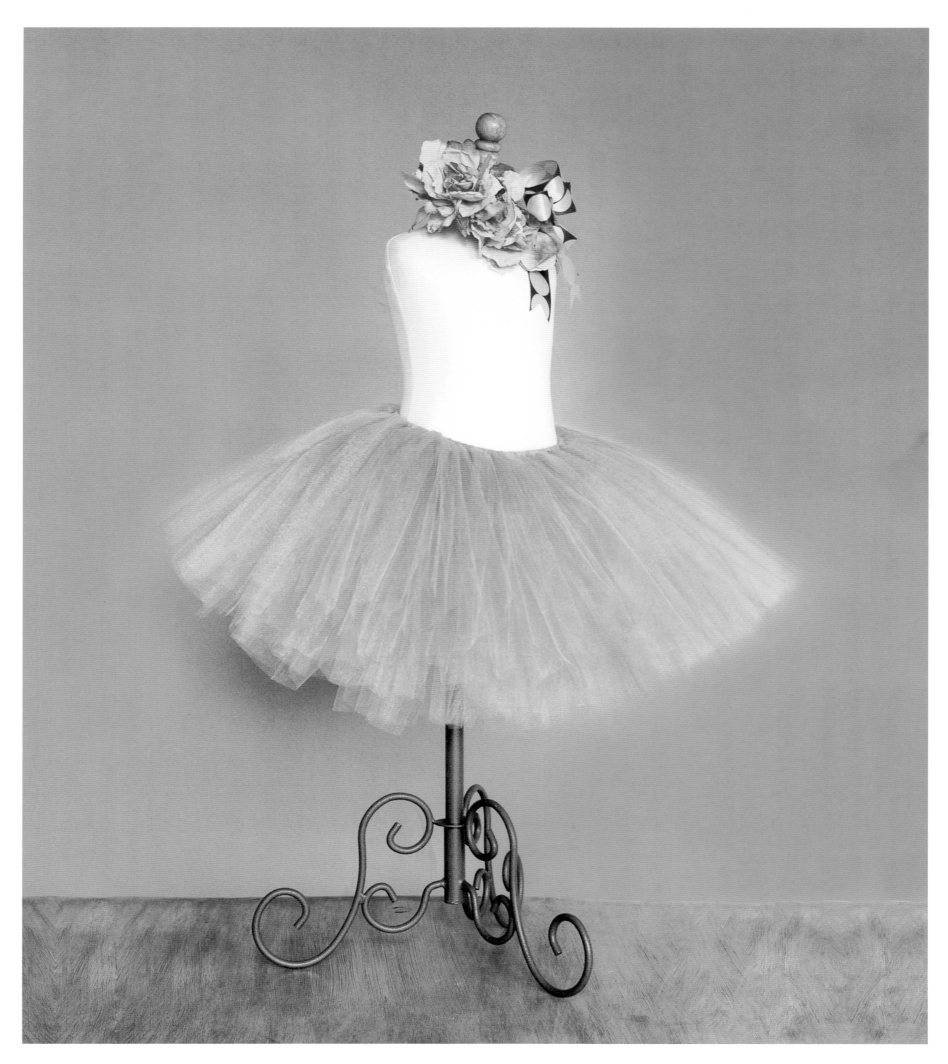

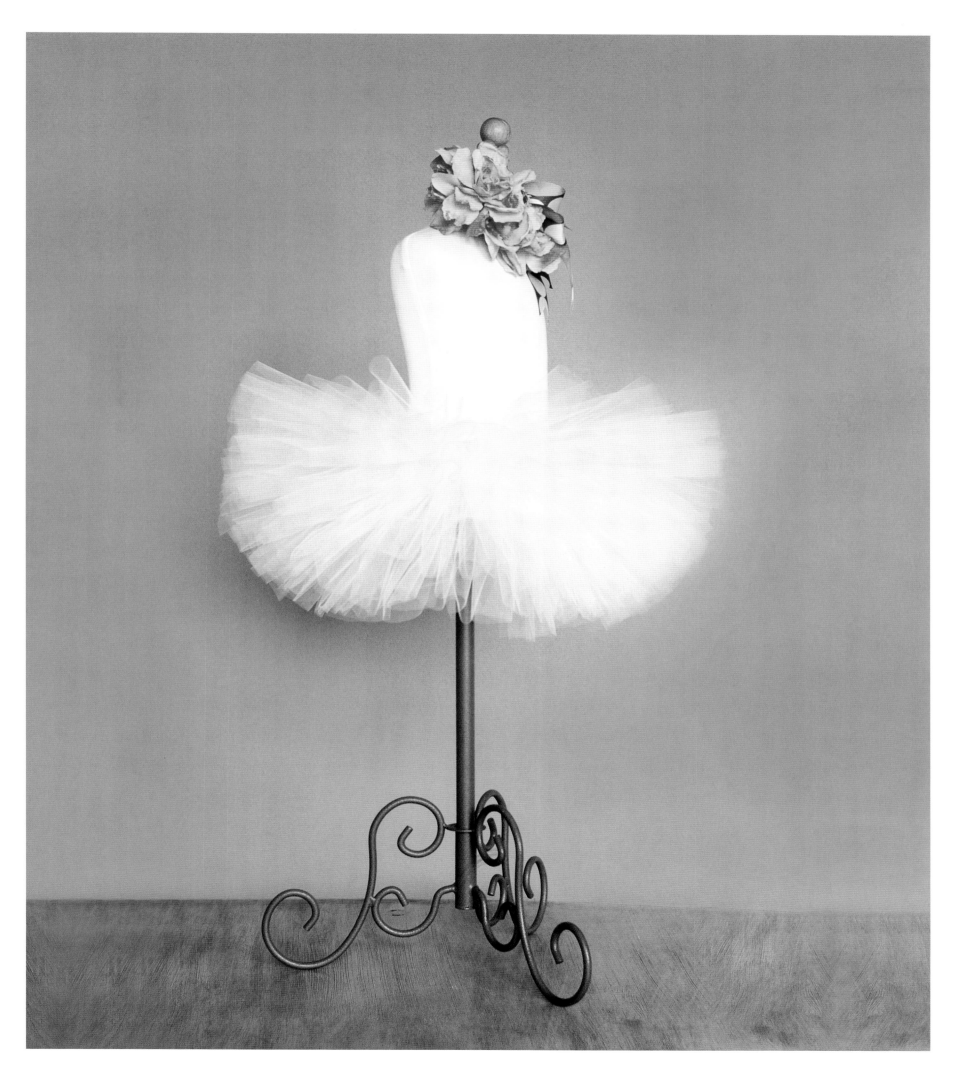

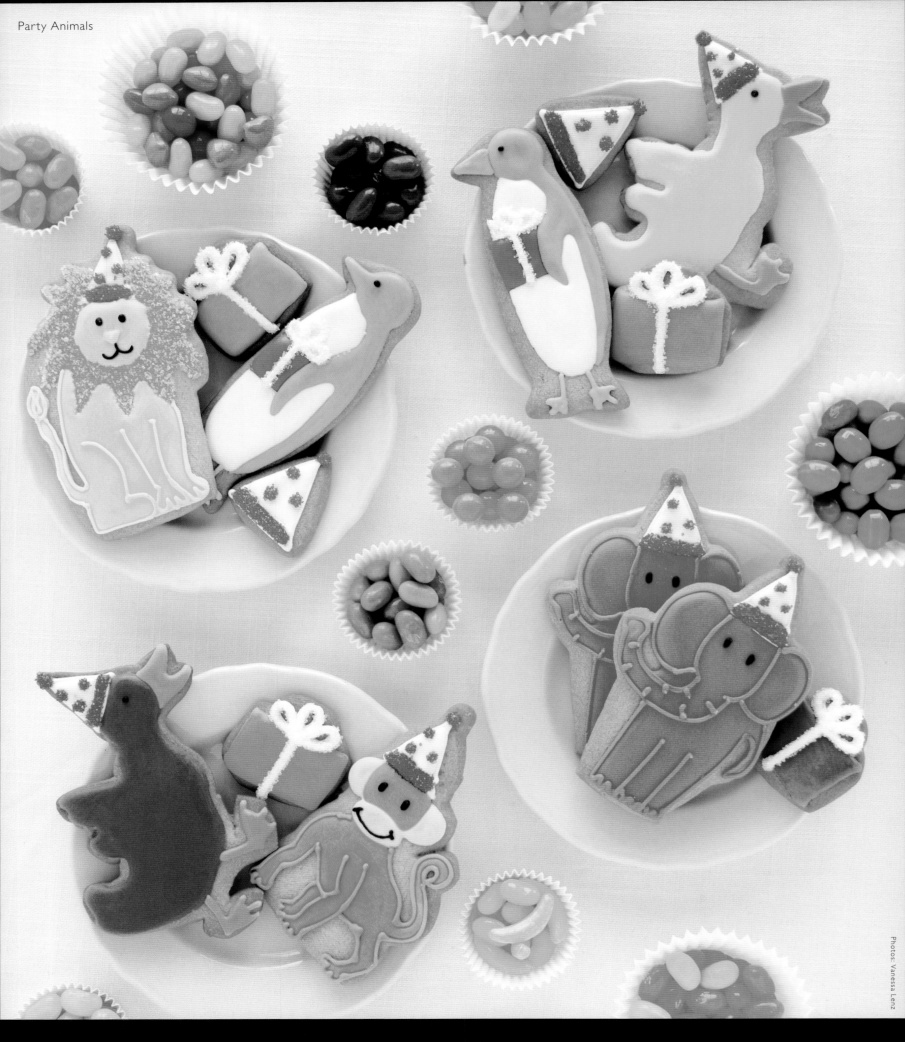

Photos: Vanessa Lenz

Cookies

Eleni's | www.elenis.com

Cookies with funny motifs of animals in bright and shining colors are only one of the many choices that Eleni's offers. Made of all-natural ingredients, they are not only a delight for the taste-buds but for the eyes as well. Almost a pity to eat them!

Ces biscuits aux motifs amusants d'animaux dans des couleurs brillantes ne sont qu'un des nombreux choix que propose Eleni. Faits exclusivement à base de produits naturels, ils sont un régal pour les papilles, mais aussi pour les yeux. Il est presque dommage de les manger !

Koekjes met grappige motieven van dieren in felle, glanzende kleuren zijn slechts een van de vele mogelijkheden die Eleni's aanbiedt. Gemaakt van 100% natuurlijke ingrediënten vormen ze niet alleen een waar genot voor de smaakpapillen, maar ook voor de ogen. Ze zijn zelfs bijna te mooi om

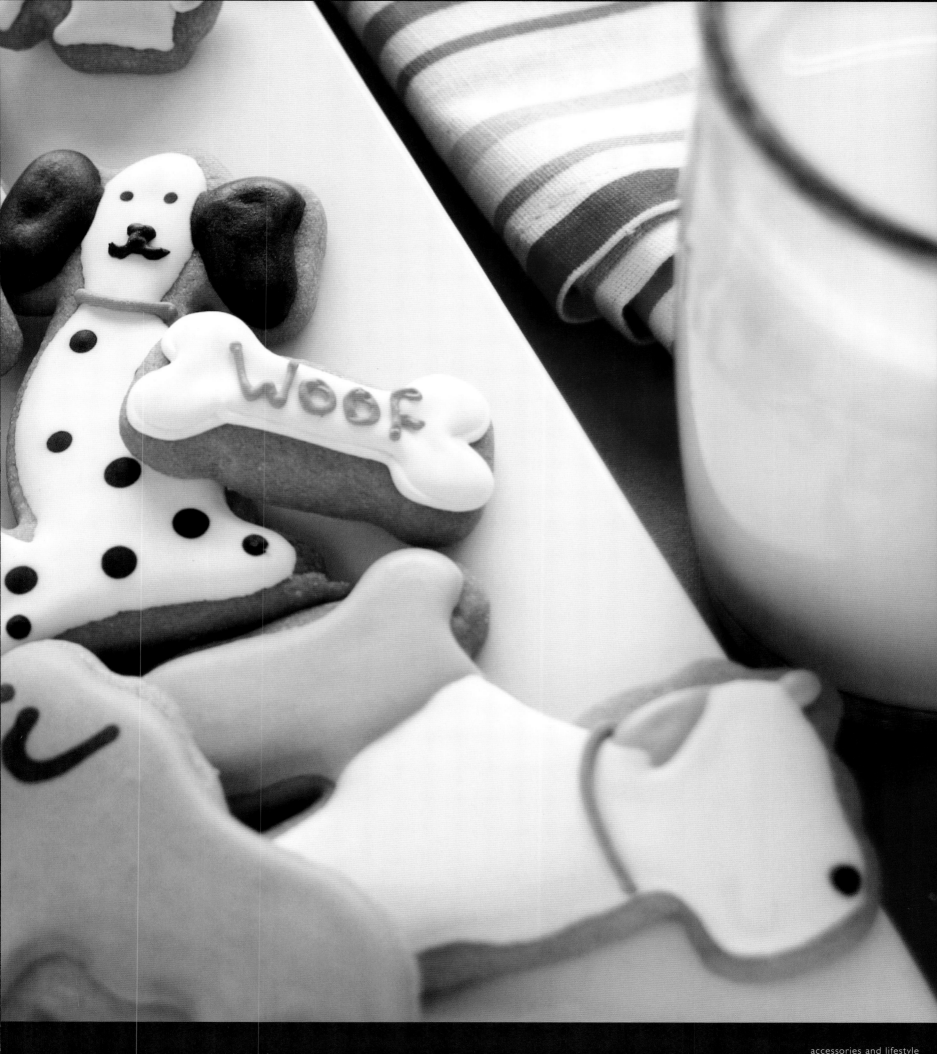

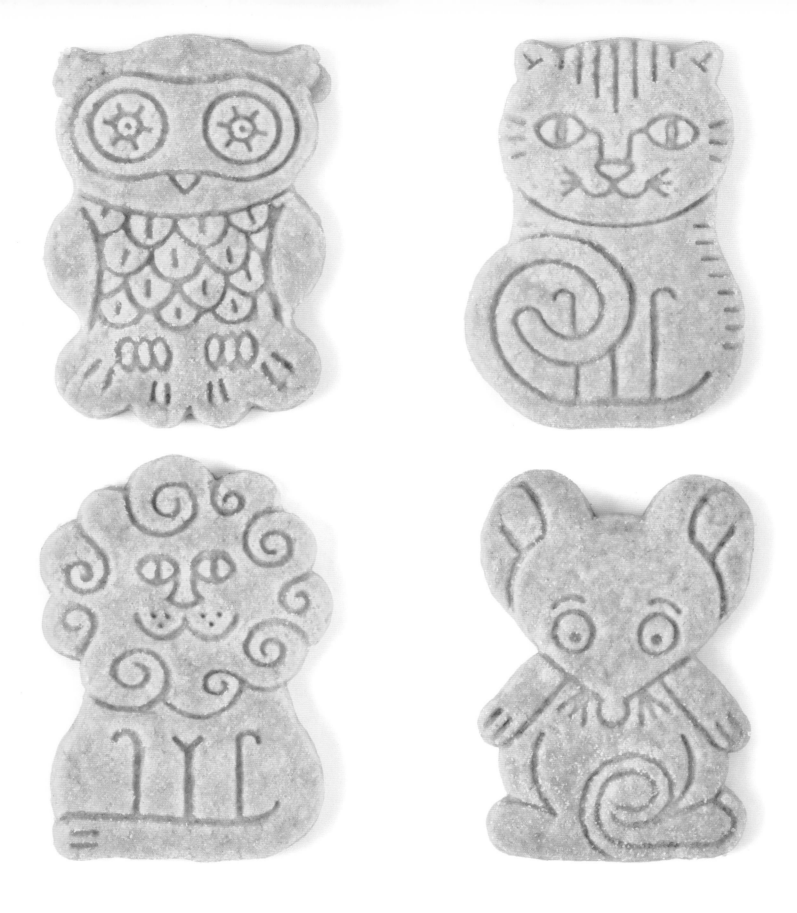

Two by Two Biscuits

Artisan Biscuits | www.artisanbiscuits.co.uk

Hand-baked with butter, these organic biscuits are designed as animal characters from literature. The range offers three flavors that kids love, including strawberry (lion and mouse) and vanilla (owl and pussycat).

Cuisinés au beurre, ces biscuits bios faits main ont la forme de petits animaux tirés de la littérature. La gamme comporte trois parfums que les enfants adorent, notamment la fraise (lion et souris) et la vanille (chouette et chat).

Deze ambachtelijk gebakken, organische boter-koekjes hebben de vorm van dierenpersonages uit de literatuur. Het gamma telt drie smaken waar kinderen dol op zijn, zoals aardbei (leeuw en muis) en vanille (uil en poes).

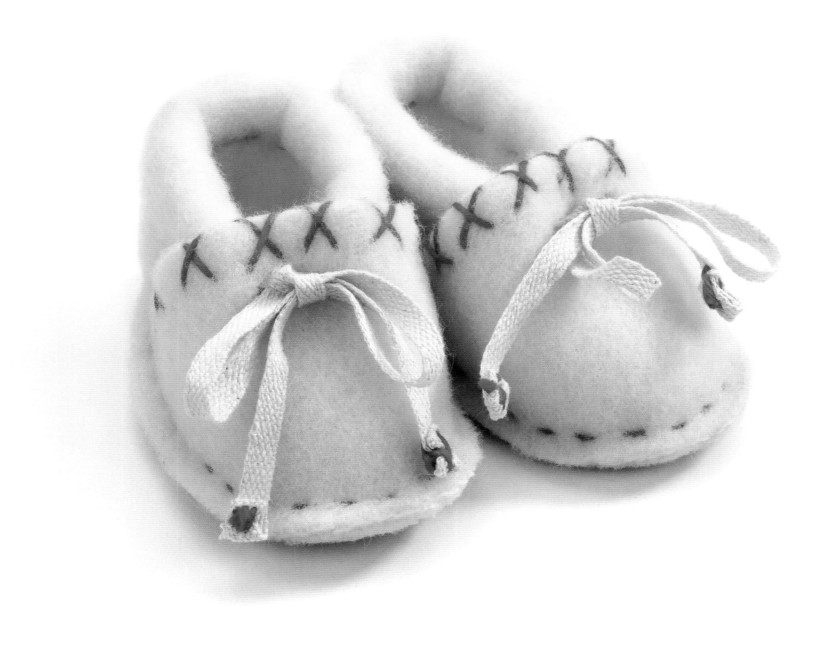

Baby Shoes

Nume Design | www.nume-design.it

These gorgeous baby shoes by Nume are available in two sizes and made of wool, making them particularly soft. They are designed in an extremely pleasant way and will clad your little one beautifully. Their price lies at about € 37.

Ces adorables chaussures pour bébé sont disponibles chez Nume en deux tailles et faites en laine, ce qui les rend particulièrement douces. D'un design extrêmement soigné, elles couvriront en beauté les petons de votre bout d'chou. Leur prix est d'environ 37 €.

Deze schattige babyschoentjes van Nume zijn beschikbaar in twee maten en gemaakt uit wol, wat ze geweldig zacht en snoezig maakt. Ze hebben een heel leuk ontwerp en zullen je kleine schat ongetwijfeld prachtig staan. De prijs schommelt rond de € 37.

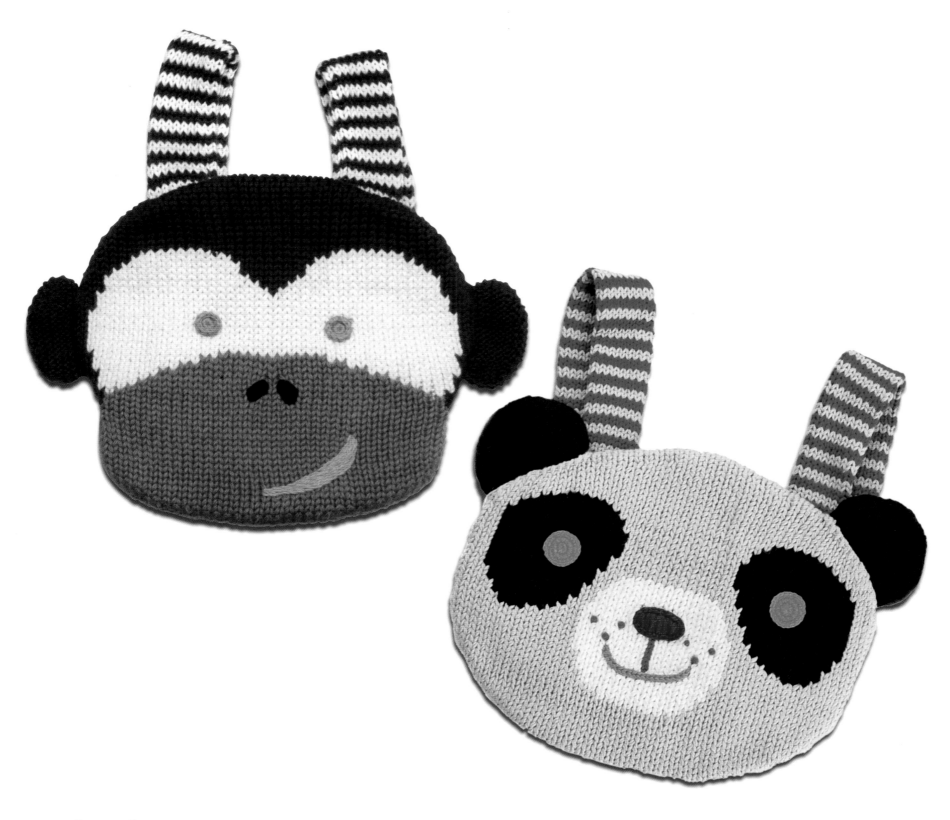

Backpacks

Blabla | www.blablakids.com

A backpack highlights one's individual style: Why not let your child use a distinguished and expressive one, that does not only look nice and funny, but is also functional, since it offers a lot of room? It has a zip closure and comes in different forms and motifs.

Un sac à dos est aussi un accessoire qui définit votre style : pourquoi ne pas laisser votre enfant en utiliser un original et expressif, qui ne soit pas uniquement joli ou marrant, mais aussi fonctionnel, avec de nombreux rangements ? La fermeture éclair des *Backpacks* existe en différentes formes et motifs.

Een rugzak zegt iets over iemands persoonlijke stijl, dus waarom zou je je kind geen opvallend en expressief rugzakje geven dat er niet alleen leuk en grappig uitziet, maar ook nog eens functioneel is, dankzij veel opbergruimte. Het heeft een ritssluiting en is verkrijgbaar in verschillende vormen en motiefjes.

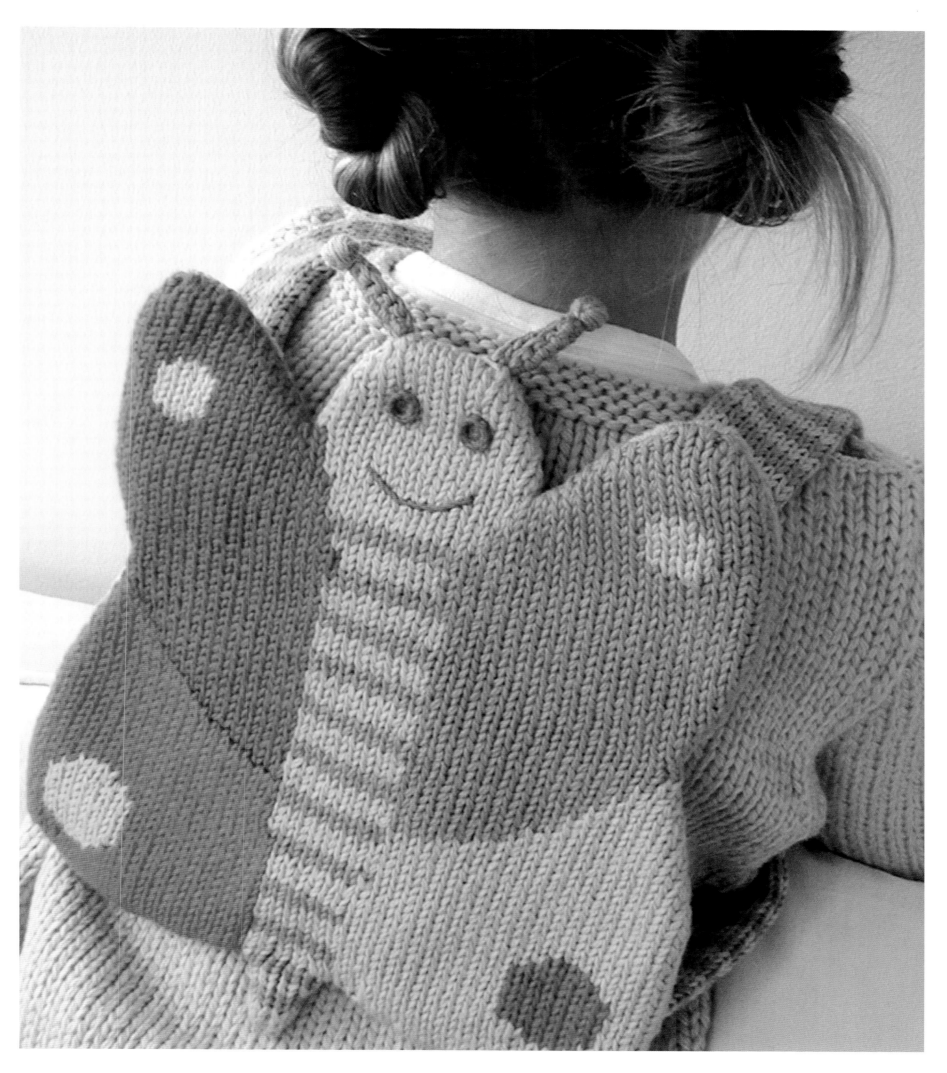

The hummel 8.4 PIO

Hummel | www.directivecollective.com

Designed by Richard Kuchinsky, these stylish soccer shoes in white and gold are the ultimate source of joy for any soccer fan. They come as a limited edition and offer high comfort, whilst enabling a performance of outstanding precision.

Conçues par Richard Kuchinsky, en édition limitée, ces chaussures de football élégantes en or et blanc feront le bonheur ultime de tout fan de football. Elles offrent un grand confort, tout en permettant des performances d'une précision exceptionnelle.

Deze stijlvolle voetbalschoen in wit en goud, ontworpen door Richard Kuchinsky, is de droomschoen van elke voetballer. Ze zijn uitgebracht in een beperkte oplage, bieden een uitstekend comfort en maken bij het trappen uiterste precisie mogelijk.

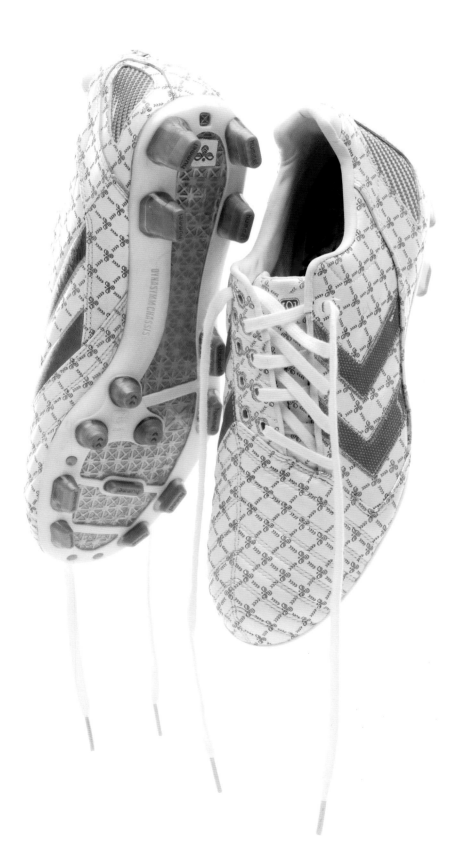

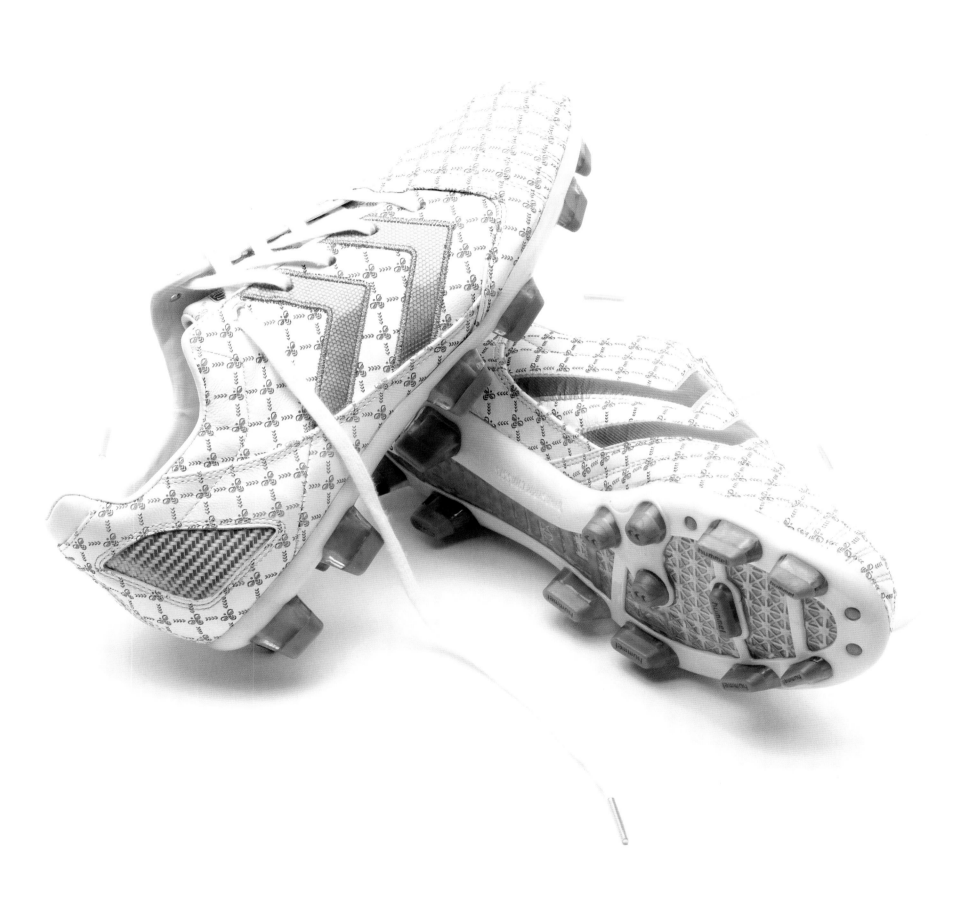

Costumes

Aeromax | www.aeromaxtoys.com

Does your child dream of going to the moon? Or of having any other exciting role? Well, here are the right costumes to make these dreams a bit more real: dressed like an astronaut, even with the right helmet, it's time to dream on! Various sizes are available.

Votre enfant rêve d'aller sur la lune ? Ou de jouer dans l'espace ? Voici le costume idéal pour donner vie à ses rêves : habillé en astronaute, avec un casque fidèle à l'original ! Il est disponible dans toutes les tailles.

Droomt je kind ervan naar de maan te gaan? Of van een andere opwindende rol? Wel, dit zijn alvast de juiste kostuums om deze dromen een beetje waar te maken: gekleed als astronaut, inclusief de juiste helm, is het tijd om helemaal weg te dromen! Er zijn verschillende maten verkrijgbaar.

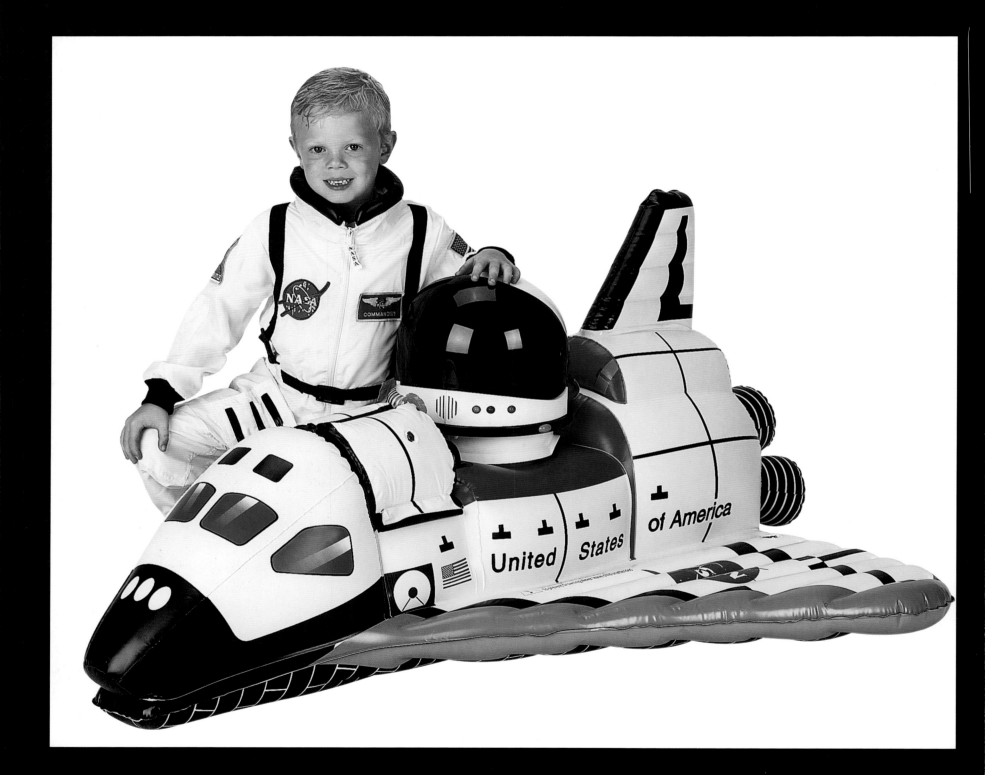

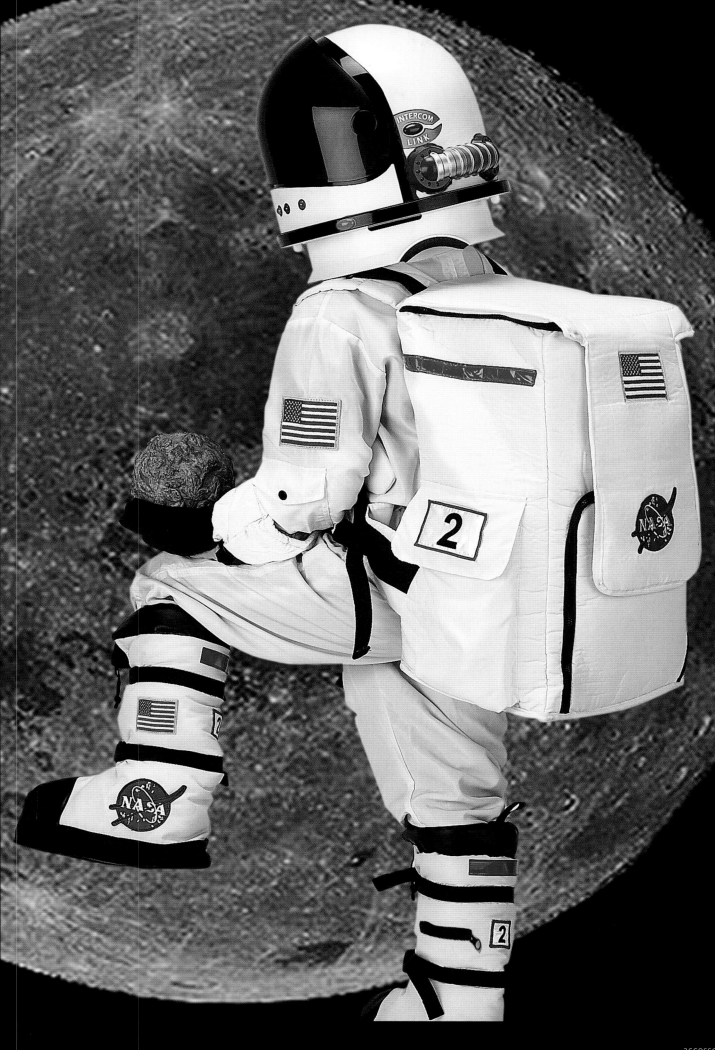

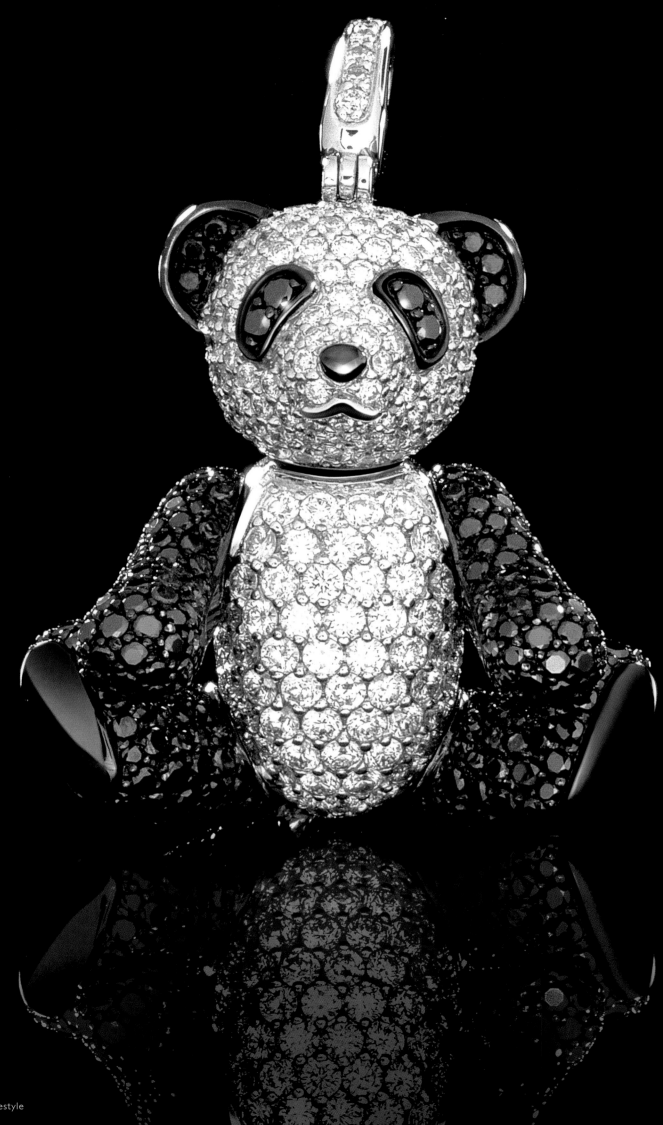

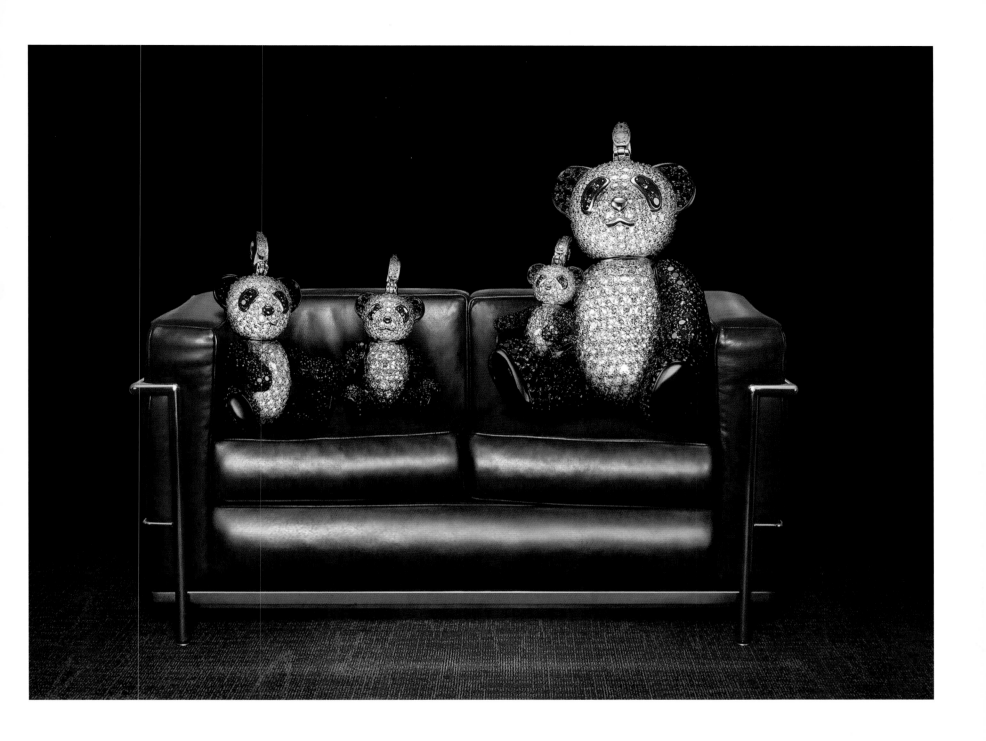

Diamond Bear

Qeelin | www.qeelin.com

This teddy bear is called BoBo and is unlike any other teddy bear: coming in three sizes, the large pendant is coated with 547 black and white diamonds. It is a precious piece of jewelry that looks beautiful. Prices range from €3,880 to €12,380, depending on the size.

Ce nounours baptisé *BoBo* ne ressemble à aucun autre : disponible en trois tailles, ce grand pendentif est recouvert de 547 diamants noirs et blancs. C'est un bijou magnifique, dont le prix varie de 3.880 à 12.380 €, selon sa taille.

Deze teddybeer wordt BoBo genoemd en is absoluut uniek: verkrijgbaar in drie maten, is de grote hanger bedekt met 547 zwarte en witte diamanten. Het is een kostbaar en mooi juweel waarvan de prijzen, afhankelijk van de grootte, gaan van € 3.880 tot 12.380.

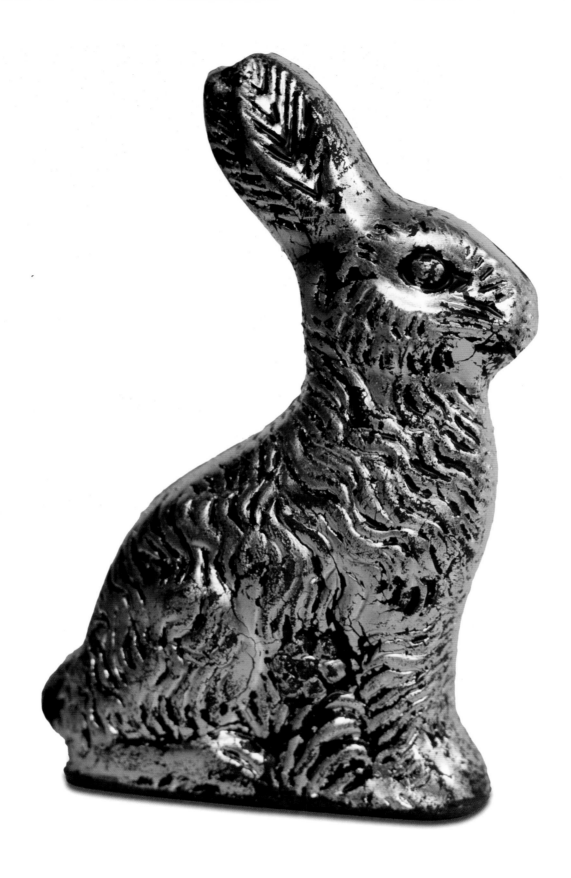

Gold Chocolate Easter Bunny

Delafee | www.delafee.com

24 K Gold that you can actually eat: the Gold Chocolate Easter Bunny has been created by Delafee for Easter 2008 and is made of 52% cacao, decorated with edible gold. Luxury combined with such a popular delicacy will enthuse little gourmets!

De l'or 24 carats qu'on peut vraiment manger : le lapin de Pâques chocolat et or a été créé par Delafee pour Pâques 2008 et est fait de 52% de cacao, décoré d'or comestible. Le luxe combiné à une telle gourmandise devrait combler tous les petits gourmets !

24-karaatsgoud dat je echt kan opeten: de gouden chocolade paashaas werd door Delafee gecreëerd voor Pasen 2008 en is gemaakt van 52% pure cacao, gedecoreerd met eetbaar goud. Luxe gecombineerd met een populaire delicatesse zal bij kleine fijnproevers zeker in de smaak vallen.

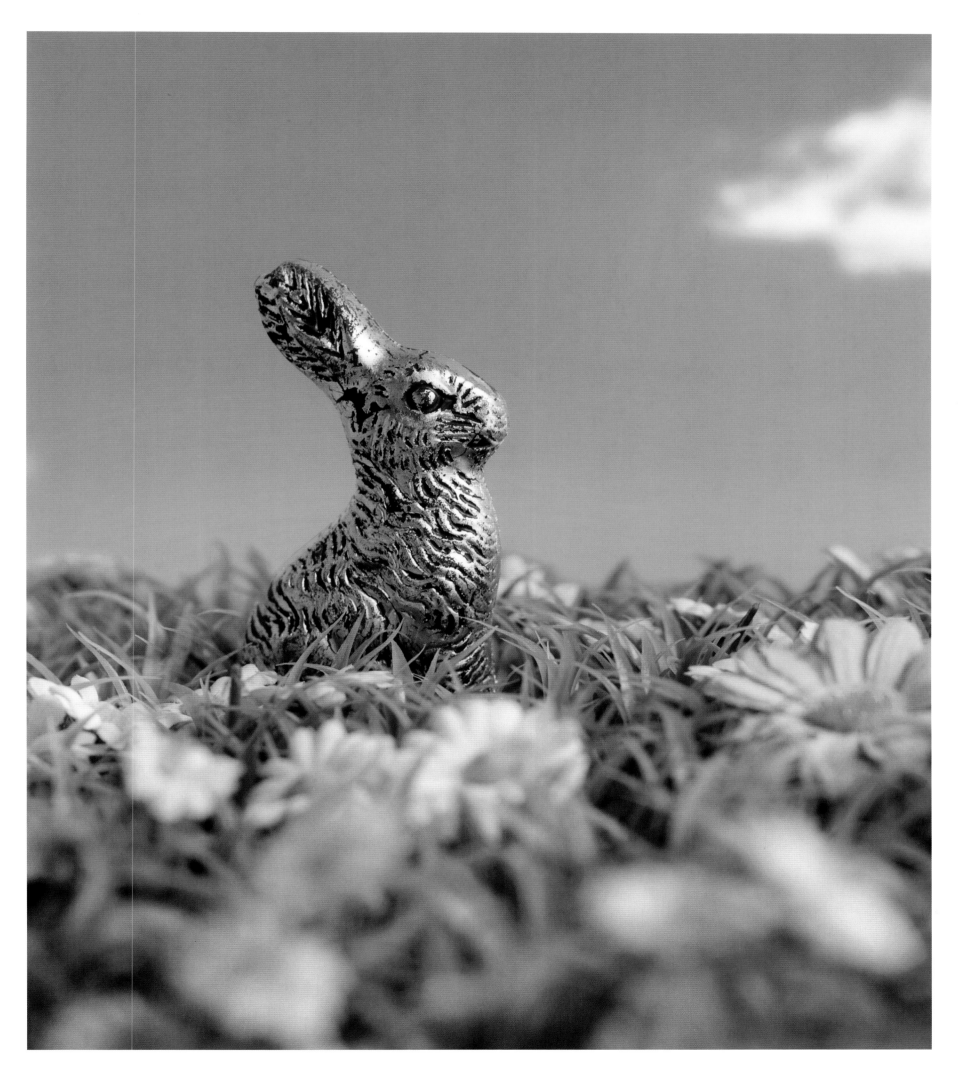

Baby Blanket

Shanghai Tang | www.shanghaitang.com

This precious baby blanket by Shanghai Tang is made of 100% silk and lined with 100% cashmere, making it exquisitely smooth for your baby. It comes in a beautiful design and is available in the colors red, baby pink and baby blue. Its price lies at around €210.

Cette précieuse couverture pour bébé de Shanghai Tang est faite 100% en soie et doublée 100% cachemire, ce qui la rend adorablement douillette pour votre bébé. Particulièrement raffinée, elle est disponible en rouge, rose et bleu layette. Son prix avoisine les 210 €.

Dit waardevolle babydeken van Shanghai Tang is gemaakt van 100% zijde en gevoerd met 100% kasjmier, waardoor het ongelooflijk zacht is voor je baby. Het heeft een mooi design en is beschikbaar in de kleuren rood, babyroze en babyblauw. De prijs bedraagt ongeveer € 210.

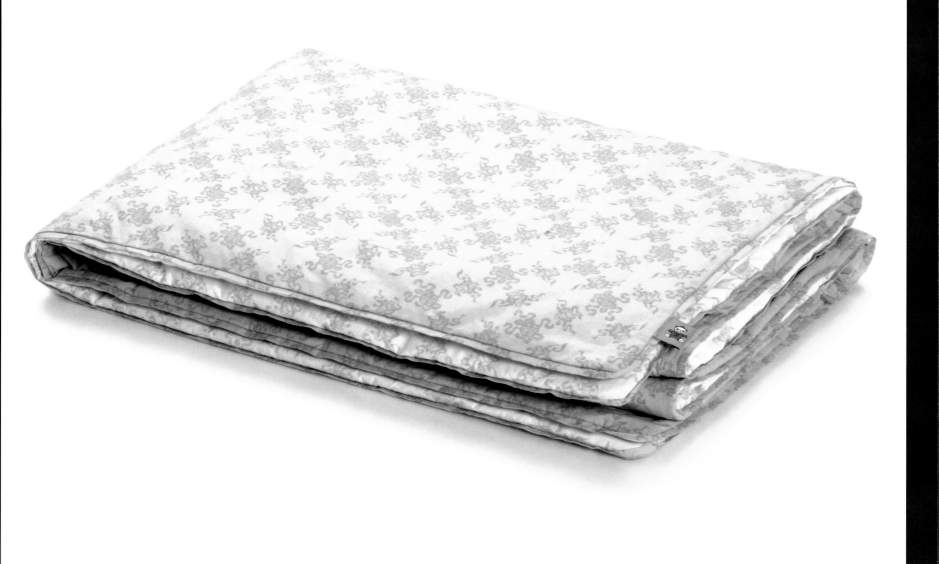

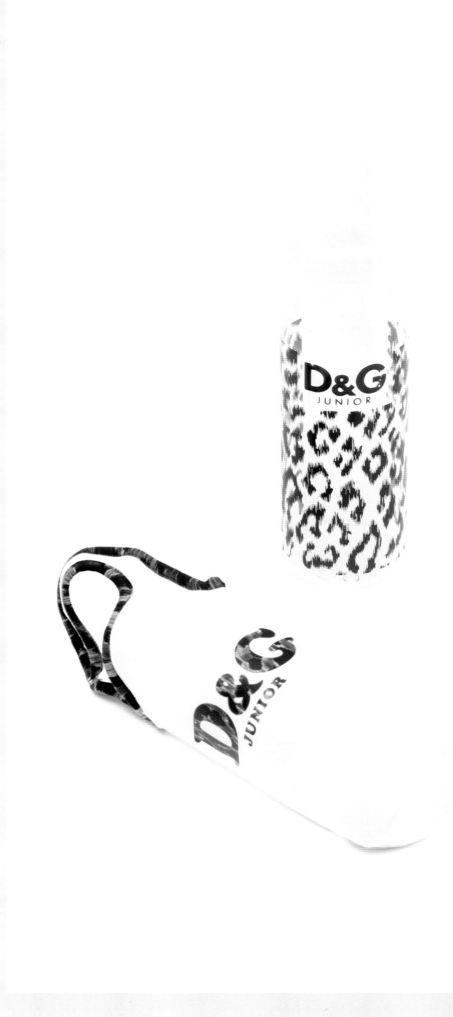

Baby's Bottle

D&G | www.dolcegabbana.it

Invited to a baby shower and still thinking about an appropriate gift? Designed in a cool way, this baby's feeding bottle by Dolce & Gabbana is likely to be appreciated. It comes with a matching bag and is available at a price of approximately € 45.

Une amie vient d'avoir un bébé et vous ne savez pas quoi lui offrir ? Avec son design très cool, ce biberon Dolce & Gabbana aura certainement du succès. Il est vendu avec un sac assorti, pour un prix d'environ 45 €.

Uitgenodigd voor een babyborrel en nog op zoek naar een gepast geschenk? Deze coole zuigfles van Dolce & Gabbana is misschien wel geschikt. Hij wordt verkocht met bijhorend tasje en kost ongeveer € 45.

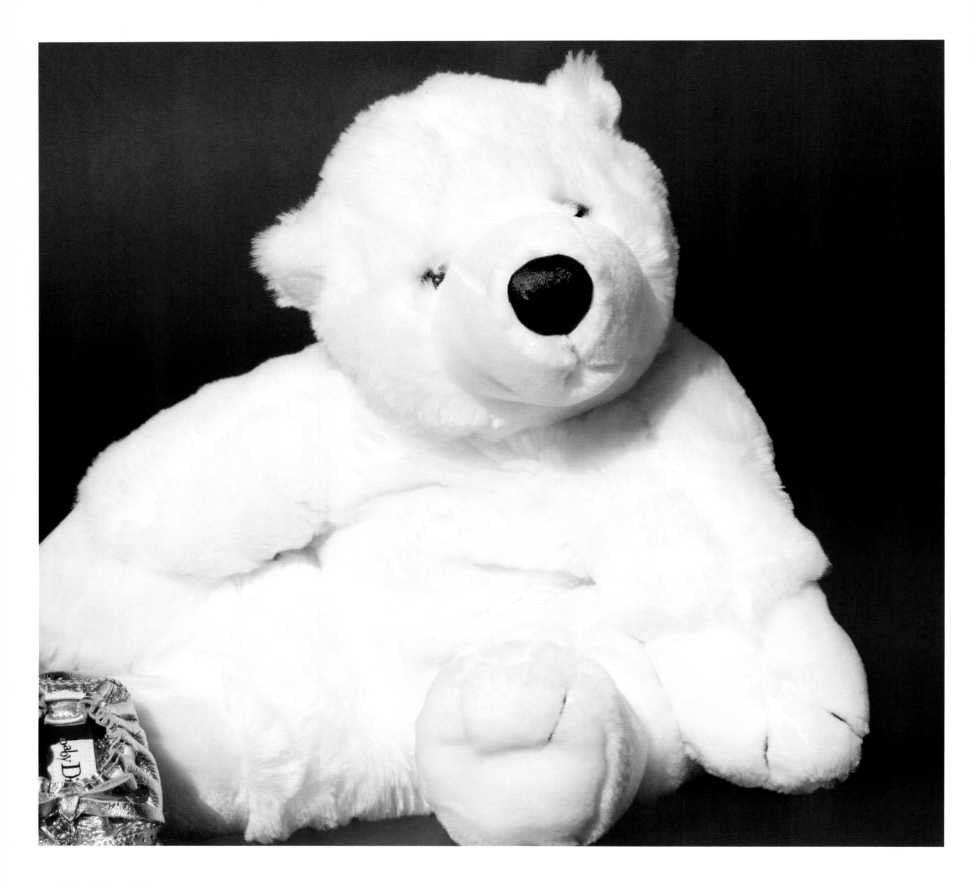

Teddy Bear

Baby Dior | www.dior.com

This cute teddy bear by Baby Dior belongs to the species of polar bears, is particularly soft and comes at a price of about €75. It is packed in a nice bag made of organza and will be a cherished gift for any baby, if not a keepsake for years to come!

Cet adorable nounours polaire Baby Dior est particulièrement doux. Vendu environ 75 €, il est enveloppé dans un joli sac en organza et sera un cadeau précieux pour tous les bébés, et pourquoi pas un joli souvenir pour les années à venir !

Deze schattige teddybeer van Baby Dior behoort tot het geslacht der poolberen, is geweldig zacht en wordt verkocht voor ongeveer € 75. Hij wordt verpakt in een mooie tas van organza en zal een gekoesterd geschenk zijn voor iedere baby en een mooi aandenken zoveel jaren later!

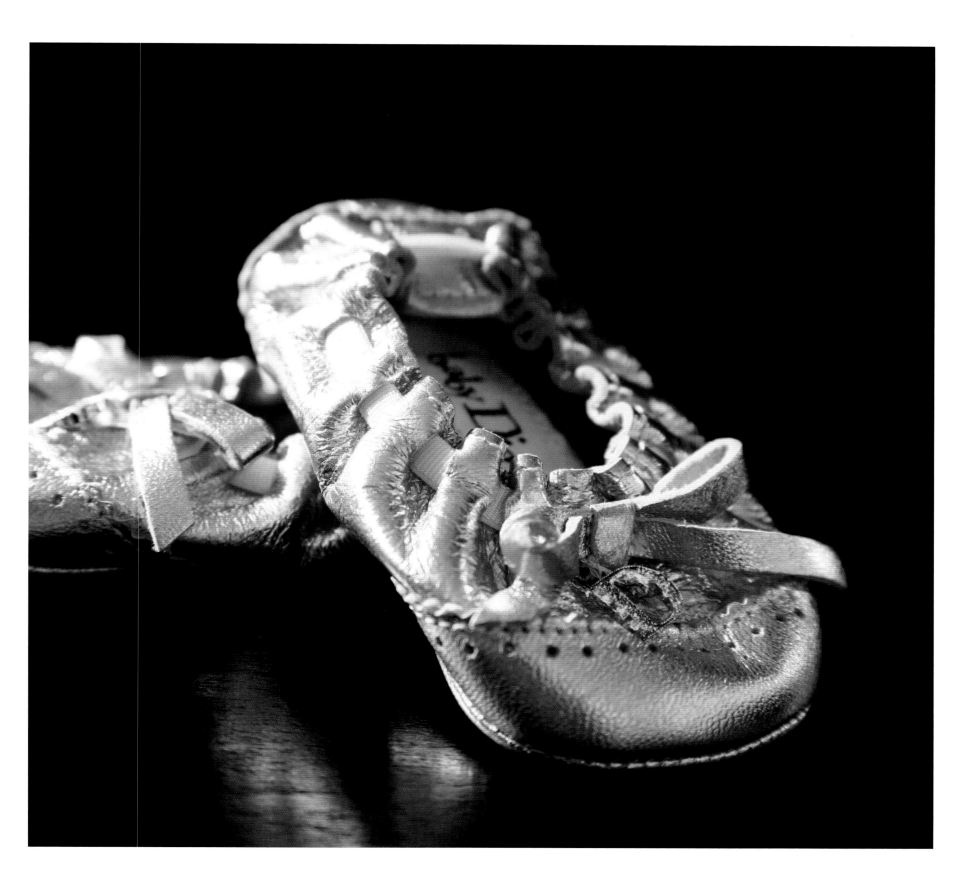

Metallic Leather Ballerina

Baby Dior | www.dior.com

These elegant and cute ballerinas by Baby Dior come in golden shimmering soft metallic leather lined with suede and are a glamorous keepsake for your baby. Being available at a price of around €100, they are suitable for babies of 6 months.

Ces ballerines élégantes et ravissantes signées Baby Dior sont en cuir doré, doux et brillant, doublé de suède, et seront un souvenir glamour pour votre bébé. Disponibles pour environ 100 €, elles conviennent aux bébés de plus de six mois.

Deze elegante en schattige ballerina's van Baby Dior zijn beschikbaar in goudkleurig, zacht glinsterend leer gevoerd met suède en zijn voor je baby een mooi aandenken om nog lang te koesteren. Ze kosten ongeveer € 100 en zijn geschikt voor baby's vanaf 6 maanden.

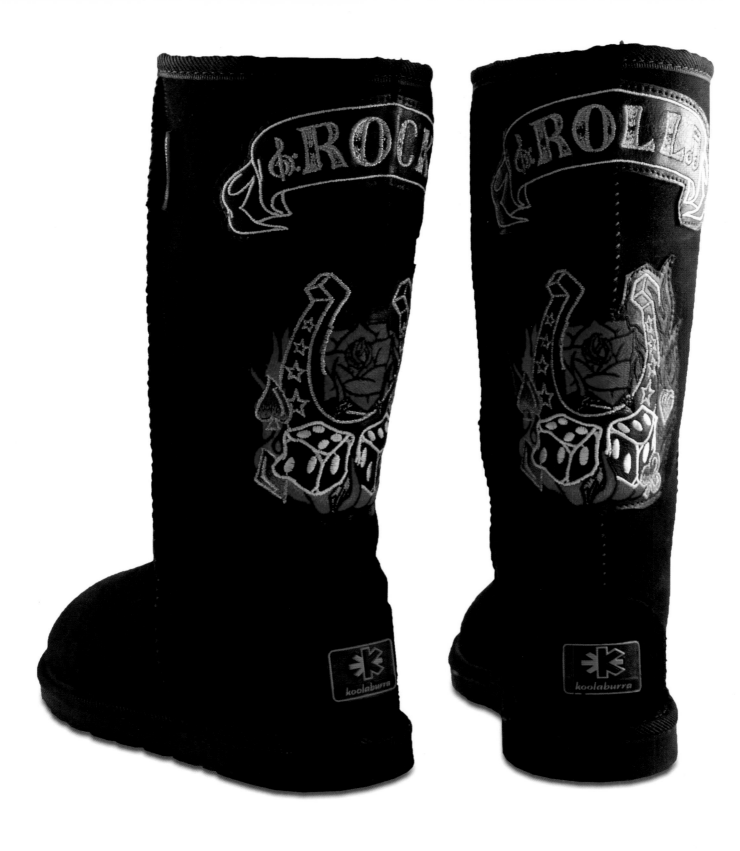

Boots

Koolaburra | www.koolaburra.com

Made in Australia, the fashionable boots by Koolaburra are available in more classic or more extravagant designs, featuring funky motifs like those of pirates, differently-shaped hearts, rock'n roll symbols or even wordings that are customizable.

Fabriquées en Australie, les bottes mode de Koolaburra sont disponibles dans des modèles classiques ou plus extravagants, avec des motifs sympas comme des pirates, des cœurs de tailles différentes, des symboles *rock & roll* ou même des imprimés personnalisés.

Deze modieuze laarzen van Koolaburra, gemaakt in Australië, zijn zowel in veleer klassieke als in extra-vagante designs verkrijgbaar, met funky motieven zoals piraten, allerlei hartjesvormen, rock-'n-roll-symbolen en zelfs zelf gekozen woorden.

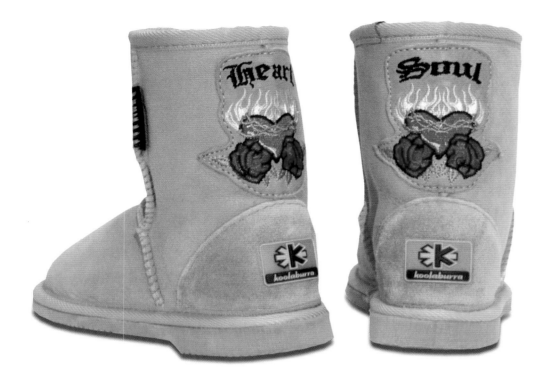

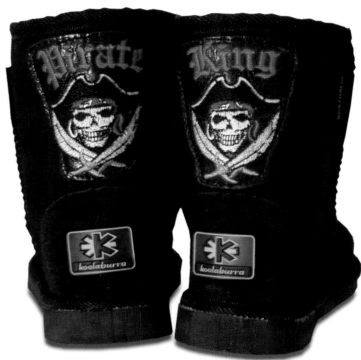

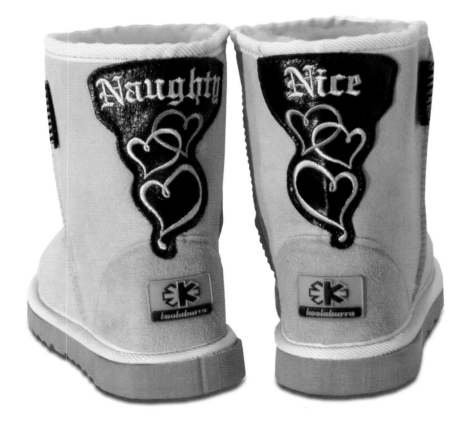

electronics
and entertainment

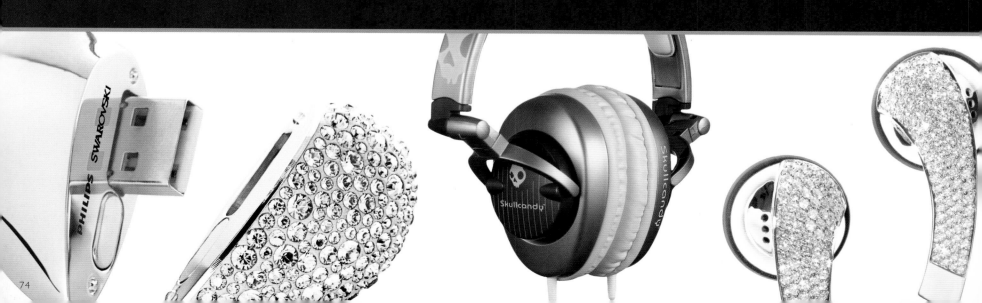

There will hardly be a kid in today's world that does not like the most up-to-date electronic products, toys and everything that is part of our fast-moving high-tech age. Be they preciously ornamented notebooks, iPhones covered with jewelry or robots that rock the place, the products introduced here are high-end when it comes to technological standards, but also feature amazing designs that steal the show.

Quel enfant d'aujourd'hui n'aime pas les produits électroniques, les jouets les plus modernes, et de manière générale tout ce qui défini notre ère high-tech en perpétuel mouvement ? Que ce soient des ordinateurs portables précieusement ornés, des i-Phones couverts de pierres précieuses ou des robots qui « déménagent », les produits présentés ici sont à la pointe de l'exigence technologiques, mais ont aussi un design fabuleux qui éclipse tous les produits concurrents.

Welk hedendaags kind houdt nu niet van moderne elektronische spullen en speeltjes, en van al wat deel uitmaakt van ons snel evoluerend hoogtechnologisch tijdperk? Of het nu gaat om kostbaar versierde notebooks, iPhones gehuld in juwelen of robots die leven in de brouwerij brengen, de hier getoonde producten bevatten niet alleen de laatste technologische snufjes, ze stelen ook de show dankzij hun geweldige designs.

electronics and entertainment

The Exotic Collection

Baldwin | www.baldwinpiano.com

Designed in wild and dramatic colors and built as a limited edition, these pianos are eye-catching originals. They are custom-built by hand. Kids may find their individual style as the pianos are characterized by different themes, like "Heavy Metal" or "Feelin' groovy".

Avec leurs couleurs spectaculaires et vives, ces pianos en édition limitée sont des pièces originales qui attirent l'attention. Ils sont faits main et sur commande uniquement. Chaque enfant peut trouver son propre style, car ces pianos se déclinent en différents thèmes tels que *Heavy Metal* ou *Feelin' groovy*.

Ontworpen in wilde en dramatische kleuren en in beperkte oplages gebouwd, zijn deze piano's echt originele blikvangers. Ze zijn met de hand op maat gemaakt. Kinderen kunnen op zoek gaan naar hun eigen individuele stijl, aangezien de piano's verkrijgbaar zijn in verschillende thema's, zoals "Heavy Metal" of "Feelin' groovy".

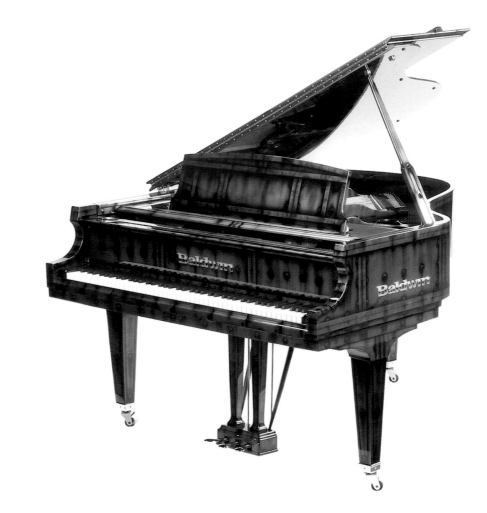

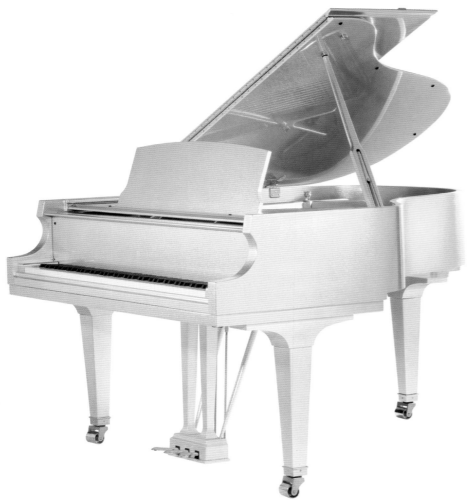

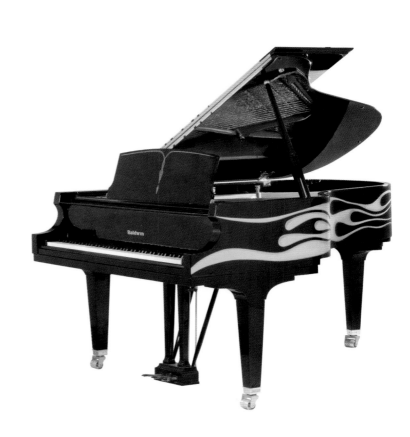

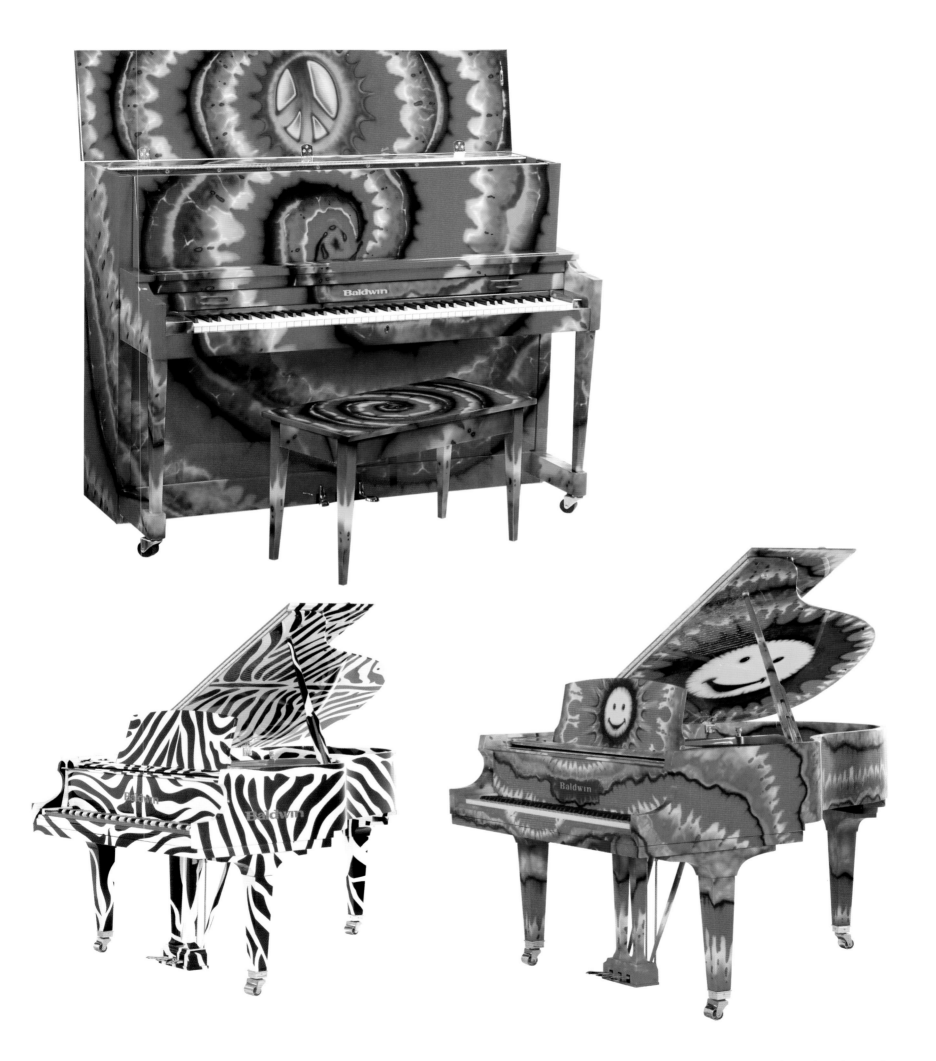

Pleo

Ugobe | www.pleoworld.com

How about raising a baby dinosaur? This robotic companion shows affection and reacts to you! Pleo displays senses and emotions like a life-like creature. Pleo expresses himself on a highly individual basis and interacts with you—make a time travel and get to know a (nearly real) dinosaur!

Ça vous dirait d'élever un bébé dinosaure ? Ce compagnon robotisé vous montre de l'affection et a diverses réactions ! *Pleo* affiche des sentiments et des émotions comme un être vivant. Il s'exprime de manière très personnelle et interagit avec vous. Voyagez dans le temps et faites la connaissance d'un (presque) vrai dinosaure !

Wat zou je ervan denken om een babydinosaurus groot te brengen? Deze robotachtige metgezel toont affectie en reageert op jou! Pleo toont zintuiglijke vermogens en emoties zoals een levensecht schepsel. Hij drukt zichzelf heel individueel uit en gaat interacties aan. Maak een reis in de tijd en leer een (bijna echte) dinosaurus kennen!

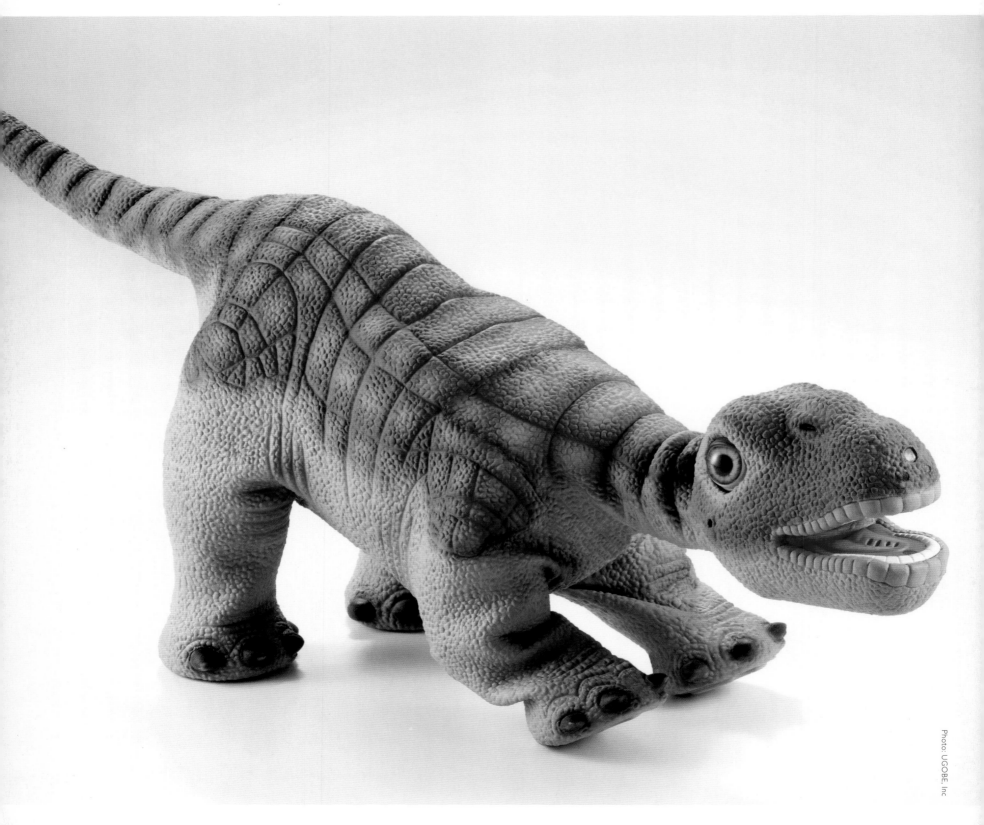

Photo: UGOBE, Inc

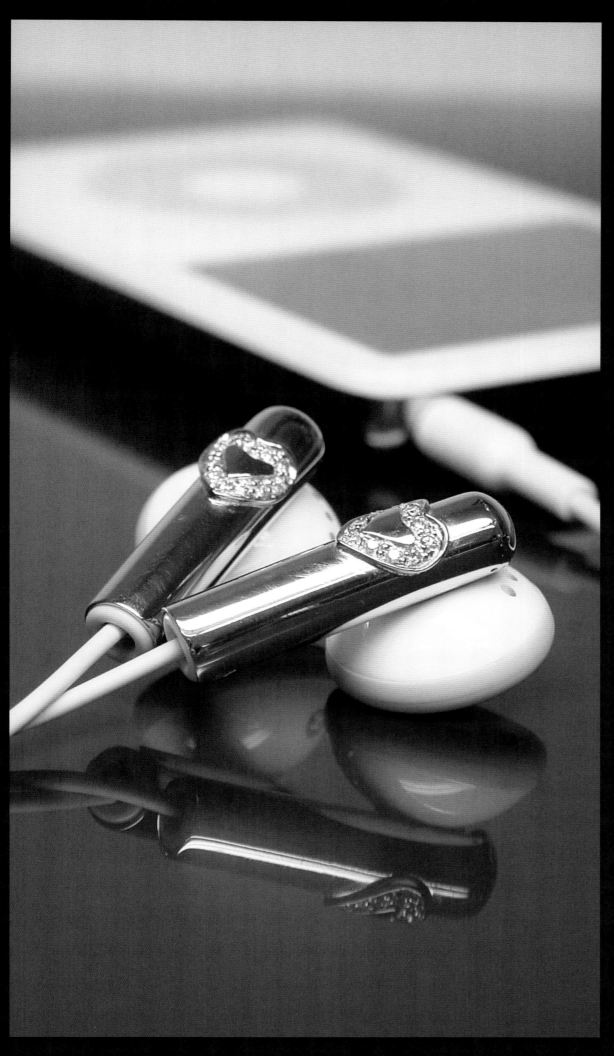

iDiamonds

U Chic | www.uchic.it

Here is a way to jazz up your kid's iPod earphones: how about some white diamonds on white gold? The iDiamonds are made of 18K gold and adorned with diamonds. Four different designs are available. Prices start at €660, with the "heart" design costing €750.

Une manière d'égayer les oreillettes de l'iPod de votre enfant : pourquoi pas des diamants blancs sur de l'or blanc ? Les iDiamonds sont faits en or 24 carat et ornés de diamants. Quatre modèles sont disponibles. Les prix commencent à 660 €, le modèle *cœur* étant à 750 €.

Dit is nog eens een manier om de iPod-oortelefoontjes van je kind wat op te smukken: witte diamanten op wit goud, wat denk je? De iDiamonds zijn gemaakt van 18-karaatsgoud en versierd met diamanten. Er zijn vier verschillende designs verkrijgbaar. De prijzen beginnen bij € 660, het "hartjesdesign" kost je € 750.

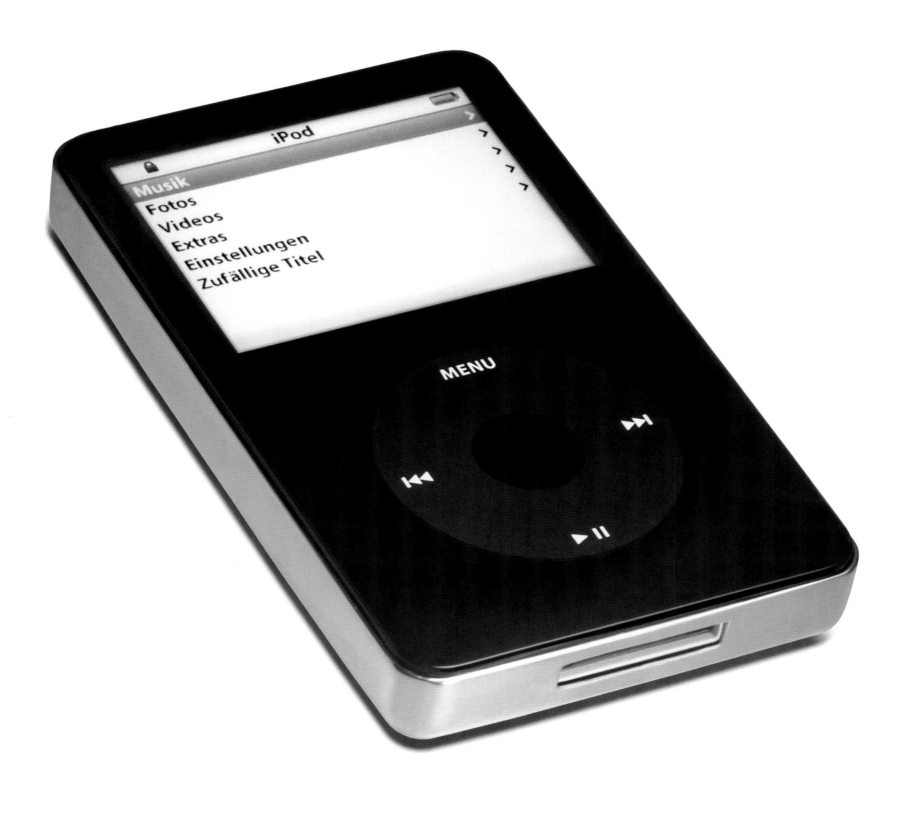

Gold Cases for iPod

Xexoo | www.xexoo.com

Don't judge a book by its cover, but an iPod that is being presented in such a stylish case must surely be a cool one. Made of pure gold, its eye-catching appearance will definitely make a difference — for the owner as well as for anybody who sees it.

Il ne faut pas juger un livre à sa couverture, mais un iPod présenté dans un étui aussi élégant est forcément cool. Fait en or pur, il a un look très séduisant qui fera la différence à coup sûr, pour son propriétaire comme pour tous ceux qui le verront.

Schijn kan bedriegen, maar een iPod die zich op zo'n elegante wijze presenteert, moet wel cool zijn. Gemaakt van puur goud zal zijn opvallende verschijning beslist een verschil maken —voor de eigenaar en voor iedereen die hem ziet.

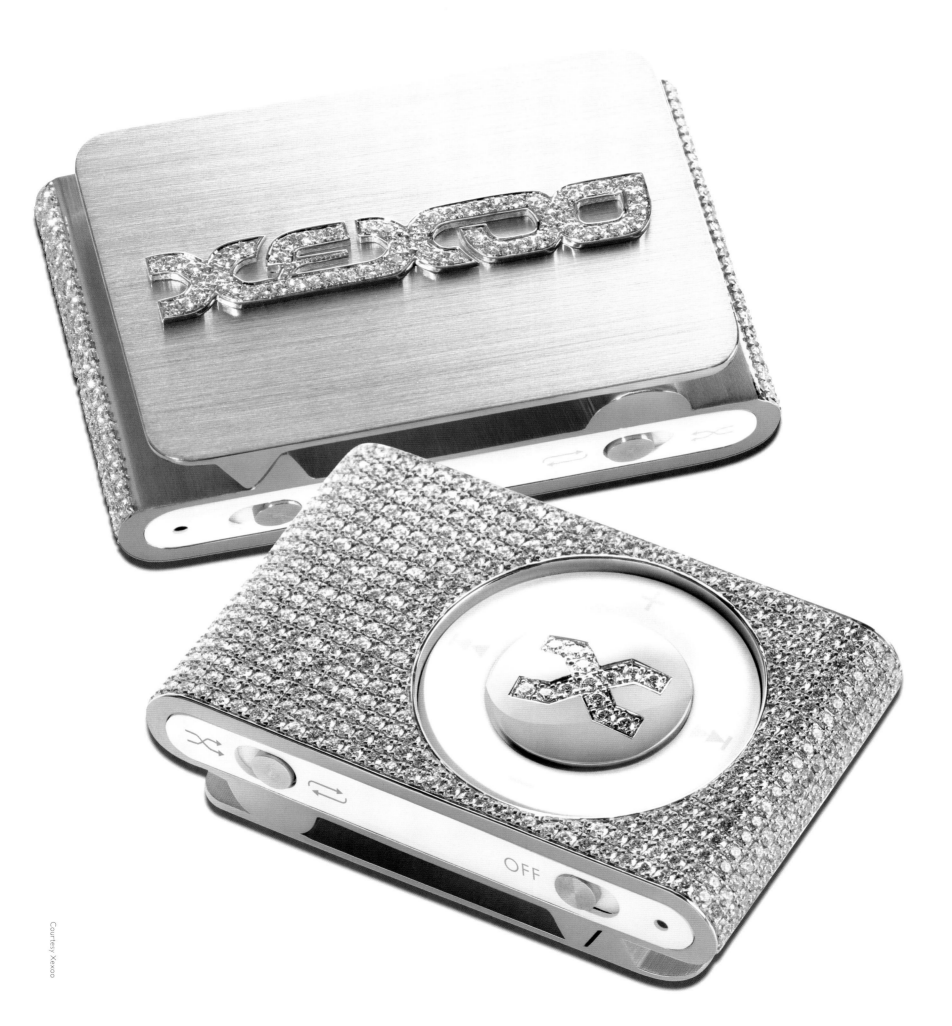

Courtesy Xexoo

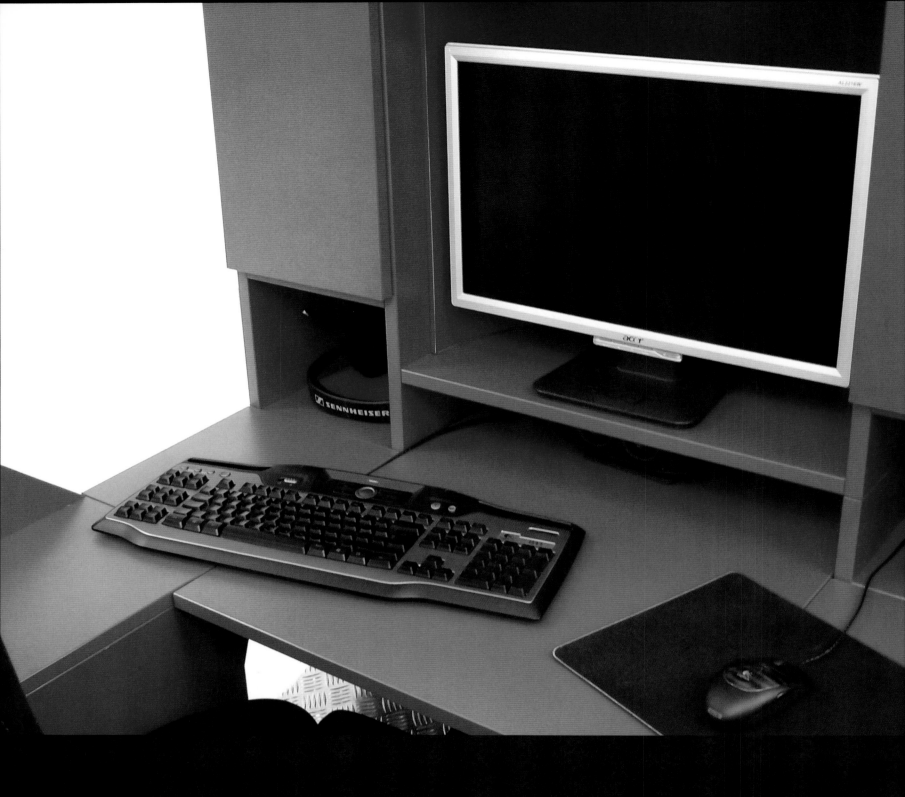

Battle Rig
Master Rig | www.master-rig.de

This workplace rocks: combining multimedia with furniture, the battle rig is a comfortable and ergonomic "computer furniture" in which to indulge in the multimedia world. Customized on request, there are three types available. Prices start at €3,500.

Un accessoire qui balance : combinant multimédias et mobilier, le battle rig est un meuble informatique confortable et ergonomique dans lequel on peut s'adonner au monde du multimédia. Personnalisé sur demande, il existe en trois différents modèles. Les prix commencent à 3.500 €.

Deze werkplaats is cool: de Battle Rig, een combinatie van multimedia en meubelstuk, is een comfortabel en ergonomisch "computermeubel" waarin je je volop in de multimediawereld kan storten. Er zijn drie types beschikbaar die eventueel aan de wensen van de klant kunnen worden aangepast. Prijzen starten vanaf € 3.500.

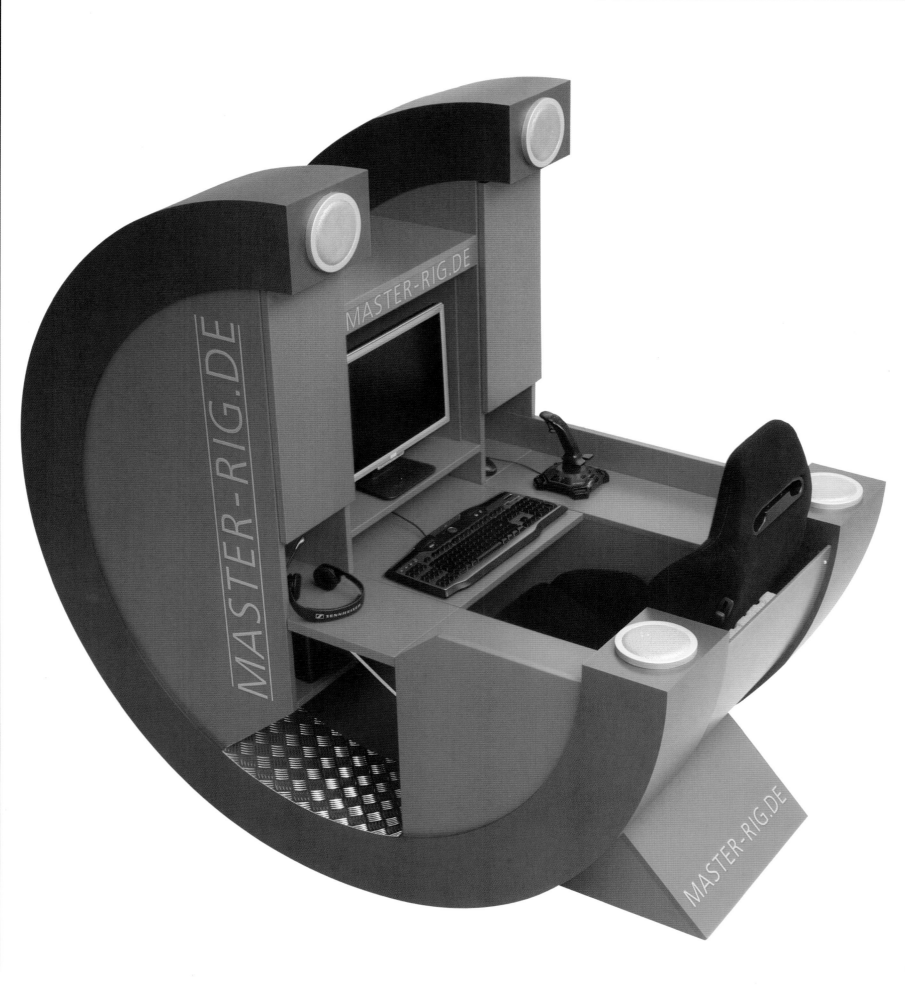

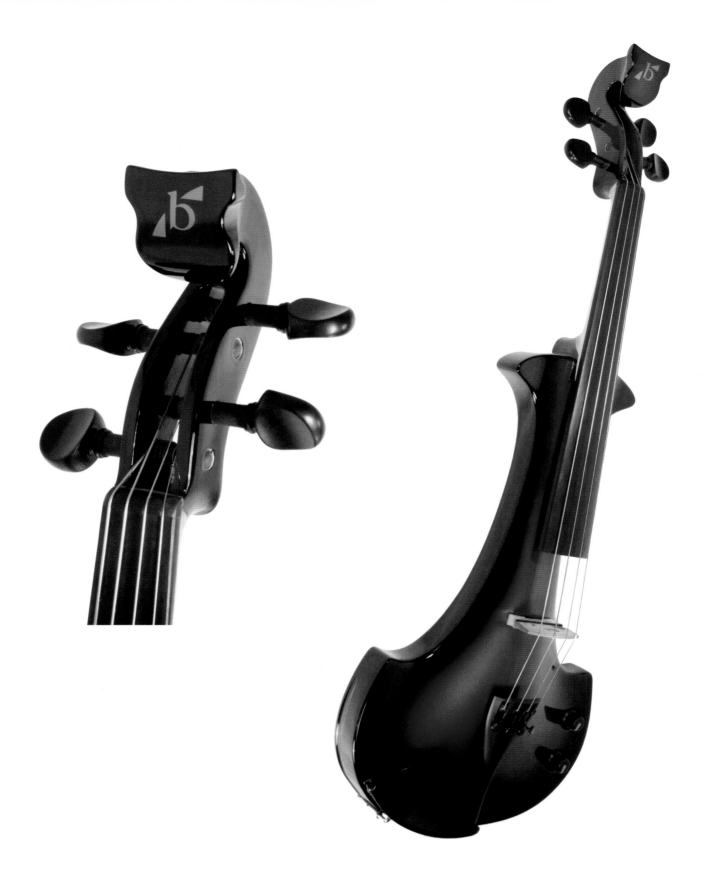

Courtesy Bridge Instruments

Aquila Four String

Bridge Instruments | www.bridgeinstruments.co.uk

This electric violin looks extremely cool and stylish, is durable and made of high-quality material. Priced at around €960, its design is reminiscent of a Stradivari model, with the neck being hand-colored. What a lovely way to boost your kid's love for music!

Ce violon électrique a un look extrêmement cool et élégant, est durable et fait de matériaux de grande qualité. Pour un prix d'environ 960 €, il a un design rappelant le Stradivarius, avec un manche peint à la main. Quelle adorable manière d'encourager l'amour pour la musique de votre enfant !

Deze elektrische viool ziet er uitermate cool en stijlvol uit, is duurzaam en gemaakt van hoogkwalitatief materiaal. Met een prijs van rond de € 960 doet het design denken aan een Stradivarius, de hals is met de hand gekleurd. Een leuke manier om bij je kind de liefde voor muziek te stimuleren.

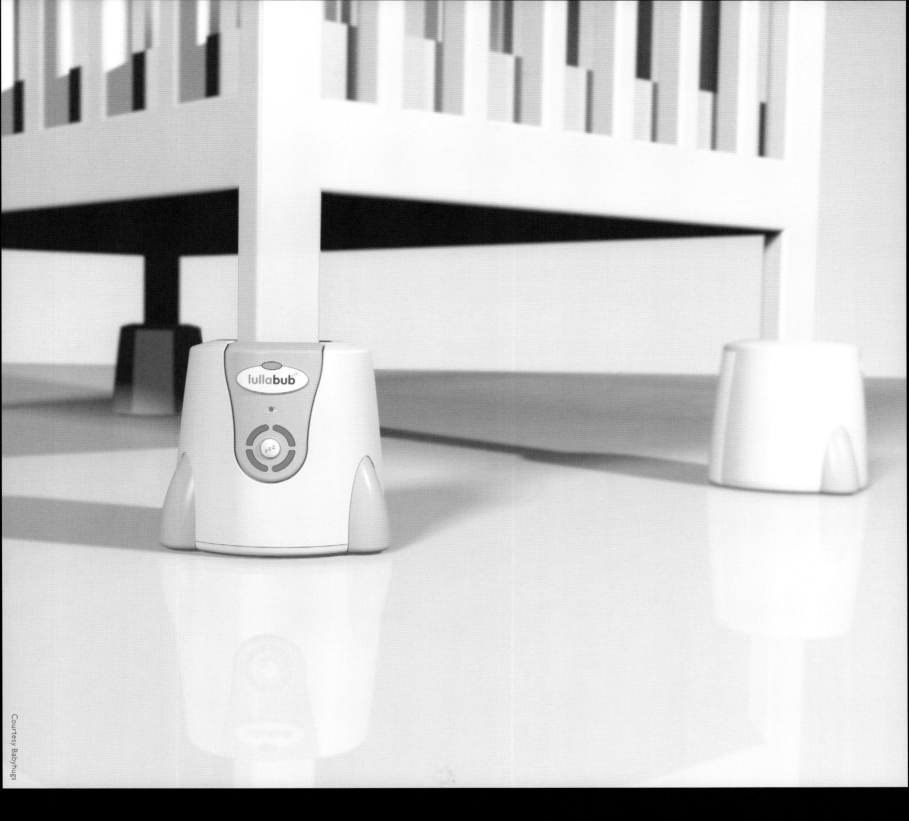

Courtesy Babyhugs

Lullabub

Babyhugs | www.lullabub.com

Good news for stressed-out parents: with a little help of Lullabub, you can relax your crying baby. Its four modules are placed under each leg of a crib, and it harmonically simulates soothing motions like the mother's womb, a boat on the water, or a drive in the car.

Bonne nouvelle pour les parents stressés : avec un peu d'aide de Lullabub, vous pouvez calmer votre bébé en pleurs. Ses quatre modules sont placés sous chacun des pieds du lit, et ils simulent des mouvements apaisants comme le ventre de la mère, un bateau sur l'eau ou un tour en voiture.

Goed nieuws voor ouders met stress: met een beetje hulp van Lullabub kan je je huilende baby gemakkelijk tot rust brengen. De vier modules worden onder elke poot van een babybed geplaatst en simuleren harmonieuze, rustgevende bewegingen zoals de moederschoot, een boot op het water of een ritje in de wagen.

Symphonia MP3 Player

Grosso | www.gresso.com

This range of highly exclusive and durable MP3 players is priced between €2,500 and €4,100. All four models are beautifully designed and can also be worn as jewelry. Materials used are African Blackwood and 18K white or pink gold. The keyboard is scratch-resistant.

Cette gamme de lecteurs MP3 uniques coûte entre 2.500 et 4.100 €. Les quatre modèles ont des lignes splendides et peuvent aussi être portés comme des bijoux. Les matériaux utilisés sont l'ébène africain et l'or blanc ou rose 18 carats. L'écran est traité contre les rayures.

Dit gamma van uiterst exclusieve en duurzame MP3-spelers is geprijsd tussen € 2.500 en 4.100. De vier modellen zijn allemaal prachtig ontworpen en kunnen ook als juwelen worden gedragen. De gebruikte materialen zijn Afrikaans rozenhout en 18-karaats wit of roos goud. Met krasbestendig toetsenblok.

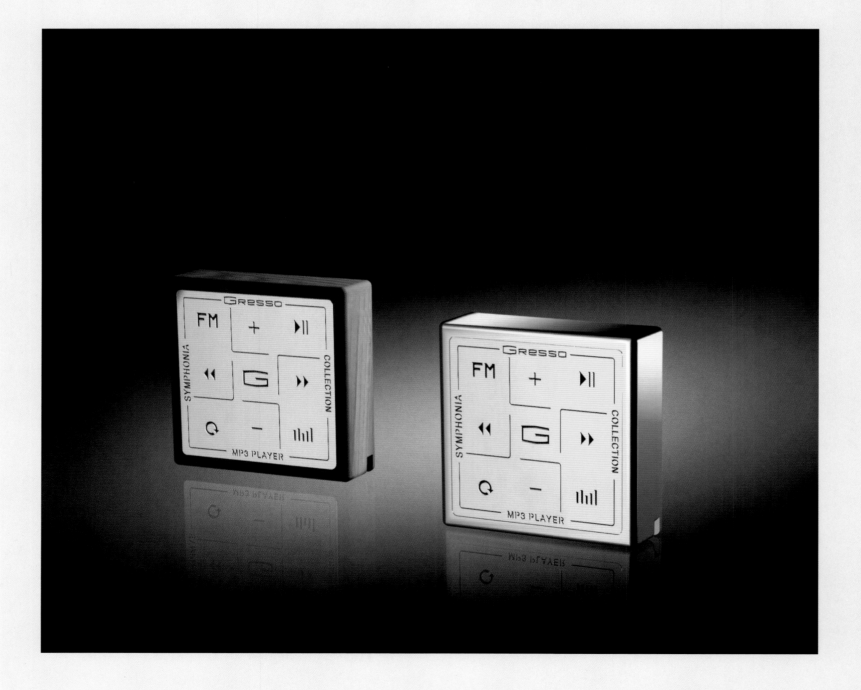

MSI PR 200 Crystal Laptop

MSI | www.msimobile.com

Here comes a touch of royalty: the pearl-white colored notebook is very elegantly designed and decorated with 120 handcrafted crystals that form a ring on its lid. Besides being so fashionable, it also has a clear focus on high performance and functionality.

Une touche de royauté : cet ordinateur portable de couleur blanc nacré a un design très élégant et est décoré de 120 cristaux taillés main qui forment un anneau sur son couvercle. En plus d'être à la mode, il offre également d'excellentes performances et de nombreuses fonctionnalités.

Pure klasse: deze parelwitte notebook heeft een heel elegant ontwerp en is versierd met 120 met de hand ingewerkte kristallen die een ring vormen op het deksel. De notebook is niet alleen modieus, ook de prestatie en functionaliteit krijgen alle aandacht die ze verdienen.

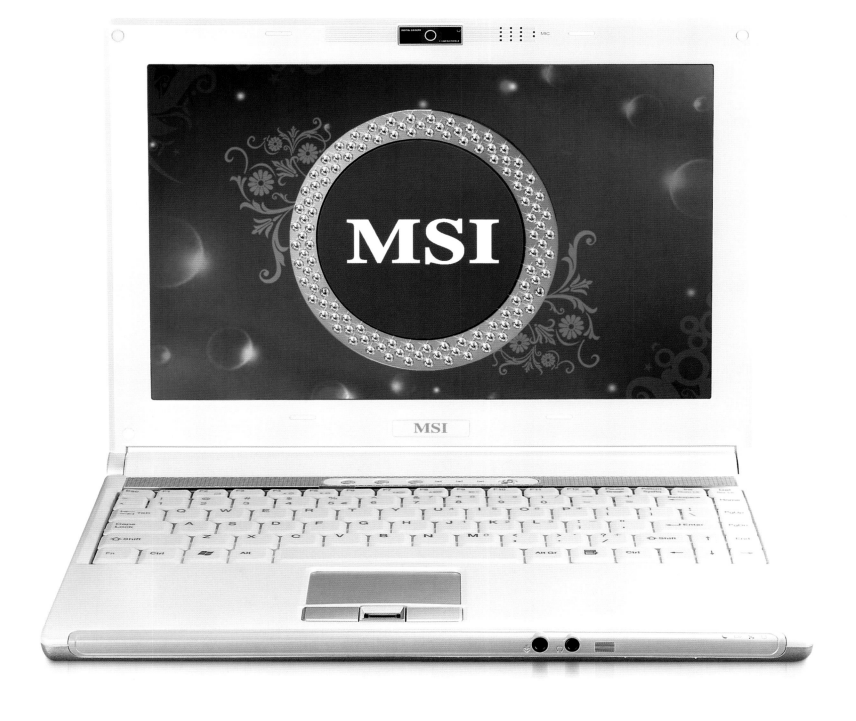

Spykee
Meccano | www.cedricragot.com

Fancy playing spy? Compatible with the software Skype, this robot is an exciting companion, as it lets you spy from anywhere on the planet. Spykee can be built in three different forms. It is mobile, plays music and has a video, a VOIP phone, and a web cam function.

Vous aimez jouer les espions ? Compatible avec le logiciel Skype, ce robot est un fabuleux compagnon, car il vous permet d'espionner depuis n'importe où sur la planète. Spykee peut être assemblé sous trois différentes formes. Il est mobile, joue de la musique et est équipé de la vidéo, d'un téléphone VoIP et d'une fonction webcam.

Zin om spionnetje te spelen? Deze robot, compatibel met Skype-software, is een opwindende metgezel die je van op eender welke plek op de planeet laat spioneren. Spykee kan in drie verschillende vormen in elkaar worden gestoken. Hij is mobiel, speelt muziek en heeft een video, een voip-telefoon en een webcam.

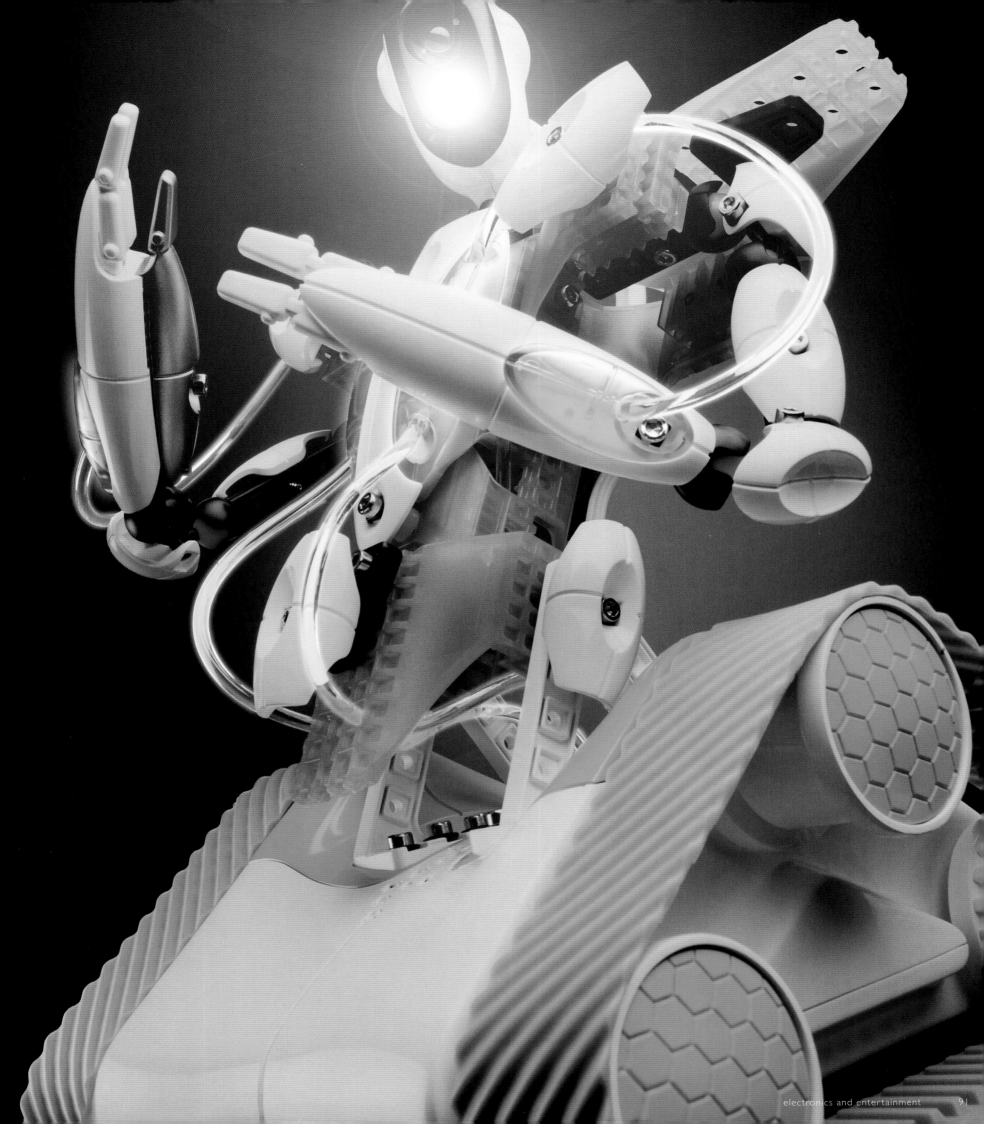

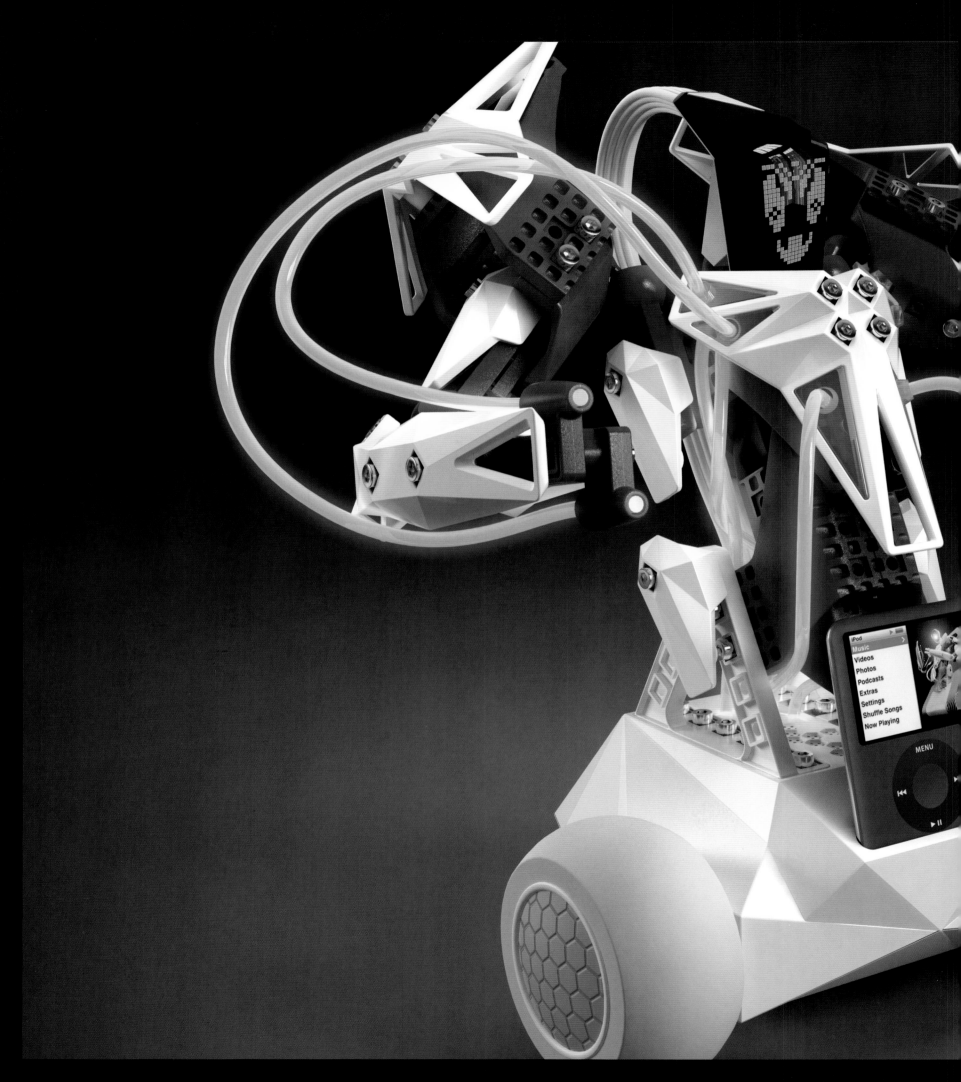

Wooden Music box

Hammacher | www.hammacher.com

A music box in an unusual form: this wooden model is handcrafted and artfully designed in the shape of a classic yacht. Sounding like original boxes from the 19th century, it plays four classical music pieces and is priced at €11,300.

Une boîte à musique à la forme originale : ce modèle en bois fait main ressemble à un yacht classique. Avec un son proche des boîtes originales du XIXème siècle, elle joue quatre morceaux de musique classique et coûte 11.300 €.

Een muziekdoos in een ongewone vorm: dit houten model is met de hand gemaakt en kunstzinnig ontworpen in de vorm van een klassiek zeiljacht. Hij speelt vier klassieke muziekstukken met de klank van de originele muziekdozen uit de 19de eeuw en kost € 11.300.

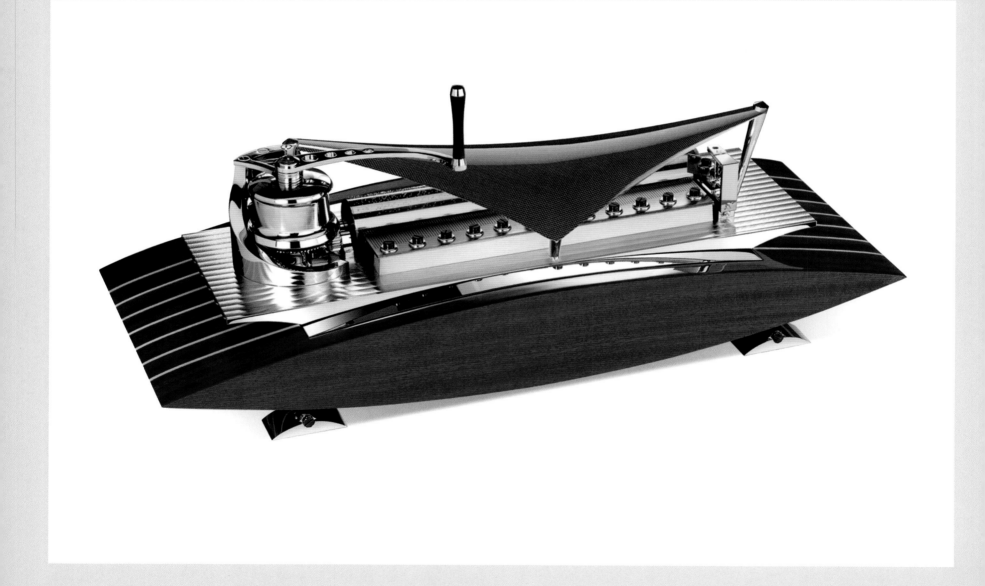

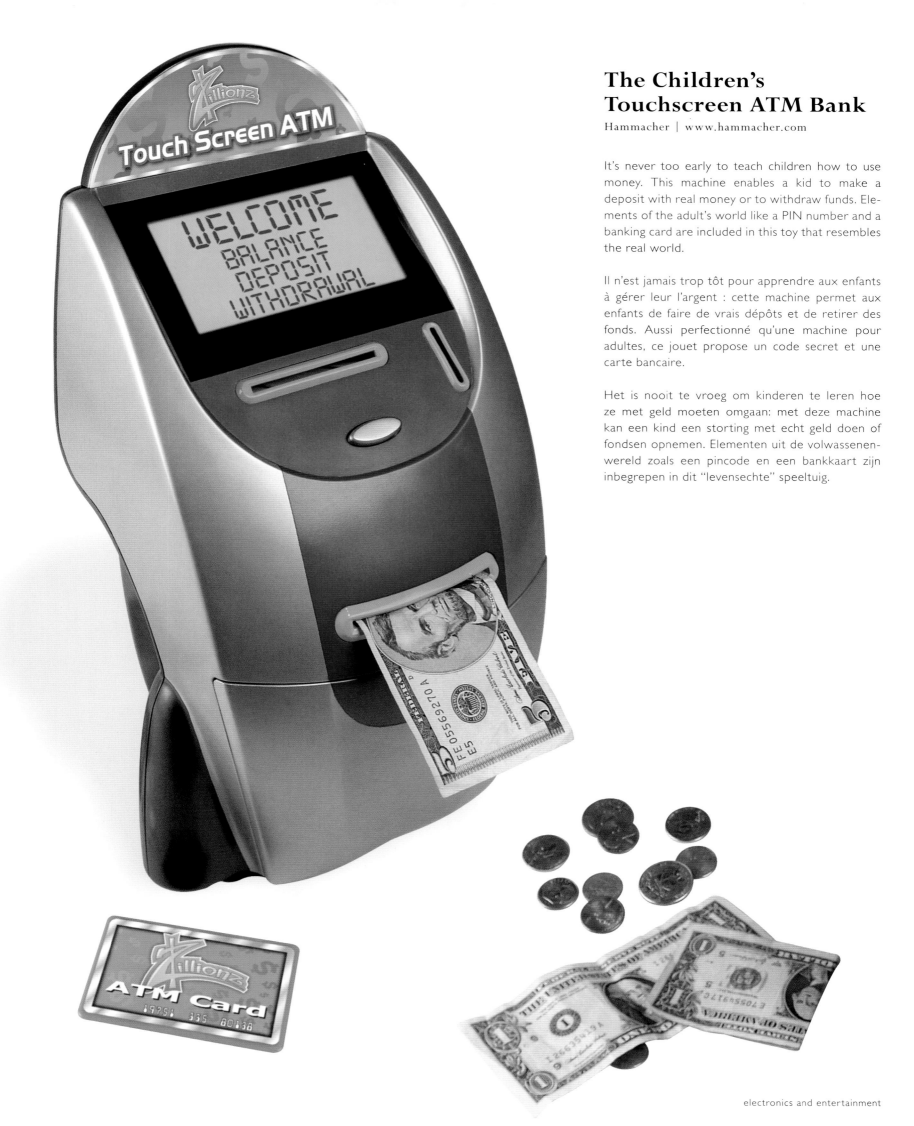

The Children's Touchscreen ATM Bank

Hammacher | www.hammacher.com

It's never too early to teach children how to use money. This machine enables a kid to make a deposit with real money or to withdraw funds. Elements of the adult's world like a PIN number and a banking card are included in this toy that resembles the real world.

Il n'est jamais trop tôt pour apprendre aux enfants à gérer leur l'argent : cette machine permet aux enfants de faire de vrais dépôts et de retirer des fonds. Aussi perfectionné qu'une machine pour adultes, ce jouet propose un code secret et une carte bancaire.

Het is nooit te vroeg om kinderen te leren hoe ze met geld moeten omgaan: met deze machine kan een kind een storting met echt geld doen of fondsen opnemen. Elementen uit de volwassenenwereld zoals een pincode en een bankkaart zijn inbegrepen in dit "levensechte" speeltuig.

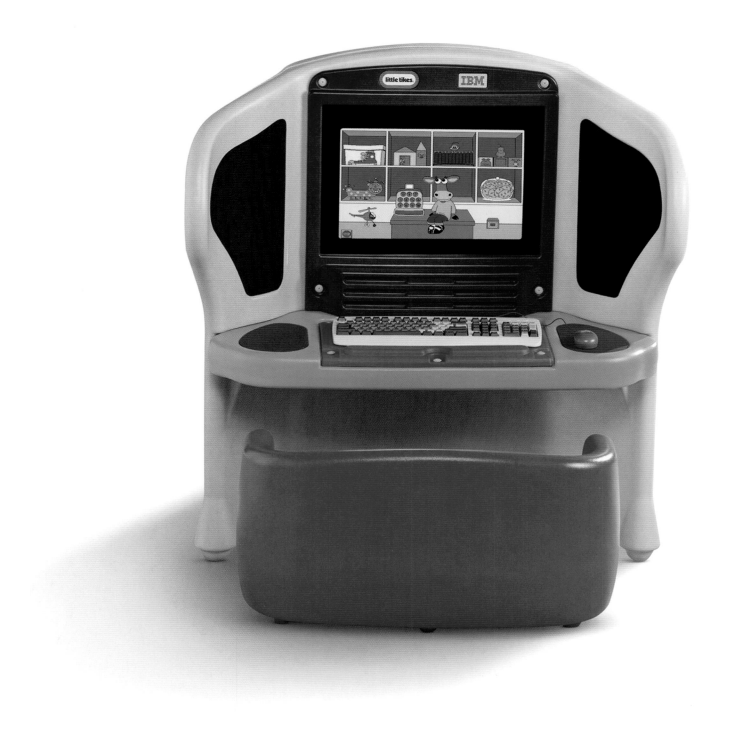

Young Explorer™

Little Tikes™ | www.littletikes.com

The Young Explorer™ Learning Center by Little Tikes™ and IBM® helps to create the ideal environment for young children to learn about computers by combining a computer with child-friendly furniture. The features include a flat desk area, two built-in mouse pads, a specialized keyboard and a bench that can seat up to 2 children and offers storage inside. Designed for children between 3 and 7 years of age.

Conçu pour les enfants de 3 à 7 ans, le centre d'apprentissage *Young Explorer™* de Little Tikes™ et IBM® contribue à créer l'environnement idéal pour initier vos enfants à l'informatique. Il combine un ordinateur avec des meubles pensés pour les plus petits : il comprend un espace table plat, deux tapis de souris intégrés, un clavier spécial, ainsi qu'un banc pour deux, qui offre également un espace de rangement.

Door een computer te combineren met een kindvriendelijk meubel, creëert Het Young Explorer™ Leercentrum van Little Tikes™ en IBM® de ideale omgeving voor jonge kinderen om te leren met computers om te gaan. De karakteristieken: een vlak bureaugedeelte met twee ingebouwde muispads, een speciaal toetsenbord, een bank met plaats voor twee kinderen en opbergruimte binnenin. Ontwikkeld voor kinderen tussen drie en zeven jaar jong.

Synergy Cabinet

Hamleys | www.hamleys.com

Whether your child wants to use the PC, watch a DVD, listen to the jukebox or play various games: This machine has it all, as it combines a wide diversity of functions and is a source of joy for any playful kid. It is available for circa €3,500.

Que votre enfant ait envie d'utiliser son ordinateur, de regarder un DVD, d'écouter le juke-box ou de jouer à n'importe quel jeu, cette machine est idéale car elle combine une grande diversité de fonctions. Source de joie et de divertissement, elle est disponible pour environ 3.500 €.

Of je kind nu de pc wil gebruiken, een dvd wil bekijken, naar de jukebox wil luisteren of spelletjes wil spelen: deze machine heeft het allemaal. Hij combineert een brede waaier van functies en is een bron van plezier voor elk speelgraag kind. Te koop voor circa € 3.500.

Photos: Hamleys of London

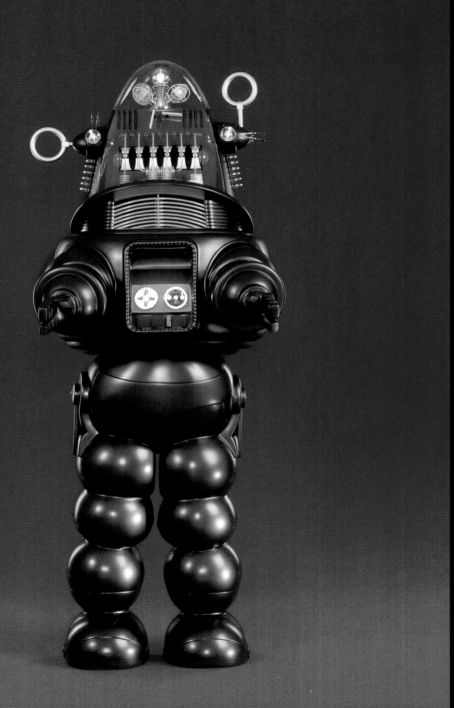

The Genuine 7-Foot Robby The Robot

Hammacher | www.hammacher.com

This luxurious toy comes at the price of circa €32,000 and emulates the original robot that you can see in the movie "Forbidden Planet". It is hand-crafted and has a height of seven feet. Robby offers a wide variety of functions that you can choose from via remote-control.

Ce jouet luxueux, vendu près de 32.000 €, repro-duit le robot original du film *Planète Interdite*. Fait main, il mesure plus de deux mètres dix. *Robby* offre une grande variété de fonctions que l'on peut activer grâce à une télécommande.

Dit luxespeelgoed heeft een prijskaartje van circa € 32.000 en is een replica van de robot die je kan zien in de film "Forbidden Planet". Hij is met de hand vervaardigd en meer dan twee meter hoog. Je kan Robby allerlei dingen laten doen met behulp van de afstandsbediening.

The Genuine Lost In Space® B-9™ Robot

Hammacher | www.hammacher.com

For a price of circa €15,700, you can get your kid this robot from the television series "Lost in Space". It looks like the original in every detail and has a height of 6,5 feet. By using remote control, you can make him say 511 different phrases from the series.

Pour la modique somme de 15.700 €, vous pouvez offrir à votre enfant ce robot de la série télévisée *Perdus dans l'espace*. Fidèle en tous points à l'original, il mesure près de deux mètres. Grâce à sa télécommande, vous pouvez lui faire prononcer 511 phrases différentes tirées de la série.

Voor een prijs van circa € 15.700 heeft je kind deze robot uit de televisieserie "Lost in Space". Hij lijkt in elk detail op de echte en is 1,80 meter hoog. Via de afstandsbediening kan je hem 511 verschillende zinnen uit de serie laten zeggen.

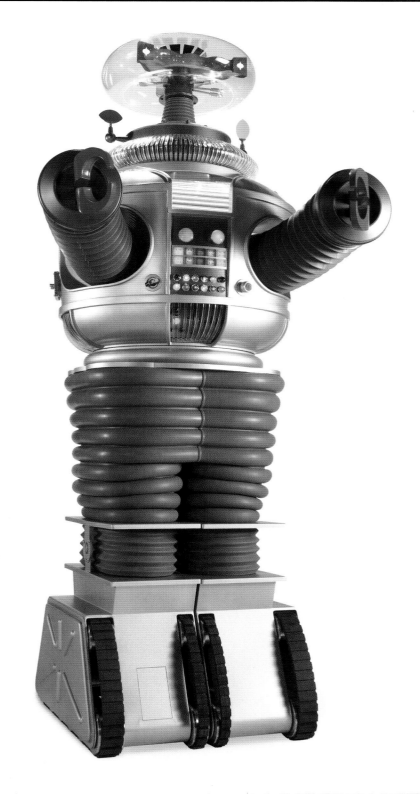

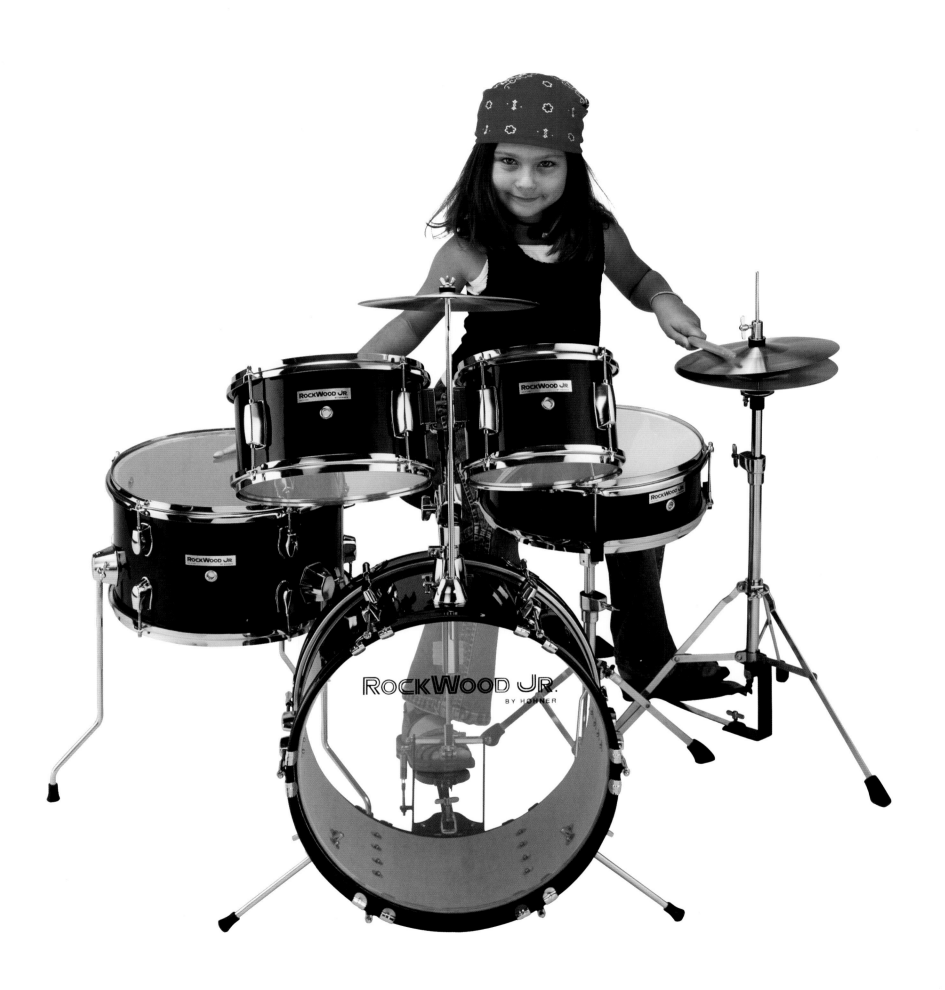

Rockwood Junior Drum Set

Hohner | www.hohnerusa.com

More than a toy, this is the kid's version of a drum set, including every detail needed to create quality sound, from drums and toms to cymbals and hardware. It is suitable for children aged 3 years and older. Let them sit on the drum throne and start rocking!

Plus qu'un jouet, cette version mini de la batterie comprend tous les éléments nécessaires pour créer un son de qualité, des caisses aux toms, cymbales et jusqu'à l'armature. Elle convient aux enfants de 3 ans et plus. Laissez-les s'y installer et commencer à rocker !

Dit is meer dan speelgoed, het is de kinderversie van een drumstel, inclusief alle details die nodig zijn om een kwaliteitsgeluid te creëren: drums, trommels, cimbalen en alle benodigde hardware. Het drumstel is geschikt voor kinderen vanaf 3 jaar. Zet ze op hun troon en laat ze rocken!

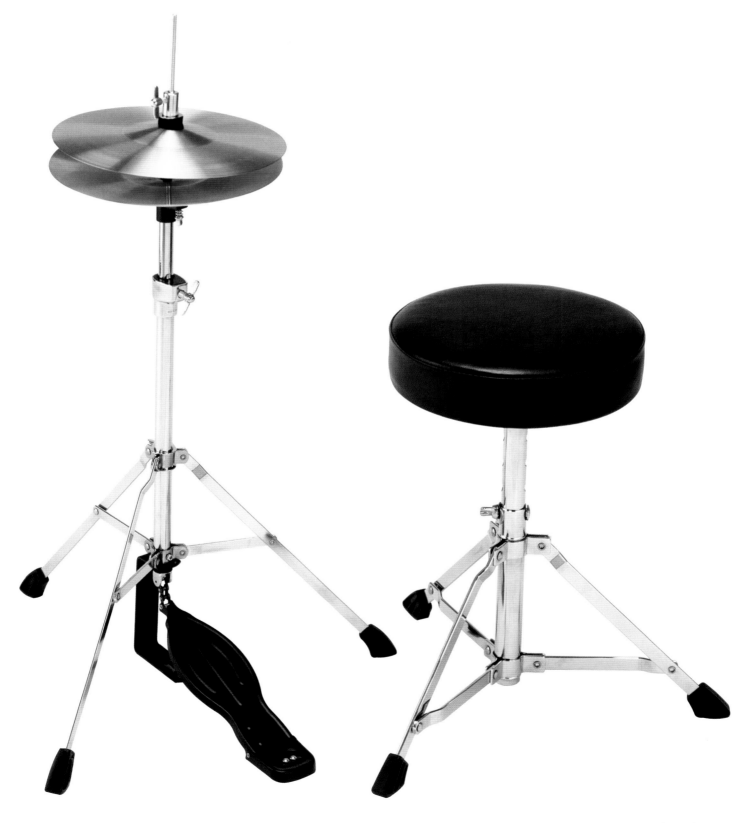

Courtesy: Golden Store

Adamant USB Stick

Golden Store | www.goldenstore.de

Featuring diamonds, 14K gold and lapis lazuli, this precious and handcrafted USB Stick is perfect as an indulgence: not only is it an eye-catcher, but it is also produced as a highly limited edition, with each one being unique. It is available for around € 5,600.

Ornée de diamants, d'or 14 carats et de lapis-lazuli, cette clé USB précieuse et artisanale est le caprice parfait : elle attire l'attention, mais est aussi produite en édition extrêmement limitée, chacune étant unique. Elle est disponible pour environ 5.600 €.

Met diamanten, 14-karaatsgoud en lapis lazuli is deze waardevolle en handgemaakte usb-stick perfect als luxueus 'follietje': niet alleen is hij een echte blikvanger, hij wordt ook in zeer beperkte oplages gemaakt en elke stick is absoluut uniek. Net zoals het prijskaartje overigens: € 5.600.

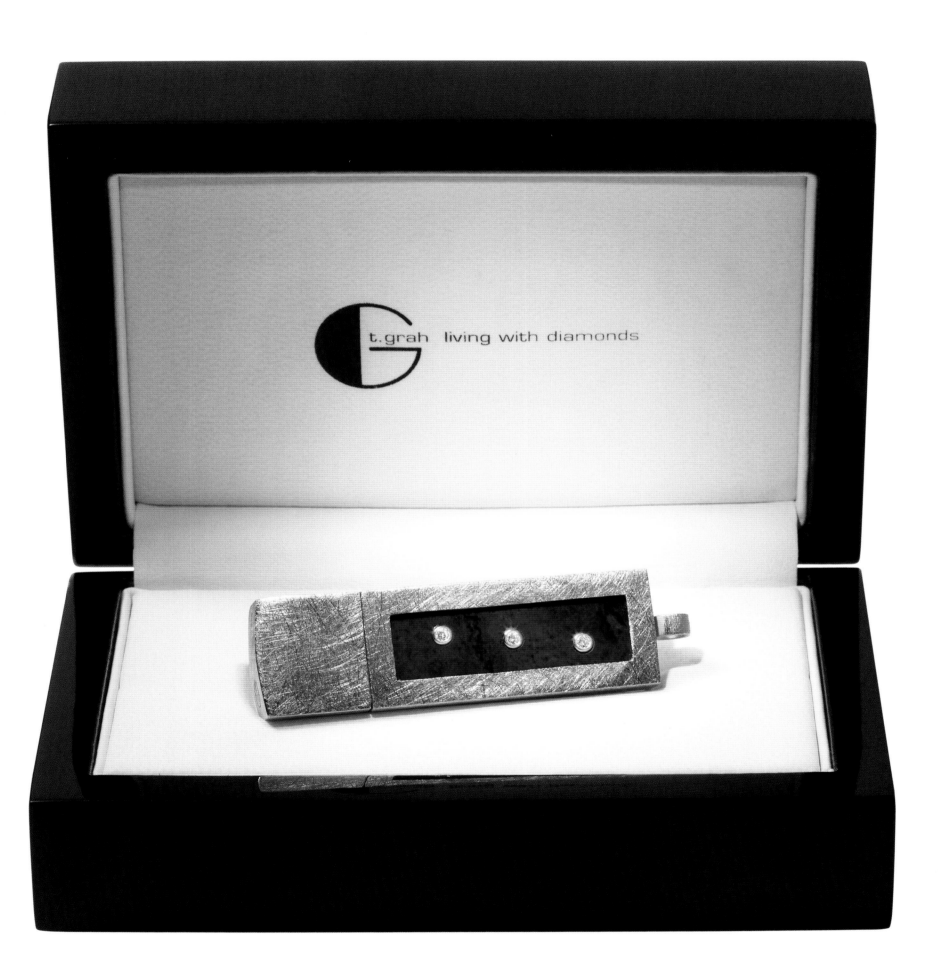

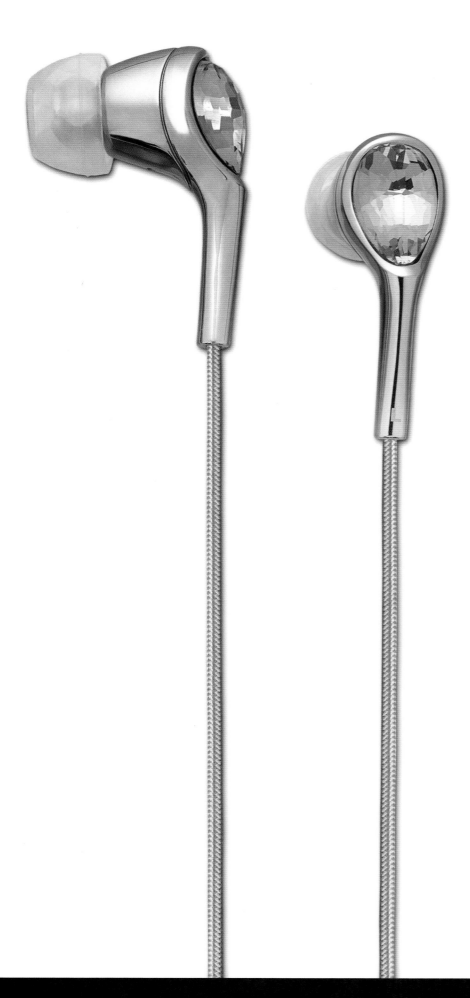

Headphones
Swarovski | www.swarovski.com

Ornamented with violet Swarovski crystals, these headphones steal the show: they are made of polished stainless steel with silicone earpieces that are transparent and for in-ear use. Any technology loving kid can thus combine style with quality, for a price of €80.

Ornés de cristaux Swarovski violets, ces écouteurs prennent le devant de la scène : ils sont faits en acier inoxydable poli, avec des oreillettes en silicone, transparentes et pour usage interne. Tout gamin fou de technologie peut donc marier style et qualité sonore, pour 80 €.

Versierd met Swarovski-kristallen stelen deze oortelefoons de show: ze zijn gemaakt uit gepolijst roestvrij staal met siliconenoordopjes die transparant zijn en mooi in het oor passen. Elk kind dat van technologie houdt, kan op die manier stijl met kwaliteit combineren, voor een prijs van € 80.

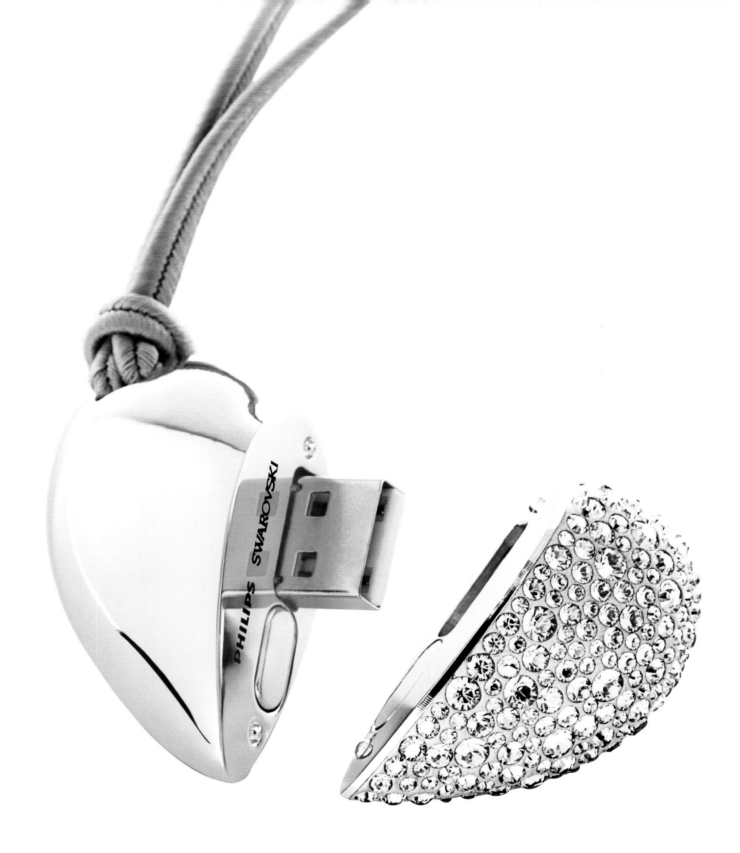

HeartBeat USB Stick

Swarovski | www.swarovski.com

Priced at €150, this jewelry is a USB memory stick at the same time: it is a pendant in the shape of a heart, beautifully ornamented with Silver Shade crystals. Inside the pendant, you will find a high capacity USB Memory Stick, for 1 GB of data.

Pour un prix de 150 €, ce bijou est aussi une clé USB : c'est un pendentif en forme de cœur, joliment orné de cristaux *Silver Shade*. A l'intérieur du pendentif, vous trouverez une clé USB d'une capacité d'1 GB.

Dit juweel, met een prijskaartje van € 150, is tegelijk ook een usb-geheugenstick: het is een hangertje in de vorm van een hart, mooi versierd met Silver Shade-kristallen. Binnenin het hangertje vind je een geheugenstick met een opslagcapaciteit van 1 GB aan gegevens.

No SIM

1:11 PM

Emergency call

1	2 ABC	3 DEF
4 GHI	5 JKL	6 MNO
7 PQRS	8 TUV	9 WXYZ
*	0 +	#

Cancel Call

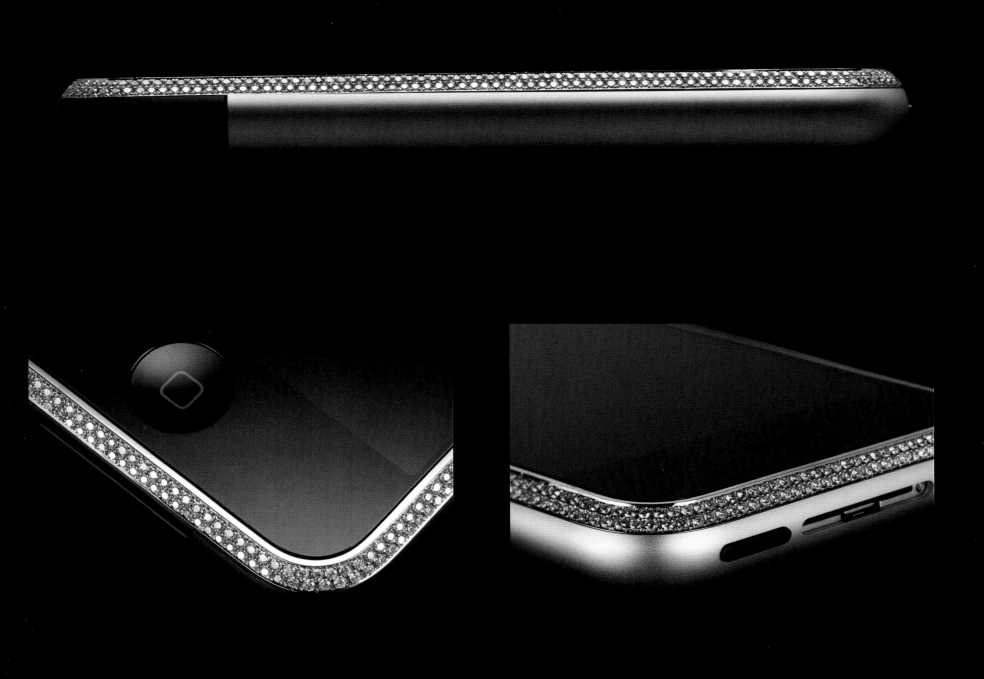

iPhone Diamond

Amosu | www.amosu.co.uk

Featuring 420 diamonds, this iPhone stands for pure luxury. You may choose from materials like stainless steel, white or yellow gold and differently colored diamonds. The technologically high advanced iPhone weighs only 135 grams and is available for circa €25,500.

Cet iPhone comprenant 420 diamants incarne le luxe absolu. Vous pouvez choisir parmi des matériaux comme l'acier inoxydable, l'or jaune ou blanc et des diamants de différentes couleurs. Cet iPhone à la technologie avancée pèse seulement 135 grammes et est disponible pour environ 25.500 €.

Met niet minder dan 420 ingewerkte diamanten staat deze iPhone voor pure luxe. Je kan kiezen uit materialen zoals roestvrij staal, wit of geel goud en verschillend gekleurde diamanten. Deze technologisch heel innovatieve iPhone weegt slechts 135 gram en is te koop voor circa € 25.500.

Diamond Moto KRZR

Amosu | www.amosu.co.uk

The stylish Moto KRZR is the first diamond version of the classical blue Motorola K1 phone, featuring 18K white gold as well as 336 white diamonds. It is extremely elegant and comes at a price of circa €31,900.

L'élégant Moto KRZR est la première version diamant du téléphone bleu classique Motorola K1, avec de l'or blanc 18 carats et 336 diamants blancs. Il est extrêmement élégant et son prix est d'environ 31.900 €.

De stijlvolle Moto KRZR is de eerste diamanten versie van de klassieke blauwe Motorola K1-telefoon en is voorzien van 18-karaatsgoud en 336 witte diamanten. Hij is buitengewoon elegant en moet ongeveer € 31.900 kosten.

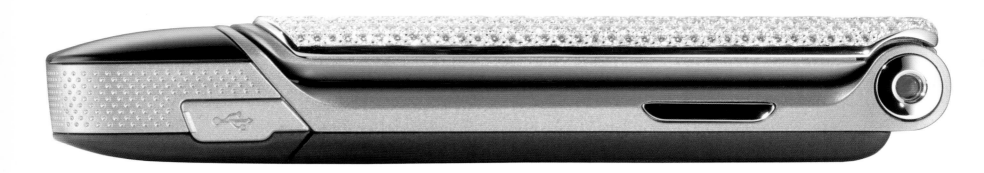

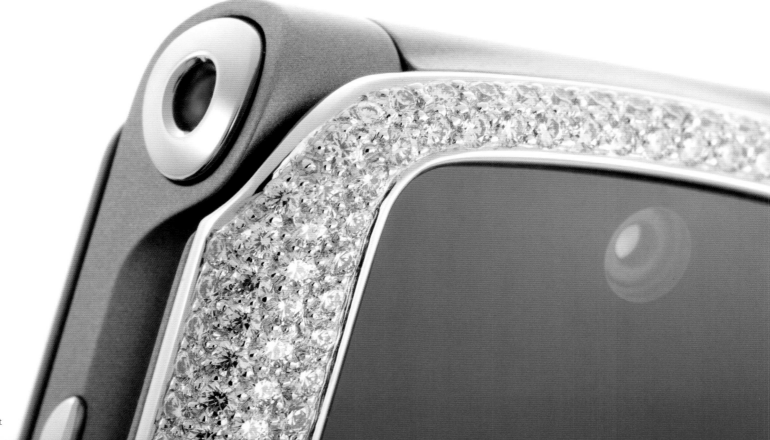

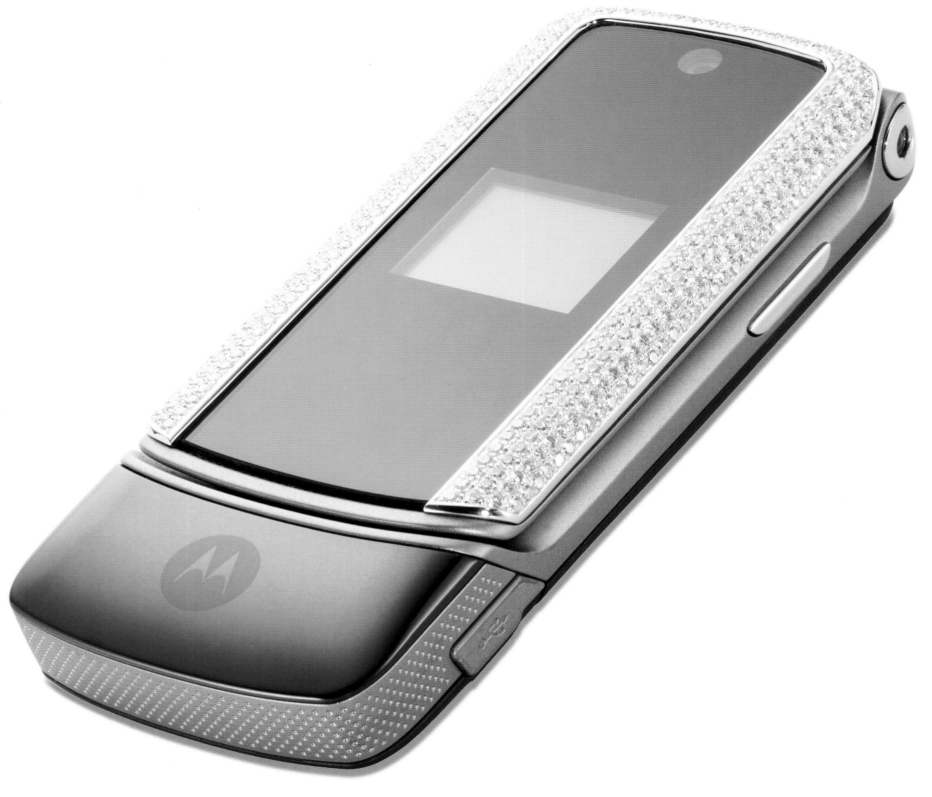

Courtesy Amosu Luxury Ltd

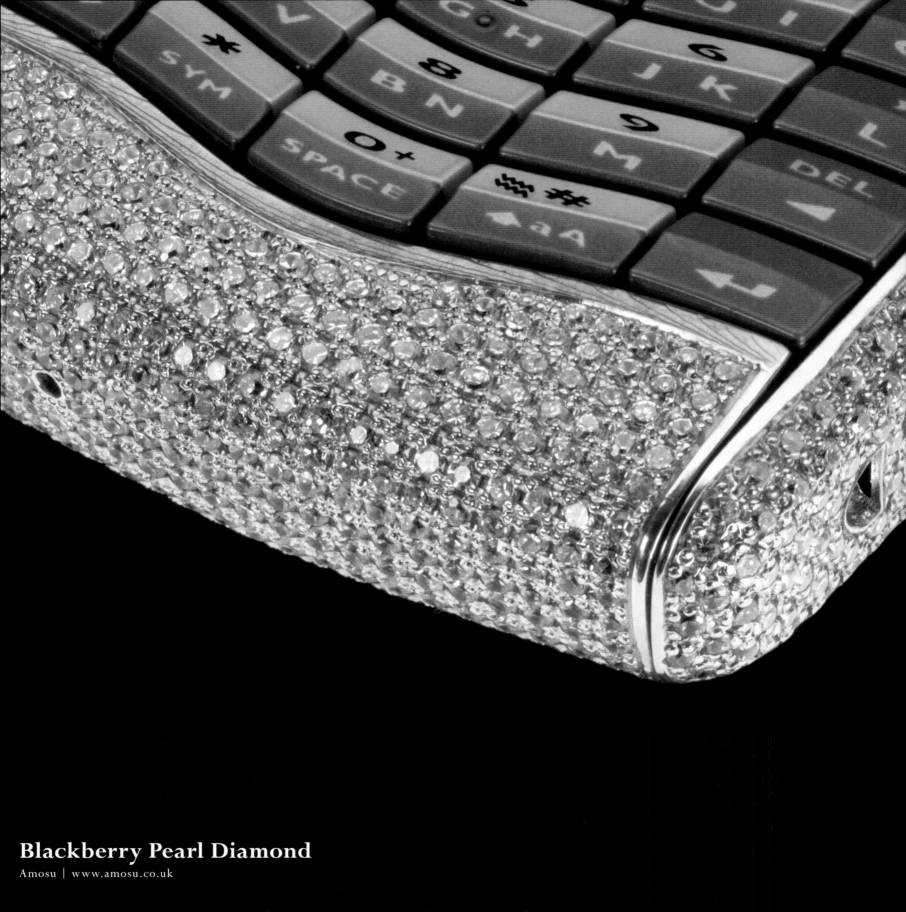

Blackberry Pearl Diamond

Amosu | www.amosu.co.uk

Here is the ultimate posh and exclusive kick: Blackberry's Diamond phone comes as a limited edition, only 20 phones are available worldwide. Made of solid white gold and a total of approximately 900 diamonds, its price lies at circa €57,400.

Voici le dernier chic : le téléphone Diamond de Blackberry est en édition très limitée, seulement 20 exemplaires étant disponibles dans le monde. En or blanc massif et comprenant environ 900 diamants, son prix se situe autour des 57.400 €.

De ultieme chic en exclusieve kick: de Blackberry Diamond telefoon is met slechts 20 telefoons wereldwijd absoluut exclusief. Gemaakt uit zuiver wit goud en met een totaal van om en bij de 900 diamanten is dit unieke exemplaar verkrijgbaar voor ongeveer € 57.400.

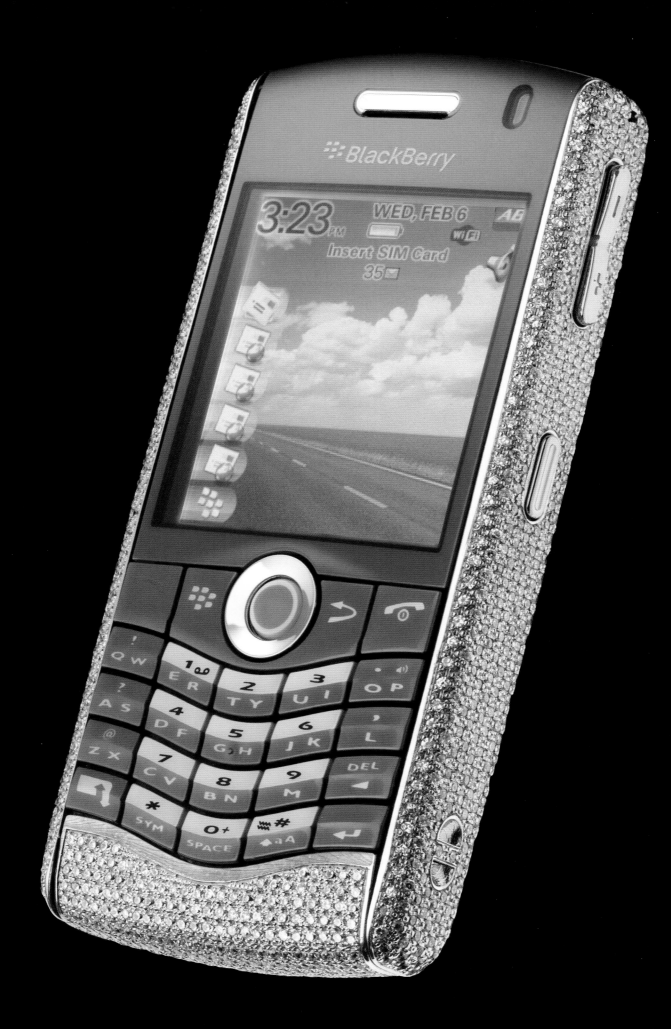

Courtesy: Amosu Luxury Ltd

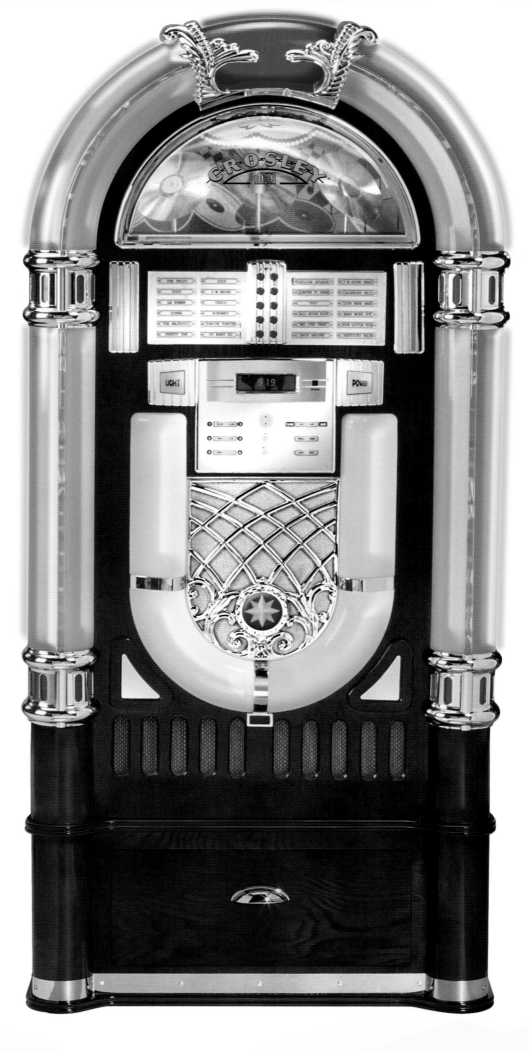

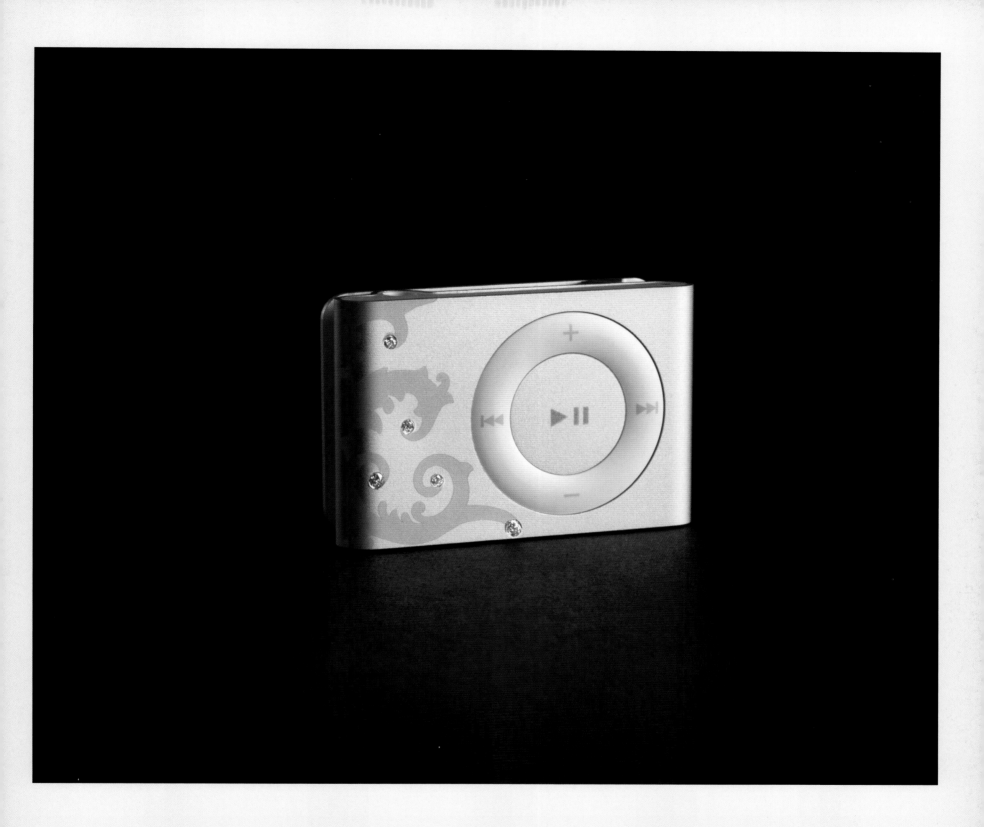

Diamond Shuffle

John Harrington | www.johnharrington.co.uk

The classic iPod shuffle by Apple has been worked over by John Harrington in a most glamorous way, featuring his Renaissance-type motif and five diamonds. It can be purchased for around €380 and provides a highly fashionable way to listen to music.

Le classique iPod shuffle d'Apple a été revu par John Harrington dans une version beaucoup plus glamour, avec un motif Renaissance et cinq diamants. On peut se l'offrir pour environ 380 €, et écouter ainsi sa musique d'une manière extrêmement tendance.

De klassieke iPod Shuffle van Apple werd in een chic nieuw jasje gestoken door John Harrington, inclusief typisch renaissancemotief én vijf diamanten. Hij is van jou voor ongeveer € 380 en biedt een wel heel modieuze manier om naar muziek te luisteren.

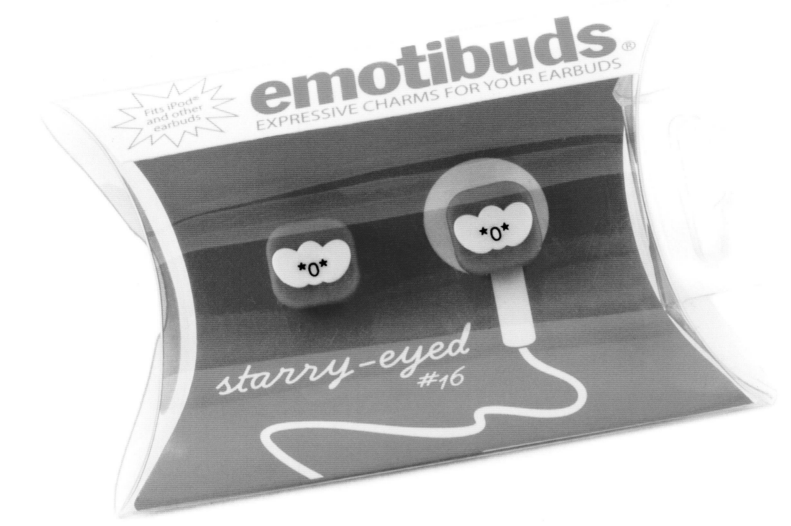

Emotibles Earphones Charms

Emotibles | www.emotibles.com

These earphones have character! And they stand for different moods: from starry-eyed to curious, from alienated to dramatic or skeptical, they speak through their design, which expresses various humors and emotions in a minimalistic way. Each has a different color.

Ces écouteurs ont du caractère ! Ils sont le reflet de vos humeurs : avec leurs yeux éblouis ou curieux, pleins de solitude, désespérés ou sceptiques, ils parlent à travers leur design, qui exprime des sentiments et des émotions variées de manière minimaliste. Chacun dans une couleur différente.

Deze oortelefoontjes hebben karakter! En ze staan voor verschillende stemmingen: van naïef tot nieuwsgierig, van vervreemd tot dramatisch of sceptisch; ze spreken via hun design dat op minimalistische wijze verschillende stemmingen en emoties uitdrukt. Ze hebben ook allemaal een verschillende kleur.

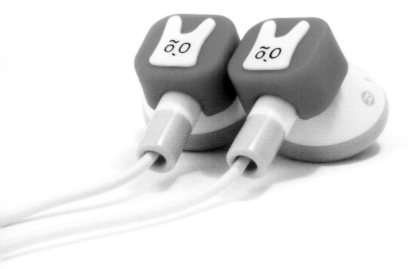

iDiamond ear

Heyerdahl | www.heyerdahl.no

Featuring 18K white and rosé gold as well as 204 diamonds, this highly luxurious pair of earphones is stylish to wear and comes in a limited edition of 1,000. It is available for €4,950 and is also technologically refined, as it offers many earphone functions.

Faite d'or blanc, d'or rose 18 carats et de 204 diamants, cette paire d'écouteurs extrêmement chic et luxueuse existe en édition limitée à mille exemplaires. Disponible au prix de 4.950 €, elle est également raffinée sur le plan technologique et offre de nombreuses fonctions.

Met 18-karaats wit en rosé goud en 204 diamanten is dit zeer luxueuze paar oortelefoontjes bijzonder chic om dragen. Bovendien betreft het een beperkte oplage van 1.000 stuks. Ze zijn verkrijgbaar voor € 4.950 en technologisch heel verfijnd, met talrijke oortelefoonfuncties.

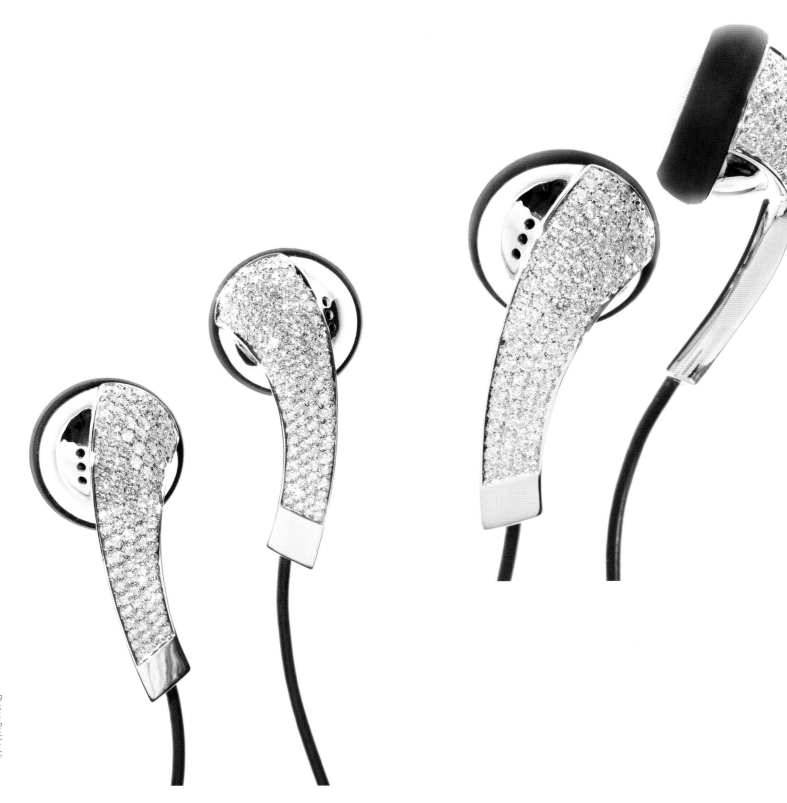

Photos: Paal Laukli

Television

HANNspree | www.hannspree.com

Funnily designed as animals or other figures in different colors, these televisions by HANNspree really call for attention! Your little one is likely to be intrigued by a television in the shape of a giraffe or a pig, plus it triggers the fantasy, too.

Avec leur forme amusante d'animaux et autres personnages colorés, les télévisions HANNspree attirent véritablement l'attention ! Votre petit bout sera sans doute intrigué par ce téléviseur en forme de girafe ou de cochon, qui éveillera aussi son imagination.

Met een grappig design in de vorm van dieren of andere figuren in verschillende kleuren schreeuwen deze televisies van HANNspree om je aandacht! Je kleine schat zal misschien wel geïntrigeerd zijn door een televisie in de vorm van een giraf of varken, vast staat dat hij zijn of haar fantasie zal weten te prikkelen.

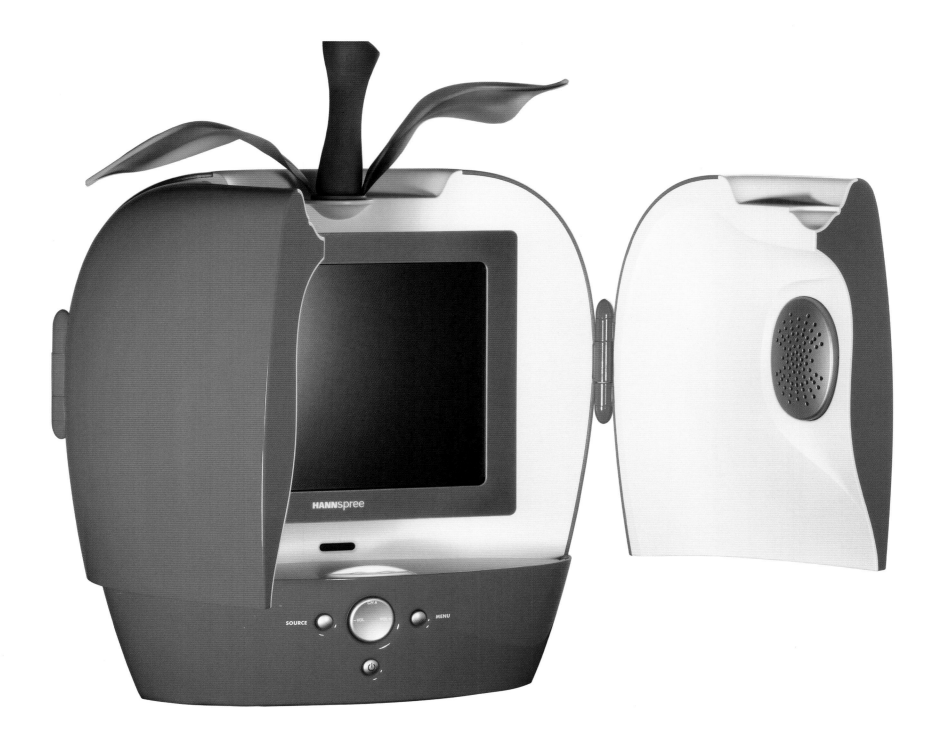

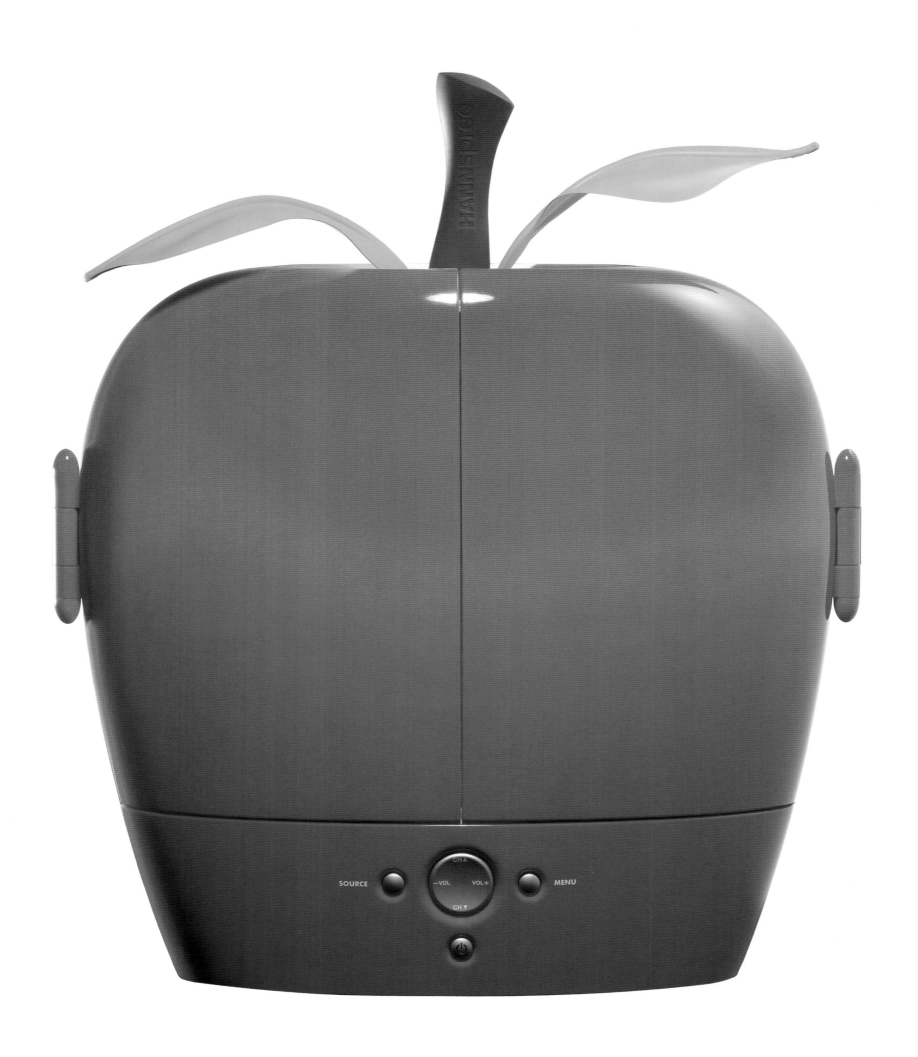

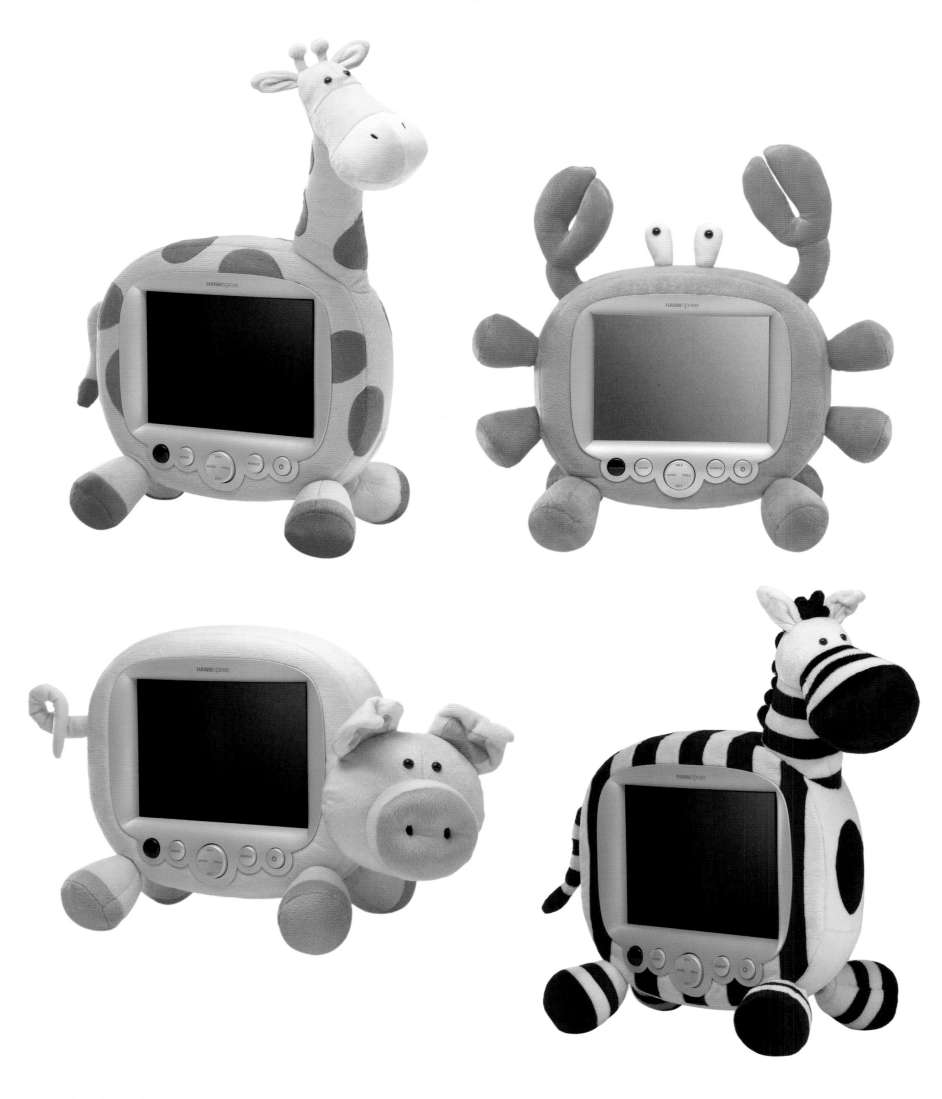

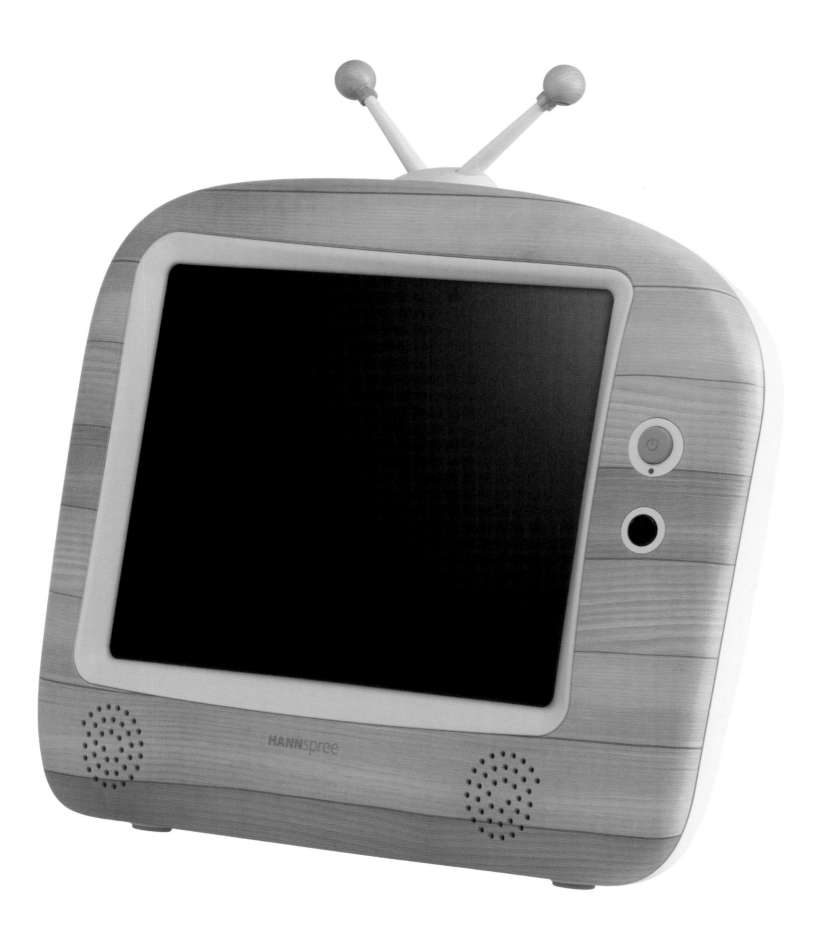

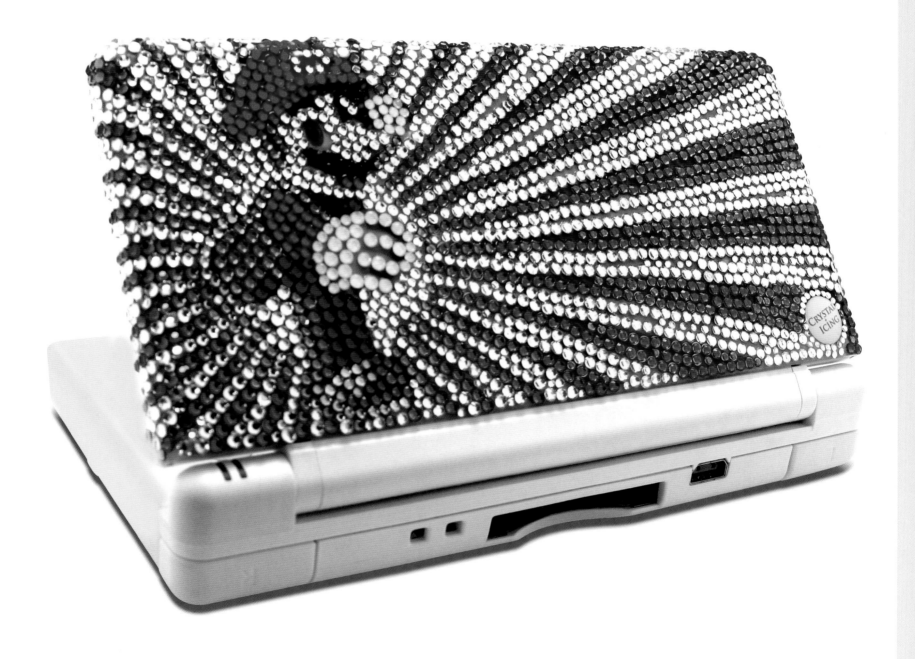

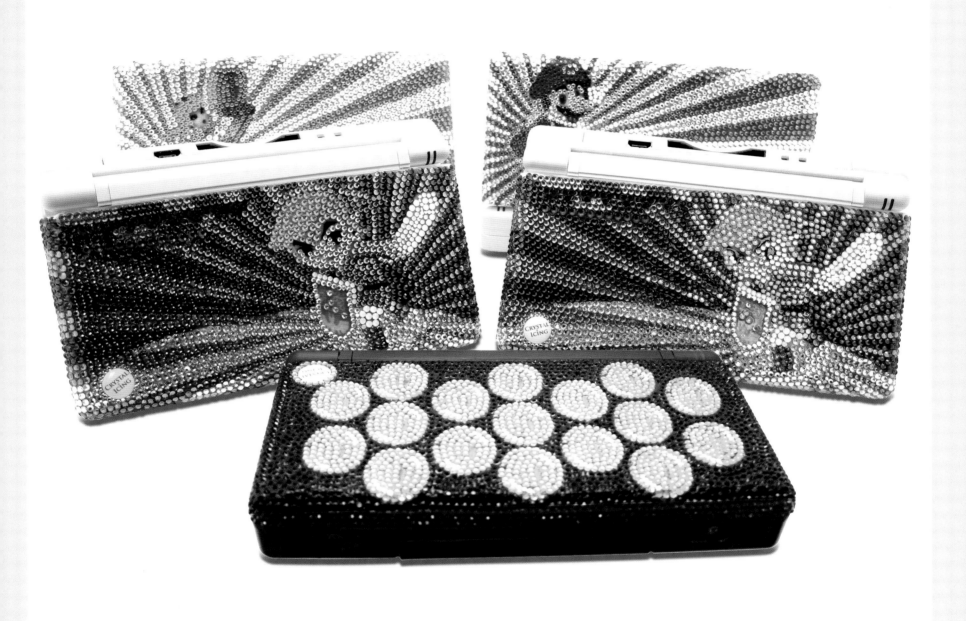

Crystal Nintendo DS

Crystal Icing | www.crystalicing.com

Covered with Swarovski crystals and featuring different motifs, these Nintendo games are a sure hit. They can be completely customized, as any pattern or color will be produced. You may also choose from three crystal sizes. The Crystal Nintendo's price is around €225.

Couverts de cristaux Swarovski et comportant différents motifs, ces consoles Nintendo sont sûres de leur succès. Elles peuvent être entièrement personnalisées, sur la base de n'importe quel motif ou couleur. Vous avez également le choix entre trois tailles de cristaux. La *Crystal Nintendo* coûte environ 225 €.

Gehuld in Swarovski-kristallen en uitgerust met verschillende motieven zijn deze Nintendogames een zekere hit. Ze kunnen volledig op maat van de klant worden gemaakt, met elk gewenst patroon en in elke gewenste kleur. Je kan ook uit drie kristalformaten kiezen. De prijs van de Crystal Nintendo schommelt rond de € 225.

Wooden USB Memory Stick

Oooms | www.oooms.nl

Combining high-tech with a natural look, these unusual USB memory sticks featuring wood will certainly be recognized for their uniqueness. Selected woods are beautifully elaborated to create these handmade memory sticks. The range of prices lies between €60 and €80.

Alliant le high-tech et un look naturel, ces clés USB originales impressionneront par leur aspect unique et le détail de leurs finitions en bois. Elles sont faites à la main et la gamme de prix va de 60 à 80 €.

Hoogtechnologische details gecombineerd met een natuurlijke look: deze ongewone usb-geheugensticks met houten frame zullen zeker als uniek worden erkend. Het geselecteerde hout wordt mooi bewerkt om deze handgemaakte juweeltjes te creëren. De prijzen schommelen tussen € 60 en 80.

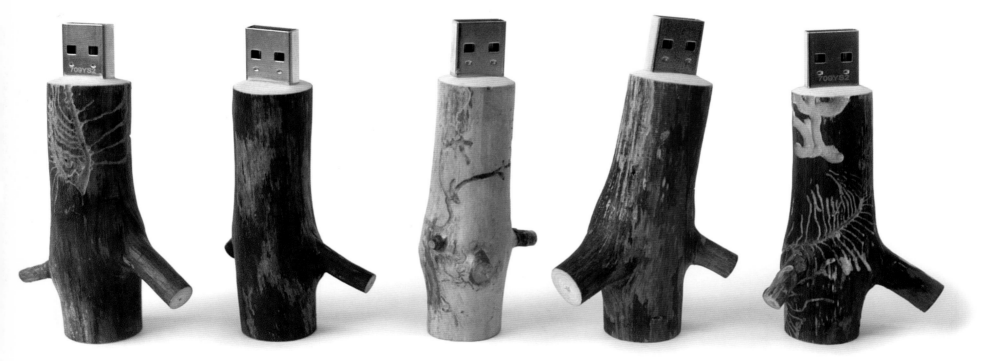

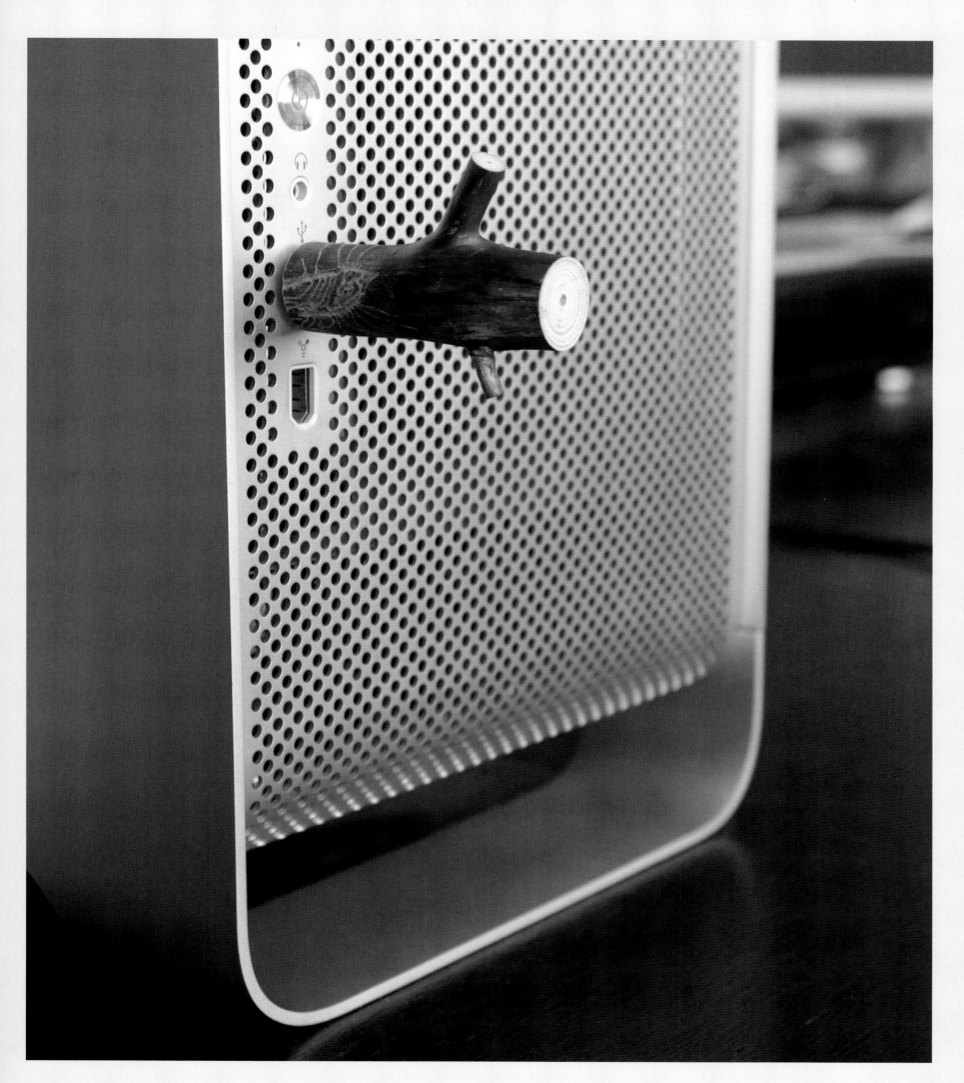

Skins

Gelaskins | www.GelaSkins-Deutschland.de

Be it for notebooks, iPhones or other electronic devices, these artistically designed skins have character and are sure to be noticed. A broad range is being offered, featuring colorful designs and expressive motifs. Some of them seem to be telling little stories.

Que ce soit pour les ordinateurs portables, les iPhones ou d'autres appareils électroniques, ces *skins* esthétiques ont du caractère et permettent de se faire remarquer à coup sûr. Une large gamme est disponible, avec des dessins colorés et des motifs vifs. Certains semblent raconter de petites histoires.

Deze artistiek verantwoorde skins, bedoeld voor notebooks, iPhones of andere elektronische apparaten, hebben karakter en vallen zeker op. Het brede gamma omvat kleurrijke designs en expressieve motieven. Sommige vertellen zelfs kleine verhaaltjes.

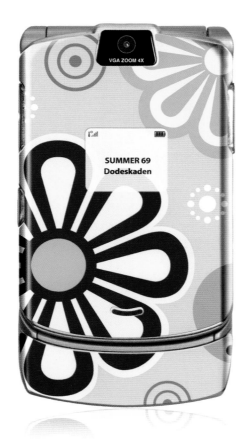

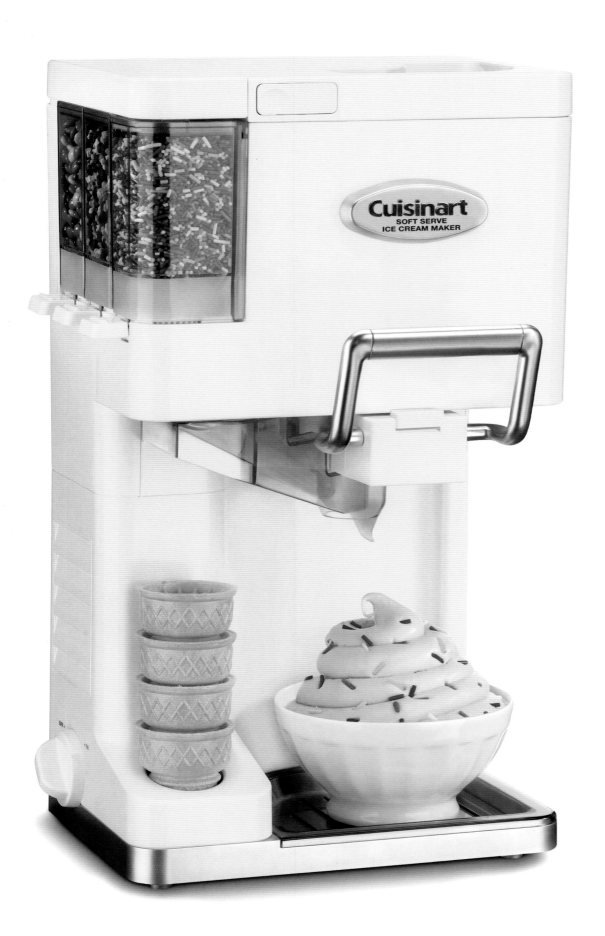

Cuisinart Soft Icecream Maker

cuisinart | www.cuisinart.com

Yummy! With this machine, your kids will not only be able to create their favorite ice cream, but they can do it easily as well. The stylishly designed soft ice cream maker operates on a fully automatic basis, and it comes at a price of circa €65.

Miam ! Avec cette machine, vos enfants pourront créer leurs glaces préférées avec la plus grande facilité. Cette machine à glace italienne au design élégant fonctionne de manière totalement automatique et coûte environ 65 €.

Hm, lekker! Met deze machine kunnen je kinderen niet alleen hun favoriete roomijs maken, het wordt hen nog heel gemakkelijk gemaakt ook. Deze stijlvol ontworpen softijsmachine werkt volledig automatisch en kost circa € 65.

Muon Loudspeakers

KEF Audio | www.kef.com

Designed by Ross Lovegroove, these ultra stylish loud speakers are made of super-formed aluminum, are 7 feet tall and seem to be looking like sculptures. A limited edition of only 100 pairs has been created. The price is in the region of €100,000 per pair.

Conçus par Ross Lovegroove, ces enceintes ultra stylées sont faites en aluminium super-formé, mesurent 213 cm de haut et ressemblent à des sculptures. Il n'en a été créé que 100 paires en édition limitée. Le prix tourne autour de 100.000 euros la paire.

Deze ultra-elegante luidsprekers, naar een ontwerp van Ross Lovegroove, zijn gemaakt uit supergeprofileerd aluminium, zijn meer dan 2 meter hoog en lijken wel sculpturen. Ze komen als limited edition van slechts 100 paar met een prijskaartje van om en bij de € 100.000 per set.

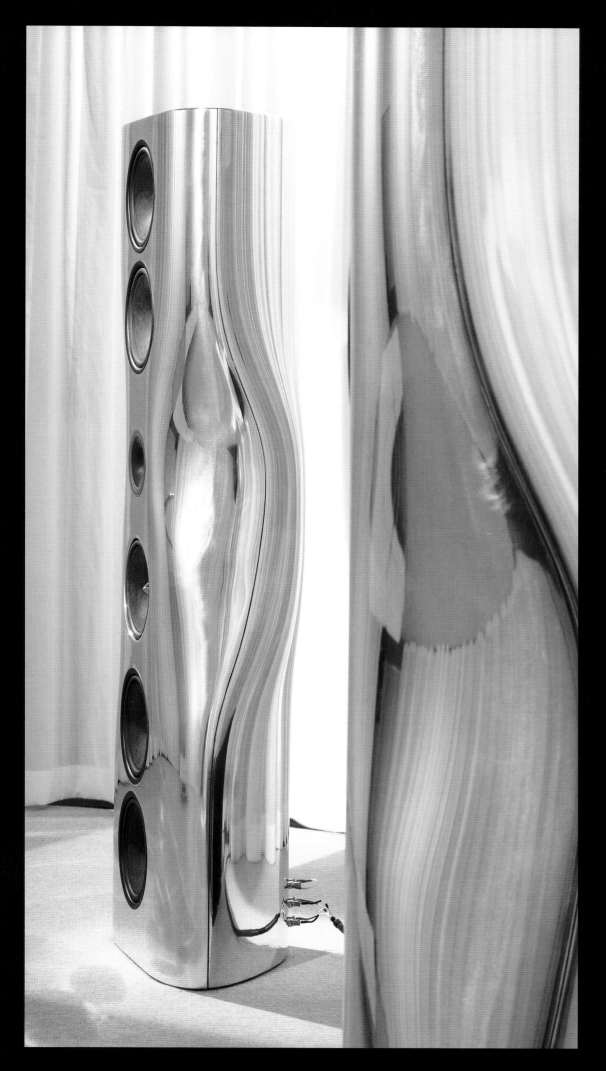

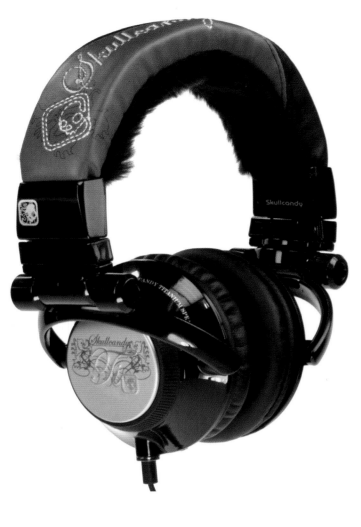
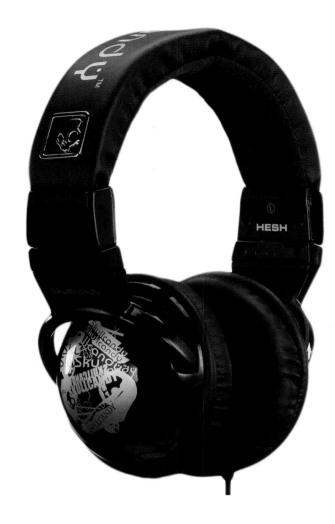
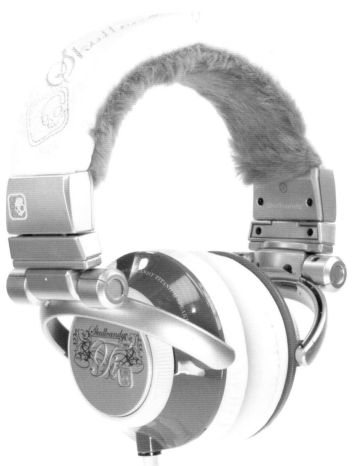
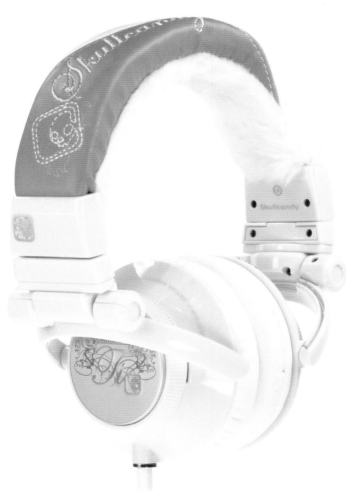

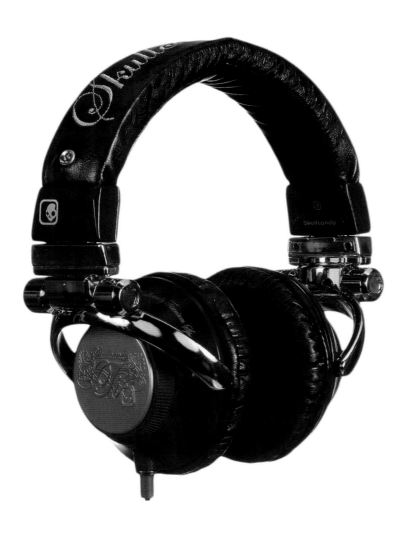

Earphones & Backpacks
Skullcandy | www.skullcandy.com

Featuring funky designs, both Skullcandy's earphone models as well as their backpacks have a distinguishing look to them. The earphones deliver powerful quality sound, whilst the backpacks can be linked to music players, thus combining sports and the listening to music!

Avec leur design funky, les écouteurs Skullcandy tout comme leurs sacs à dos ont un look très particulier. Les écouteurs donnent un son puissant et de qualité, et les sacs à dos peuvent être connectés à des lecteurs de musique, permettant ainsi de combiner sport et musique !

De Skullcandy oortelefoons hebben net als hun rugzakbroertjes een funky design en opvallende look. De oortelefoons leveren een krachtige kwaliteitsklank terwijl de rugzak met muziekspelers kan worden verbonden om ook tijdens het sporten naar muziek te luisteren.

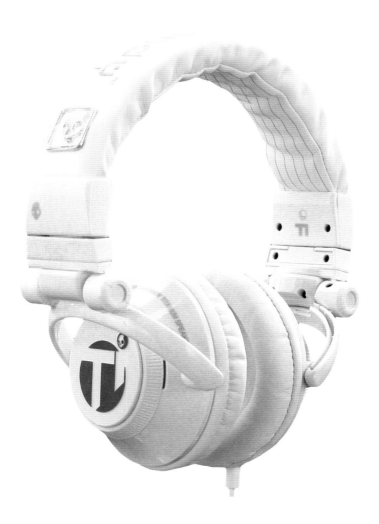

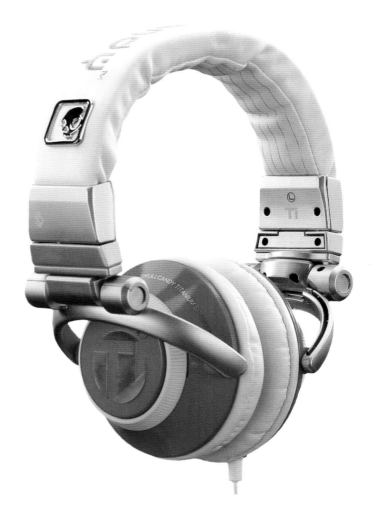

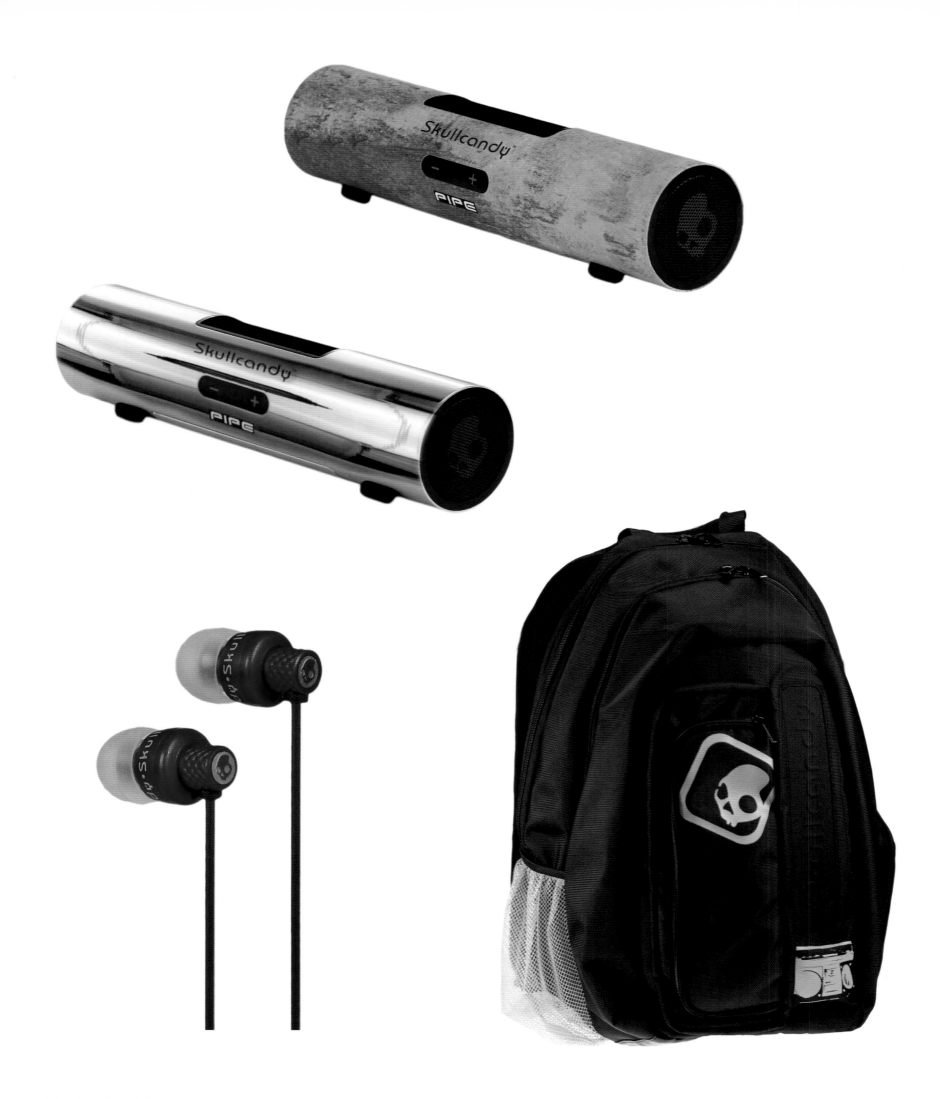

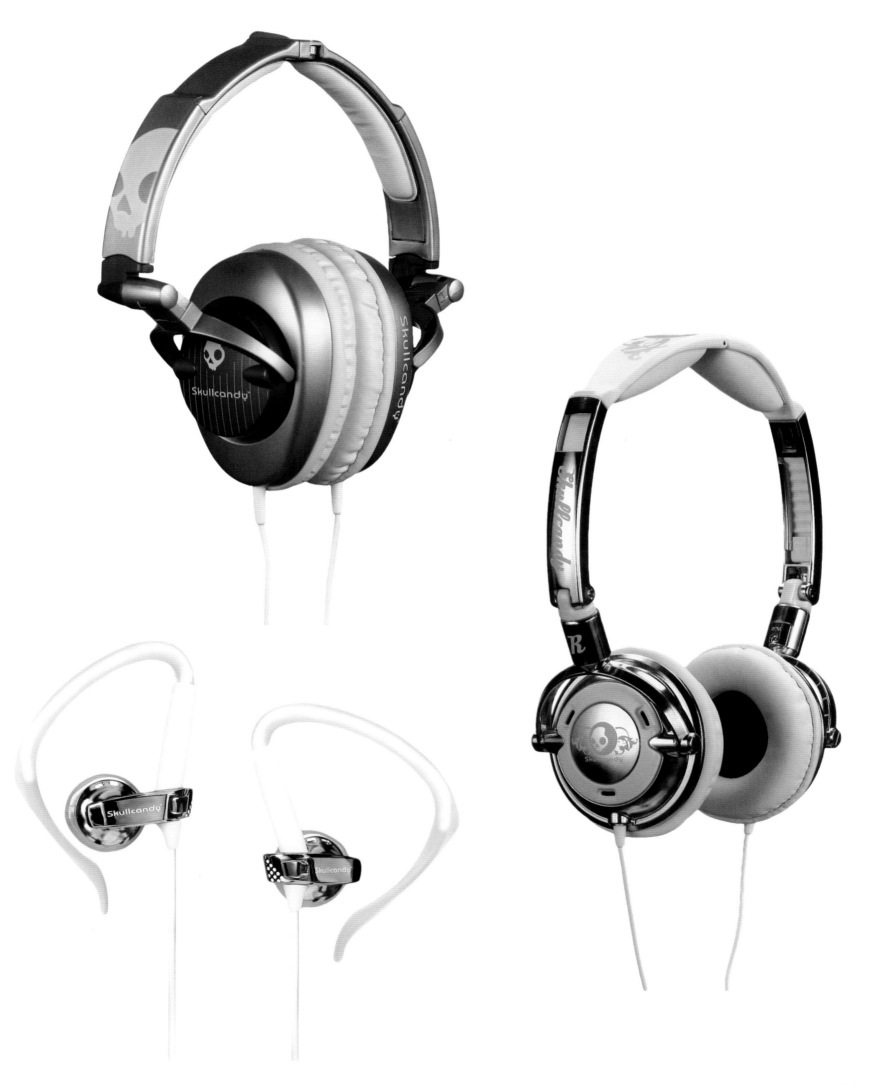

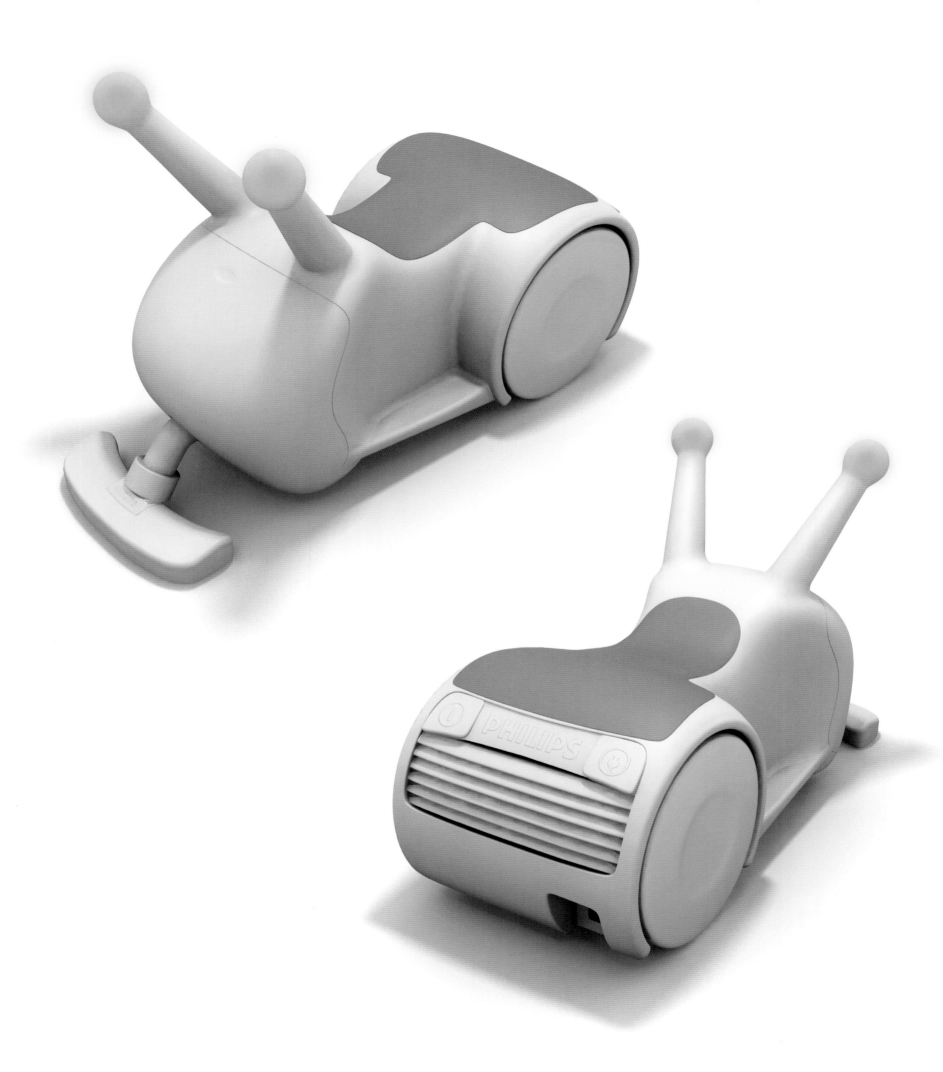

Buster Vacuum Cleaner

Tina Andersson | www.redhousedesign.blogspot.com

A vacuum cleaner for kids that is a toy at the same time: Your little one may sit and ride on it and do some cleaning as well. It is designed in an animal-like shape and thus is very appealing to kids, adding quite some fun to the vacuuming!

Un aspirateur pour enfants qui sert aussi de jouet : votre bambin peut s'asseoir dessus pour se promener et en profiter pour faire un brin de ménage. Sa forme rappelle celle d'un animal, ce qui le rend très séduisant pour les enfants et ajoute une sacrée dose de fun à la corvée de ménage !

Een stofzuiger voor kinderen die er ook nog tof uit ziet: je kind kan erop gaan zitten en ermee rijden en ook een beetje schoonmaken. Het ontwerp lijkt een beetje op een dier en is dus erg aantrekkelijk voor kinderen zodat stofzuigen toch nog leuk kan zijn!

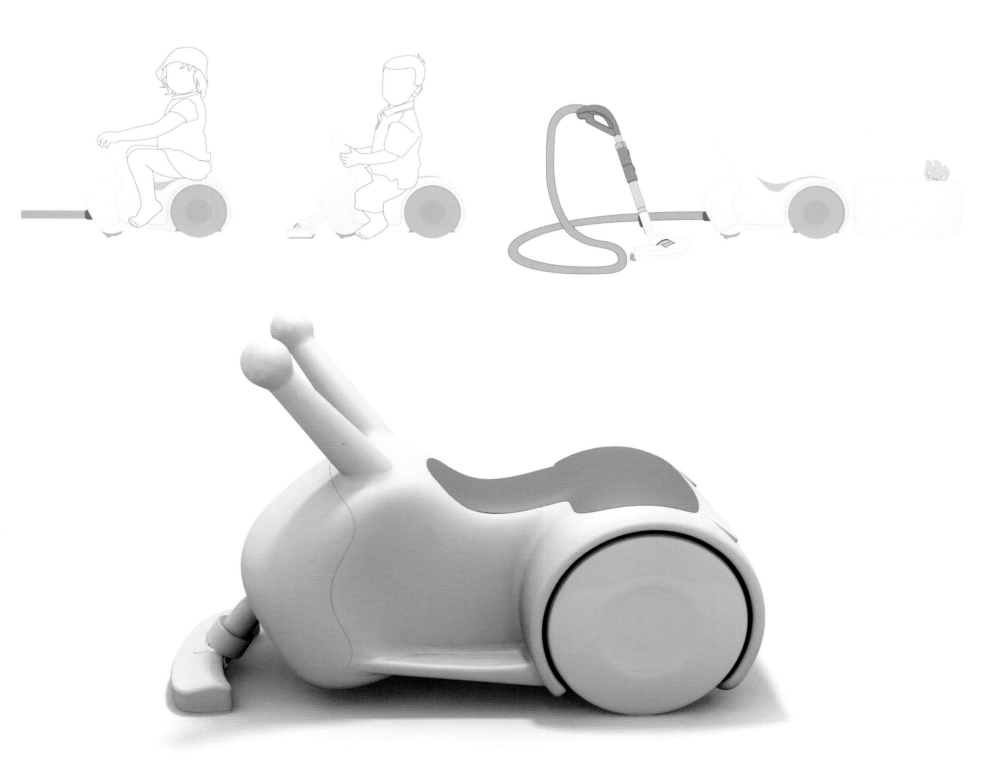

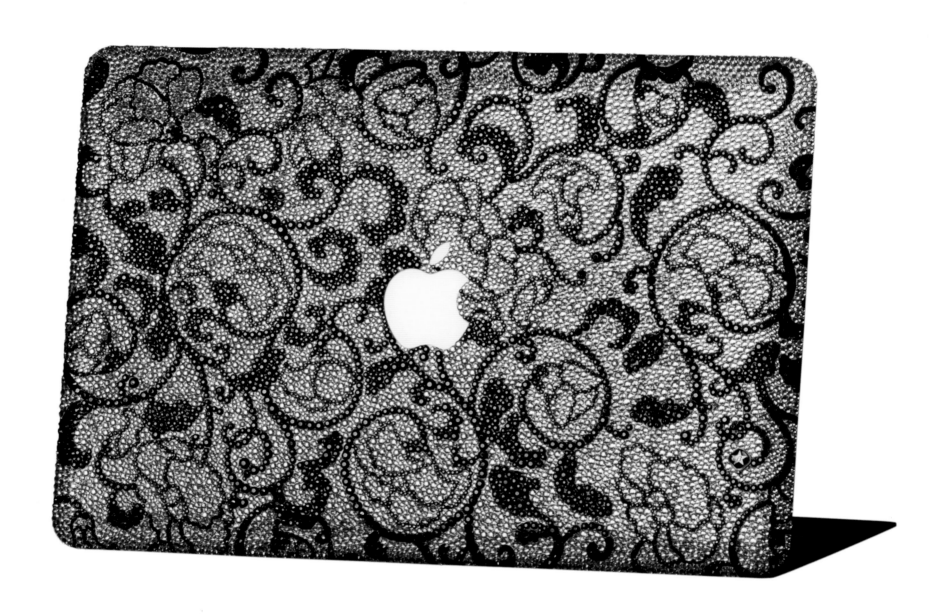

MacBook Air Golden Age

Bling My Thing | www.bling-my-thing.com

What a feast for the eyes: this highly glamorous Mac Book designed by Ayano Kimura features 24K gold and a total of 12,000 Swarovski crystals, each of them being applied by hand. It is produced as a limited edition of 20 and comes at a price of around €26,000.

Quel régal pour les yeux : ce Mac Book extrême-ment glamour conçu par Ayano Kimura comprend de l'or 24 carats et un total de 12.000 cristaux Swarovski, incorporés un par un à la main. Il est produit en édition limitée à 20 pièces pour un prix d'environ 26.000 €.

Een feest voor het oog: dit echt wel glamoureuze Mac Book ontworpen door Ayano Kimura is gemaakt uit 24-karaatsgoud en telt niet minder dan 12.000 Swarovski-kristallen, alle met de hand ingewerkt. Hij wordt uitgebracht in beperkte oplage van 20 en heeft een prijskaartje van ongeveer € 26.000.

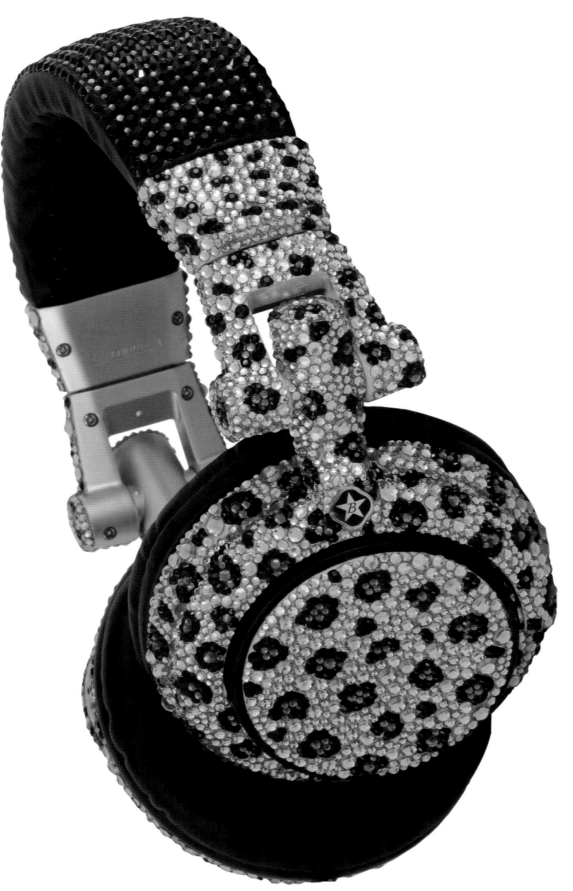

Headphones

Bling My Thing | www.bling-my-thing.com

These headphones will draw a lot of attention to your kid! They feature artfully applied Swarovski crystals and come in various mosaic designs like that of a Leopard pattern. Whilst enjoying some music, your kid will look very stylish at the same time.

Ces écouteurs attireront tous les regards sur votre enfant ! Ils comprennent des cristaux Swarovski incrustés avec art et existent avec différents dessins en mosaïque, motif léopard par exemple. Votre enfant pourra afficher son sens du style tout en écoutant de la musique.

Deze hoofdtelefoon zal je kind zeker een hoop aandacht bezorgen! Hij bevat mooi ingewerkte Swarovski-kristallen en is verkrijgbaar in verschillende mozaïekdesigns zoals het patroon van een jachtluipaard. Terwijl je kind van muziek geniet, ziet hij of zij er tegelijk 'très chic' uit.

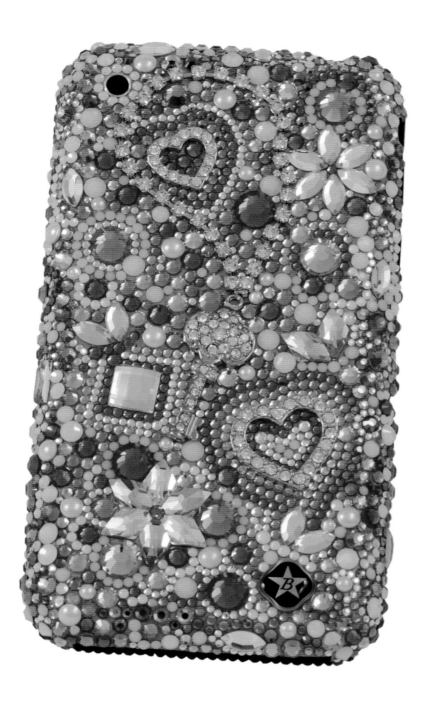
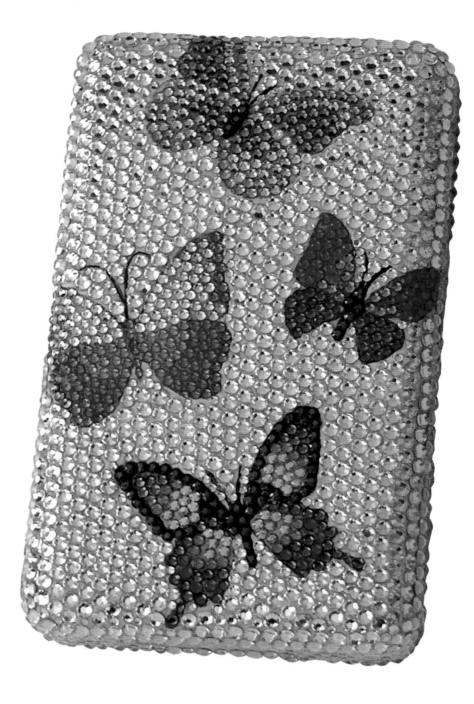

Deco Den

Bling My Thing | www.bling-my-thing.com

By applying Swarovski crystals, a whole range from iPhones and iPods to gaming consoles is being embellished here, adding much to the uniqueness of those objects. They sparkle in colorful and expressive mosaic designs, making them extra desirable.

Toute une gamme d'objets allant des iPhones et des iPods aux consoles de jeux embellie de cristaux Swarovski. Ces objets pleins de caractère étincellent dans des motifs de mosaïque colorés et expressifs, ce qui les rend encore plus désirables.

Hier wordt met behulp van Swarovski-kristallen een hele waaier van producten van iPhones over iPods tot spelconsoles 'gepimpt' tot echt unieke objecten. Ze schitteren in kleurrijke en expressieve mozaïek-designs die hen extra begerenswaardig maken.

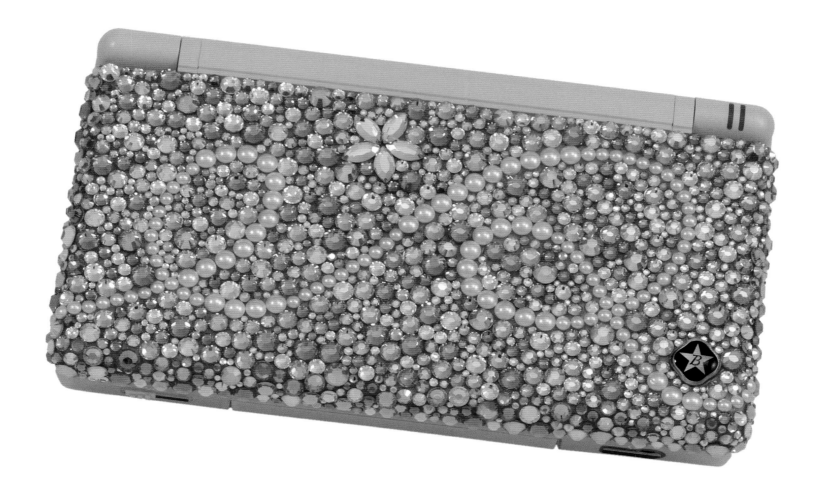

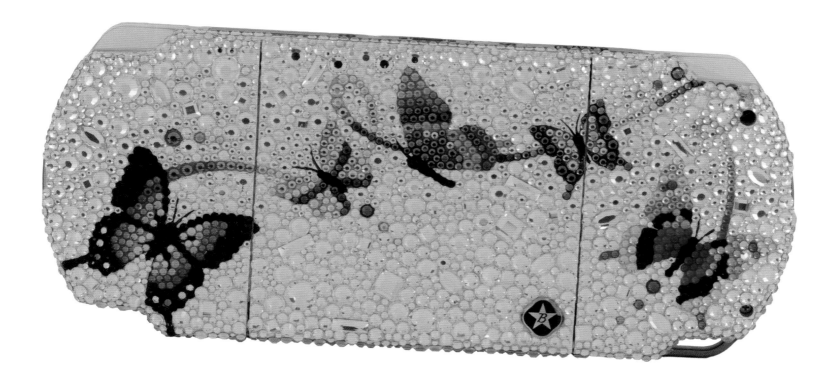

fun

and games

Probably the most childlike quality—love of fun and games—is being paid tribute here, by presenting a wide diversity of toys and creations that seem to be stemming from a land of boundless creativity. Be they stuffed animals that come in giant sizes, fortune tellers that reveal guesses about the future or rocking horses that are almost a pity to ride, there is no limit to the fun offered here!

C'est probablement à l'essence de l'enfance, l'amour des jeux et des jouets, que l'on rend hommage dans ce chapitre. Y est présentée une large diversité de jouets et de créations semblant issus d'une imagination sans bornes. Que ce soient des peluches taille géante, des diseurs de bonne aventure qui prédisent l'avenir, des chevaux à bascule si beaux qu'il serait presque dommage de les monter, c'est un divertissement sans limites qui est ici proposé !

Welk hedendaags kind houdt nu niet van moderne elektronische spullen en speeltjes, en van al wat deel uitmaakt van ons snel evoluerend hoogtechnologisch tijdperk? Of het nu gaat om kostbaar versierde notebooks, iPhones gehuld in juwelen of robots die leven in de brouwerij brengen, de hier getoonde producten bevatten niet alleen de laatste technologische snufjes, ze stelen ook de show dankzij hun geweldige designs!

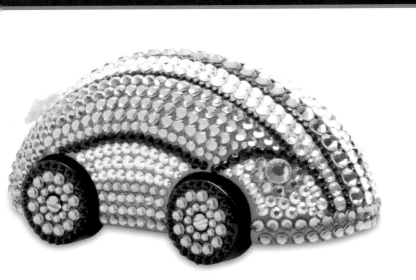

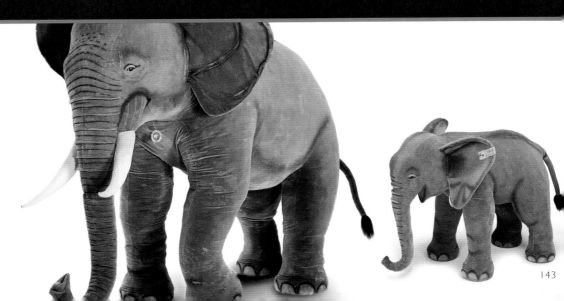

fun and games

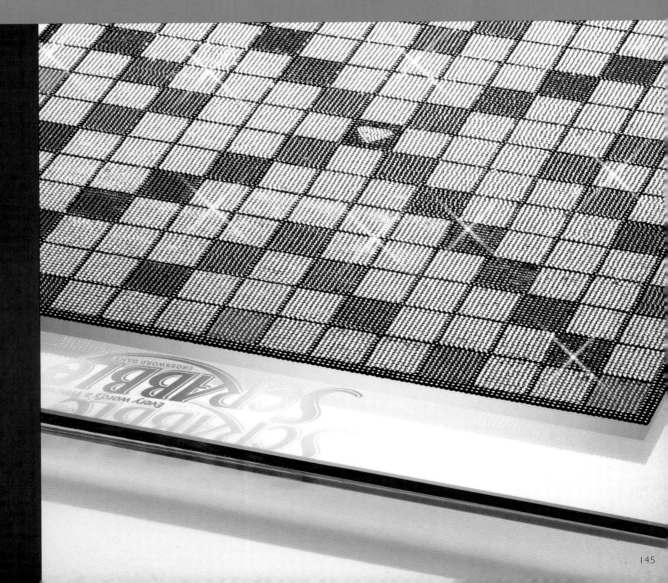

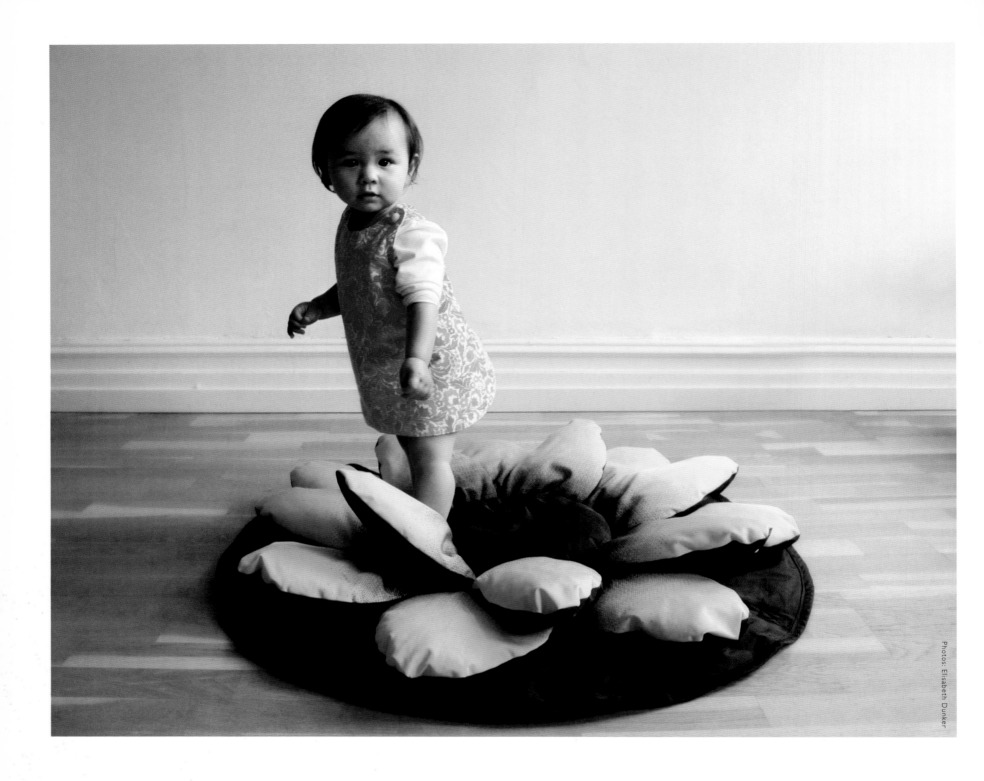

Photos: Elisabeth Dunker

Dream Bag

Little Red Stuga | www.littleredstuga.se

Kasper Medin, Ulrika E. Engberg

The Dream Bag is like a comfort zone to your child, as it fulfils various functions. Like a little island on which to dream, play, or relax, this imaginative toy has the shape of a flower, comes in three different colors, and can easily be transported anywhere.

Le Dream Bag est comme un espace de confort pour votre enfant, il remplit de nombreuses fonctions. Petite île sur laquelle on peut rêver, jouer ou se détendre, ce jouet imaginatif a la forme d'une fleur, existe en trois couleurs et se transporte facilement.

Met de Dream Bag kan je kind zich in zijn of haar eigen comfortabele wereldje terugtrekken. Zoals op een klein eiland om er weg te dromen, te spelen, zich te ontspannen. Dit fantasierijke speeltje heeft de vorm van een bloem, is te koop in drie verschillende kleuren en kan makkelijk overal mee naartoe worden genomen.

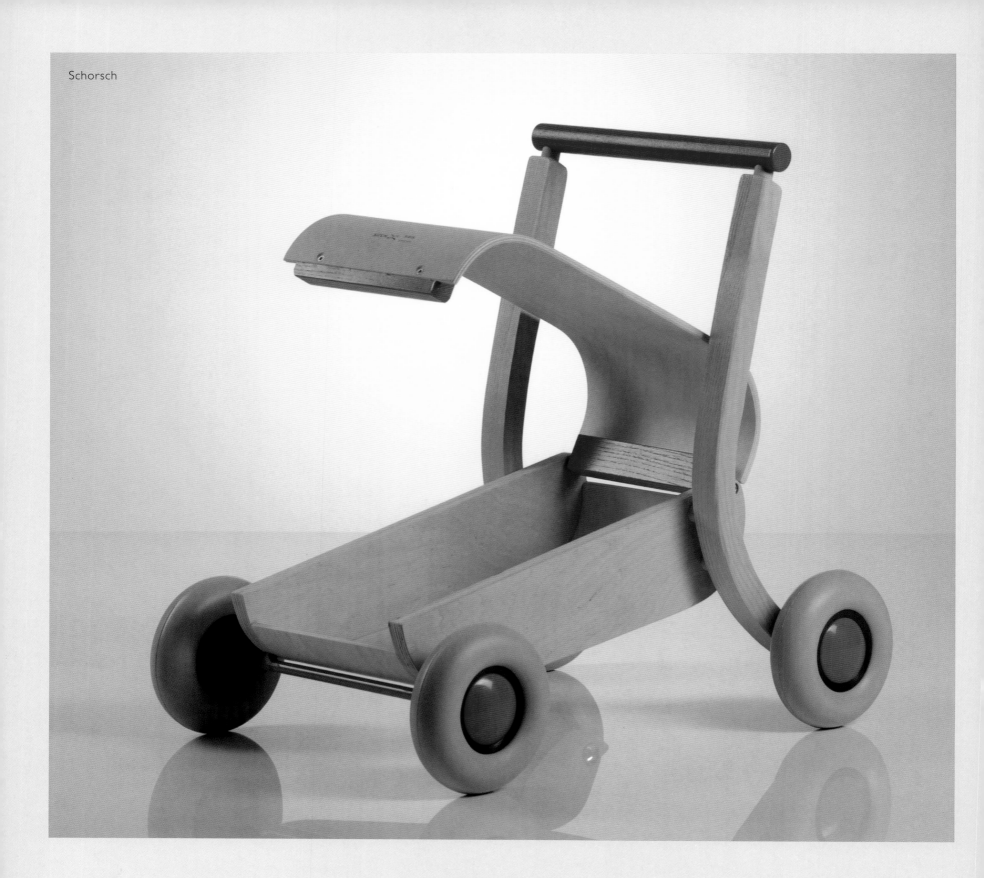

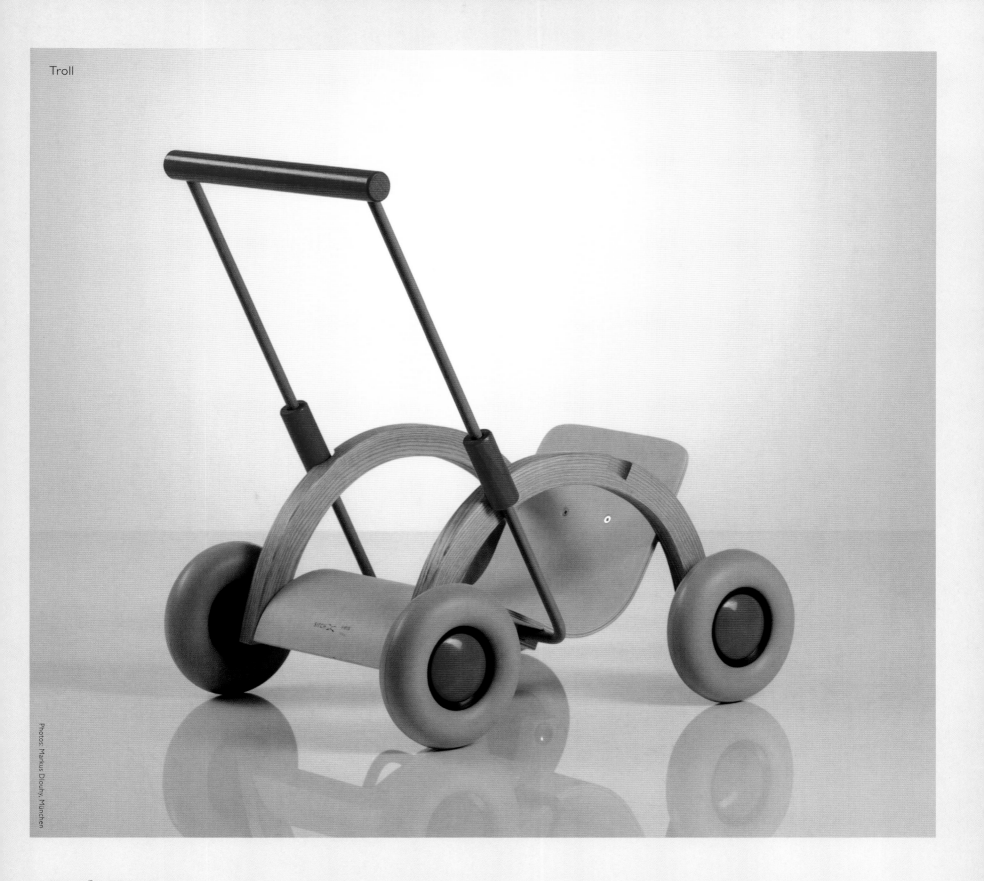

Photos: Markus Dlouhy, München

Push Toys

Sirch | www.sirch.de

These wooden push toys are designed in friendly colors and appealing shapes. Schorsch accompanies your child safely in the most adventurous time of its life, when it is learning to walk. Troll, however, lets your kid drive some dolls around. It has an adjustable handle.

Ces jouets à pousser en bois ont des couleurs attirantes et des formes séduisantes. Schorsch accompagne votre enfant en toute sécurité dans les moments les plus périlleux de sa vie, lorsqu'il apprend à marcher. Troll, en revanche, permet à votre enfant de promener ses poupées. Il possède une poignée ajustable.

Deze houten duwspeeltjes zijn ontworpen in vriendelijke kleuren en aantrekkelijke vormen. De 'Schorsch' is een veilige gezel voor je kinderen in de meest avontuurlijke tijd van hun leven, wanneer ze leren te wandelen. Met de 'Troll' kunnen kinderen al met poppen rondrijden. Hij heeft bovendien een verstelbare handgreep.

Soft Blocks and Stuffed Animals

DwellStudio | www.dwellstudio.com

Designed with warm colors and lovely motifs, the soft blocks and stuffed animals are ideal for your baby to play with: The soft blocks come as a set of 6, whilst the stuffed animals are available as a single toy (elephant or giraffe) or a set of 3.

Conçus avec des couleurs chaudes et de ravissants motifs, les cubes mous et les animaux en peluche sont de parfaits compagnons de jeu de votre bébé : les cubes mous sont vendus en lot de 6, alors que les animaux en peluche sont disponibles à la pièce (éléphant ou girafe) ou par lot de 3.

Met hun warme kleuren en prettige motiefjes zijn deze zachte blokken en troeteldiertjes ideaal als speeltjes voor je baby. De zachte blokken zijn verkrijgbaar in sets van zes terwijl de troeteldiertjes apart (olifant of giraf) of per set van drie worden verkocht.

Cars

Playsam | www.playsam.com

Made of wood and in a clear design with fancy colors, the cars, airplanes and other toys by the Swedish designers are fun to play with and beautiful to look at. Their collection includes models like a cabriolet, a race car, a sailboat and various funky designer cars.

Faits en bois avec des lignes claires et des couleurs gaies, les voitures, avions et autres jouets des designers suédois sont aussi amusants que beaux. La collection comprend divers modèles comme un cabriolet, une voiture de course, un bateau et différentes voitures de designer.

Gemaakt van hout en met een duidelijk design en toffe kleuren zijn de autootjes, vliegtuigen en andere speeltuigen van Playsam prettig om mee te spelen én leuk om naar te kijken. Tot de collectie van de Zweedse ontwerpers behoren verschillende modellen zoals een cabriolet, een raceauto en een zeilboot en verschillende funky designerwagens.

Michael Graves

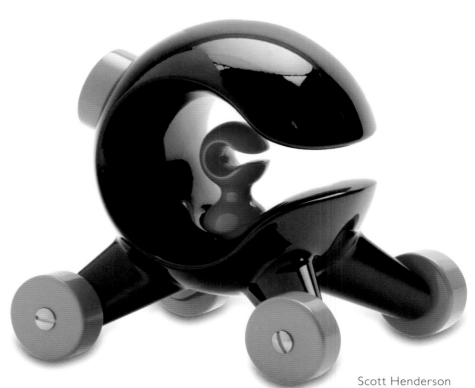

Karim Rashid

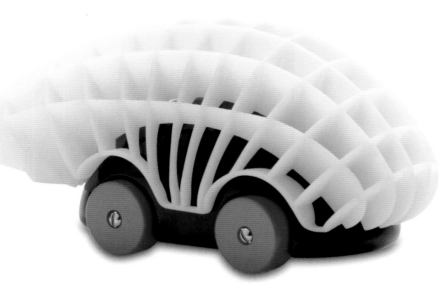

Khodi Feiz

Scott Henderson

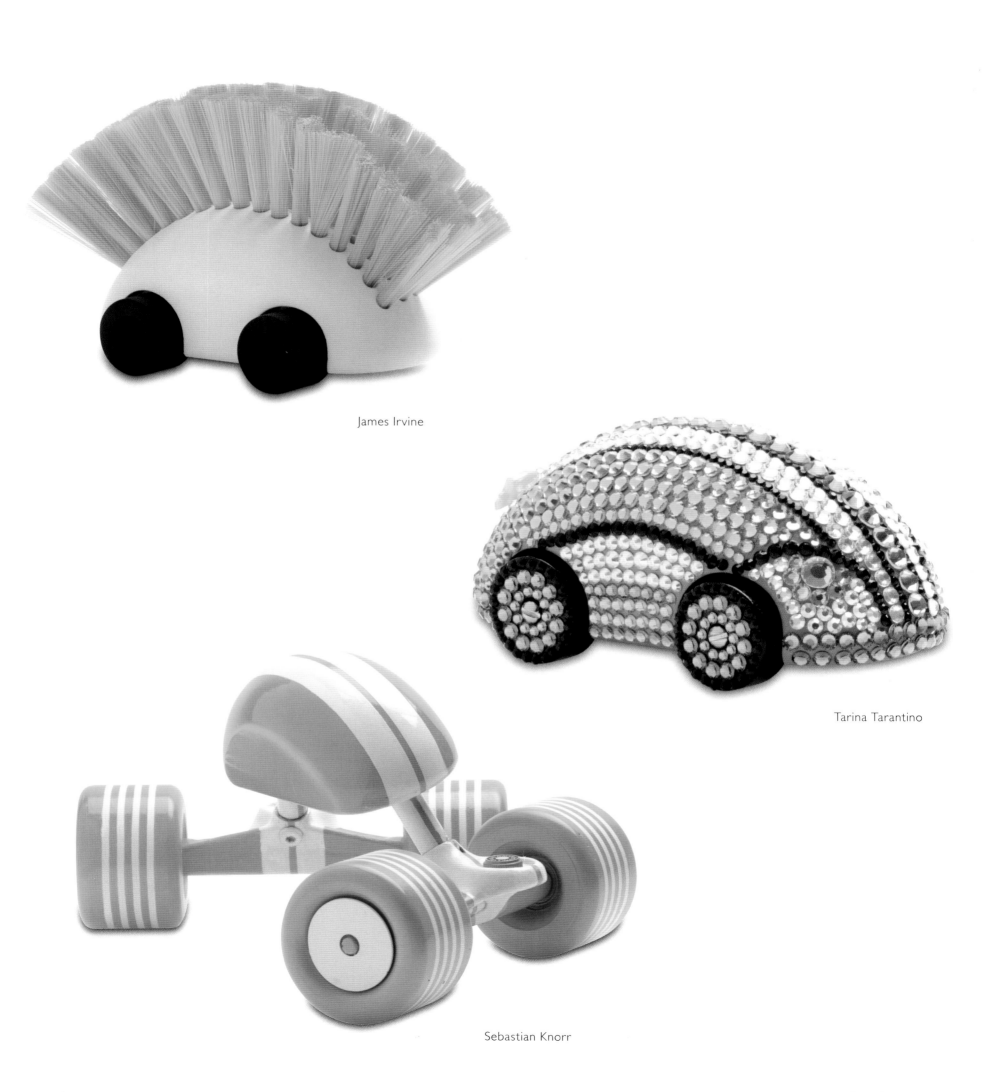

James Irvine

Tarina Tarantino

Sebastian Knorr

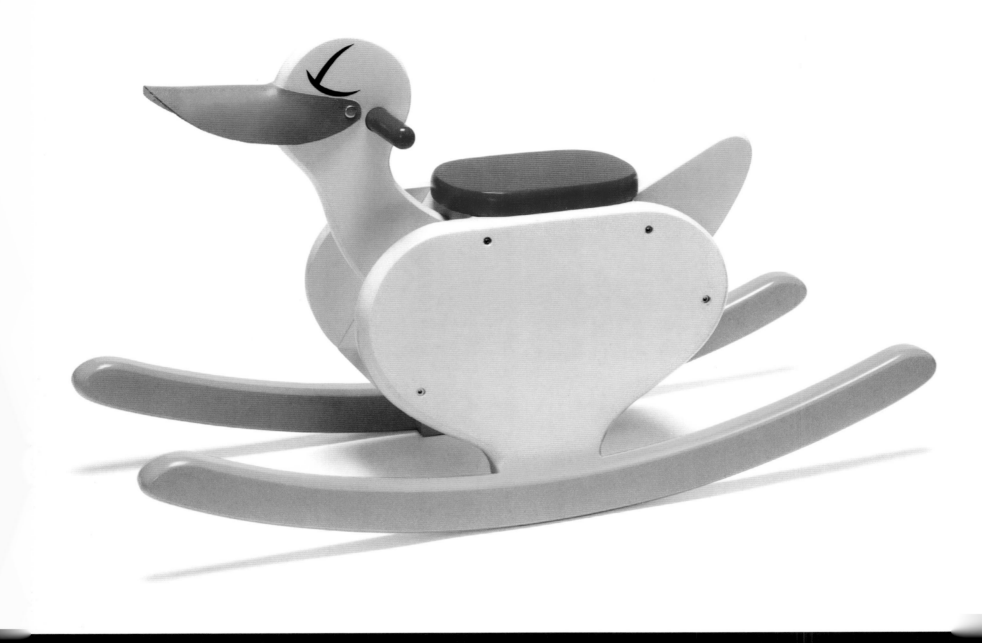

Rocking Rabbit and Rocking Duck

Playsam | www.playsam.com

Rocking Rabbit has a notably original design and is an alteration of the classical rocking horse, and it's available in the colors black and red. Equally different from the norm is Rocking Duck, which looks

Rocking Rabbit a un design original remarquable. Cette variante du cheval à bascule est disponible en rouge ou en noir. Tout aussi hors normes, le *Rocking Duck* est aussi amusant à regarder qu'à

Het schommelkonijn Rocking Rabbit heeft een origineel, opvallend design — een variatie op het klassieke schommelpaard — en is beschikbaar in de kleuren zwart en rood. Al even uniek is schommel-

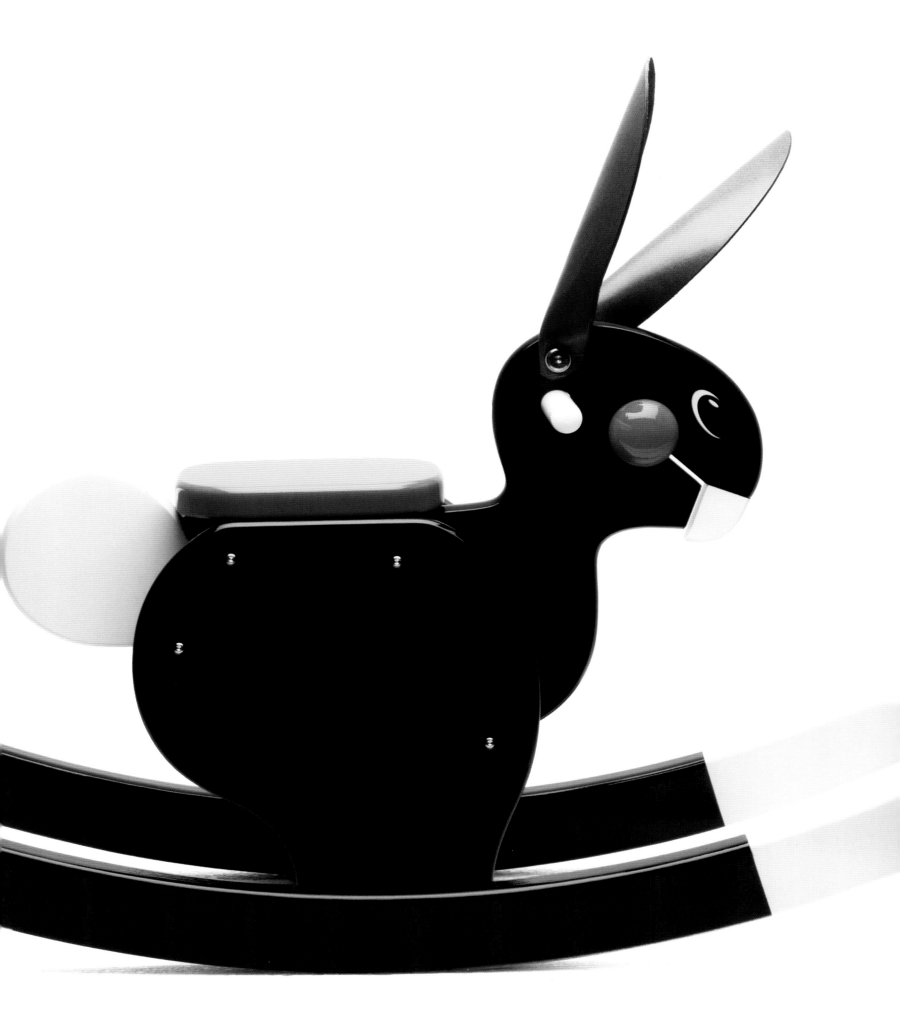

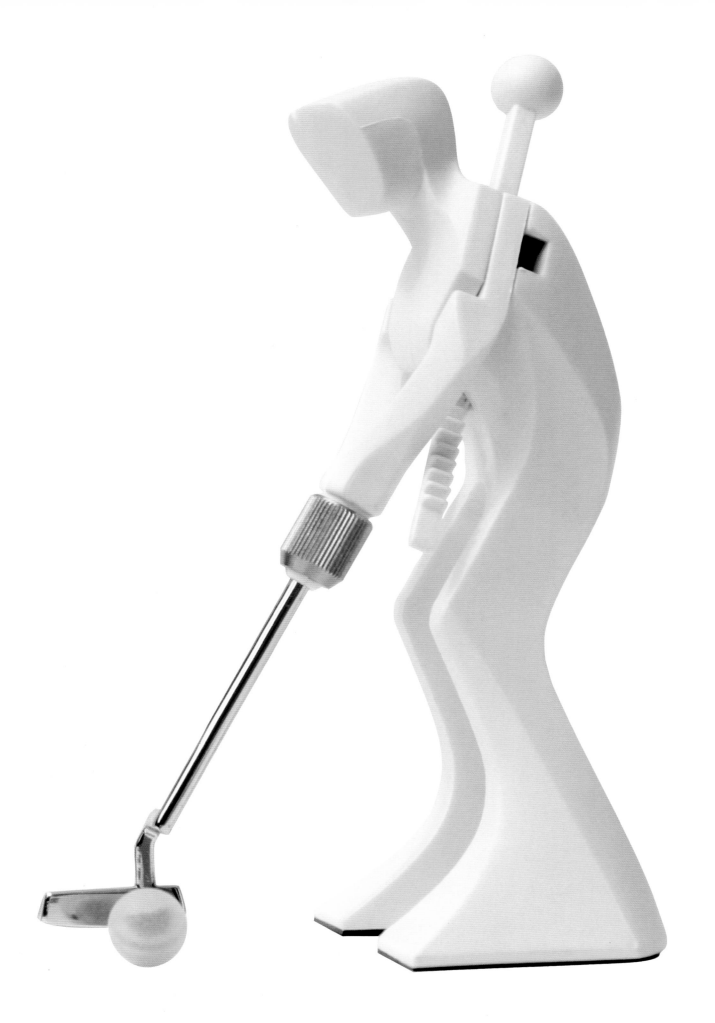

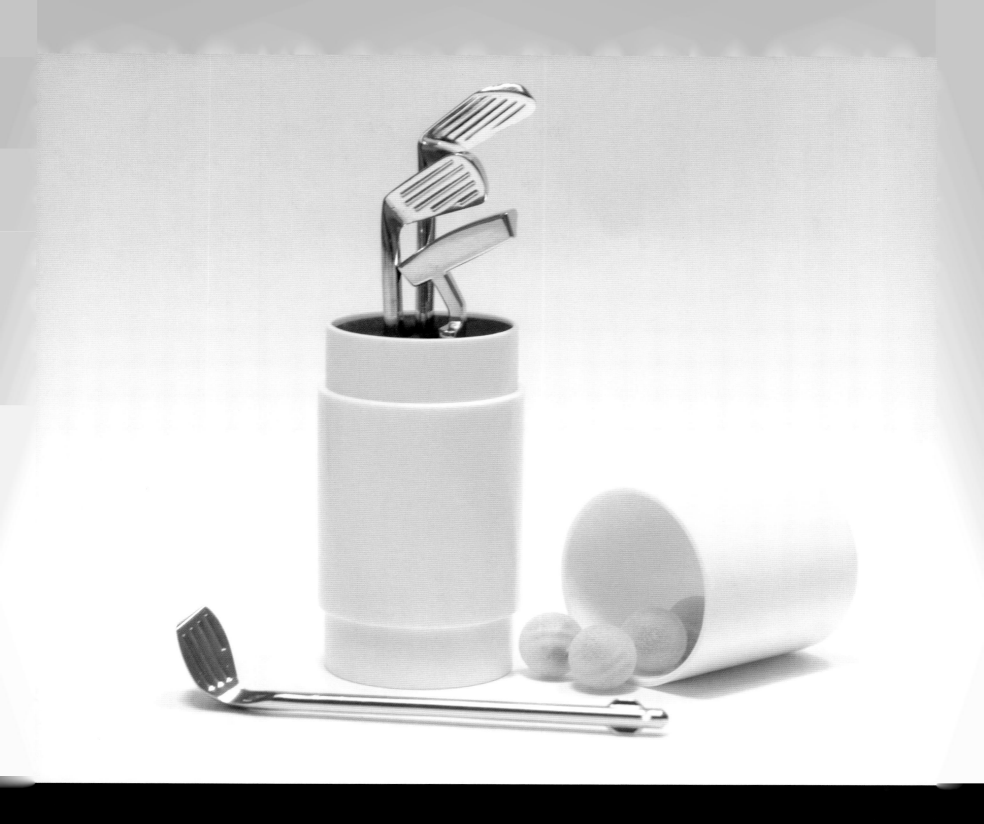

Pit Green

Rutan | www.pitgreen.com

This well designed and award-winning micro golfer is the first of its kind and follows your actions, playing the game for you. Its mechanism is mainly made of steel and brass. Pit Green can use different golf clubs, just like in the real game. It works precisely!

Ce micro golfeur bien conçu et primé est le premier de son genre. Il suit vos actions et joue pour vous. Son mécanisme est fait d'acier et de laiton. Pit Green peut utiliser différents clubs de golf, comme en vrai, et il est très précis !

Deze mooi ontworpen en bekroonde microgolfer is de eerste in zijn soort. Hij volgt je acties en speelt het spel voor jou. Het mechanisme is vervaardigd uit staal en koper. Pit Green kan verschillende golfclubs gebruiken, net zoals in het echte spel. Hij

URoll and Log Rocker

10Grain | www.10grain.com

The Log Rocker leaves room to your child's imagination as it is designed in a minimalistic way and thus triggers different games. The URoll is a brilliant toy to cruise around, designed in a way that it also saves space. Molded plywood has been used for both.

Le design minimaliste du *Log Rocker* laisse de la place à l'imagination de votre enfant, qui pourra y inventer de nombreux jeux. Le *URoll* est un jouet brillant pour partir en balade, dont le design permet également de gagner de la place. Tous deux sont en contreplaqué moulé.

De Log Rocker geeft de verbeelding van je kind alle ruimte: hij is zeer minimalistisch ontworpen en kan dus voor verschillende spelletjes gebruikt worden. De URoll is een briljant speeltuig om de wereld mee rond te reizen en is heel plaatsbesparend ontworpen. Voor beide werd gemodelleerde triplex gebruikt.

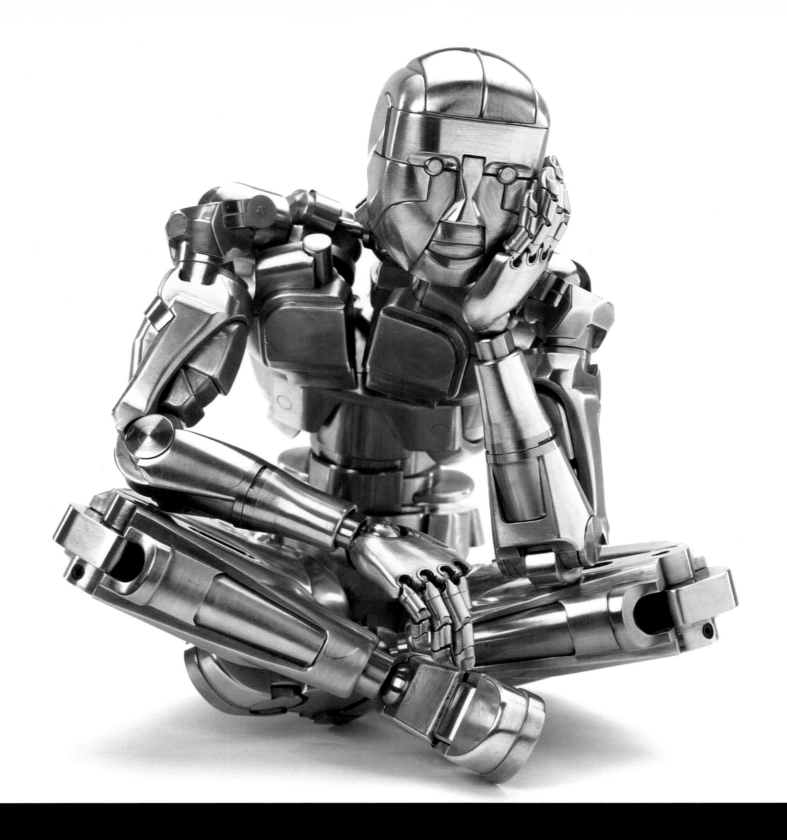

Photos: Louis Lemaire

Zoho Artform No.1

ZOHO International, LLC | www.zohoartforms.com

Made of bronze and stainless steel, Zoho Artform No.1 consists of 920 parts that are all crafted by hand. It comes as a limited edition of 25 sculptures, all of which can be remodeled in terms of position as you may adjust all joints and thus trigger your imagination

Réalisé en bronze et acier inoxydable, le *Zoho Artform No.1* comprend 920 pièces qui sont toutes faites main. Il existe en édition limitée à 25 exemplaires. Chaque sculpture est remodelable dans différentes positions : tous les joints étant ajustables, vous pouvez laisser jouer votre imagination

Zoho Artform No.1 is gemaakt uit brons en roestvrij staal en bevat 920 onderdelen, alle met de hand vervaardigd. Het betreft een beperkte oplage van 25 sculpturen die alle posities kunnen aannemen omdat alle gewrichten kunnen worden aangepast, zodat weer de verbeeldingskracht en je kind kan

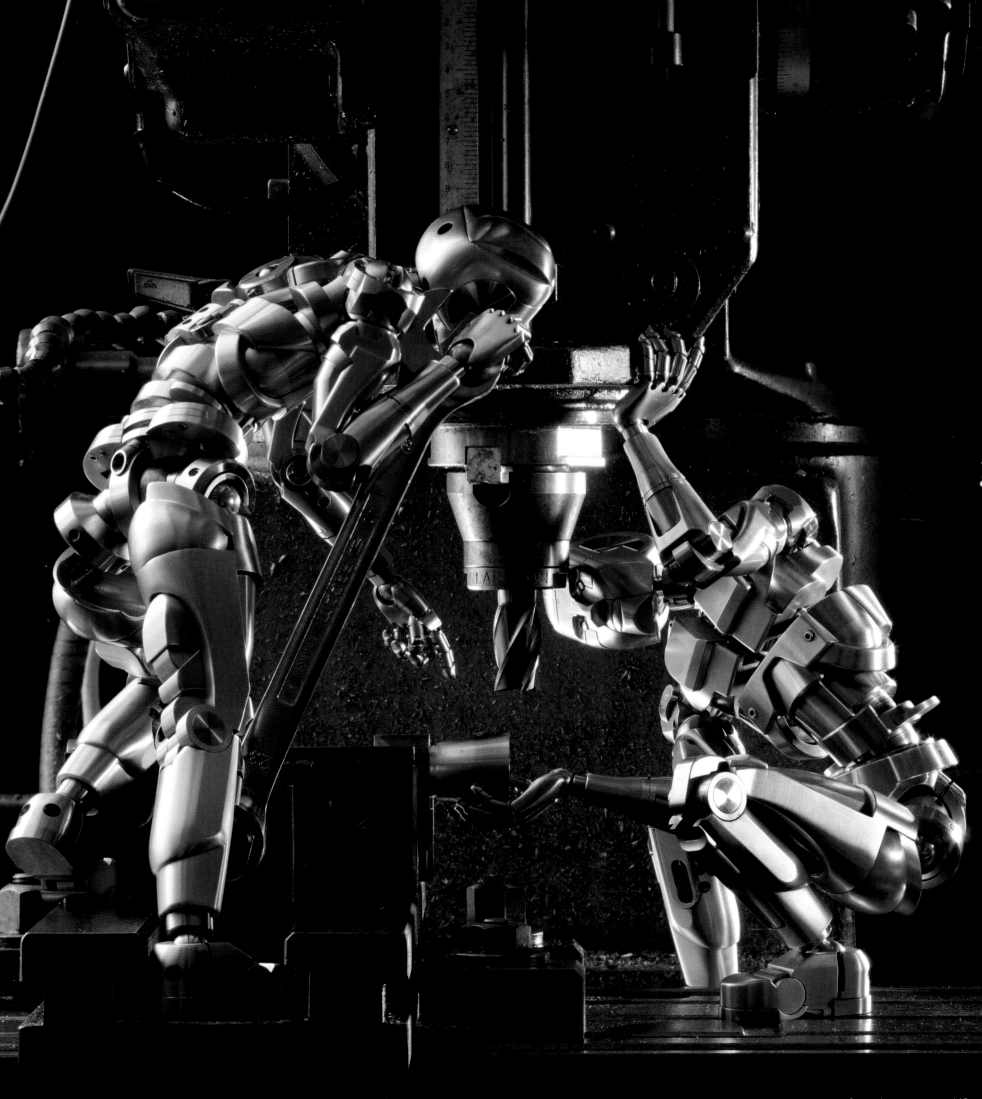

Sand and Water Table

Kiddie's Paradise | www.weplay.com.tw

This fully mobile sand and water table has wheels on two of its four adjustable legs and is ideal for interactive and creative playing. It trains children's tactile sense and teaches them characteristics of sand and water, even if they happen to be far from the beach!

Cette table *Sand & Water*, montée sur roues, est totalement mobile et ajustable. Idéale pour s'amuser de manière interactive et créative, elle permet de développer le sens tactile des plus jeunes en jouant avec les propriétés du sable et de l'eau, même loin de la plage !

Deze volledig mobiele zand- en watertafel heeft wieltjes op twee of vier van zijn verstelbare poten en is ideaal voor interactieve en creatieve spelletjes. Hij traint de tastzin van kinderen en leert hun de karakteristieken van zand en water, ook al zijn ze ver weg van het strand!

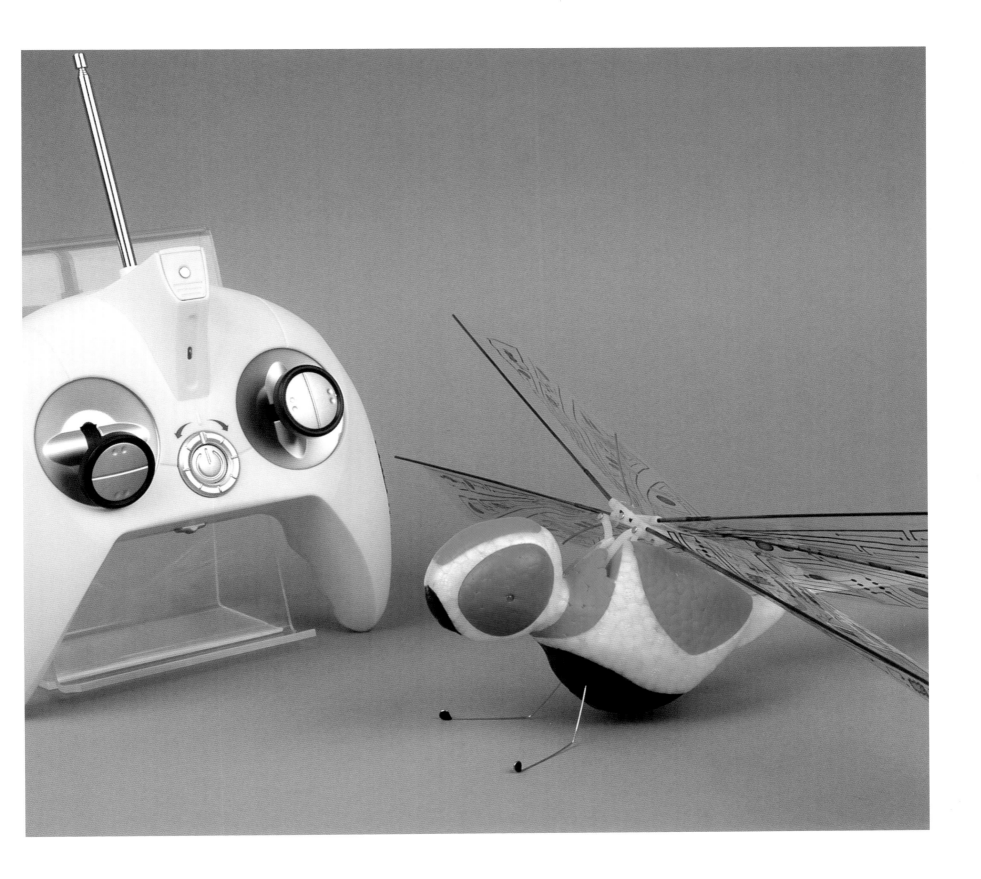

Dragonfly

WowWee FlyTech | www.wowwee.com

This insect can fly on your command! Dragonfly is designed in a way that it flies solely through the use of its own wing beats and thus is a technologically refined toy. By using remote control, your kid can make him fly in the wildest ways, for up to 10 minutes.

Cet insecte peut voler sur commande ! La *libellule* est conçue de manière à voler en utilisant uniquement ses propres battements d'aile, ce qui en fait un jouet technologiquement très raffiné. Grâce à une télécommande, votre enfant peut la faire voler dans tous les sens, pendant dix minutes.

Deze libel kan op jouw commando het luchtruim kiezen! Dragonfly is een technologisch gesofistikeerd speeltje dat ontworpen is om te kunnen vliegen met behulp van zijn eigen vleugelslagen. Met de afstandsbediening kan je kind hem tot 10 minuten lang de wildste vliegmanoeuvres laten uitvoeren.

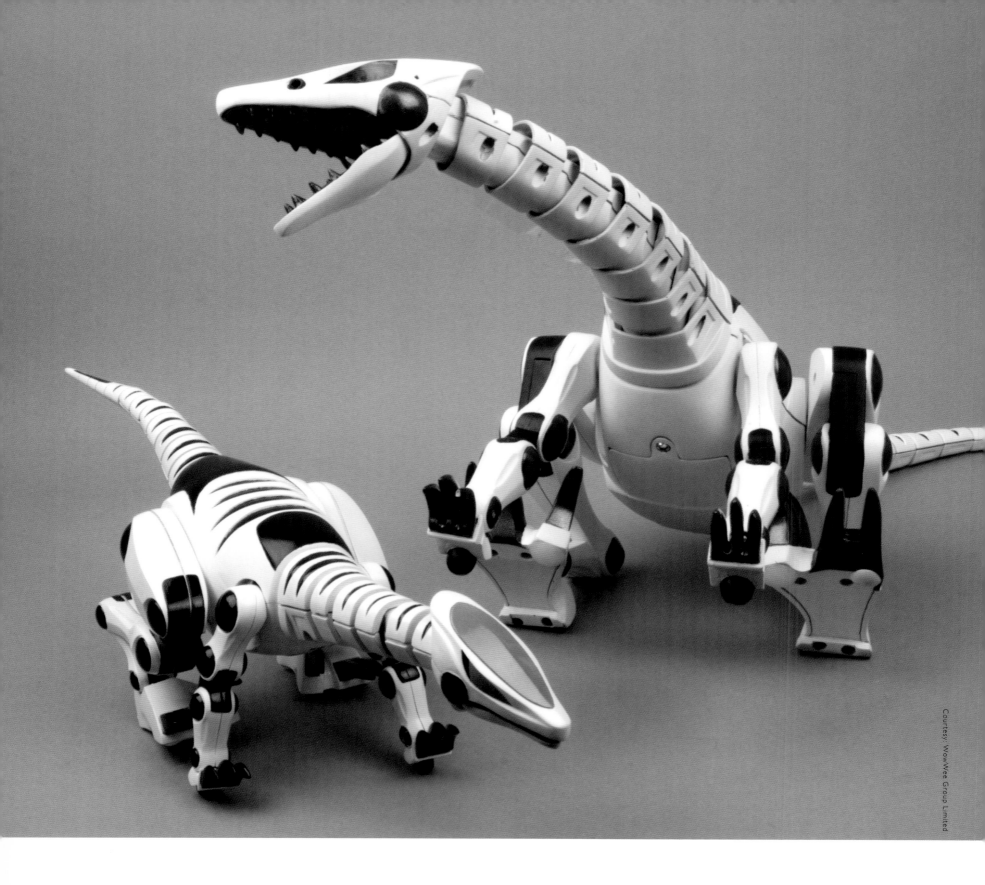

Courtesy: WowWee Group Limited

Roboreptile

WowWee Robotics | www.wowwee.com

Here comes a robot with a life and a personality of his own: Through animations and various sensors, Roboreptile interacts with people and makes realistic movements. He is capable of more aggressive or calmer and sleepier moods, depending on how he is taken care of.

Voici un robot avec une vie et une personnalité bien à lui : grâce à des animations et différents capteurs, *Roboreptile* interagit avec vous et fait des mouvements réalistes. Son humeur peut être plus ou moins agressive ou calme, selon la manière dont on s'en occupe.

Een robot met een eigen leven en een eigen persoonlijkheid: via animaties en verschillende sensoren reageert de Roboreptile op mensen en maakt hij realistische bewegingen. Hij heeft agressieve, rustige en slaperige buien, afhankelijk van hoe goed er voor hem wordt gezorgd.

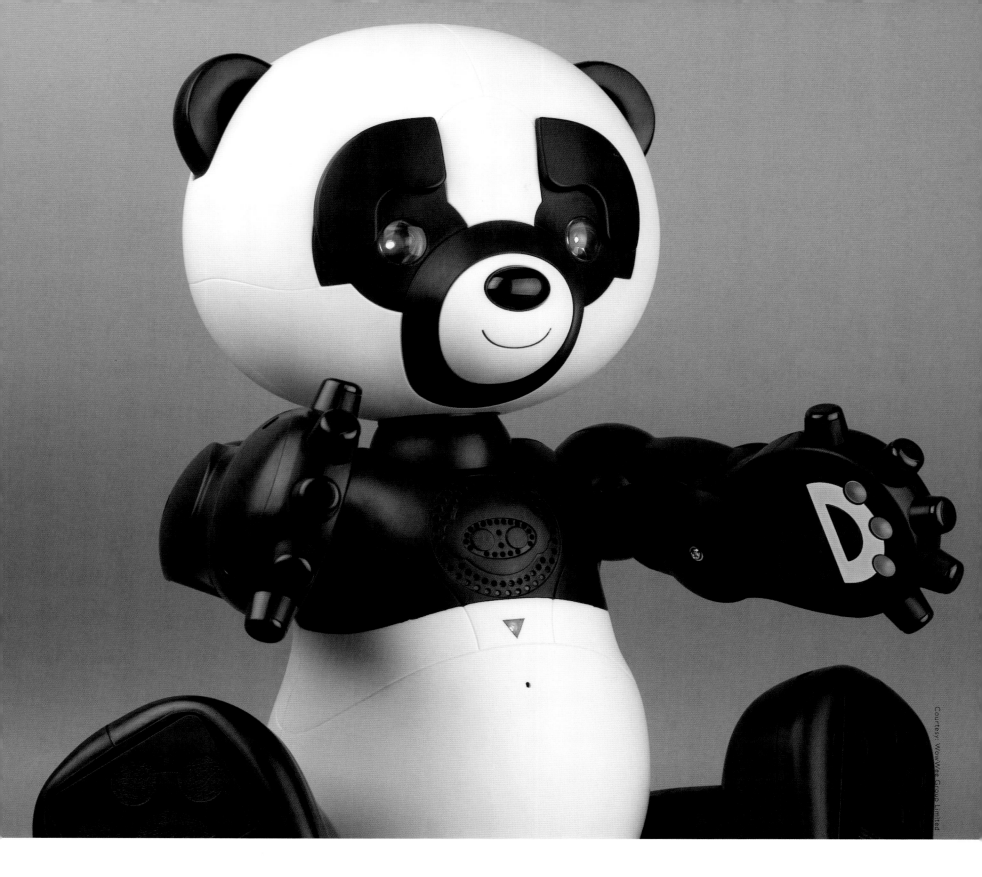

Courtesy WowWee Group Limited

Robopanda

WowWee Robotics | www.wowwee.com

This is a lovely and good robotic friend for your little one: the award-winning Robopanda's personality is rather warm and joyful. He is interactive and likes to play, sing and talk, also telling stories and jokes. His eyes are animated which adds to his expressiveness.

C'est un ami adorable et robotisé pour votre tout petit : la personnalité du *Robopanda*, primé dans des concours, est plutôt chaleureuse et joyeuse. Ce panda est interactif et aime jouer, chanter et parler, et peut aussi raconter des histoires ou des plaisanteries. Ses yeux sont animés pour plus d'expressivité.

Dit is een lieve en goede robotvriend voor je kleintje: de persoonlijkheid van deze bekroonde Robopanda is eerder warm en vrolijk. Hij is interactief en houdt van spelen, zingen en praten, maar ook van verhaaltjes en moppen vertellen. Zijn ogen bewegen, wat zijn expressiviteit alleen maar ten goede komt.

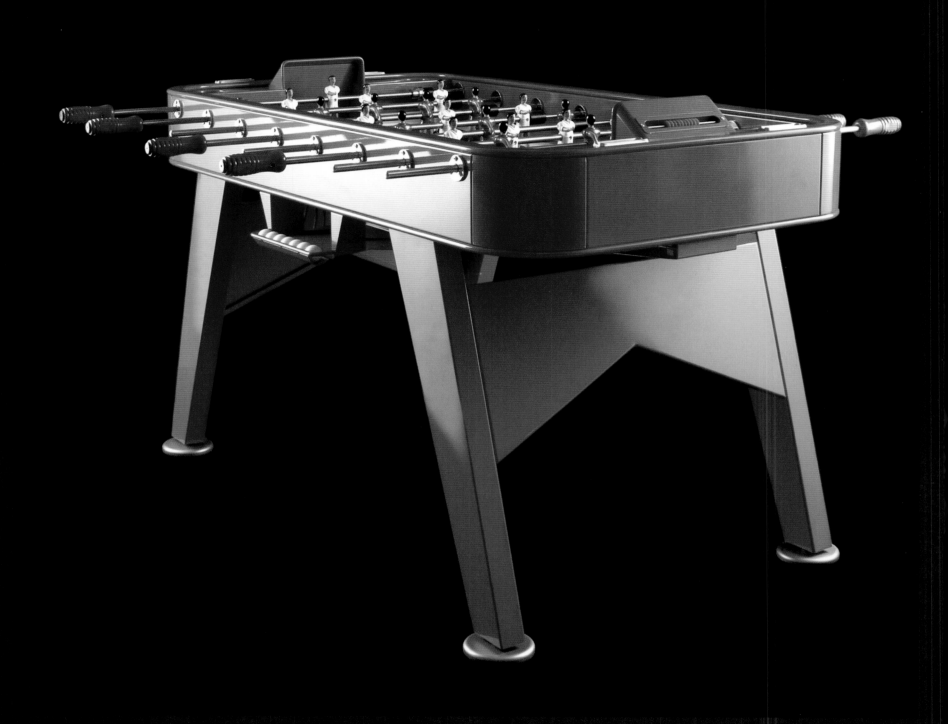

Football Table Stainless Steel

RS Metal Games | www.rs-life.com | www.rs-barcelona.com

What a stylish way to play table football: made of stainless steel, this football table is designed for outdoor or solely indoor use, depending on the color. It is equipped with fancy details like drink holders, and you may also choose a specific finish for it.

Pour jouer au baby-foot avec classe ! Réalisé en acier inoxydable, ce modèle est conçu pour une utilisation en plein air ou exclusivement intérieure, selon sa couleur. Il est équipé de détails originaux comme des emplacements pour les verres, et ses finitions peuvent être personnalisées.

Wat een stijlvolle manier om tafelvoetbal te spelen! Deze voetbaltafel uit roestvrij staal is ontworpen voor buiten of alleen voor binnen, afhankelijk van de kleur. Hij heeft allerlei leuke details zoals de drankenhouders en je kan ook zelf de afwerking kiezen.

City in a Box

Superspace | www.superspace.dk

This toy with its parts made of wood represents the city of Copenhagen with its characteristics like roads and famous buildings. It allows your child not only to get to know that city's structures, but also to creatively plan it anew, over and over again.

Ce jouet fait de pièces en bois représente la ville de Copenhague avec toutes ses caractéristiques, notamment ses routes et bâtiments célèbres. Il permet à votre enfant non seulement d'apprendre à connaître cette ville, mais aussi de la recréer de manière créative, encore et encore.

Dit speelgoed met onderdelen gemaakt uit hout stelt de stad Kopenhagen met zijn karakteristieke wegen en bekende gebouwen voor. Het leert je kind niet alleen de structuren van die stad kennen, hij of zij kan er ook zijn of haar creativiteit mee botvieren door de stad telkens weer opnieuw te plannen.

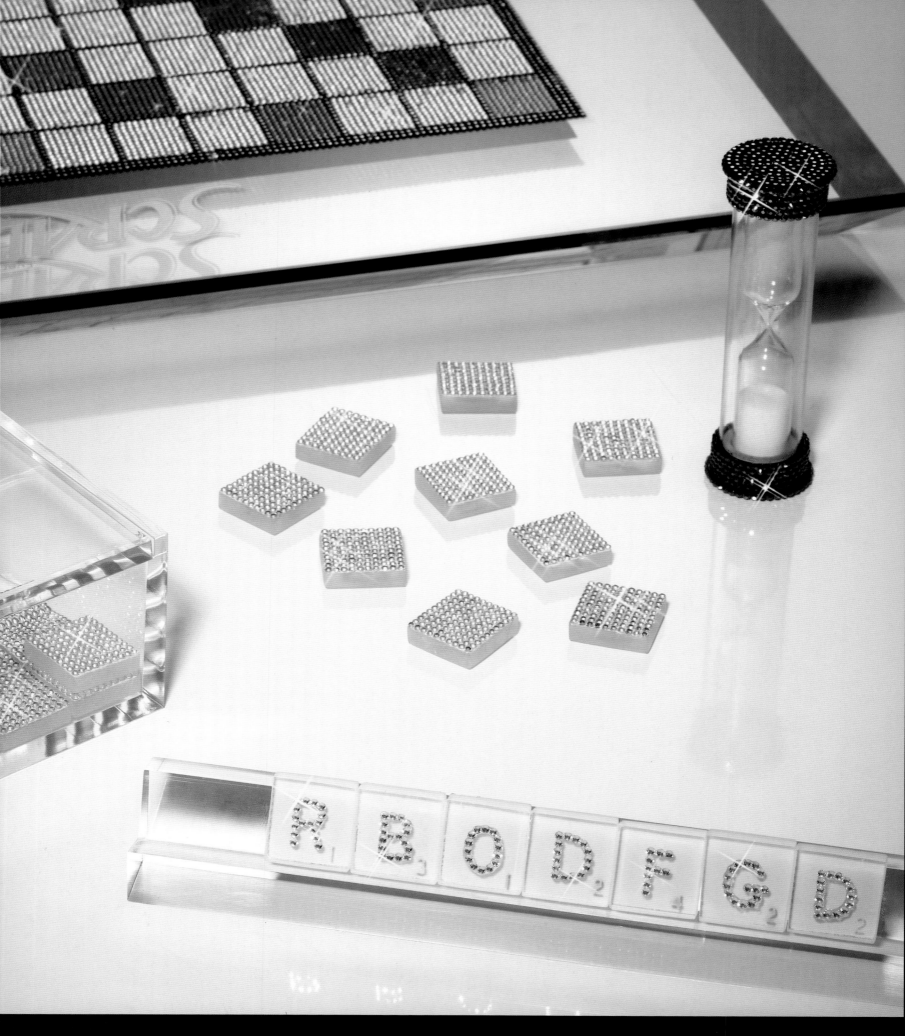

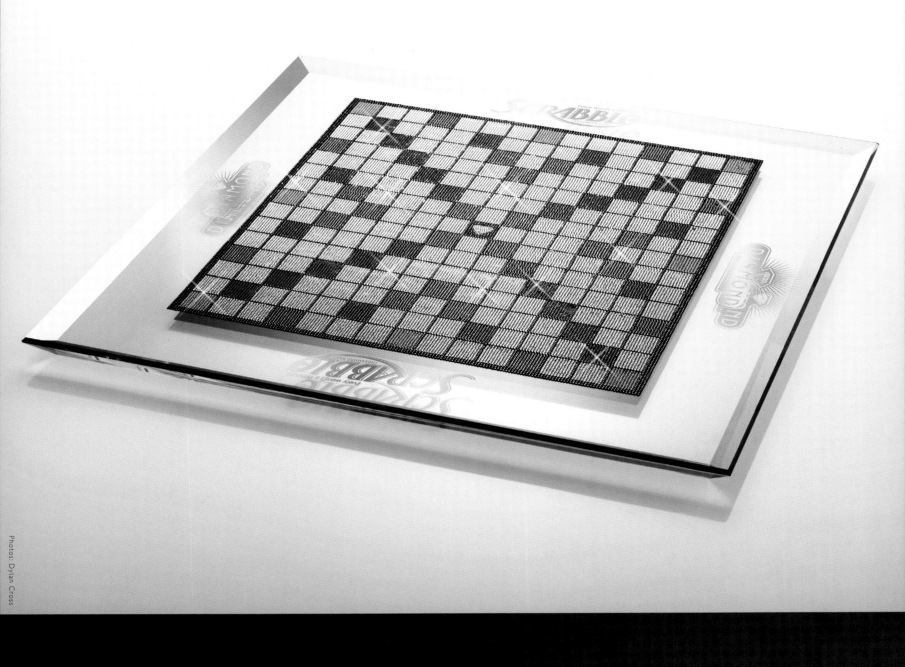

Photos: Dylan Cross

Swarovski Encrusted Scrabble Board

Hasbro | www.hasbro.com

Lovers of the famous word game will be enchanted by this highly precious glass version of a scrabble board which was designed by Hasbro for the 60th anniversary of the game. It features a total of about 30,000 Swarovski crystals and is priced at circa €13,000.

Les amoureux du célèbre jeu de mots seront enchantés par cette version en verre extrêmement précieuse du *Scrabble*, conçue par Hasbro pour le 60ème anniversaire de ce best-seller du divertissement. Il comprend environ 30.000 cristaux Swarovski et son prix frôle les 13.000 €.

Liefhebbers van het beroemde woordbordspel zullen verrukt zijn door deze uiterst kostbare glazen versie van een scrabblebord, ontworpen door Hasbro voor de 60ste verjaardag van het spel. Het telt in totaal zo'n 30.000 Swarovski-kristallen en kost ongeveer € 13.000.

Rocking Horses by Hennessy Horses

Hennessy Horses | Mobileation, Inc. | www.mobileation.com

These rocking horses are designed with an eye for detail, their handcrafted parts making each one of them unique. They are available in beautiful and resilient hardwoods and can be customized regarding color of eyes as well as the genuine horsehair mane and tail.

Ces chevaux à bascule sont conçus avec le soucis du détails : chaque pièce est unique et entièrement faite à la main. Réalisés en beau bois de feuillu résilient, ils peuvent être personnalisés au niveau de la couleur des yeux, de la crinière et de la queue, en véritable crin de cheval.

Deze schommelpaarden zijn ontworpen met oog voor detail en met handgemaakte onderdelen die ze stuk voor stuk uniek maakt. Ze zijn beschikbaar in mooi en veerkrachtig hardhout en kunnen op maat gemaakt worden wat betreft de kleur van de ogen en de echte paardenhaarmanen en −staart.

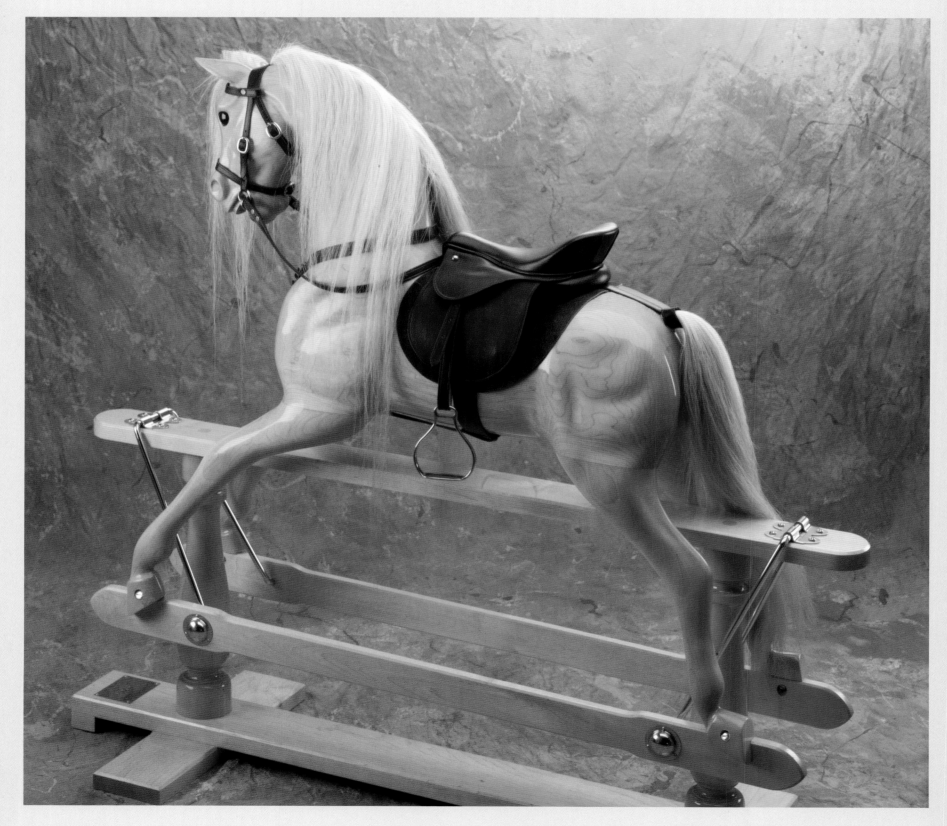

Wobble Chess Set

Umbra | www.umbra.com

Here's a rather dynamic and unusual version of a chess game: designed by Adin Mumma, this set is shaped in concave forms that will make the wobbling pieces stabilize in their positions. The beautiful game is made of walnut and priced at €275.

Voici une version plutôt dynamique et originale du jeu d'échec : conçu par Adin Mumma, cet ensemble est fait de formes concaves qui permettent aux pièces vacillantes de stabiliser leur position. Ce très beau jeu est fait en noyer et coûte 275 €.

Ziehier een eerder dynamisch en ongewoon schaakspel ontworpen door Adin Mumma. Deze set bestaat uit concave vormen die de schommelende stukken op hun plaats houden. Het mooie spel is vervaardigd in walnotenhout en heeft een prijskaartje van € 275.

Ferrari 248 F1
Indianapolis 1:8

Ferrari | www.ferrari.com

Little Ferrari lovers' hearts will melt at the sight of this large model car that comes as a limited edition for a price of around €4,200. It is hand-built at a scale of 1:8 and the reproduction of the original car that Michael Schumacher raced in Indianapolis in 2006.

Les cœurs des petits amateurs de Ferrari fondront à la vue de cette voiture produite en édition limitée pour un prix d'environ 4.200 €. Elle est faite main à l'échelle 1:8 et est la réplique fidèle de la voiture avec laquelle Michael Schumacher a couru à Indianapolis en 2006.

De harten van kleine (en grote) Ferrari-fanaten zullen smelten bij het zien van deze grote modelwagen, uitgebracht als limited edition voor een prijs van rond de € 4.200. Hij is met de hand gebouwd op een schaal van één op acht en is een reproductie van de originele wagen waarmee Michael Schumacher in 2006 in Indianapolis racete.

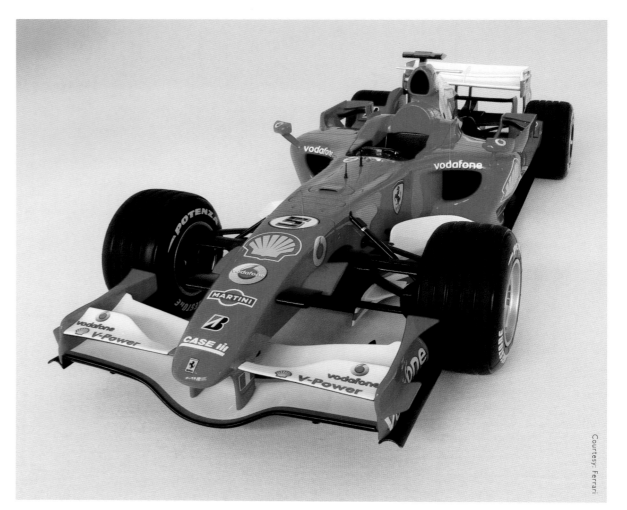

Courtesy: Ferrari

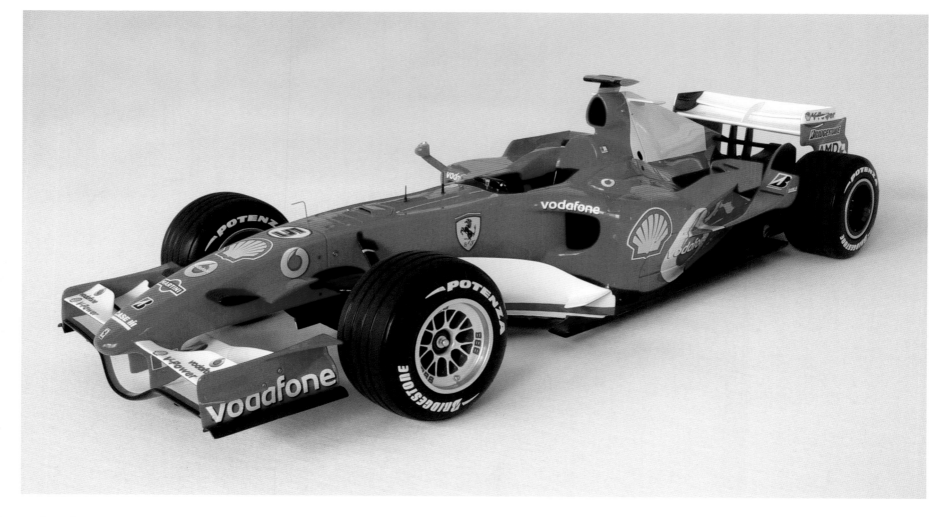

Photos: Peter Dressel

Quark

Quirkle | www.quirkle.com

It's a lot of fun to play with Quark: this top is designed in a way that it can spin much longer than any conventional top would do, namely for more than 15 minutes. It comes with a laser beam and is available in three kinds of materials: tungsten, gold and brass.

C'est très amusant de jouer avec Quark : cette toupie est conçue pour tourner plus longtemps que toute autre toupie conventionnelle, soit pendant plus de 15 minutes. Elle possède un rayon laser et est disponible en trois matériaux différents : tungstène, or ou laiton.

Met Quark spelen is leuk omdat de bovenkant zo gemaakt is dat hij veel langer kan spinnen dan enige andere conventionele tol: meer dan 15 minuten. De Quark is uitgerust met een laserstraal en is beschikbaar in drie soorten materiaal: wolfraam, goud en koper.

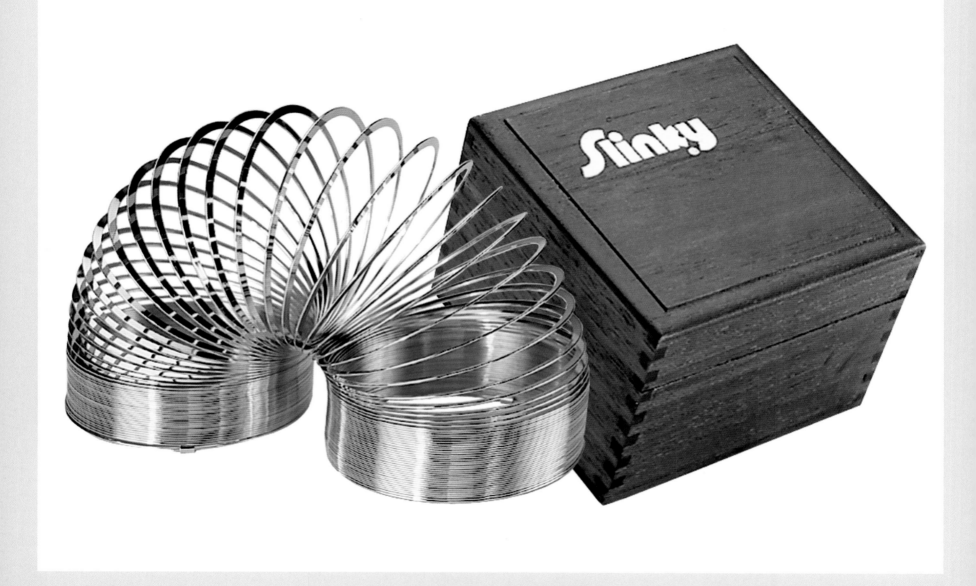

Slinky®

POOF-Slinky®, Inc. | www.poof-slinky.com

For kids aged 5 or older, it is a lot of fun to play with Slinky®—and the popular toy also teaches some things about the laws of physics. This elegant version of Slinky® is a collectible too, as it is made of 14K gold plated brass and is available for circa €65.

Pour les enfants âgés de 5 ans et plus, il très amusant de jouer avec Slinky® : ce jouet populaire apprend quelques rudiments de physique. Cette version élégante du Slinky® est un collector : faite en laiton plaqué or 14 carat, elle coûte environ 65 €.

Voor kinderen vanaf 5 jaar betekent spelen met Slinky® een hoop plezier – en het populaire speelgoed leert hen ook iets over de wetten van de fysica. Deze elegante versie van de Slinky® is tevens een verzamelobject want hij is gemaakt uit koper verguld met 14-karaatsgoud. Te koop voor circa € 65.

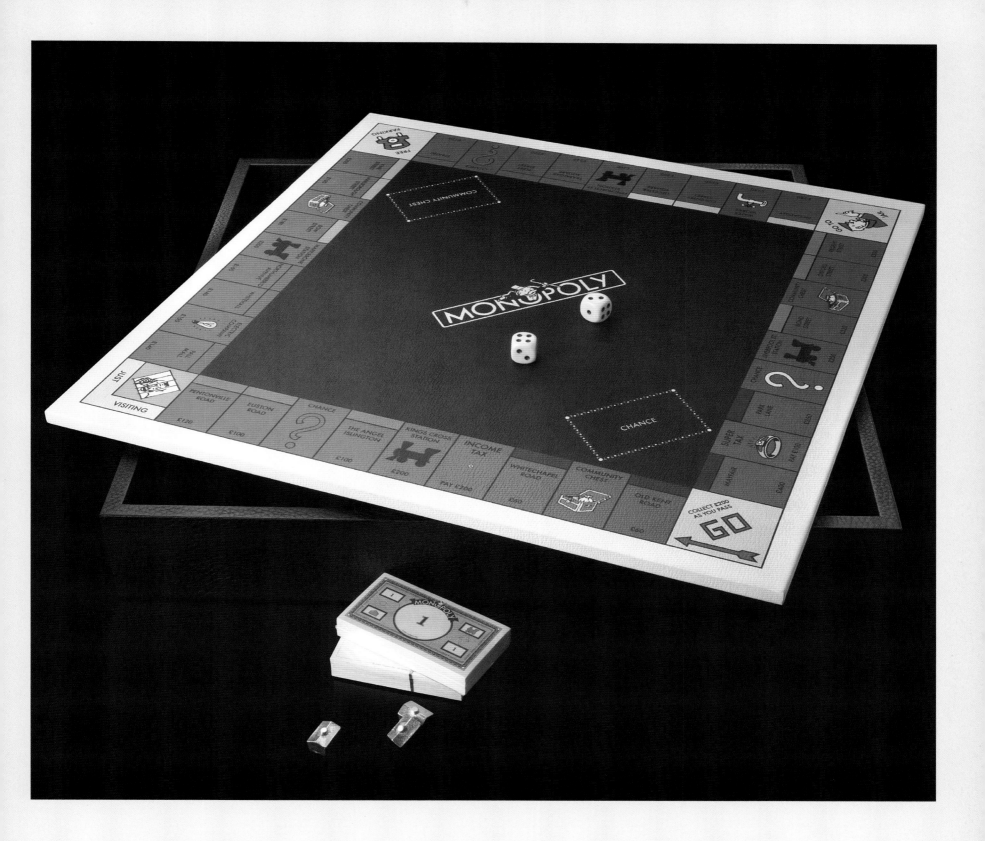

Black Leather Monopoly Set

Fortnum & Mason | www.fortnumandmason.com

Who doesn't love to play Monopoly? But an exclusive set like this is almost a pity to use! Priced at circa €960, it is handmade of printed leather and black felt, with the playing pieces consisting of pewter. A beautiful keepsake at the very least.

Qui n'aime pas jouer au Monopoly ? Mais dans ce cas précis, il est presque dommage d'utiliser un jeu aussi unique ! Pour un prix de 960 €, il est fait main en cuir imprimé et feutre noir, avec des pièces en étain. C'est un magnifique objet souvenir.

Wie speelt er nu niet graag Monopoly? Maar een exclusieve set als deze is bijna te mooi om mee te spelen! Deze speciale editie met een prijskaartje van ongeveer € 960 is handgemaakt uit bedrukt leer en zwart vilt en de speelstukken zijn vervaardigd uit tin. Een mooi hebbeding is wel het minste wat je hiervan kan zeggen.

Black Beauties

Ineke Hans | www.inekehans.com

This collection by Ineke Hans includes lovely furniture and toys for toddlers like a little crash car, a horse with handles, a swing or rocking chairs designed for up to two children. Featuring cute details such as little hearts, all items are made of recycled plastic.

Cette collection d'Ineke Hans comprend des meubles et des jouets adorables pour les bambins, comme une petite voiture, un cheval avec des poignées, une corde à sauter ou des rocking-chairs pour un ou deux enfants. Ornés de détails mignons des petits cœurs, tous ces

Deze collectie van Ineke Hans omvat charmante meubeltjes en leuk speelgoed voor peuters zoals een klein botsautootje, een paard met handgrepen, een schommel of schommelstoelen voor twee kinderen. Alle items zijn gemaakt uit gerecycleerd

Chess Set

Swarovski | www.swarovski.com

This exclusive chess set features faceted jet and clear crystals and is surely a delight for both aspiring Swarovski collectors as well as chess fans. The board of the set is constructed as a mirror and the figurines look stunning, so it's almost a pity to use them!

Ce jeu d'échecs est fait en jais taillé et en cristaux limpides et c'est une merveille à la fois pour les apprentis collectionneurs de Swarovski et les fans d'échecs. Le plateau brille comme un miroir et les pièces sont si époustouflantes qu'il est presque dommage de les utiliser !

Deze exclusieve schaakset met in facetten geslepen druppelkristallen en heldere kristallen is een genot voor zowel ambitieuze Swarovski-verzamelaars als echte schaakfanaten. Het bord van deze set is gemaakt als een spiegel en de figuurtjes zien er absoluut fantastisch uit. Het is bijna zonde om het ook echt te gebruiken.

Rocking Horse

Stevenson Brothers | www.stevensonbros.com

Worth around €12,800, this rocking horse comes as a limited edition of 10. It is made of an ancient walnut tree that was one of those originally planted to celebrate the Magna Carta. A gold-plated silver seal is placed at its front, and the leather work is very refined.

D'une valeur d'environ 12.800 €, ce cheval à bascule est en série limitée à 10 pièces. Fait en noyer ancien, de ceux là même qui avaient été plantés pour célébrer la *Magna Carta*, la Grande Charte anglaise. Un sceau d'argent plaqué or est placé à l'avant et le travail du cuir est très raffiné.

Van dit schommelpaard met een prijskaartje van € 12.800 zijn er slechts 10 gemaakt. Het hout is afkomstig van een oude notelaar die ooit nog geplant werd om de Magna Carta te vieren. Vooraan zie je een verguld plaatje en het lederwerk is bijzonder verfijnd.

Photos: Paul Dixon

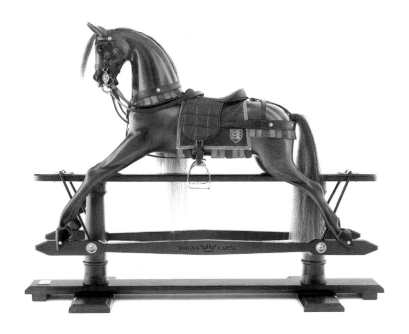

Lucy's Red Retro Kitchen

KidKraft | www.kidkraft.com

What a beautiful little kitchen for your kid! It is designed in a warm red color and retro style, including the play versions of elements that a real kitchen would have, like a refrigerator, burners and a sink. It has enough space for more than one kid to play with it.

Quelle belle petite cuisine pour votre enfant ! Avec sa couleur rouge chaude et son style rétro, elle intègre tous les éléments miniatures d'une vraie cuisine : réfrigérateur, plaques de cuisson, évier... Elle est de plus suffisamment spacieuse pour que plusieurs enfants puissent y jouer en même temps.

Wat een mooie kleine keuken voor je kind! Ze is ontworpen in een warmrode kleur en in echte retrostijl, inclusief speelversies van de elementen die je ook in een echte keuken terugvindt, zoals een ijskast, een kookvuur en een aanrecht. Ze biedt voldoende plaats, zodat kinderen er niet alleen mee moeten spelen.

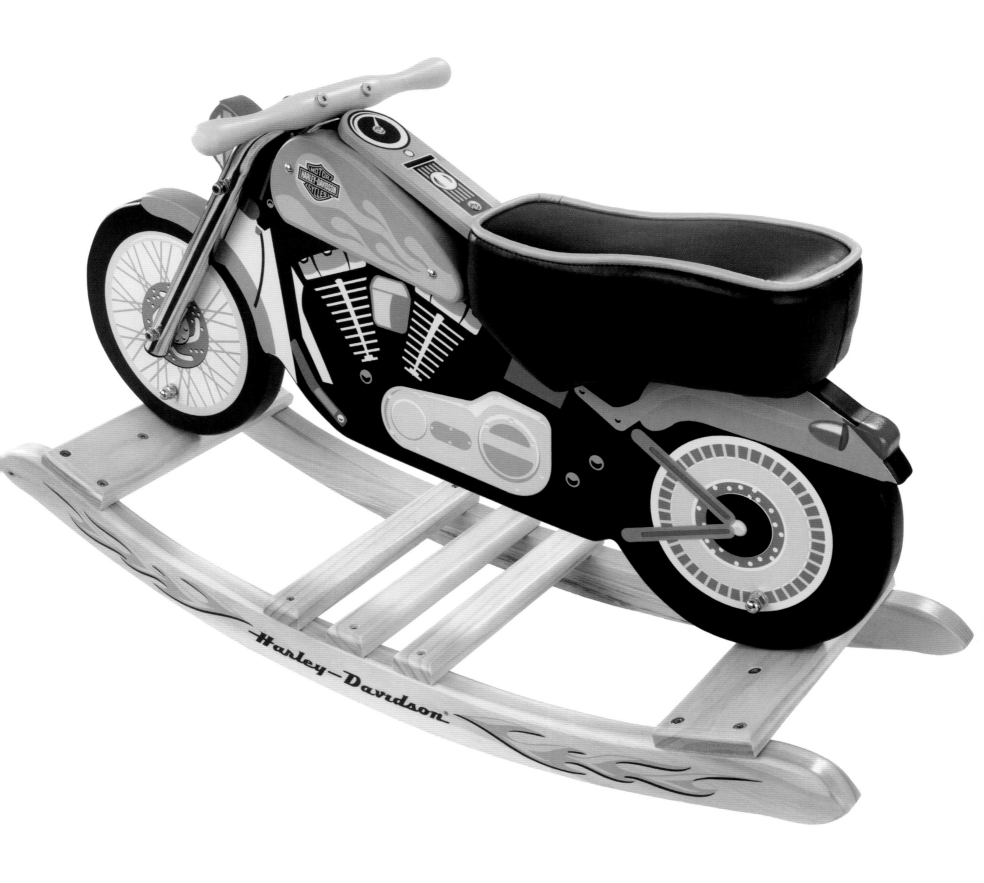

Harley-Davidson® Lil' Diva Rock 'n Ride Motorcycle
KidKraft | www.kidkraft.com

This rocking horse that looks like a lady's motor-cycle by Harley-Davidson rocks! It is beautifully designed in fancy pink and for children between the ages of 3 and 6. The vehicle is made of wood, with a leatherette seat.

Ce jouet à bascule qui ressemble à une moto Harley Davidson pour femme en jette vraiment ! Doté d'un design magnifique, et avec sa couleur rose bonbon, il est destiné aux enfants de 3 à 6 ans. Le véhicule est fait en bois, avec un siège en similicuir.

Dit 'schommelpaard' in de vorm van een dames-motorfiets van Harley-Davidson is cool! Het is mooi ontworpen in modieus roze en bestemd voor kinderen tussen 3 en 6 jaar. Het voertuig is gemaakt uit hout met een zitje in imitatieleer.

Nido

Magis | www.magisdesign.com
Javier Mariscal

Designed by Javier Mariscal, this nest-like structure is made of polyethylene and comes in bright colors and a funky look. Its floor has a grass-like pattern and the underside of its roof features graffiti. Your kids will love to play in it whilst being outdoors!

Conçue par Javier Mariscal, cette structure en forme de nid est faite de polyéthylène, en couleurs vives et dans un look sympa. Son sol a un motif gazon et sous son toit figurent des graffitis. Votre enfant adorera jouer dedans à l'extérieur !

Deze nestachtige structuur, ontworpen door Javier Mariscal, is gemaakt uit polyethyleen, is verkrijgbaar in heldere kleuren en heeft een funky look. De vloer heeft een grasachtig patroon en de onderzijde van het dak is versierd met graffiti. Kinderen zullen er, wanneer ze buiten zijn, absoluut in willen spelen!

The ultimate LEGO® chess set!

LEGO® | www.LEGO.com

Here comes the ultimate delight for any LEGO® fan with an interest for chess: this exquisite 43 cm squared LEGO® chess set with medieval figures consists of nearly 2,500 pieces! Part of the fun is building the set prior to its use. It comes at a price of approximately €200.

Voici le dernier bonheur pour tout fan de Lego® qui s'intéresse aux échecs : ce splendide jeu d'échecs LEGO® de 43 cm de côté avec ses personnages médiévaux comprend environ 2 500 pièces ! Une partie du jeu consiste à le construire avant de faire une partie. Son prix frôle les 200 €.

Hier komt het ultieme genot voor elke Lego®-fan met interesse voor schaken: een heel bijzonder LEGO®-schaakset van 43 bij 43 cm met middel-eeuwse figuren bestaande uit bijna 2.500 blokjes! Een deel van de fun ligt 'm natuurlijk in het bouwen van de set voor het gebruik. Deze speciale set is te koop voor ongeveer € 200.

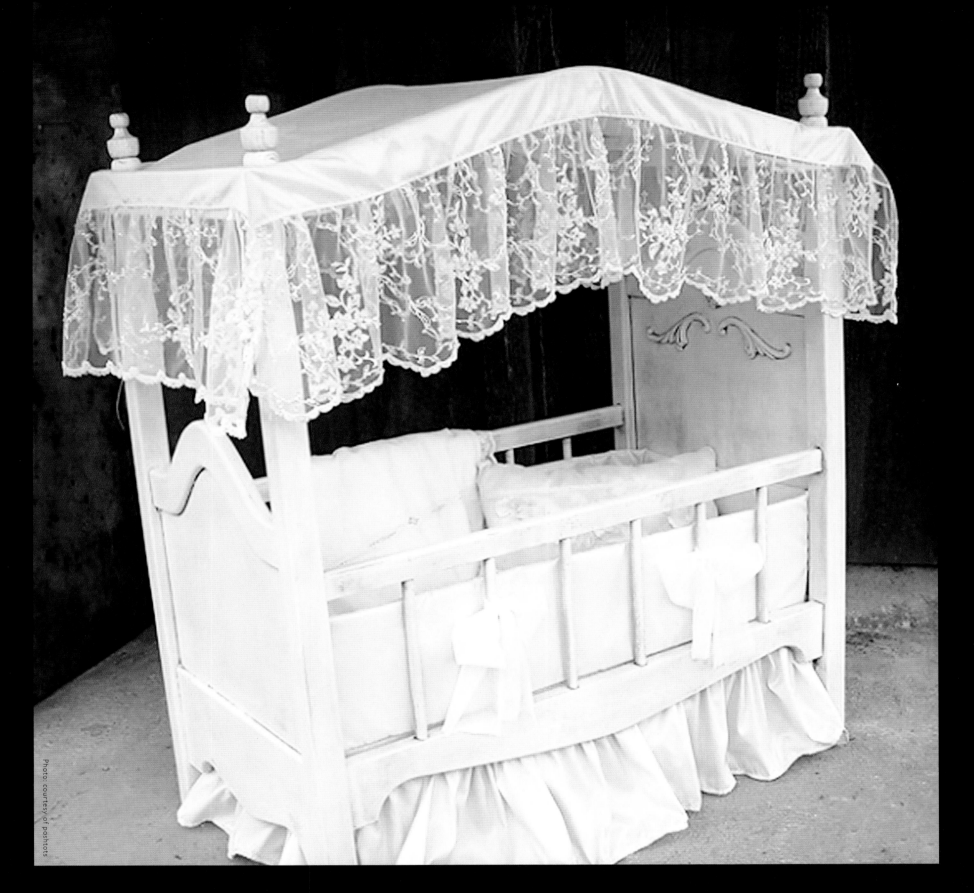

Photo: courtesy of poshtots

Heirloom Canopy Doll Crib

Poshtots | www.poshtots.com

Available for circa €1,400, this lovely doll crib is handcrafted and designed with a touch of antique. It is made of materials like ivory and lace, with the equipment made of silk linens and other precious materials. Let your little girl play mum in this classy setting!

Disponible au prix de 1.400 €, cet adorable berceau de poupée artisanal a un petit air d'antiquité. Il est fait dans des matériaux tels que l'ivoire et la dentelle, avec des draps en soie et autres étoffes précieuses. Votre fille va adorer jouer à la maman dans ce cadre très chic !

Dit lieftallige poppenbedje, te koop voor circa € 1.400, is met de hand vervaardigd en heeft een wat antiek design. Het is gemaakt van materialen als ivoor en kant, het beddengoed is van zijdelinnen en andere kostbare materialen. Laat je kleine meid mama spelen in deze chique setting!

Giant Studio Animals

Margarete Steiff GmbH | www.steiff.de

This will surely make an impression on your little one: the handmade Giant Elephant is 210 cm tall, custom made upon order and comes at a price of circa €10,400. Its smaller version is 80cm tall and available for €795. Both have the famous Steiff button in their ears.

Voilà qui fera sans doute forte impression sur votre enfant : l'Eléphant Géant fait main mesure 2,10 m de haut, est fait sur commande et coûte environ 10.400 €. Sa version plus petite fait 80 cm et coûte 795 €. Tous deux ont les fameux boutons Steiff dans les oreilles.

Deze handgemaakte reuzenolifant zal zeker indruk maken op je kleine: hij is 210 cm groot, wordt volgens bestelling op maat gemaakt en kost ongeveer € 10.400. De kleinere versie is 80 cm groot en is verkrijgbaar voor € 795. Beide hebben de befaamde Steiff-knop in hun oren.

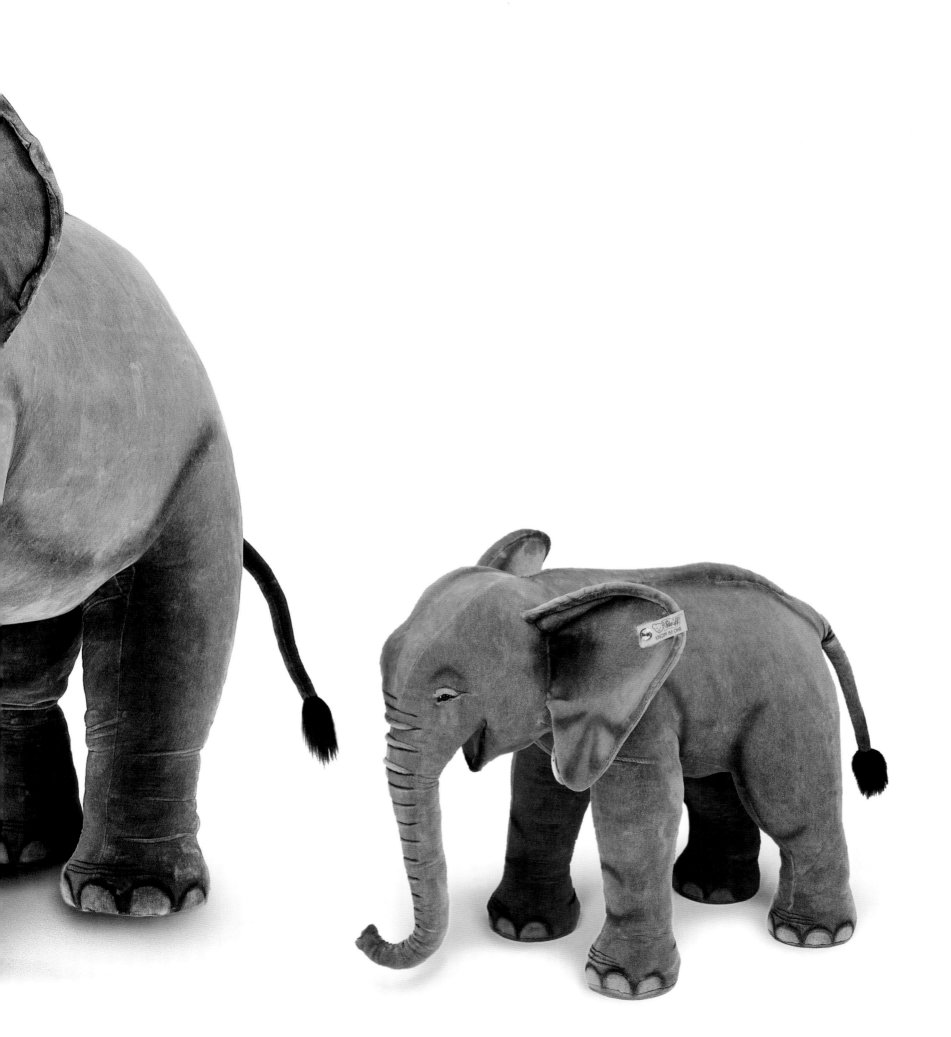

125 Karat Steiff Bear

Margarete Steiff GmbH | www.steiff.de

This most exclusive teddy-bear comes as a limited edition and is made for the 125-year jubilee of Steiff. It is embellished by precious materials like raw silk, gold and diamonds: eyes, nose and mouth feature gold, whilst the eyes are ornamented with diamonds as well.

Cet ours en peluche totalement unique est une édition limitée sortie pour les 125 ans des teddy bears Steiff. Il est orné de matériaux précieux comme la soie sauvage, l'or et les diamants : les yeux, le museau et la bouche comprennent de l'or, tandis que les yeux sont ornés de diamants.

Deze exclusieve teddybeer is in beperkte oplage uitgebracht naar aanleiding van het 125-jarige jubileum van de firma Steiff. Hij is versierd met fijne en dure materialen zoals ruwe zijde, goud en diamanten. De ogen, neus en mond zijn gemaakt in goud en rond de ogen schitteren ook nog eens echte diamanten.

Panda On Wheels

Margarete Steiff GmbH | www.steiff.de

With a size of 50cm and made of finest mohair, this lovely Panda bear is irresistible. It comes on iron wheels and is a replica of the Steiff Panda that was created as a sample in 1938. Available as a limited edition of 1,000 worldwide, its price is around €600.

D'une taille de 50 cm et fait du mohair le plus fin, cet adorable Panda est irrésistible. Il possède des roues en fer et est une réplique du Panda Steiff créé en 1938. Disponible en édition limitée à 1000 pièces à travers le monde, il est vendu 600 €.

Deze charmante pandabeer, 50 cm groot en uit het fijnste pluche gemaakt, is absoluut onweerstaanbaar. Hij rijdt op ijzeren wieltjes en is een replica van de Steiff panda die in 1938 als proefmonster gecreëerd werd. De prijs voor deze unieke panda's — er zijn er 1000 over de hele wereld verspreid — bedraagt circa € 600.

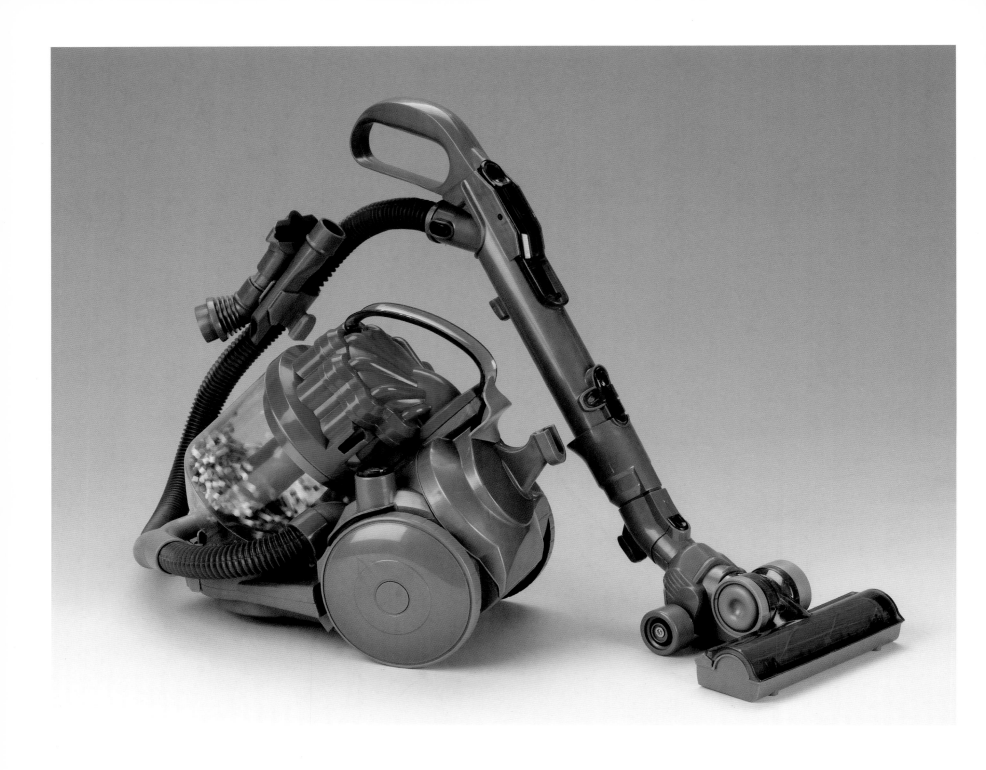

Vacuum Cleaner

Casdon | www.casdon.co.uk

This is more than the mere toy version of the famous vacuum cleaner model Dyson DC08: it actually does pick up, even if not as strongly as a real vacuum cleaner would do. Designed for children between the ages of 3 and 8, it is perfect for the purpose of playing.

Plus que la simple version jouet du fameux *Dyson DC08* : cet aspirateur fonctionne vraiment, même s'il est moins puissant que son aîné. Conçu pour les enfants entre 3 et 8 ans, il est parfait pour jouer.

Dit is meer dan een speelgoedversie van het beroemde stofzuigermodel Dyson DC08: hij zuigt wel degelijk vuil op, zij het niet zo sterk als een echte stofzuiger het zou doen. Ontworpen voor kinderen tussen 3 en 8 is hij perfect voor proper speelplezier.

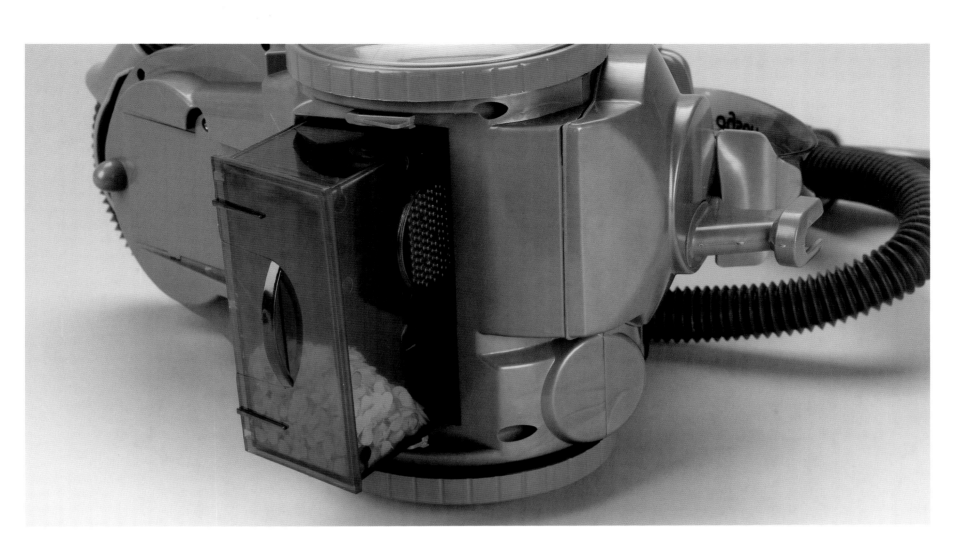

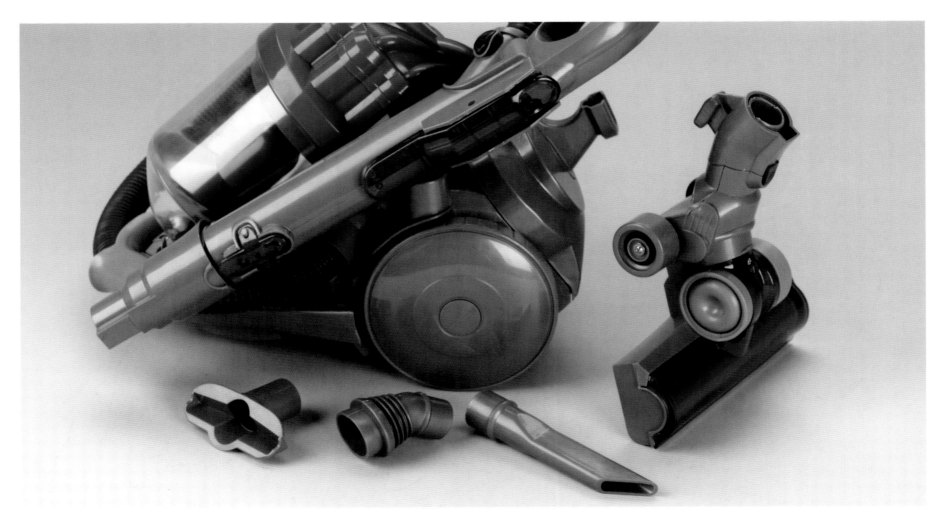

Play Tents

Lucy & Michael | www.lucyandmichael.com

Designed with lovely prints and in beautiful colors, these play tents featuring solid wood already make a difference in style. They come with paned windows and lined doors, inviting kids to have an enjoyable time. Each is available for a price of circa €210.

Avec leurs imprimés ravissants, leurs couleurs chatoyantes et leurs éléments en bois massif, ces tentes de jeu font déjà la différence sur le plan du style. Elles ont des fenêtres à panneau et des portes repliables, et invitent les enfants à venir passer un bon moment. Leur prix tourne autour de 210 €.

Deze speeltenten ontworpen met lieftallige prints en mooie kleuren en met een basisframe in massief hout maken een verschil in stijl. Ze hebben vensterruiten en deuren met lijntjesmotief die kinderen uitnodigen plezier te maken. De tenten kosten ongeveer € 210 per stuk.

FurReal Friends

Hasbro | www.hasbro.com

More than toys: both the golden retriever as well as the pony are animated with sounds and movements, causing them to interact. The golden retriever obeys to various voice commands, whilst the pony will realize that a child is sitting on her. Both also respond to touch!

Plus que des jouets : le golden retriever comme le poney sont animés avec des sons et des mouvements qui leur permettent d'interagir avec leur environnement. Le golden retriever obéit à différentes commandes vocales, alors que le poney saura qu'un enfant le monte. Tous deux répondent également au toucher !

Meer dan speeltjes: zowel de golden retriever als de pony kunnen geluiden voortbrengen en bewegingen maken zodat ze interacties kunnen aangaan. De golden retriever gehoorzaamt verschillende spraakcommando's, terwijl de pony weet wanneer er een kind op zit. Beide reageren ook op aanrakingen!

FURREAL FRIENDS and all related characters are trademarks of Hasbro and are used with permission. © 2008 Hasbro. All Rights Reserved.

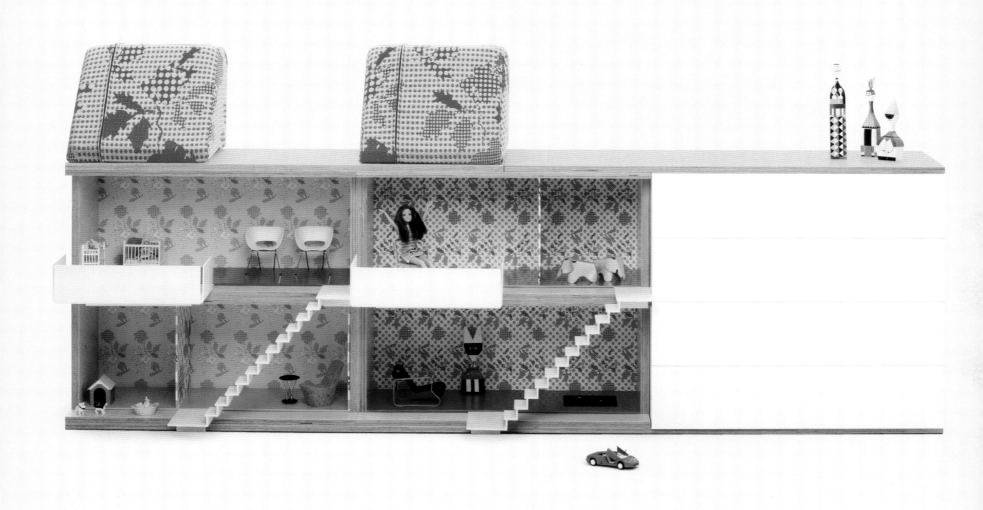

Dollhouse

Johan Ørbeck Aase, Sari Syväluoma | www.orbeck-aase.no

This concept playfully integrates toys like a doll-house into various pieces of children's furniture. These come as hard and soft blocks that can be put together in different ways, hereby defining their type of use: as shelves, spaces for relaxation or room-dividers.

Ce concept intègre de manière ludique les jouets, une maison de poupée par exemple, dans différents meubles pour enfants. Sous la forme de blocs durs et mous, ils peuvent être assemblés de différentes manières, en fonction du type d'utilisation souhaitée : comme étagères, espaces de relaxation ou cloisons entre les pièces.

Dit concept integreert op speelse wijze speelgoed zoals een poppenhuis in diverse stukken kinder-meubels. Het zijn harde en zachte blokken die op verschillende wijze in elkaar kunnen worden gezet om telkens weer tot andere gebruiksdoeleinden te komen: rekken, ruimtes voor ontspanning of kamerindelingsmeubilair.

Fortune Teller

Zoltar | www.hammacher.com

This premium version of the fortune teller machine Zoltar features many highlights like movement of eyes, jaw, arm or head as well as 2,000 fortune cards and 16 different messages. It can be customized by choosing further options and comes at a price of circa €5,500.

Cette version de luxe de la machine diseuse de bonne aventure Zoltar comprend de nombreux détails séduisants comme le mouvement de la tête, des mâchoires, des yeux, des bras, ainsi que 2.000 cartes et 16 différents messages pour prédire l'avenir. Personnalisable avec davantage d'options, son prix est de 5.500 €.

Deze premiumversie van de waarzeggermachine Zoltar telt vele hoogtepunten zoals de beweging van ogen, kaak, arm of hoofd en ook de 2.000 lotkaarten en 16 verschillende boodschappen. De tent kan op verzoek van de klant met nog andere opties worden uitgerust en kost ongeveer € 5.500.

Rocking Horse

Chris Slutter | www.chrisslutter.nl

Here comes a rather atypical Rocking Horse: this elegantly designed piece of furniture by Chris Slutter is fun to use and looks classy at the same time. It has a minimalistic structure and is made of the materials aluminum, wood and foam grip.

Voici un cheval à bascule plutôt atypique : ce meuble au design élégant de Chris Slutter est amusant à utiliser tout en ayant un look très chic. Sa structure est minimaliste et il est fait en aluminium et bois avec une un peu de mousse.

Ziehier een wat atypisch schommelpaard: dit elegant ontworpen meubelstuk van de hand van Chris Slutter ziet er tegelijk leuk en elegant uit. Het heeft een minimalistische structuur en is gemaakt uit de materialen aluminium en hout, met een handgreep in schuimplastic.

Panda Tangy

Shanghai Tang | www.shanghaitang.com

Coming in a cute design, this stuffed animal is clad in a tang suit made of silk and is also equipped with a matching back pack. Panda Tangy is available in four different colors in terms of clothing, and he will be a cherished friend for your little one.

Cet animal en peluche au look adorable est vêtu d'un ensemble chinois en soie style Tang et également équipé d'un sac à dos assorti. *Panda Tangy* est disponible en quatre différentes couleurs et sera l'ami préféré de votre poupon.

Deze lieftallige troeteldiertjes zijn getooid in een Tangpakje uit zijde en uitgerust met bijpassend rugzakje. Panda Tangy is verkrijgbaar in vier verschillende kledingkleuren en wordt vast en zeker goede maatjes met je dreumes.

Offecct Toys and Furniture

Offecct | www.offecct.se

The creations by Offecct come in simple designs, clear proportions, bright colors and with a child-like quality to them. The toy called playhouse is a delight for any kid that wants to play architect and plan a city, whilst the flowers and pickups are nice accessories.

Les créations d'Offecct ont des designs simples, des proportions claires, des couleurs vives et semblent un peu enfantines. Le jouet appelé *playhouse* est un régal pour les petits qui veulent jouer à l'architecte ou dessiner une ville ; les fleurs et les camions sont eux aussi très amusants.

De creaties van Offecct worden gekenmerkt door eenvoudige designs, duidelijke proporties, felle kleuren en een kinderlijk speelse kwaliteit. Deze speelhuisset is een prachtig geschenk voor elk kind dat architect wil worden en een stad wil ontwerpen, met bloemen en pick-ups als leuke accessoires.

Coke Machine

American Retro | www.american-retro.com

Coming at a price of around €570, this replica of the classic Westinghouse Junior coke machine invites you to a time travel to the 1930's and 40's: It looks exactly like the original and can be used at home. It has wheels for moving and is sure to be an eye-catcher!

Pour environ 570 €, cette réplique de la machine à coca *Westinghouse Junior* vous invite à remonter le temps jusqu'aux années 30 et 40 : fidèle à l'originale, elle peut être utilisée à la maison. Elle est montée sur roues et facile à transporter. Avec elle, vous êtes sûr d'attirer l'attention !

Deze replica van de klassieke Westinghouse Junior colamachine voert je aan een prijs van € 570 terug in de tijd naar de jaren '30 en '40. Hij lijkt precies op het origineel en kan thuis worden gebruikt. Hij loopt op wieltjes en zal vast en zeker de aandacht trekken!

Venture Grand Deluxe 20' Shuffleboard Table

Venture | www.theshuffleboardpeople.com

Here comes beauty: this handcrafted shuffleboard table at a price of circa €3,900 is designed in an elegant and classic way, made of finest materials like solid mahogany, (rock) maple and veneers. It is a reproduction of an exclusive model that was created in the 1950s.

Quelle beauté ! Cette table pour jeu de palets artisanal, vendue 3.900 €, est d'un design élégant et classique. Faite de matériaux précieux tels que l'acajou massif ou l'érable à sucre, c'est une reproduction d'un modèle exclusif créé dans les années 50.

Dit is mooi: deze handgemaakte sjoelbaktafel met een prijs van ongeveer € 3.900 heeft een elegant en klassiek ontwerp en is gemaakt uit de fijnste materialen zoals echt mahoniehout, (rots)esdoorn en houtfineer. Het betreft een reproductie van een exclusief model gecreëerd in de jaren '50 van de vorige eeuw.

Football

Paul Smith | www.paulsmith.co.uk

This colorful football is made from leather that is printed with the recognizable multi-stripe and floral Paul Smith patterns using a special technique. It costs €250.

Ce ballon de football multicolore en cuir est imprimé à l'aide d'une technique spéciale. On reconnaît le motif floral et rayé signé Paul Smith. Sa valeur est de 250 €.

Deze kleurrijke voetbal is vervaardigd van leder dat met behulp van een speciale techniek is bedrukt met de herkenbare meervoudig gestreepte en bloemrijke patronen van Paul Smith. Hij kost € 250.

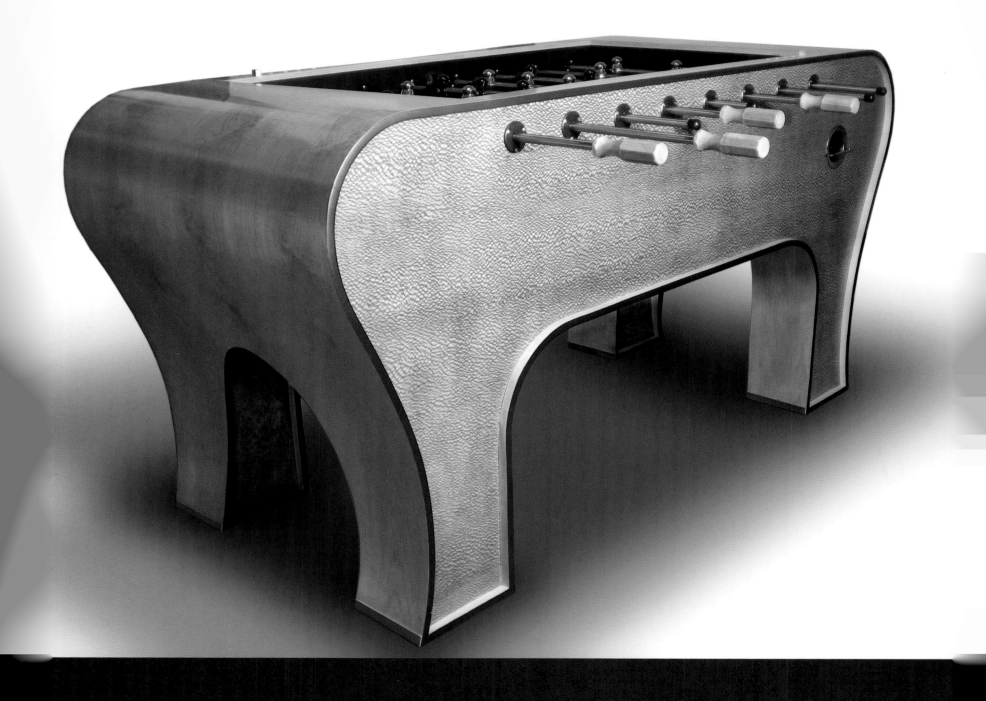

Foosball Table

Jared Arp

Awarded for its design, this exquisite foosball table by Jared Arp is handmade of Hard Maple and Silver Lace wood, with every detail having been elaborated in a refined way. It is priced at approximately €6,000, and only one has been available for sale so

Primé pour son design, ce splendide baby-foot de Jared Arp est fait main, en bois d'érable argenté massif. Chaque détail a été élaboré de manière raffinée, et un seul exemplaire a été fabriqué à ce jour. Il vous coûtera environ 6.000 €.

Deze fantastische voetbaltafel van Jared Arp, bekroond voor zijn design, is handgemaakt uit hard esdoorn- en Silver Lace-hout en is tot in de puntjes op uiterst verfijnde wijze uitgewerkt. De prijs bedraagt ongeveer € 6.000 en er is er tot op

sports
and outdoor

Kids love motion and action, they keep running around, testing their limits, enjoying themselves. Being in touch with nature, exploring life outside, they indulge in playing and are rarely standing still. The stylish and refined toys that are introduced here range from items such as skateboards and surfboards to grand and impressive playgrounds and pirate ships, inviting kids to be adventurous and curious, learning and creative.

Les enfants aiment le mouvement et l'action. Ils passent leur temps à courir, à tester leurs limites, à s'amuser. Au contact de la nature, en plein air, ils jouent et restent rarement en place. Les jouets élégants et raffinés présentés dans cette section vont du skateboard et de la planche de surf aux terrains de jeu et bateaux de pirates gigantesques, qui invitent les enfants à être audacieux, curieux et à avoir l'esprit ouvert et créatif.

Kids houden van beweging en actie. Ze blijven maar rondlopen, hun grenzen verkennen, plezier maken. Eén zijn met de natuur, het buitenleven verkennen, ze gaan op in hun spel en staan maar zelden stil. De stijlvolle en verfijnde speeltuigen die hier worden voorgesteld omvatten spullen zoals skateboards en surfplanken, maar ook grote en indrukwekkende speeltuinen en piratenboten. Ze nodigen kinderen uit om avontuurlijk en nieuwsgierig, leergierig en creatief te zijn.

sports and outdoor

Snowboards

Flow | www.flow.com

These snowboards are truly fun to use: be it for mountains, parks or freestyle, the range is broad—with a wide diversity also in terms of cool colors and designs. Combined with comfortable and stylish boots, there is no stopping your offspring!

Ces snowboards sont vraiment fun : à la montagne, dans un parc ou en freestyle, la gamme est étendue, avec également une large diversité en termes de couleurs et motifs plus tendance les uns que les autres. Une fois associés avec des bottes confortables, rien ne pourra arrêter votre enfant !

Met deze snowboards is fun verzekerd: voor in de bergen, het park of vrije stijl, het gamma is heel breed, ook wat betreft kleuren en dessins. Gecombineerd met comfortabele en stijlvolle laarzen houdt niets je jonge spruiten nog tegen!

Surfboards by Drew Brophy

Son of the Sea | www.drewbrophy.com

Elaborated with great attention to detail, these color- and artfully designed surfboards make a real difference to traditional models. Their wild motifs are created by using paint pen techniques. You may also order a custom made board that visualizes your kid's taste.

Elaborées avec un soin infini du détail, ces planches de surf colorées au design ingénieux se démarquent vraiment des modèles traditionnels. Leurs motifs débridés sont créés en utilisant des techniques de stylo pinceaux. Vous pouvez aussi commander une planche personnalisée qui sera le reflet des goûts de votre enfant.

Deze kleurrijke, artistiek ontworpen en met veel zin voor detail vervaardigde surfboards zijn niet te vergelijken met de traditionele modellen. Hun wilde motieven zijn gecreëerd met behulp van paintbrushtechnieken. Je kan ook een surfboard op maat bestellen, volledig volgens de smaak van je kind.

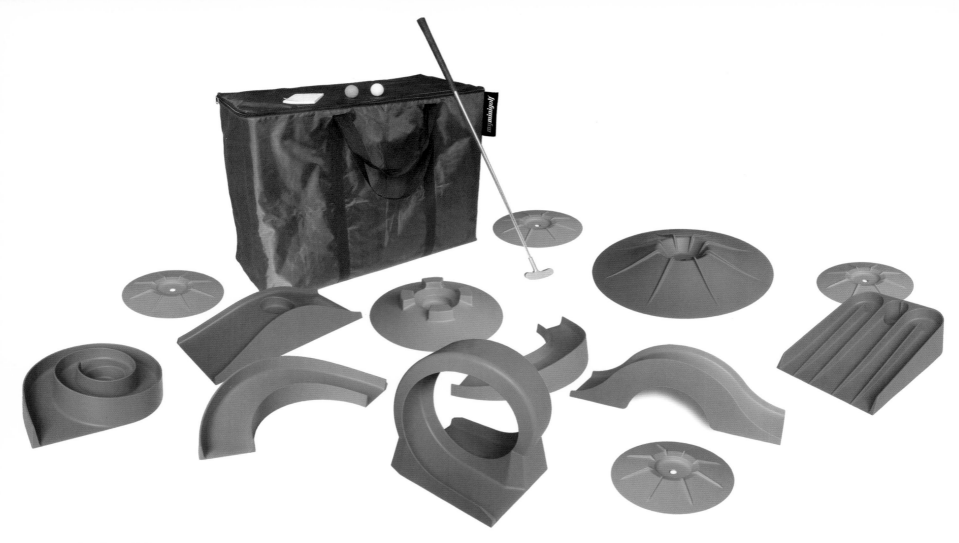

Minigolf Set

Defacto | www.myminigolf.com

Here is the mini golf set that your kids can transport to any place they like. Its parts are made of plastic, and it is very simple to use: they just have to be placed on an even ground and the game can start! It is available for around €200.

Voici un set de mini golf que vos enfants peuvent transporter où ils le souhaitent. Ses éléments en plastique sont très faciles à manier : il suffit de les disposer sur un terrain plat et le jeu peut commencer ! Il coûte environ 200 €.

Ziehier de minigolfset die je kinderen overal mee naartoe kunnen nemen. De onderdelen zijn gemaakt uit plastic en heel gemakkelijk te gebruiken: ze moeten gewoon op een vlakke ondergrond worden geplaatst en het spel kan beginnen! Verkrijgbaar voor ongeveer € 200.

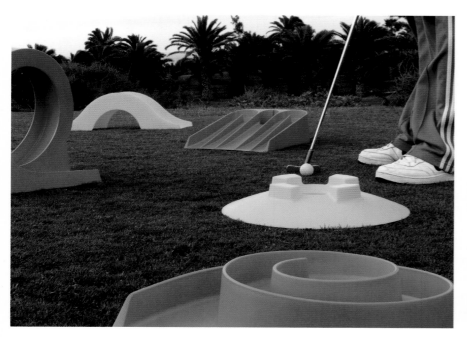

Light Swing

Alexander Lervik | www.alexanderlervik.com

This swing is shining! Designed by Alexander Lervik, the lighting takes place through fiber optic that has been inserted in the plastic swing. Not only a pleasure for your kid, but for everyone watching the light that it creates in the dark.

Cette balançoire brille ! Conçue par Alexander Lervik, elle est en plastique avec un éclairage intégré en fibres optiques. Ce n'est pas seulement un plaisir pour votre enfant, mais aussi pour tous ceux qui regardent la lumière qu'elle crée dans le noir.

Deze schommel – een ontwerp van Alexander Lervik – straalt. Het licht is afkomstig uit optische vezels die in de plastic schommel zijn ingewerkt. Niet alleen leuk voor je kind, maar voor iedereen die in het donker naar dit licht kijkt.

Photos: Helene PL

DigiWall®
DIGIWALL TECHNOLOGY AB | www.digiwall.se

This interactive climbing wall mixes traditional climbing with computer game technology and takes it to a completely new level. Lights in the grips guides the way, sound and music creates presence and atmosphere and the wall responses to your actions due to the build in sensors in the grip.

Ce mur d'escalade interactif mélange l'escalade traditionnelle avec la technologie du jeu vidéo et prend ainsi une toute nouvelle dimension. Les lumières sur les prises vous guident sur la voie, le son et la musique créent une atmosphère et le mur répond à vos actions grâce à ses capteurs intégrés.

Deze interactieve klimmuur combineert traditioneel klimwerk met computerspeltechnologie en tilt het geheel naar een volledig nieuw niveau. Lichten in de grepen wijzen de weg, geluid en muziek creëren sfeer, en ingebouwde sensoren zorgen ervoor dat de muur reageert op je acties.

Photo: by Teena Albert of Barbara Butler Designs

Tumble Outpost

Poshtots | www.poshtots.com

Consisting of various elements like a tower, a bridge, a play area, a club house and other structures that trigger the imagination, the Tumble Outpost is custom made and represents an ideal platform for the development of creativity. Its price lies at around €79,500.

Consistant en divers éléments comme une tour, un pont, une aire de jeu, un pavillon et d'autres structures qui éveillent l'imagination, le *Tumble Outpost* est fait sur commande et représente une plateforme idéale pour le développement de la créativité. Son prix est d'environ 79.500 €.

De Tumble Outpost, bestaande uit verschillende elementen zoals een toren, een brug, een speelzone, een clubhuis en andere structuren die de verbeelding prikkelen, wordt op maat gemaakt en vormt een ideaal platform voor de ontwikkeling van de creativiteit van je kind. De prijs schommelt rond de € 79.500.

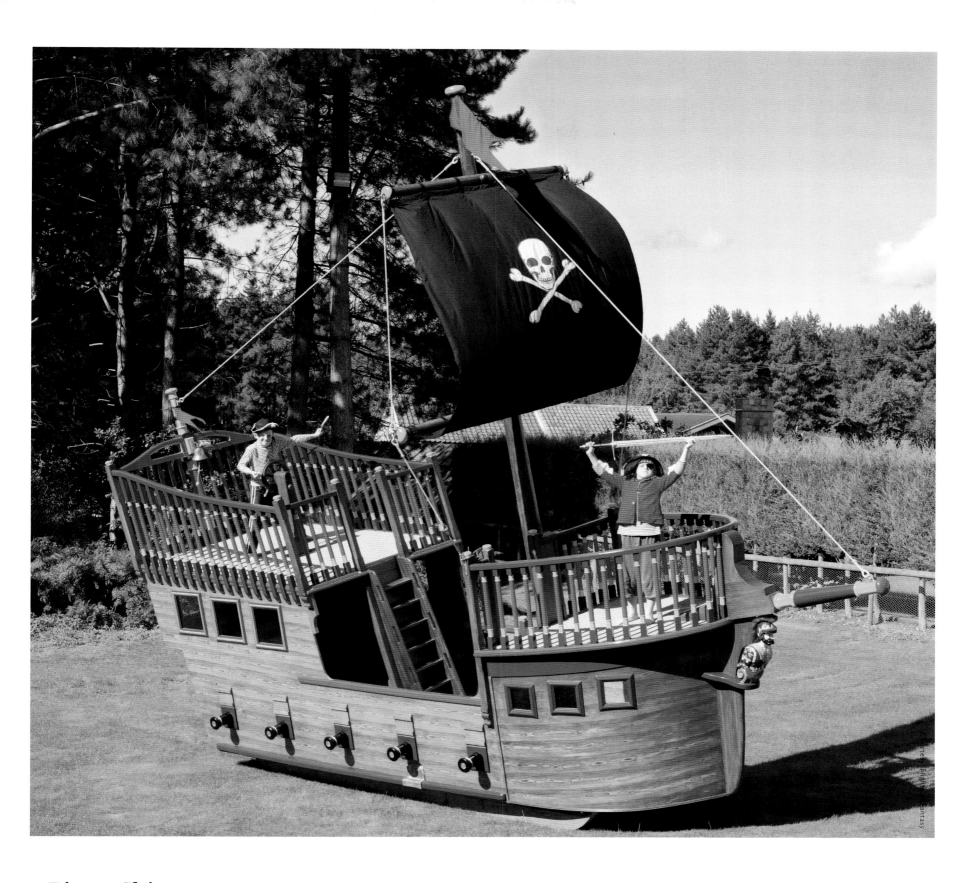

Pirate Ship

Flights of Fantasy | www.flightsoffantasy.co.uk

Fancy feeling like a real pirate on an akin to real pirate ship? The materials used for this grand toy — constructed and designed with an eye for detail — are sustainable, making it a durable and enjoyable playground toy for a long time.

Envie de se sentir comme un vrai pirate sur un authentique galion ? Les matériaux utilisés pour ce jouet géant, conçu et pensé jusque dans les moindres détails, sont résistants et écologiques, ce qui en fait un jouet merveilleux et durable.

Wil je je een echte piraat voelen op dit nauwelijks van een echt te onderscheiden piratenschip? De gebruikte materialen voor deze fantastische speelboot — gebouwd en ontworpen met veel oog voor detail — zijn bijzonder duurzaam, zodat dit speeltuintuig voor een heel lange tijd voor heel veel plezier kan zorgen.

Spaceball

FuntekUSA | www.funtekusa.com

Playing a ball game and bouncing at the same time: Spaceball is not only a lot of fun, but enables a maximum of action, too. It is a combination of a trampoline with elements from the games volleyball and basketball. Ordinary trampolines are available as well.

Jouer à un jeu de ballon et rebondir en même temps : le Spaceball est non seulement très marrant, mais garanti aussi un maximum d'action. C'est l'association d'un trampoline avec des éléments du volleyball et du basketball. Des trampolines ordinaires sont également disponibles.

Een balspel spelen en tegelijk op en neer springen: Spaceball is niet alleen plezierig om te doen, het biedt ook maximale actie. Het is een combinatie van een trampoline en elementen uit het volley- en basketbalspel. Ook gewone trampolines zijn beschikbaar.

Skidscooter

Jieyu Design | www.jieyu-design.com

Here comes a truly flexible companion, as the skidscooter is able to run both ways: on land, it functions as an electric scooter, and in water, it acts as a propelling rider. Its design has been awarded and it may awaken the little triathlete in your child!

Voici un compagnon vraiment flexible ! Le *skidscooter* peut jouer sur deux tableaux : sur terre il fonctionne comme un scooter électrique, et dans l'eau comme un propulseur. Son design a été primé et il pourrait faire naître une vocation de triathlète chez votre enfant !

Ziehier een echt flexibele metgezel, want de skidscooter kan je op twee manieren vervoeren: op het land werkt hij als een elektrische scooter en op het water trekt hij je liggend voort. Het design viel alvast in de prijzen en maakt misschien wel de triatleet in je kind wakker!

Upholstered Vinyl Longboard

Modern Convenience | www.modernconvenience.com

Made of upholstered vinyl, these distinctively designed and softly cushioned skateboards are fun to ride and appropriate for indoor skating. They come in various bright colors or with special embroidery and make a design statement, even if not actually used!

Faits en vinyle rembourré, ces skateboards matelassés au design très chic conviennent au skate indoor. Ils existent en différentes couleurs vives ou avec une finition personnalisée, et témoignent d'un goût prononcé pour ce qui est tendance... même s'ils ne sont pas forcément utilisés !

Gemaakt van gestoffeerd vinyl zijn deze skateboards met opvallend design en zachte bekleding prettig om op te rijden en geschikt voor indoor skating. Ze zijn verkrijgbaar in verschillende felle kleuren of met speciaal borduurwerk en maken een design-statement, ook wanneer ze niet gebruikt worden.

Birch Swing

Tunto Design | www.tunto.com

Designed in various bright colors or with eye-catching illustrations, these swings are made of birch wood and are customized on request, so that you may also choose another preferred color or pattern. In any case, your child will be swinging in a unique and stylish way!

En diverses couleurs vives ou avec des illustrations séduisantes, ces balançoires sont faites en bouleau et personnalisables sur demande, afin de repondre à vos goûts. Dans tous les cas, votre enfant se balancera de manière unique et élégante !

Deze schommels uit berkenhout, ontworpen in verschillende felle kleuren of met opvallende illustraties, worden op verzoek op maat gemaakt zodat je zelf je kleur en patroon kan kiezen. In elk geval zal je kind op unieke en elegante wijze kunnen schommelen!

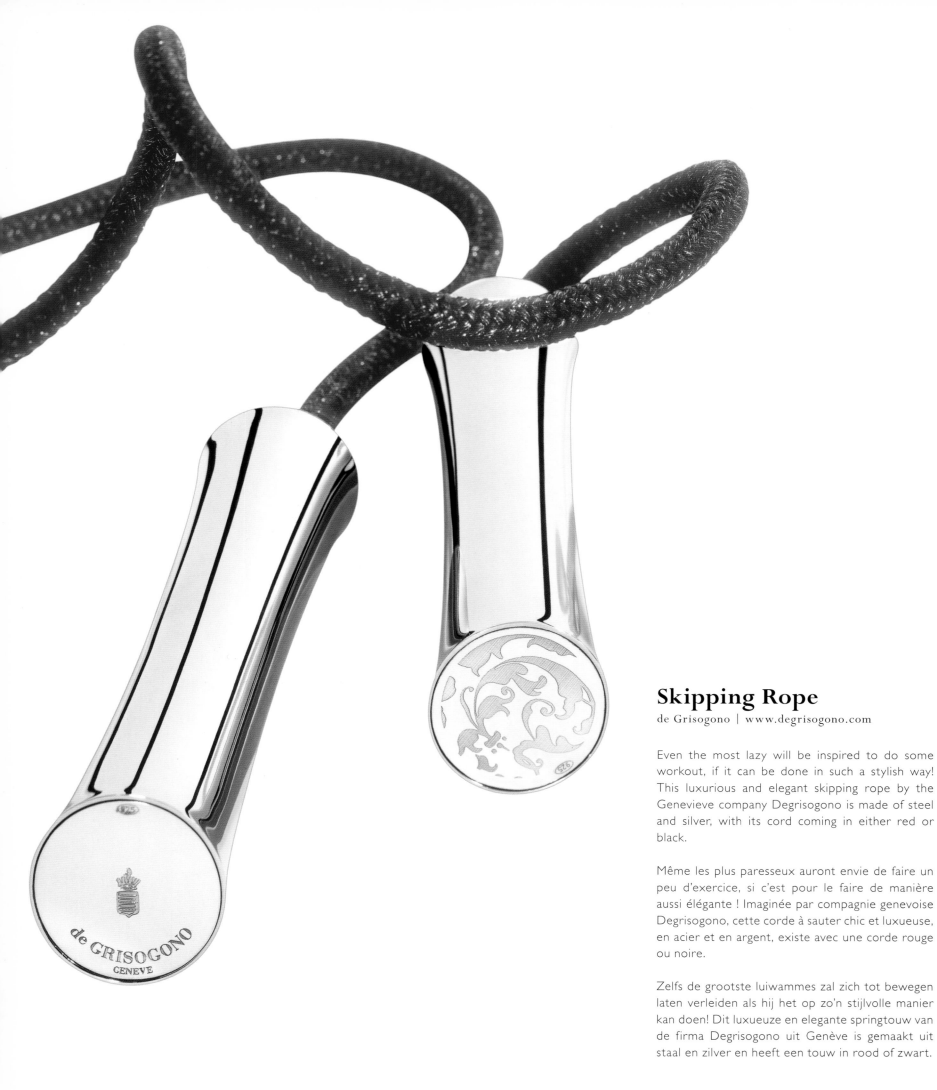

Skipping Rope

de Grisogono | www.degrisogono.com

Even the most lazy will be inspired to do some workout, if it can be done in such a stylish way! This luxurious and elegant skipping rope by the Genevieve company Degrisogono is made of steel and silver, with its cord coming in either red or black.

Même les plus paresseux auront envie de faire un peu d'exercice, si c'est pour le faire de manière aussi élégante ! Imaginée par compagnie genevoise Degrisogono, cette corde à sauter chic et luxueuse, en acier et en argent, existe avec une corde rouge ou noire.

Zelfs de grootste luiwammes zal zich tot bewegen laten verleiden als hij het op zo'n stijlvolle manier kan doen! Dit luxueuze en elegante springtouw van de firma Degrisogono uit Genève is gemaakt uit staal en zilver en heeft een touw in rood of zwart.

Skateboards
by Drew Brophy

Son of the Sea | www.drewbrophy.com

Designed by surfboard creator Drew Brophy, these artfully painted skateboards are almost a pity to use: they come in various shapes and refined illustrations.

Conçus par le créateur de planches de surf Drew Brophy, ces skateboards très esthétiques sont presque trop beaux pour être utilisés ; ils existent en différentes formes avec des décorations stylisées.

Ontworpen door surfboardmaker Drew Brophy zijn deze artistiek geschilderde skateboards bijna te mooi om te gebruiken: ze zijn verkrijgbaar in verschillende vormen en met diverse fijnzinnige illustraties.

Caracool

Joel Escalona | www.esjoel.com

Awarded for its design, this toy-like creation can be used for various purposes: it has glass fiber in it and is designed as a floating structure, stimulating children's desire to explore, play and have fun. Caracool is available in several different colors.

Primé pour son design, ce jouet créatif peut être utilisé pour différents usages : conçu comme une structure flottante, en fibres de verre, il stimule l'envie de jouer et d'explorer des enfants. Le Caracool existe en de nombreuses couleurs.

Deze speelgoedachtige creatie, bekroond voor zijn design, kan voor verschillende doeleinden gebruikt worden: hij bevat glasvezel en is ontworpen als een golvende structuur die het verlangen van kinderen stimuleert om op ontdekking te gaan, te spelen en plezier te hebben. Caracool is beschikbaar in verschillende kleuren.

Tomato

Nanimarquina | www.nanimarquina.com

This comfy beanbag is made of New Zealand wool and can be used for different purposes: to play with, to sit on or simply for relaxing. It is filled with polyurethane foam and comes in the colors black, yellow, red and purple. It is available for approximately €600.

Ce pouf confortable est fait en laine de Nouvelle-Zélande et peut servir pour jouer, ou simplement s'asseoir ou se détendre. Il est rempli de mousse de polyuréthane et existe en noir, jaune, rouge et violet. Il est disponible pour environ 600 €.

Deze comfortabele zitzak is gemaakt uit Nieuw-Zeelandse wol en kan voor verschillende doeleinden worden gebruikt: om mee te spelen, om op te zitten of gewoon om te relaxen. Hij is gevuld met polyurethaanschuim, is verkrijgbaar in de kleuren zwart, geel, rood en purper, en heeft een prijskaartje van € 600.

Dale Chavez Ultra Show Saddle Package

Ronald Friedson | www.fineboots.com | www.allsaddles.com

Designed in an exclusive way by saddle designer Ron Friedson, this handmade saddle will appeal any kid. It is lavishly crafted and comes in chocolate brown with details in silver. The package includes a custom bridle and breast collar and is available for

Cette selle exclusive de Ron Friedson ravira tous les enfants. Elle est entièrement réalisée à la main en matériaux nobles, couleur chocolat, avec des détails en argent. Le pack comprend une bride et un collier personnalisés, et est vendu 5.100 €.

Met een exclusief design van ontwerper Ron Friedson zal dit handgemaakte zadel zeker in de smaak vallen bij je kind. Het is rijkelijk versierd met franjes allerhande en uitgevoerd in chocoladebruin met details in zilver. Het pakket omvat ook een

Pony Star Collection

Matchmakers | www.matchmakers.co.uk

Pony-lovers' attention is easily drawn to these fancy clothes or accessories that will clad and embellish their animal friend: the collection covers various products from rugs, head-collars and ropes to fly veils or travel boots. They are available in different colors.

Les amoureux de poneys seront rapidement conquis par ces vêtements et accessoires qui habilleront et embelliront leur ami animal : la collection comporte de nombreux produits tels que des tapis, des licols et des longes aux voiles anti-mouches, ou encore des bottes. Ils sont déclinés en différents coloris.

De aandacht van ponyliefhebbers wordt snel getrokken door deze elegante kledij of accessoires voor hun dierenvriend: de collectie omvat verschillende producten, gaande van plaids over garelen en koorden tot vliegenvoiles of reislaarzen. Ze zijn beschikbaar in verschillende kleuren.

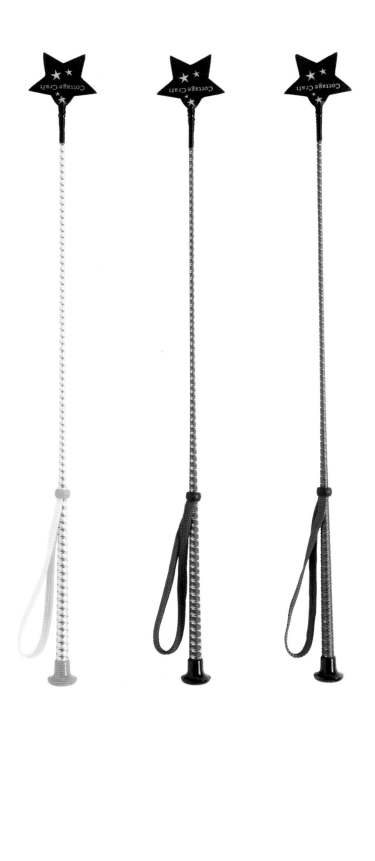

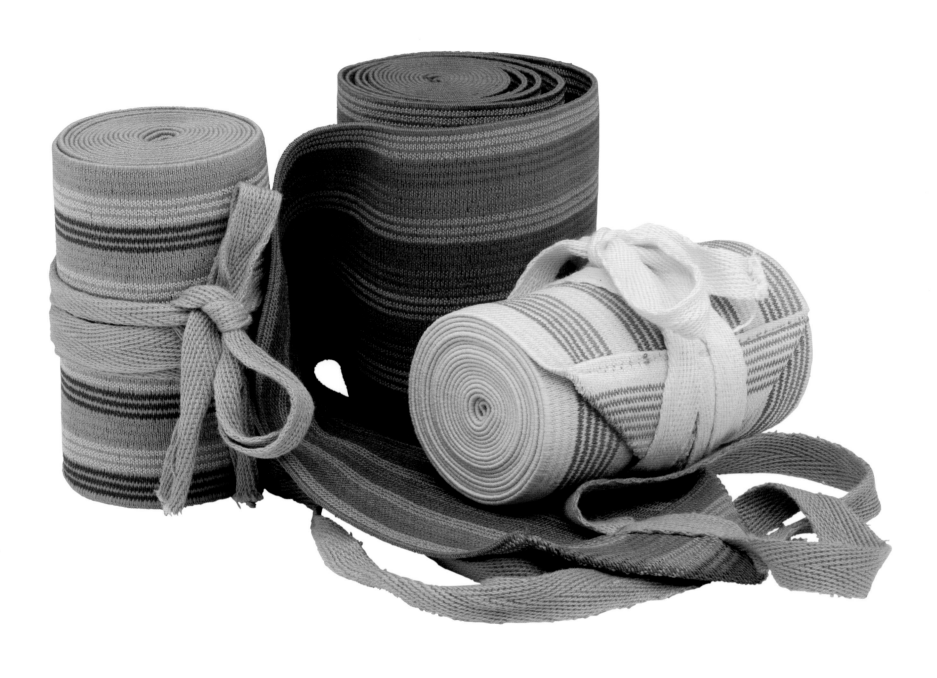

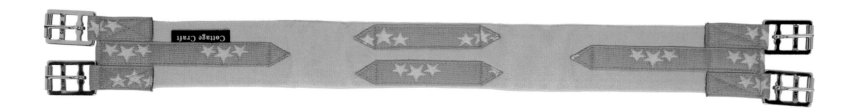

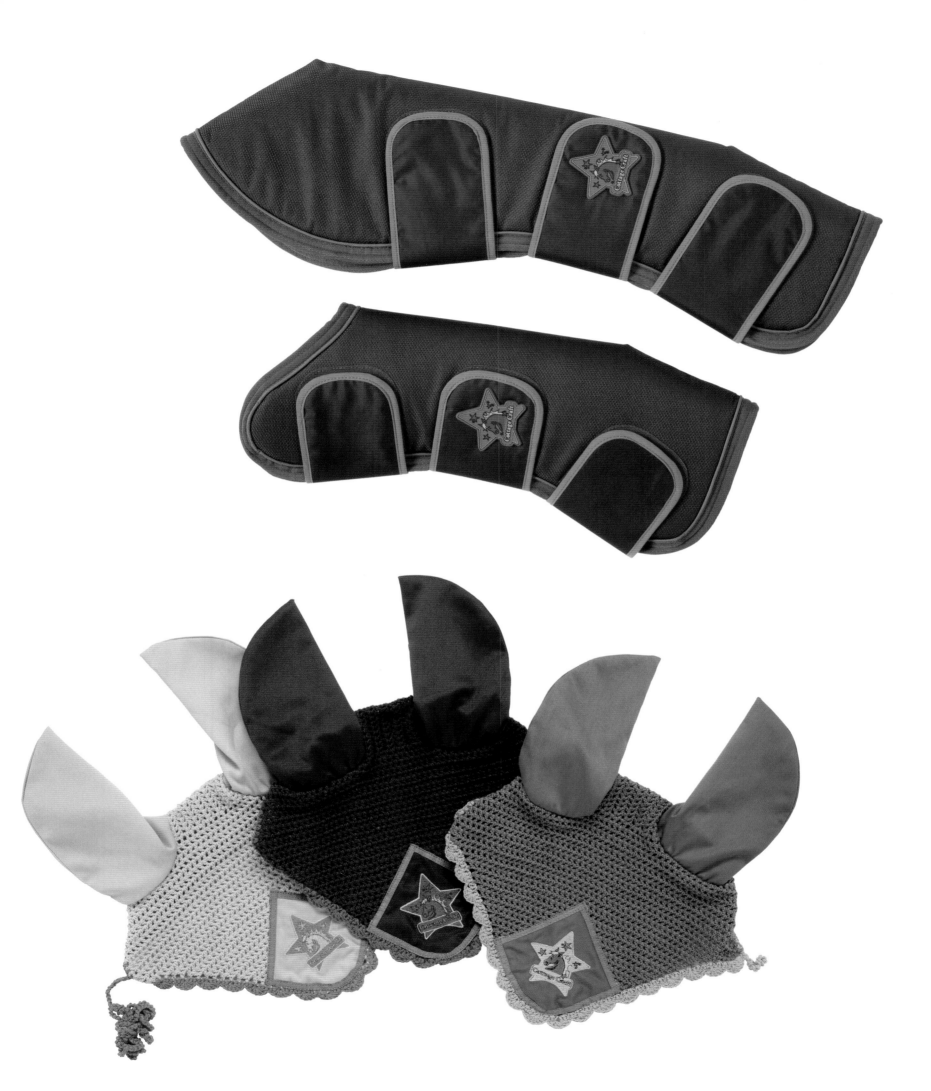

Life Size Tyrannosaurus Rex Dinosaur Replica

Asian Replicas | www.asianreplicas.com

What an amazing creature! This life sized Tyrannosaurus Rex replica is made of fiberglass and resin, likely to impress not only your little one. It has a gigantic shape and its monstrous appearance will make your kid feel like being part of a Hollywood movie.

Quelle créature époustouflante ! Cette réplique taille réelle du tyrannosaure *Rex*, en fibre de verre et résine, peut en impressionner certains, et pas seulement les plus petits. Il a une taille géante et une apparence monstrueuse qui donneront à votre enfant la sensation d'être dans un film hollywoodien.

Wat een wonderbaarlijk schepsel! Deze levensgrote replica van de Tyrannosaurus Rex is gemaakt uit glasvezel en hars en zal zeker indruk maken op je kleintje. Hij is echt gigantisch groot en met zijn monsterlijke verschijning zal je kind zich in een levensechte Hollywoodfilm wanen.

Ball Marker

Shano Designs | www.shanodesigns.com

This extraordinarily designed ball marker features a skull and crossbones made of sterling silver. The skull has Ruby eyes that accentuate the overall design in a beautiful way. The ball marker is available at a price of approximately €60.

Ce repère de golf au design surprenant affiche un crâne et des os croisés en argent massif. Le crâne a des yeux en rubis qui apportent une touche supplémentaire. Le repère est disponible pour 60 €.

Deze buitengewoon ontworpen balmerker in de vorm van een doodshoofd met gekruiste knekels is gemaakt van onvervalst zilver. Het doodshoofd heeft robijnrode ogen die het algehele design mooi accentueren. De merker kan je kopen voor ongeveer € 60.

Golf Shoe

Ronald Friedson | www.fineboots.com | www.allsaddles.com

These handmade golf shoes by Ron Friedson are crafted in a way that they fit the feet exactly, by using sole wedges that match your youngster's swing in the best way possible. They come at a price of approximately €1,600 and are available in different colors.

Ces chaussures de golf faites main signées Ron Friedson s'adaptent parfaitement aux pieds, grâce à des semelles compensées qui suivent le mieux possible le swing de votre enfant. Elles sont disponibles dans plusieurs coloris et leur prix est d'environ 1.600 €.

Deze handgemaakte golfschoenen van Ron Friedson zijn zo vervaardigd dat de voeten er perfect in passen, dankzij zoolsteuntjes die de swing van je jonge spruit optimaal ondersteunen. Ze kosten ongeveer € 1.600 en zijn beschikbaar in verschillende kleuren.

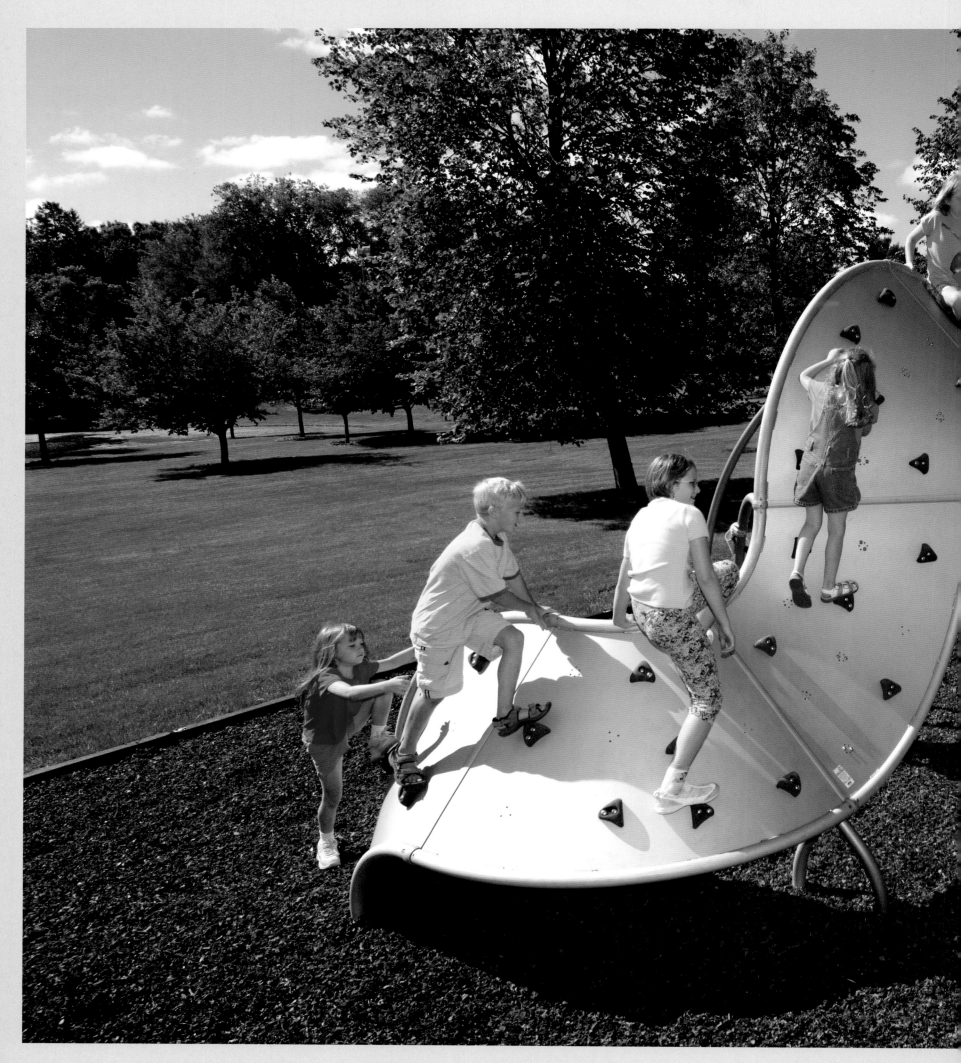

Mobius Climber
Landscape Structures | www.playlsi.com

This climber celebrates children's playfulness: it triggers their fantasy and enables a broad variety of games that includes climbing up and down. Featuring a wave-like design, it allows a few kids to play on it at a time. Its handholds provide further safety.

Ce mur d'escalade est un hymne à l'esprit ludique de l'enfant : il éveille sa fantaisie et permet de nombreux jeux, à commencer par son ascension. Avec son design en forme de vague, il permet à plusieurs enfants de jouer en même temps. Ses prises offrent une sécurité renforcée.

Op dit klimtuig kunnen kinderen zich echt uitleven: het prikkelt hun fantasie en nodigt uit tot een brede waaier van spelletjes waarin op en neer klimmen de hoofdrol opeist. Door zijn golfachtig design kunnen meerdere kinderen er tegelijk op spelen. De handgrepen zorgen voor de nodige veiligheid.

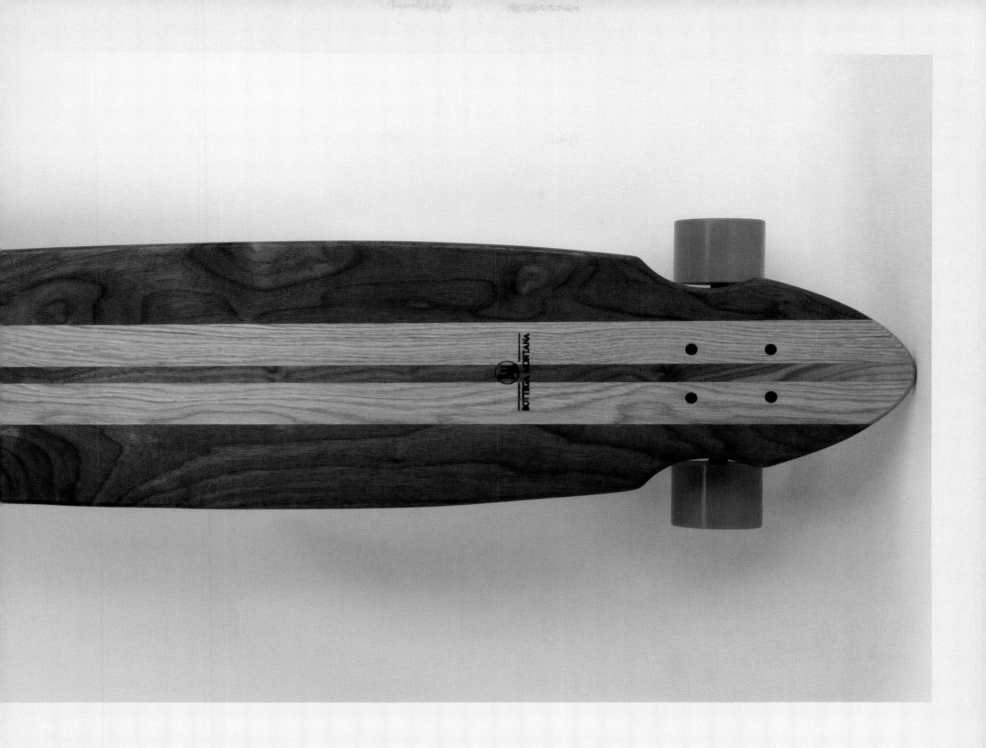

Skateboard

Bottega Montana | www.bottegamontana.com

A feast for the eyes: these highly sustainable and flexible long boards are handmade of white oak and black walnut, 11/16 inches in thickness and cost a few hundred dollars. Each of them is unique, just like the lucky kid who is going to use them.

Un régal pour les yeux : ces planches extrêmement résistantes et flexibles, faites en chêne blanc et noyer noir, mesurent entre 28 et 40 cm d'épaisseur et coûtent quelques centaines de dollars. Chacune est unique, tout comme le petit veinard qui va l'utiliser.

Een feest voor het oog: deze uiterst duurzame en flexibele longboards zijn handgemaakt uit witte eik en zwart walnotenhout, ze zijn 28/40 cm dik en kosten een paar honderd dollars. Elk van deze longboards is uniek, net zoals het kind dat het geluk heeft er een te mogen gebruiken.

Longboard
Venturi | www.venturi.fr

A true distinction from the ordinary: exclusively made of carbon fiber, the Black Feather longboard by Venturi features racy details and comes as a limited edition of 200. Designed by Sacha Lakic in a sophisticated manner, it is priced at €480.

Elle se distingue vraiment de l'ordinaire : faite exclusivement en fibres de carbone, la *longboard Black Feather* de Venturi comprend des détails racés et existe en édition limitée à 200 pièces. Elaborée par Sacha Lakic, elle coûte 480 €.

Allesbehalve een gewoon skateboard: dit exclusieve Black Feather longboard uit carbonvezel van Venturi is verkrijgbaar met vele markante details en in een beperkte oplage van 200. Het werd ontworpen door Sacha Lakic en kost € 480.

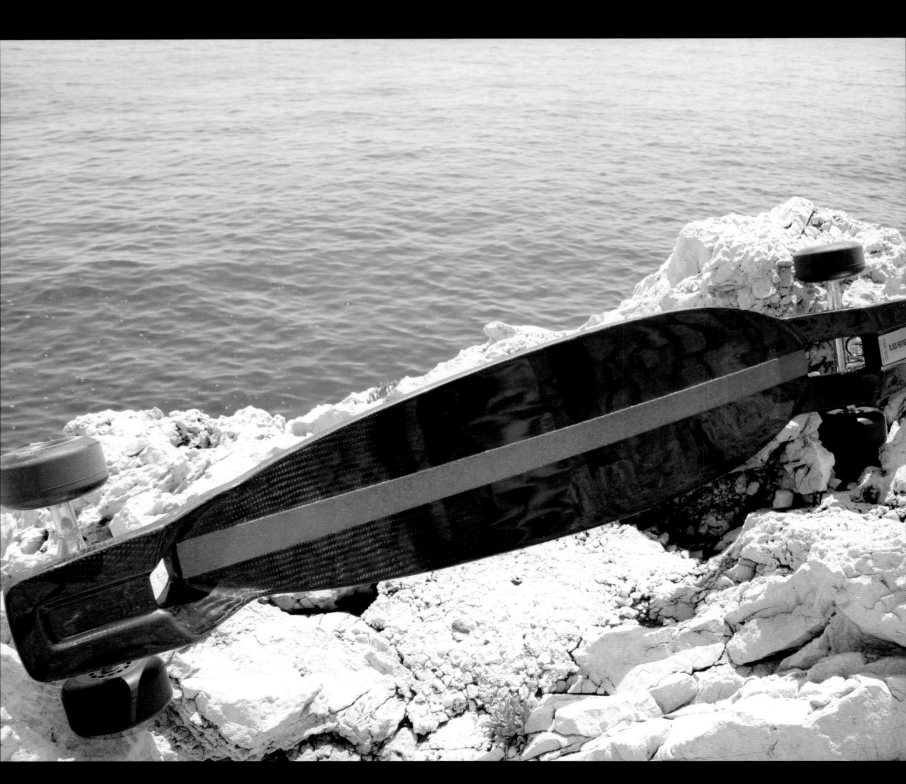

mobility

It seems like an incredibly long time to wait for growing up, in order to be able to drive dad's stylish car! But with some of the toys featured here, the waiting-time will seem significantly shorter: ride-on toy cars designed as replicas of the most luxurious car models look just like the originals. Other exclusive mobility-products presented here are car seats or strollers, and older kids may entertain in the thrill of riding bikes or electric cars.

L'attente semble interminable lorsqu'il s'agit de grandir pour enfin pouvoir conduire la voiture de papa ! Mais grâce aux jouets présentés dans ce chapitre, le temps d'attente paraît considérablement réduit : ces voitures jouets sont les répliques exactes des modèles originaux les plus luxueux. Parmi les autres produits exceptionnels présentés, on trouve également des sièges auto, des poussettes, des bicyclettes et des voitures électriques, qui fournissent souvent aux enfants plus grands leurs premiers frissons.

Het lijkt wel een eeuwigheid te duren voor je eindelijk oud genoeg bent om met die mooie wagen van je vader te mogen rijden! Maar met een aantal van de hier getoonde speeltuigen wordt de wachttijd alvast aanzienlijk korter: of wat dacht je van speelgoedreplica's van de meest luxueuze wagenmodellen die net op de echte lijken? Andere hier getoonde mobiliteitsproducten zijn onder andere autostoeltjes of kinderwagens. De wat oudere kinderen zullen zich misschien al verheugen op de sensatie te mogen rijden met blitse racefietsen of elektrische wagens.

mobility

Audi Union Type C Pedal Car
Audi | www.audi.com

The Audi design pedal car is built as a limited edition. Spoil your child with this exquisite type C race car replica which is made of more than 900 parts and provides a real-car-feeling. With a beautifully rich interior, it is worth more than €9,700.

Cette voiture à pédales conçue par Audi est une édition limitée. Gâtez votre enfant avec cette réplique de voiture de course *Type C*, constituée de plus de 900 pièces, et qui ressemble à une vraie auto. Dotée d'un intérieur richement décoré, elle est vendue 9.700 €.

Audi's pedaalwagentje is gebouwd als een beperkte oplage. Verwen je kind met deze fantastische replica van een Roadster C-racewagen, die gemaakt is uit meer dan 900 onderdelen en het gevoel van een echte wagen geeft. Met een mooi en rijk interieur én een prijskaartje van meer dan € 9.700.

Kidsbike

BMW | www.bmw-shop.com

Repeatedly awarded for its design, this highly functional and dynamic kid's bike by BMW is ideal for a classy cruise, as it has all that it takes to make it comfortable, safe and ergonomically appropriate. It is available for around €260.

Primé à plusieurs reprises pour son design, ce vélo extrêmement fonctionnel et dynamique de chez BMW est idéal pour une balade très chic, car il possède tout ce qu'il faut pour le rendre confortable, sûr et ergonomique. Son prix est d'environ 260 €.

Deze uiterst functionele en dynamische kinderfiets van BMW werd verschillende malen bekroond, is ideaal voor een superieure cruise en heeft alles voor comfortabel, veilig en ergonomisch verantwoord fietsen. Hij is verkrijgbaar voor ongeveer € 260.

Roadster SAAB

Playsam | www.playsam.com

Designed with having the very first Saab–Sixten Sason's prototype 92001–on mind, this beautifully crafted play car is made of the materials wood, plastic and metal. It has a length of 940mm and is suitable for children from the age of 1.

Conçue dans l'esprit de la toute première Saab (le prototype 92001 de la *Sixten Sason*), cette voiture miniature très esthétique est faite en bois, plastique et métal. Elle mesure 94 cm de long et convient aux enfants à partir d'un an.

Deze mooie speelauto werd ontworpen met het eerste Saab–Sixten Sason's prototype 92001–voor ogen. Hij is 940 mm lang, is vervaardigd uit de materialen hout, plastic en staal, en geschikt voor kinderen vanaf 1 jaar.

Electric Car

BMW | www.bmw-shop.com

This will make your child feel just like a grown-up: the BMW electric car for kids is a reproduction of the original BMW 3 Series Convertible, featuring functions like an electric horn. It is appropriate for kids between the ages of 4 and 7.

Voilà qui permettra à votre enfant de se sentir comme un adulte : la voiture électrique BMW pour enfants est une réplique de la *BMW 3 Convertible 6V* originale. Elle comprend plusieurs fonctions, comme un klaxon électrique, et convient aux enfants de 4 à 7 ans.

Hiermee voelt je kind zich net een volwassene: de elektrische wagen van BMW is een reproductie van de BMW 3 Cabrio serie en heeft ook functies als een elektrische claxon. Hij is geschikt voor kinderen tussen 4 en 7 jaar.

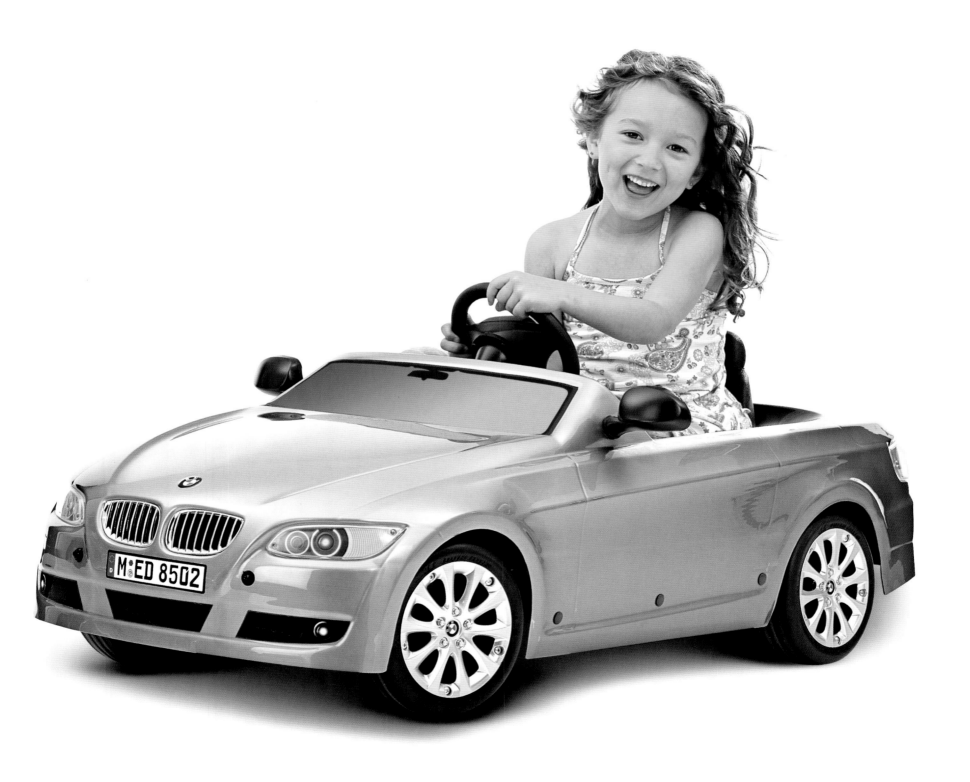

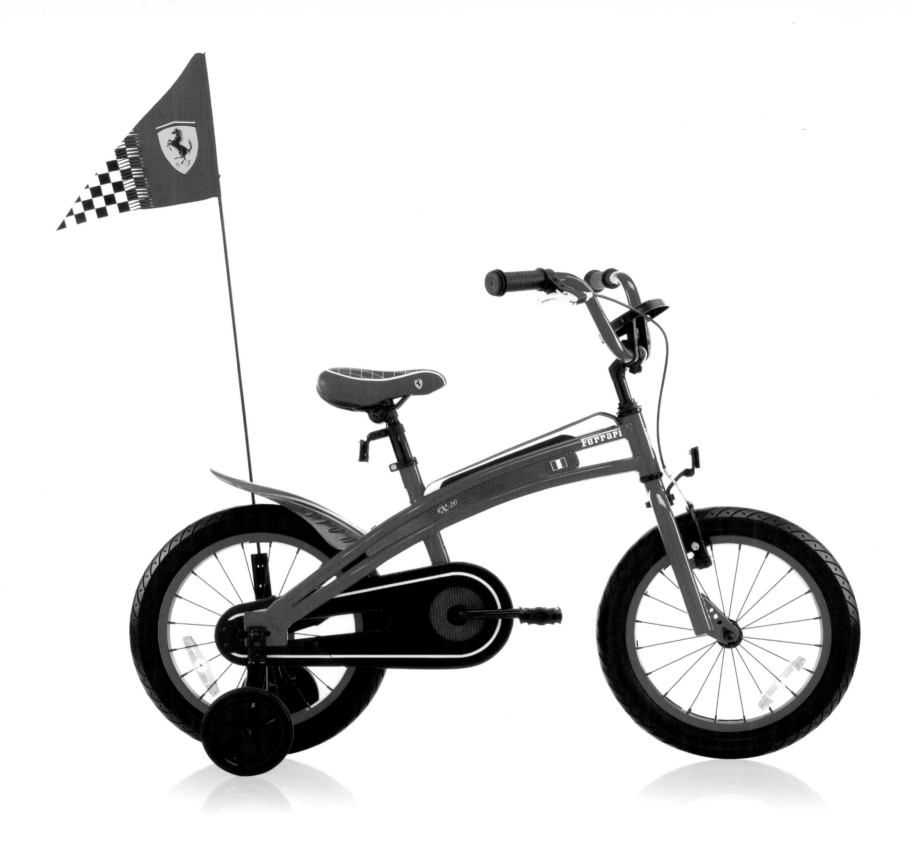

Kid Ferrari CX 20 Bicycle

Ferrari | www.ferrari.com

Ferrari's stylish bicycle for kids is available at a price of around €300. It is very light due to the aluminum in it, and it comes with a handmade leather saddle. A Ferrari flag decorates the red bike that is a must for any young fan of the Italian brand.

Ces élégantes bicyclettes Ferrari pour enfants sont vendues à un prix d'environ 300 €. Faites d'aluminium, elles sont très légères, et possèdent une selle en cuir. Un drapeau Ferrari décore le vélo rouge, un must pour tous les jeunes fans de la scuderia.

Ferrari's stijlvolle fiets voor kinderen is te koop voor ongeveer € 300. Hij is bijzonder licht dankzij de aluminiumconstructie en heeft een handgemaakt leren zadel. Een Ferrari-vlag tooit deze rode fiets die een must is voor elke jonge fan van het Italiaanse merk.

The Two-Person Three-Wheeled Scooter Coupé

Hammacher | www.hammacher.com

Priced at circa € 3,900, this three-wheeled scooter coupé is designed for two and available in the bright colors red, yellow, green or blue. The funky scooter can drive at a speed of 30 mph and features two-point seat belts for a safer drive.

Pour un prix frôlant les 3.900 €, ce tricycle scooter est conçu pour deux et disponible en rouge, jaune, vert et bleu vifs. Ce scooter amusant peut aller à une vitesse de 48 km/h, et comprend des ceintures de sécurité deux points pour une conduite plus sûre.

Deze scooter coupé met drie wielen en een prijs-kaartje van circa € 3.900, is ontworpen voor twee en verkrijgbaar in de felle kleuren rood, geel, groen of blauw. Deze funky scooter haalt een snelheid van 48 km/h en heeft tweepuntsveiligheidsgordels voor de veiligheid.

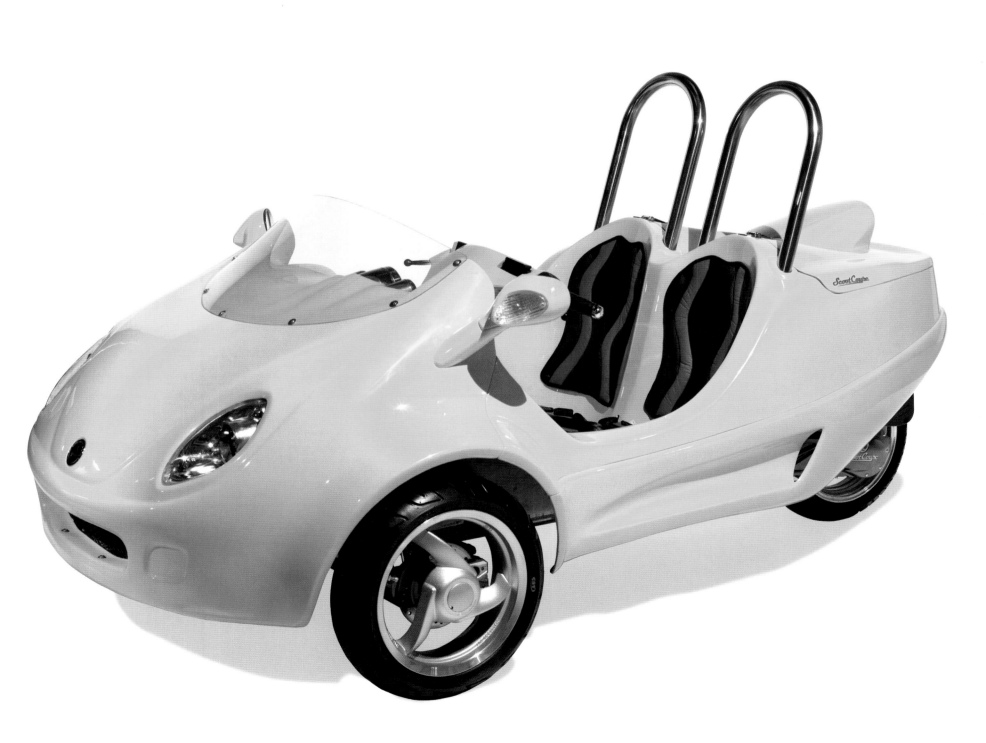

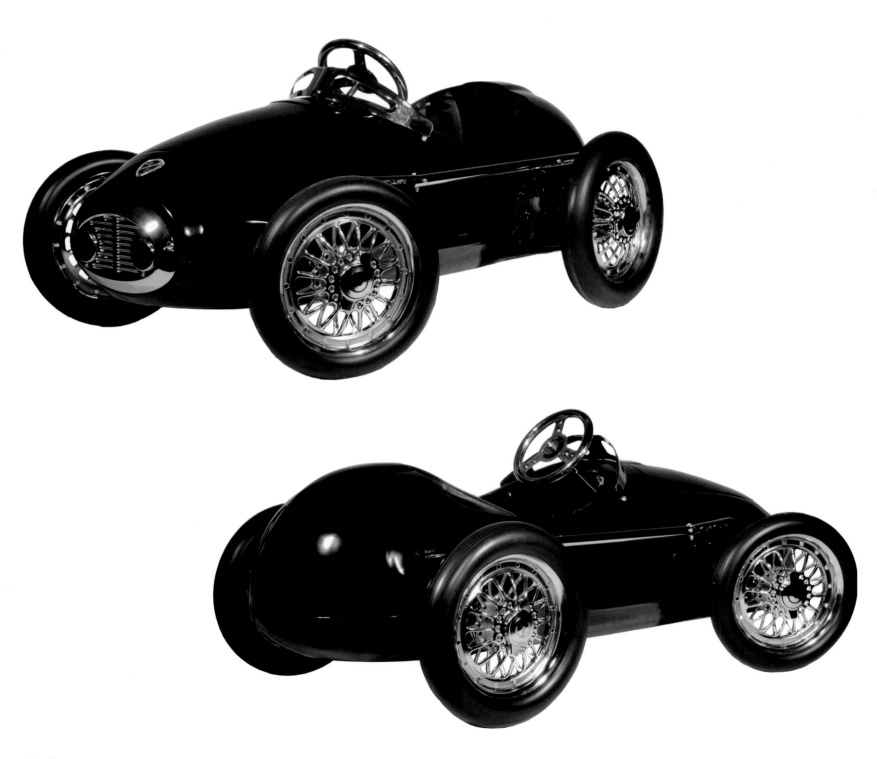

Pedal Cars

Mobileation | www.mobileation.com

Let the race begin: This cool-looking pedal race car is available in different colors and comes at a price of circa €250. It is made of steel and features some elements in chrome, like wheels, steering wheel, grill and spinners. Its finish is powder coated.

A vos marques, prêts, partez : cette voiture de course à pédales au look très cool est disponible en différentes couleurs et à un prix d'environ 250 €. Faite d'acier, elle comprend des éléments en chrome, tels que les roues, le volant, la calandre et les disques. Les finitions sont réalisées par pulvérisation.

Laat de race beginnen: deze cool uitziende pedaalracewagentjes zijn beschikbaar in verschillende kleuren en kosten ongeveer € 250. Ze zijn gemaakt uit staal met een aantal elementen in chroom, zoals de wielen, het stuurwiel, de grill en de naafkappen. Met poedergelakte afwerking.

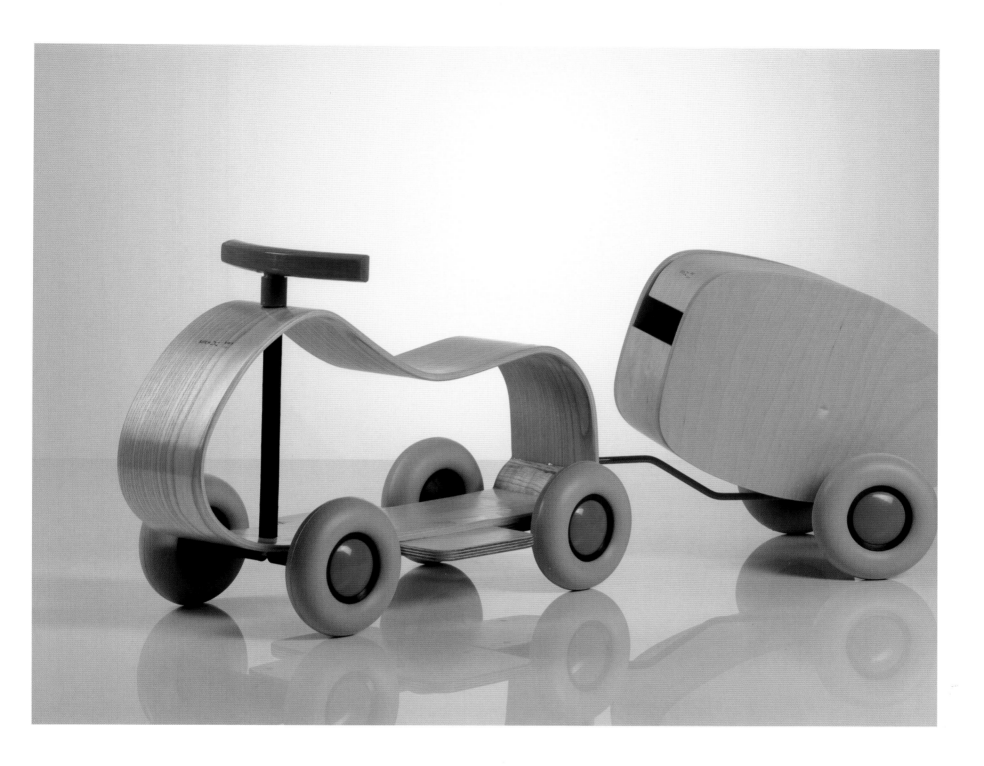

Max & Lorette

Sirch | www.sirch.de

This wooden toy made of ash-tree allows your kid to slide through the room and play with it in various ways to explore its own creativity. Max is very silent in use and can be combined with a trailer toy. It is suitable for kids from the age of 2.

Ce jouet en bois de frêne permet à vos enfants de glisser à travers les pièces et de jouer de différentes manières en testant leur créativité. Max est très silencieux et peut être associé à une petite remorque. Il convient aux enfants à partir de 2 ans.

Met dit houten speelgoed gemaakt uit essenhout kan je kind door de kamer racen en via allerhande spelletjes zijn of haar eigen creativiteit verkennen. De Max rijdt heel stil en kan worden gecombineerd met een speelgoedtrailertje. Hij is geschikt voor kinderen vanaf 2 jaar.

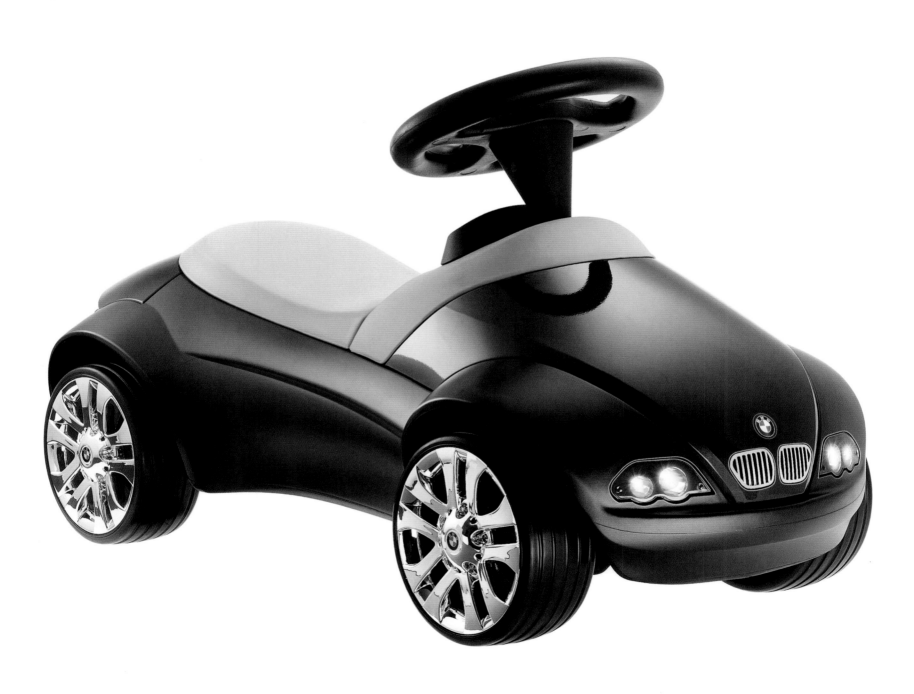

Slide Cars

BMW | www.bmw-shop.com
Mini | www.mini.com/shop

Both the BMW Baby Racer II Edition and the Baby Racer by Mini are a feast for the eyes: whilst the Mini is like a little version of the actual car, the BMW Baby Racer features typical BMW design, is technologically refined and made for your toddler of 18 months to 3 years of age.

La *BMW Baby Racer II Edition* et la *Baby Racer* de Mini sont un régal pour les yeux : la Mini est une réduction fidèle à l'original et la *BMW Baby Racer* reprend le design typique de BMW, dans une technologie raffinée et conçue pour les petits de 18 mois à 3 ans.

Zowel de BMW Baby Racer II Edition als de Baby Racer van Mini zijn een feest voor het oog: terwijl de Mini een miniatuurversie van de eigenlijke wagen is, heeft ook de BMW Baby Racer typische kenmerken van het BMW-design en is hij technologisch al even verfijnd. Beide zijn geschikt voor peuters tussen 18 maanden en 3 jaar jong.

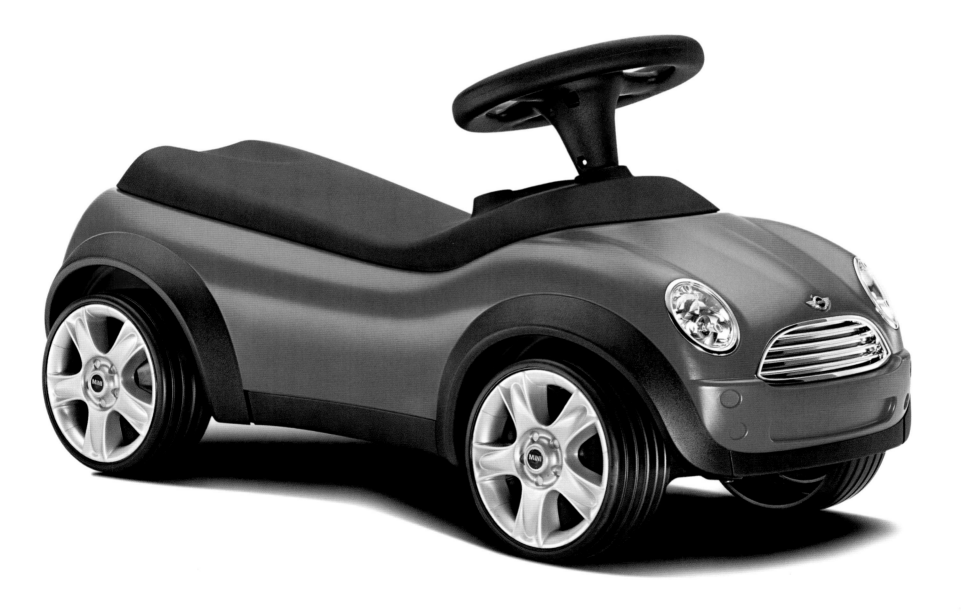

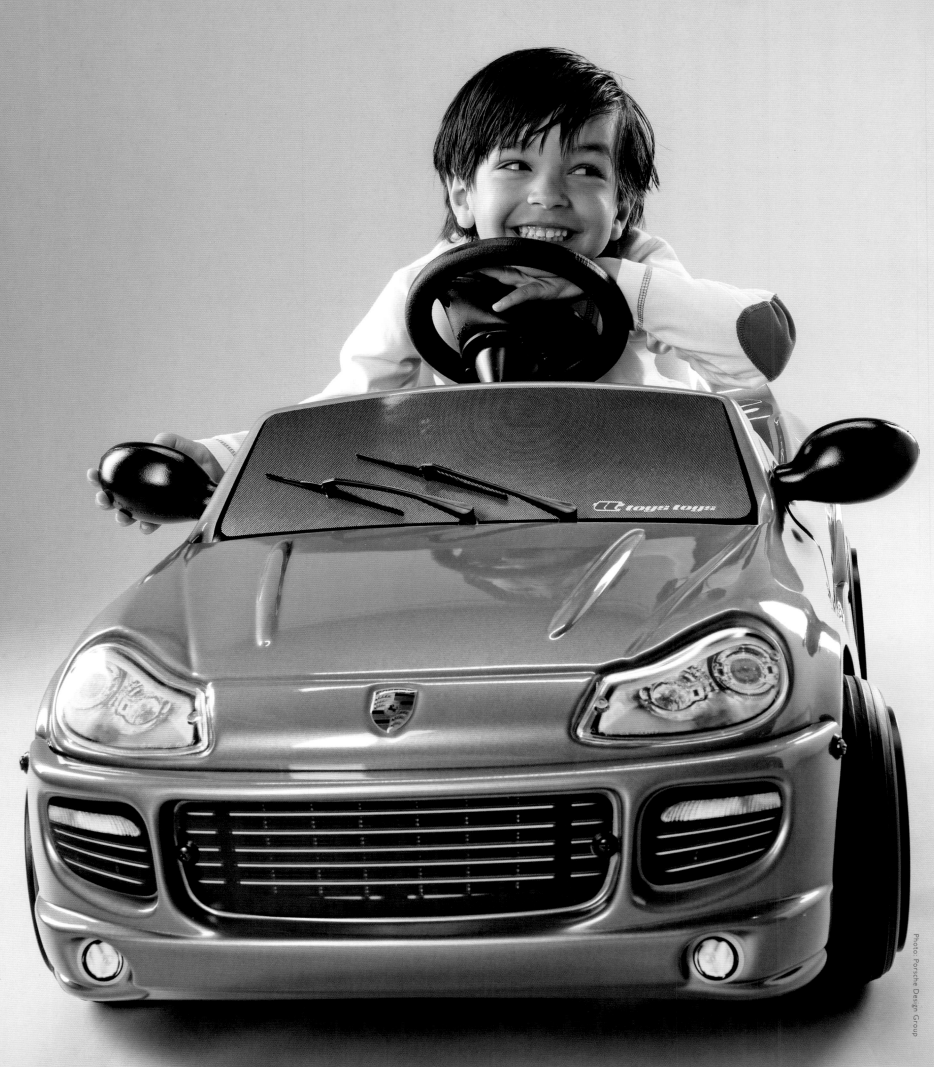

Photo: Porsche Design Group

Cars

Porsche Design Driver's Selection | www.porsche-design.com

The later Porsche fan can be inspired in his early years already: both pedal cars, the Porsche Cayenne as well as the 911 definitely steal the show. They have typical design characteristics of the original cars and feature precision chain drive.

Le futur amateur de Porsche peut être inspiré dès son plus jeune âge : la Porsche Cayenne et la 911, en versions à pédale, attirent toute l'attention. Elles ont des caractéristiques de construction typiques des voitures originales et bénéficient d'une transmission par chaîne très précise.

De latere Porsche-fan kan in zijn jonge jaren alvast inspiratie opdoen: beide trapwagentjes, de Porsche Cayenne en de 911, stelen ongetwijfeld de show. Ze hebben beide de typische designkenmerken van de originele wagens en een uiterst precieze kettingaandrijving.

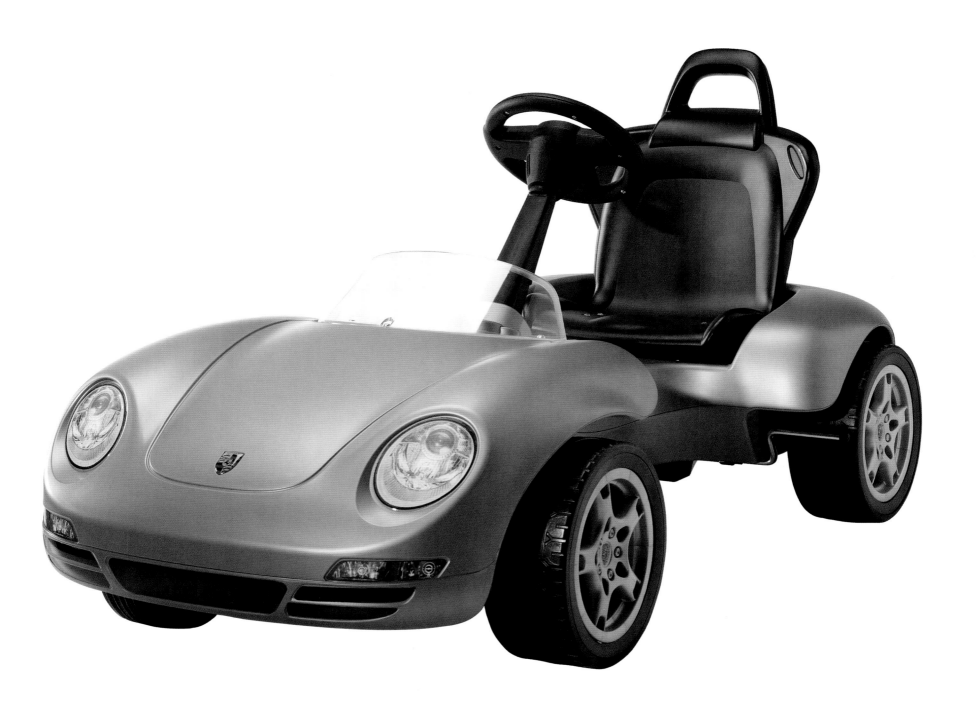

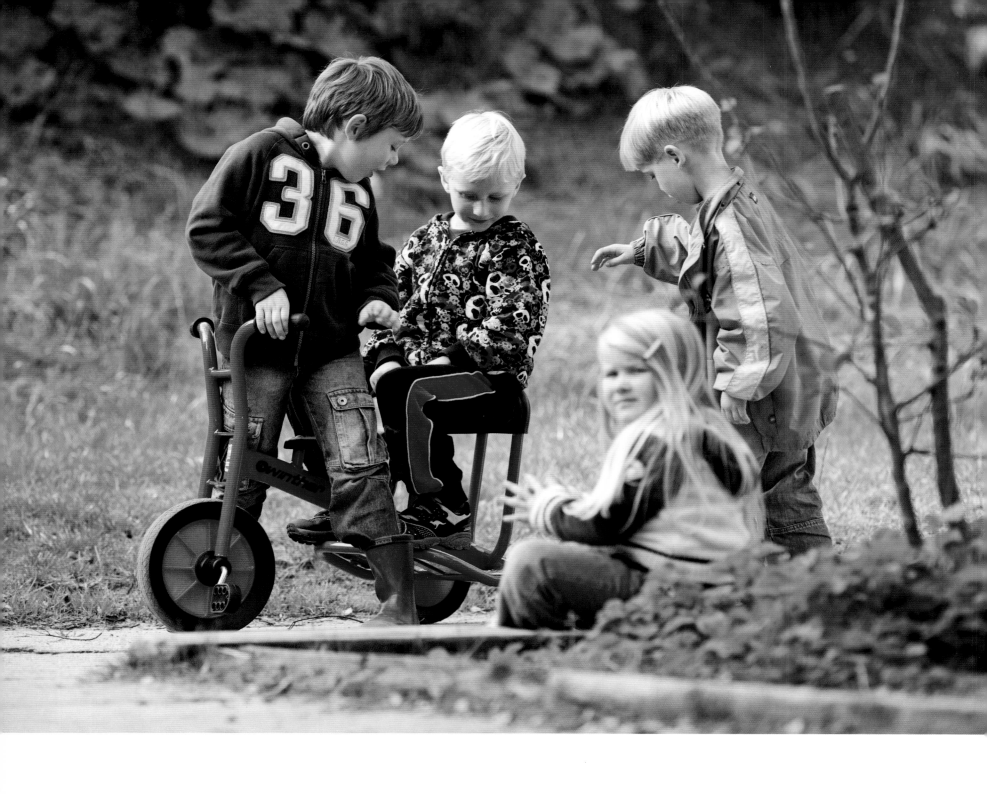

Taxi Trike

Winther | www.a-winther.com

Playing taxi driver has never been more fun! This red taxi trike is built in a durable and safe way, with the backseat featuring a safety bar and footrests. It comes at a price of about €200, and either one or two children can join the ride.

Jouer au chauffeur de taxi n'a jamais été aussi amusant ! Ce tricycle-taxi rouge est pratique et sûr, avec son siège arrière, sa barre de sécurité et ses repose-pieds. Son prix est d'environ 200 €, et deux enfants peuvent jouer avec en même temps.

Taxichauffeur spelen was nog nooit zo plezierig! Deze rode taxidriewieler is op duurzame en veilige wijze gebouwd: zo is de achterbank voorzien van een veiligheidsstang en voetsteunen. Hij kost ongeveer € 200 en kan één tot twee kinderen meenemen op de achterbank.

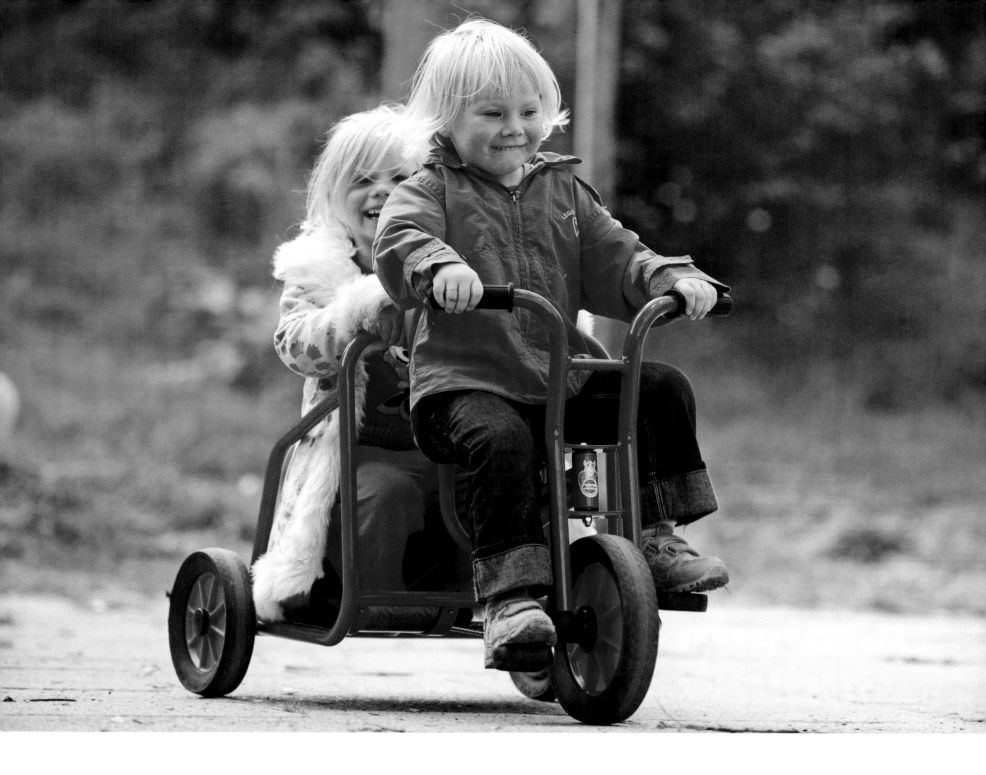

Photo: Porsche Design Group

Push-Along Bike

Porsche Design Driver's Selection | www.porsche-design.com

This push-along bike is designed in a sportive way, with its seat being adjustable in height. Due to its aluminum frame, it has a light weight. A touch of red plus the Porsche logo make it also cool to look at. It is suitable for kids from the age of 3.

Ce vélo sans pédales a un design sportif et une selle ajustable en hauteur. Grâce à son cadre en aluminium, il est très léger. Une touche de rouge et un logo Porsche lui donnent aussi un look cool. Il convient aux enfants à partir de 3 ans.

Dit duwfietsje heeft een sportief design en een in hoogte verstelbaar zadel. Dankzij het aluminium kader is het ook een lichtgewicht. Een vleugje rood en het Porsche-logo doen hem er bijzonder cool uitzien. Geschikt voor kinderen vanaf 3 jaar.

Children's Bobsleigh

Porsche Design Driver's Selection | www.porsche-design.com

This dynamically designed bobsleigh comes in silver and is suitable for children from the age of 3. It is made of high quality material and accentuated by details in red, which add to its stylish look. The Porsche logo is the icing on the cake.

Ce bobsleigh au design dynamique existe en couleur argent et convient aux enfants à partir de 3 ans. Il est fait de matériaux de grande qualité et mis en valeur par des détails rouges, qui apportent beaucoup à son look. Le logo Porsche est la cerise sur le gâteau.

Deze dynamisch ontworpen zilverkleurige bobslee is geschikt voor kinderen vanaf 3 jaar. Hij is gemaakt uit hoogkwalitatief materiaal en de rode details accentueren zijn elegante look. Het Porsche-logo is de kers op de taart.

Wiegen

Worrell | www.worrell.com

This stylish and unusual stroller has some innovative features, is lightweight, safe and easy to use. A distinctive characteristic is the inbuilt system of a neoprene shroud and a baby sling, which cushions the baby. Wiegen comes in different colors.

Légère, sûre et facile à manier, cette poussette originale et élégante possède des caractéristiques novatrices. Une de ces particularités est d'intégrer un système de voile néoprène et d'écharpe porte-bébé, qui câline votre tout-petit. La *Wiegen* existe en différents coloris.

Deze stijlvolle en ongewone kinderwagen heeft een aantal innovatieve kenmerken, weegt weinig, is veilig en gebruiksvriendelijk. Een opvallend kenmerk is het ingebouwde systeem van de neopreensluier en babydraagdoek, waarmee de baby echt wel in de watten wordt gelegd. Deze kinderwagens zijn verkrijgbaar in verschillende kleuren.

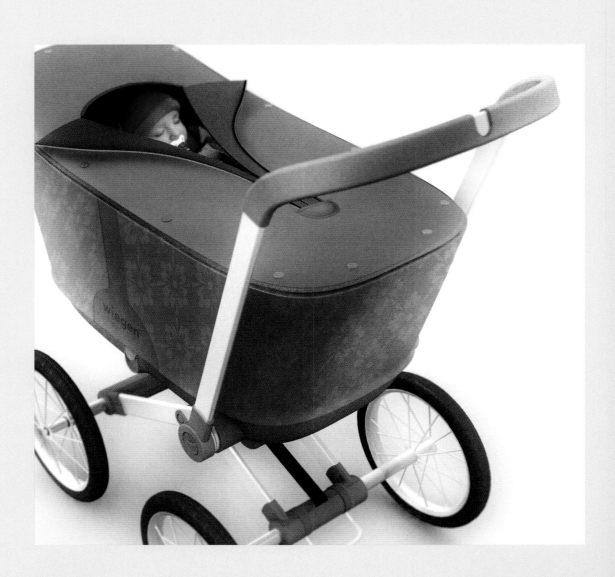

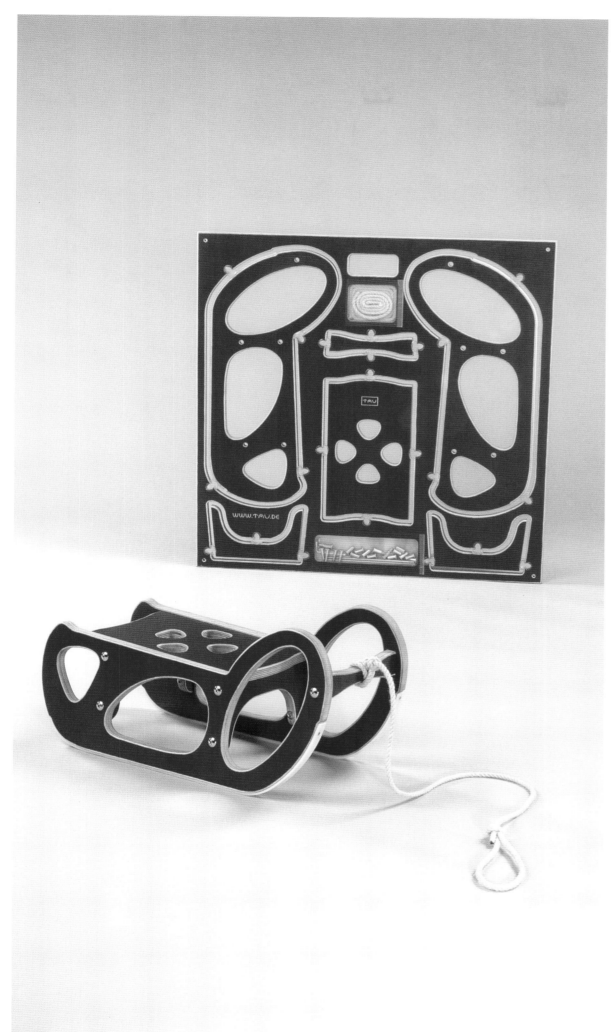

Slegde
Tau | www.tau.de

Help your kid build its own sledge! It comes as a sheet made of plywood, which has puzzle elements in it. These need to be put together in order to create the sledge. A highly creative toy that triggers your kid's playfulness and is fun to use as well.

Aidez votre enfant à construire sa propre luge ! Au départ, il n'y a qu'une plaque de contreplaqué et des éléments qu'il faut assembler pour créer la luge. Ce jouet créatif qui inspire l'esprit ludique de votre enfant est aussi fun à utiliser.

Help je kind zijn eigen slee te bouwen! Hij wordt geleverd als een triplex plaat met puzzelelementen. Deze moeten samengebracht worden om de slee te creëren. Een speelgoed dat de creativiteit en het speelplezier bij je kind aanscherpt en ook na het bouwen nog dolle pret verzekert.

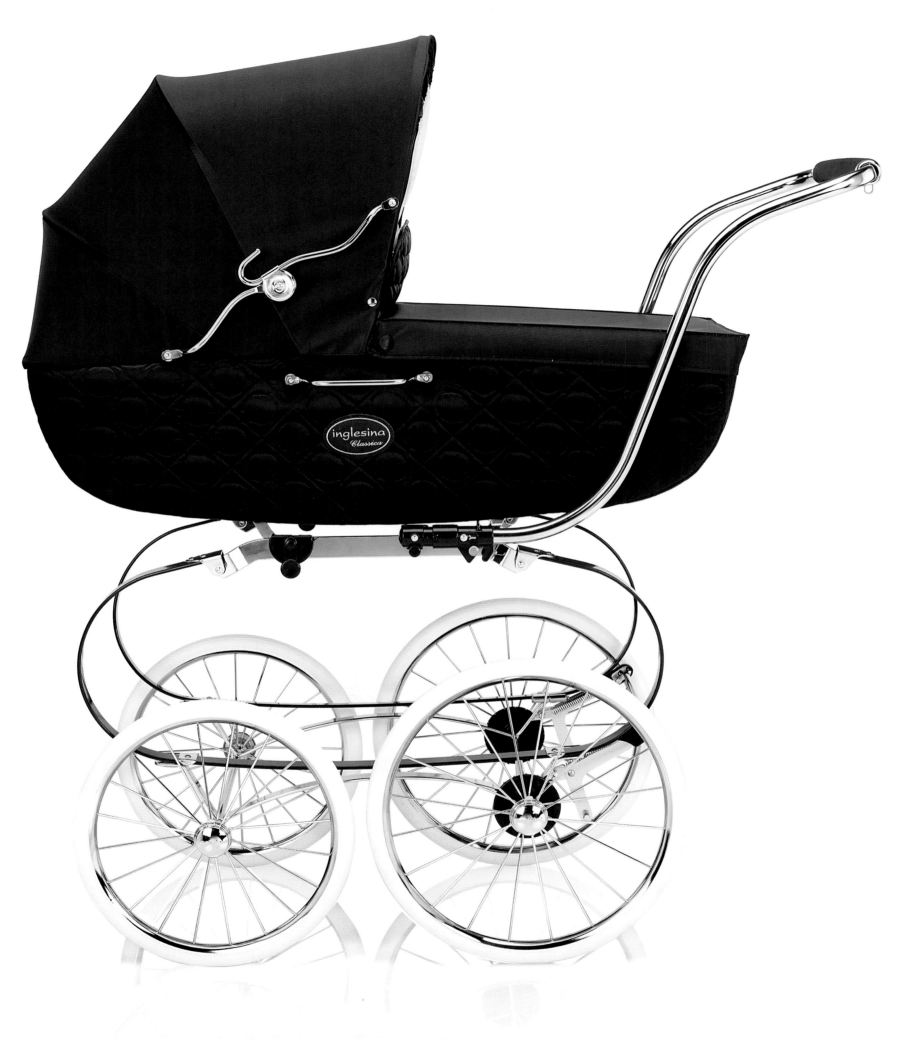

Pram

Inglesina | www.inglesina.com

This exclusive pram is designed in a classical and romantic way, featuring many details that make it a glamorous choice. It is handcrafted, safe and comfortable, making it ideal for stylish parents who want the best for their child and themselves.

Ce landau exclusif a été conçu pour être classique et romantique, avec de nombreux détails qui lui confèrent une touche très glamour. Fait main, il est sûr et confortable, ce qui en fait le choix idéal pour des parents élégants qui veulent le meilleur pour leur enfant et pour eux-mêmes.

Deze exclusieve kinderwagen heeft een klassiek, romantisch design met vele details die hem een chic cachet geven. Hij is handgemaakt, veilig en comfortabel en dus ideaal voor ouders met stijl die het beste willen voor het kind en voor zichzelf.

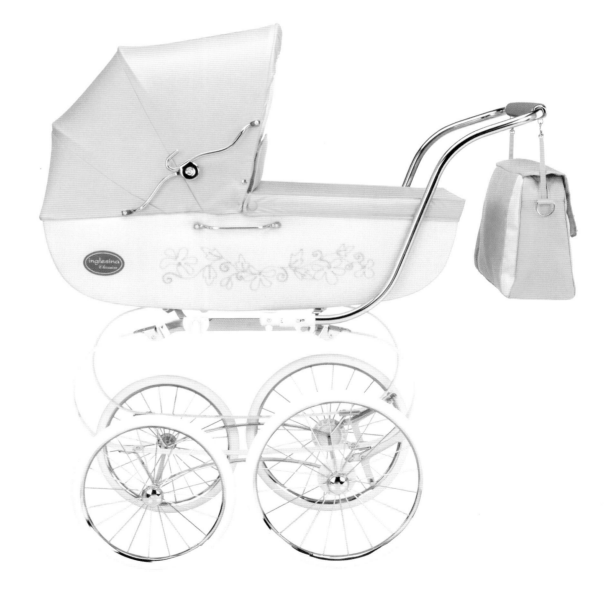

Harry Classic Pedal Car

The Conran Shop | www.conranshop.co.uk

This colorful pedal car in a retro-look comes at a price of about €250 and is suitable for children from the ages 3 to 5. Since it does not feature brakes, kids should be supervised whilst driving it. The car has a height of 45 cm and will be a treasured toy for any kid.

Cette voiture à pédale colorée au look rétro est vendue 250 € et convient aux enfants de 3 à 5 ans. Comme elle ne comporte pas de freins, elle ne doit pas être utilisée sans surveillance. La voiture fait 45 cm de haut et tous les enfants l'adorent.

Deze kleurrijke vierwieler in retrostijl heeft een prijskaartje van ongeveer € 250 en is geschikt voor kinderen van 3 tot 5 jaar. Omdat het wagentje geen remmen heeft, is daarbij wel enige supervisie nodig. De wagen is 45 cm hoog en valt beslist bij elk kind in de smaak.

Electric Car

Mercedes-Benz | www.mercedes-benz.com

Here comes the top quality kids' car version of the luxurious Mercedes-Benz SL model. The ride-on electric car looks much like the original and is surely a delight for little Mercedes fans! It has many features and is suitable for kids between the ages of 3 and 5.

Voici la version miniature et d'excellente qualité de la luxueuse Mercedes SL. Cette voiture électrique ressemble étonnement à l'original et sera un vrai régal pour les petits fans de Mercedes ! Elle comprend de nombreuses options et convient aux enfants de 3 à 5 ans.

Opgepast, hier komt de eersteklas kinderversie van het luxueuze Mercedes-Benz SL-model. Deze elektrische zitwagen lijkt heel sterk op het origineel en is zeker een fantastisch geschenk voor kleine Mercedes-fans! Hij is mooi en met veel zin voor detail uitgerust, en geschikt voor kinderen tussen 3 en 5 jaar.

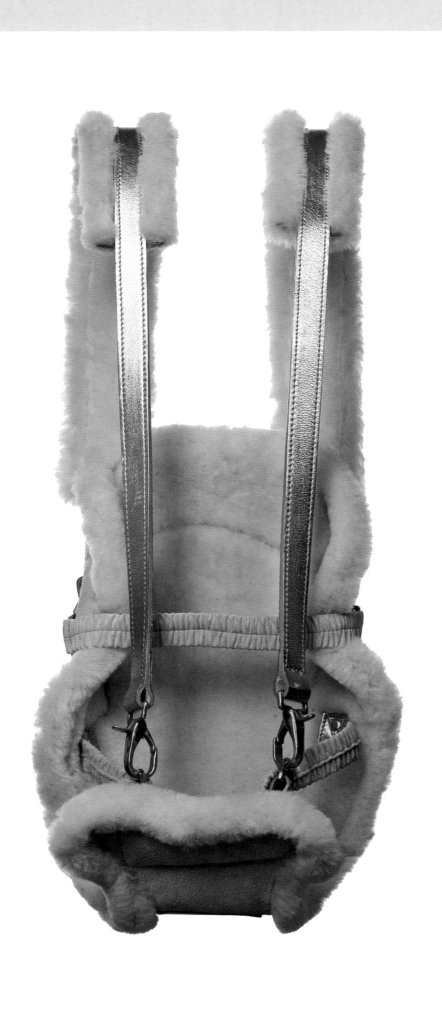

Golden Papoose

Bill Amberg | www.VIVRE.com

Carrying a baby has never been more glamorous: this exquisite golden porter by Bill Amberg comes as a limited edition. It features plush natural fibers and is suitable for babies to 10 months or 22lbs. Golden Papoose is available for approximately €1,400.

Il n'a jamais eu manière plus glamour de porter son enfant : ce ravissant porte-bébé doré dessiné par Bill Amberg est en édition limitée. Il comprend des fibres de peluche naturelles et convient aux enfants jusqu'à 10 mois, ou 10 kg. Le *Golden Papoose* est vendu 1.400 €.

Een baby dragen was nog nooit zo chic: deze prachtige gouden drager van Bill Amberg is uitgebracht als limited edition met natuurlijke pluchen vezels. Hij is geschikt voor baby's tot 10 maanden oud of tot 10 kg. De gouden drager is te koop voor ongeveer € 1.400.

Bicycle

Mercedes-Benz | www.mercedes-benz.com

The kids bike by Mercedes-Benz features a dynamic design and comes at a price of €290. It is more than just a bicycle, as it can easily be transformed into a walking bike for children from 2 years of age. In any case, your little one is sure to fancy this companion!

La Kids Bike de Mercedes a un design dynamique et est disponible pour 290 €. Bien plus qu'une simple bicyclette, on peut facilement enlever ses pédales et il convient aux enfants dès deux ans. Dans tous les cas, il aura un succès assuré !

De kinderfiets van Mercedes Benz heeft een dynamisch design en is verkrijgbaar voor € 290. Het is meer dan zomaar een fiets, want hij kan gemakkelijk worden omgevormd tot een wandelfiets voor kinderen vanaf 2 jaar. In elk geval zal je kleine schat blij zijn met zijn gezelschap!

Nestt

think/thing | www.thinkthing.net

This innovative car seat is elegantly shaped in the form of an egg and has a focus on practicality and safety. Whilst being easily accessible, it also features various functions that make it fit precisely and comfortably. It is available in different bright colors.

Ce siège-auto innovant a une forme ovoïde élégante et se focalise sur l'aspect pratique et la sécurité. Tout en étant facilement accessible, il comprend de nombreuses fonctions qui permettent de l'adapter précisément et confortablement. Il existe en plusieurs couleurs vives.

Deze innovatieve autostoel heeft een elegante eivorm en legt de focus op praktisch comfort en veiligheid. Hij is makkelijk toegankelijk en heeft verschillende functies die hem precies doen passen en comfortabel maken. Hij is beschikbaar in diverse levendige kleuren.

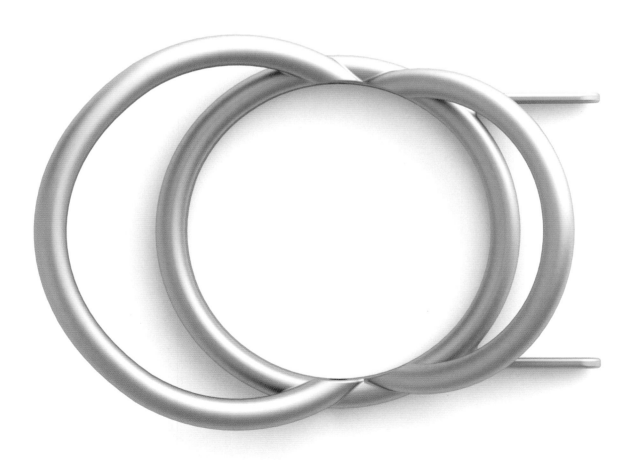

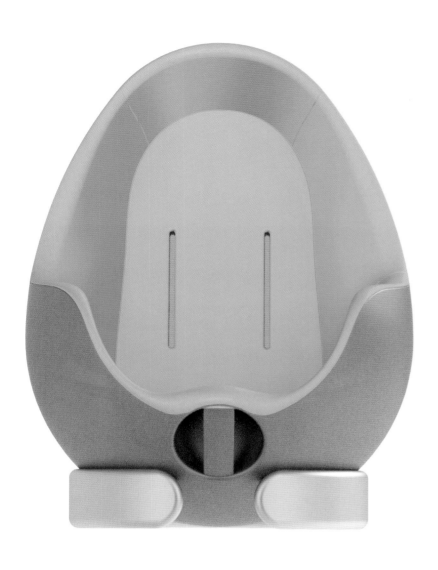
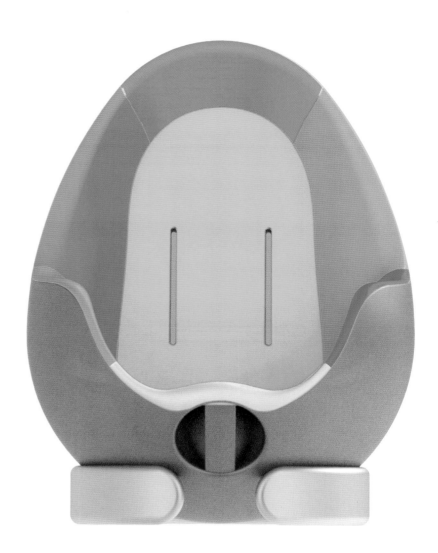

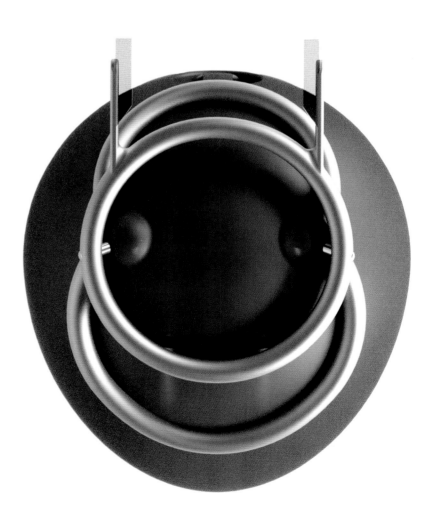

The Roddler

KidKustoms | www.kidkustoms.com

The Roddler is an ultra stylish and individual stroller that looks more like a little vehicle! Many different models are available, grouped in three ranges that vary in their extent of customization. Prices start at circa €1,600, and you may even get surround-sound!

Le Roddler est une poussette ultra branchée et personnelle qui ressemble à un petit véhicule ! De nombreux modèles sont disponibles, regroupés dans trois gammes qui varient selon leur degré de personnalisation. Les prix commencent autour de 1.600 €, et vous pouvez même avoir le son surround !

De Roddler is een uiterst elegante en individuele kinderwagen die al meer op een klein voertuig lijkt! Er zijn veel verschillende modellen beschikbaar, gegroepeerd in drie gamma's met verschillende gradaties van individualiseerbaarheid. De prijzen beginnen bij € 1.600 en optioneel kan je zelfs een heus stereosysteem laten installeren!

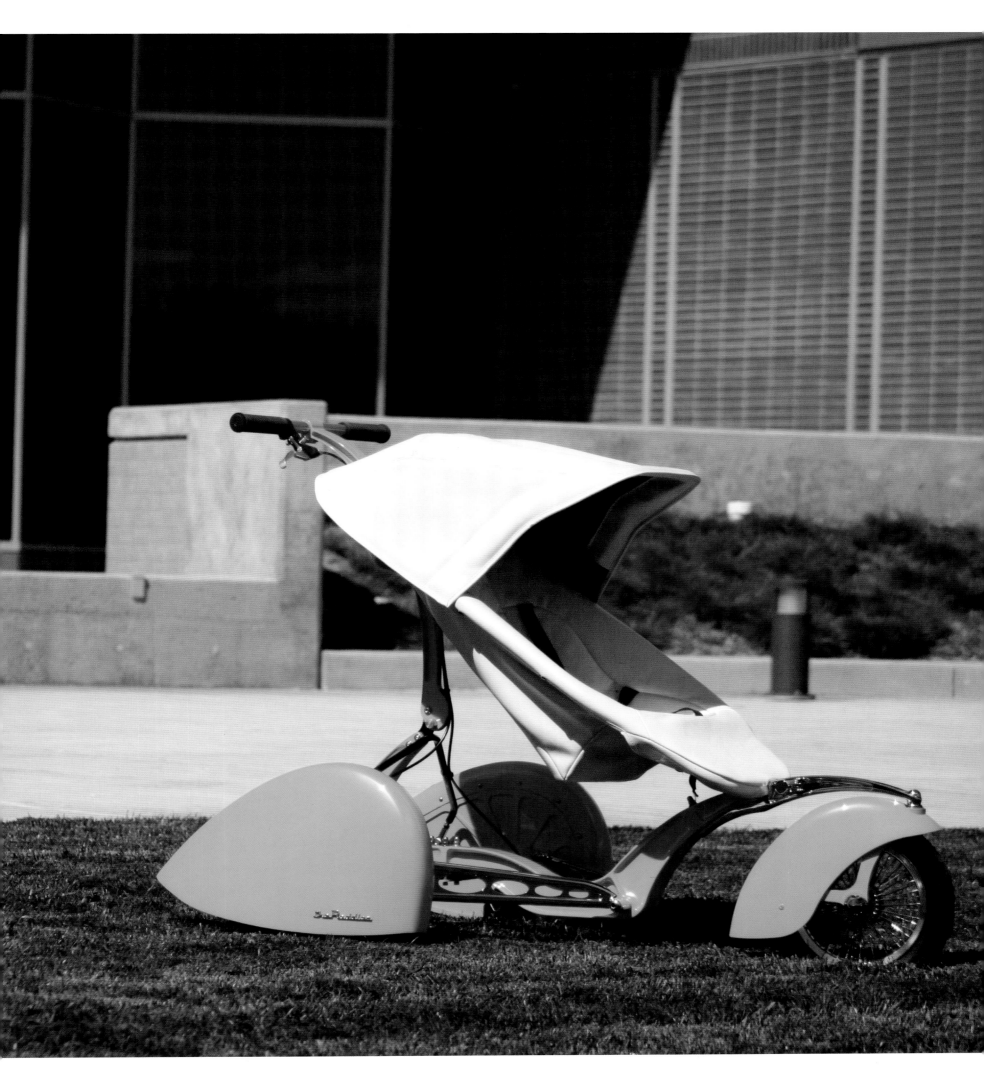

trioBike

trioBike | www.triobike.dk

Whether you want to drive or walk your kids around, trioBike changes its shape quickly: kids are seated in the safe pushchair in its front. For the walking option, the bike is easily demounted—partly or totally, depending on whether you want to use it separately.

Que vous souhaitiez conduire ou pousser vos enfants, le trioBike change de forme rapidement. Les enfants peuvent être assis dans la poussette sûre à l'avant, ou pour la promenade à pied, le vélo peut facilement être démonté partiellement ou totalement, selon que vous souhaitiez ou non l'utiliser séparément.

Wil je met je kinderen gaan fietsen of wandelen, dan is de trioBike je compagnon: hij verandert snel van vorm en de kinderen zitten in veilige zitjes vooraan. Wat de wandeloptie betreft: de fiets laat zich makkelijk demonteren – gedeeltelijk of ook volledig als je hem apart wil gebruiken.

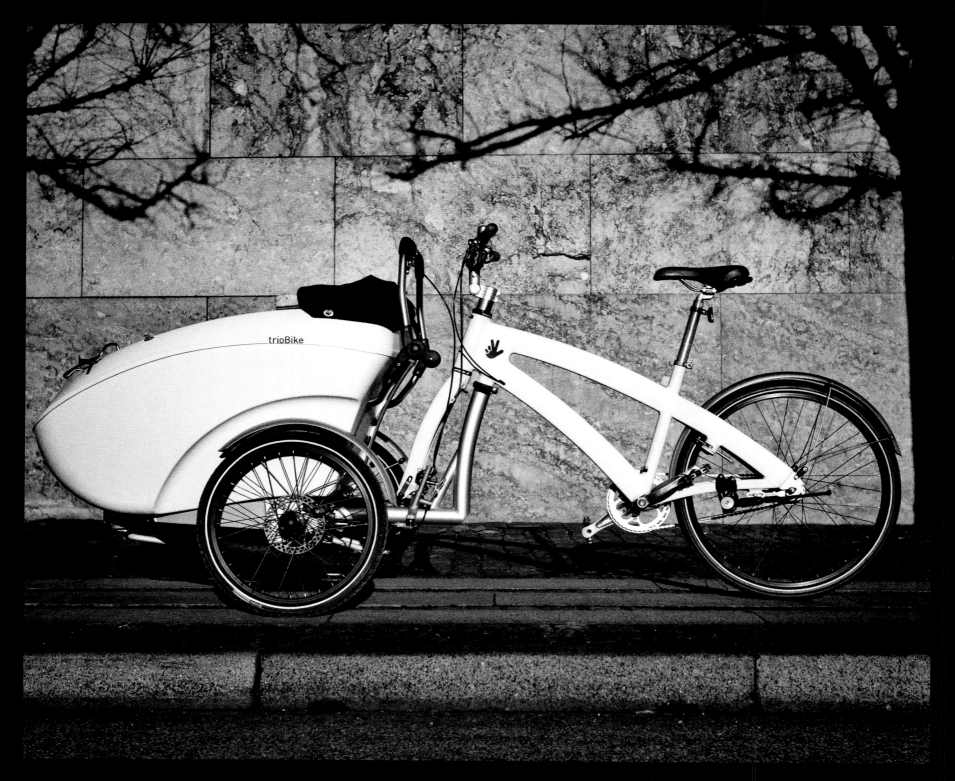

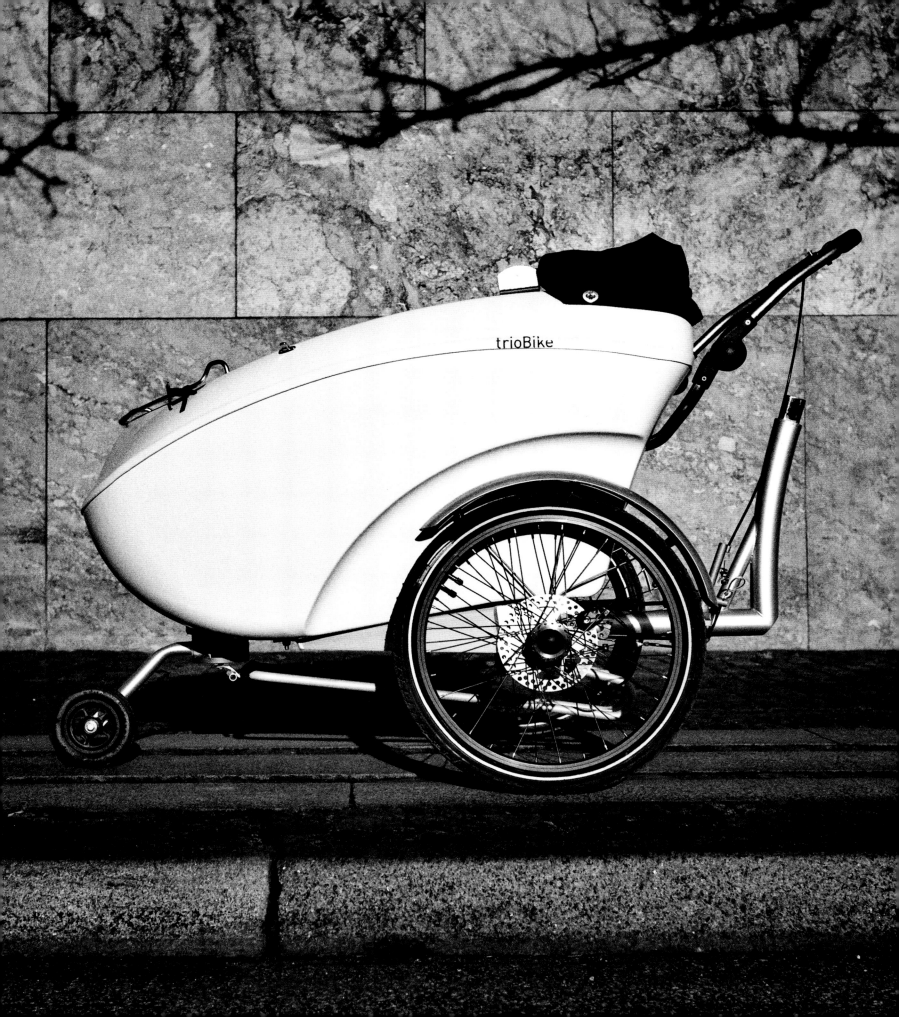

Lowrider Bike

Ben Wilson | www.benwilson.co.uk

This handcrafted Low Rider Bike is not only built in a way that it enables a comfortable ride, but it also has an elegant shape and is a flashy companion, featuring 110,000 Swarovski crystals. It is custom made upon order and available for circa €31,300.

Ce *Low Rider Bike* n'a pas seulement été conçu pour pouvoir être conduit confortablement : il a également une forme élégante. C'est un compagnon que l'on repère de loin avec ses 110.000 cristaux Swarovski. Disponible sur commande uniquement, il est fait à la main et sur mesure, pour environ 31.300 €.

Deze handgemaakte ligfiets garandeert niet alleen comfortabel rijplezier, maar ziet er ook elegant en vooral flitsend uit, met maar liefst 110.000 Swarovski-kristallen. Hij wordt handgemaakt op bestelling voor ongeveer € 31.300.

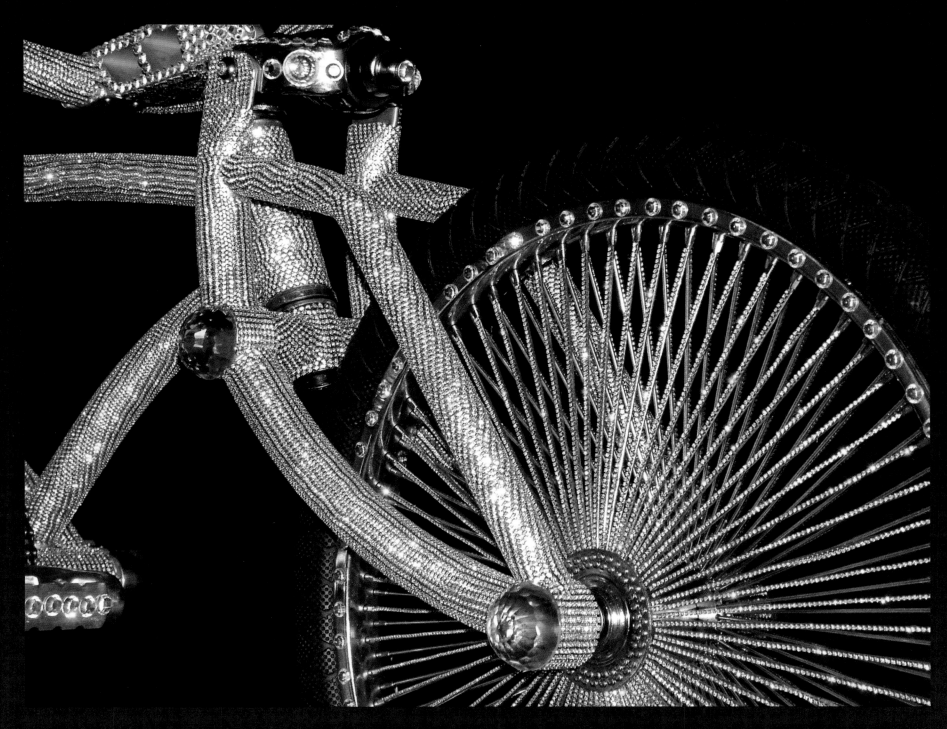

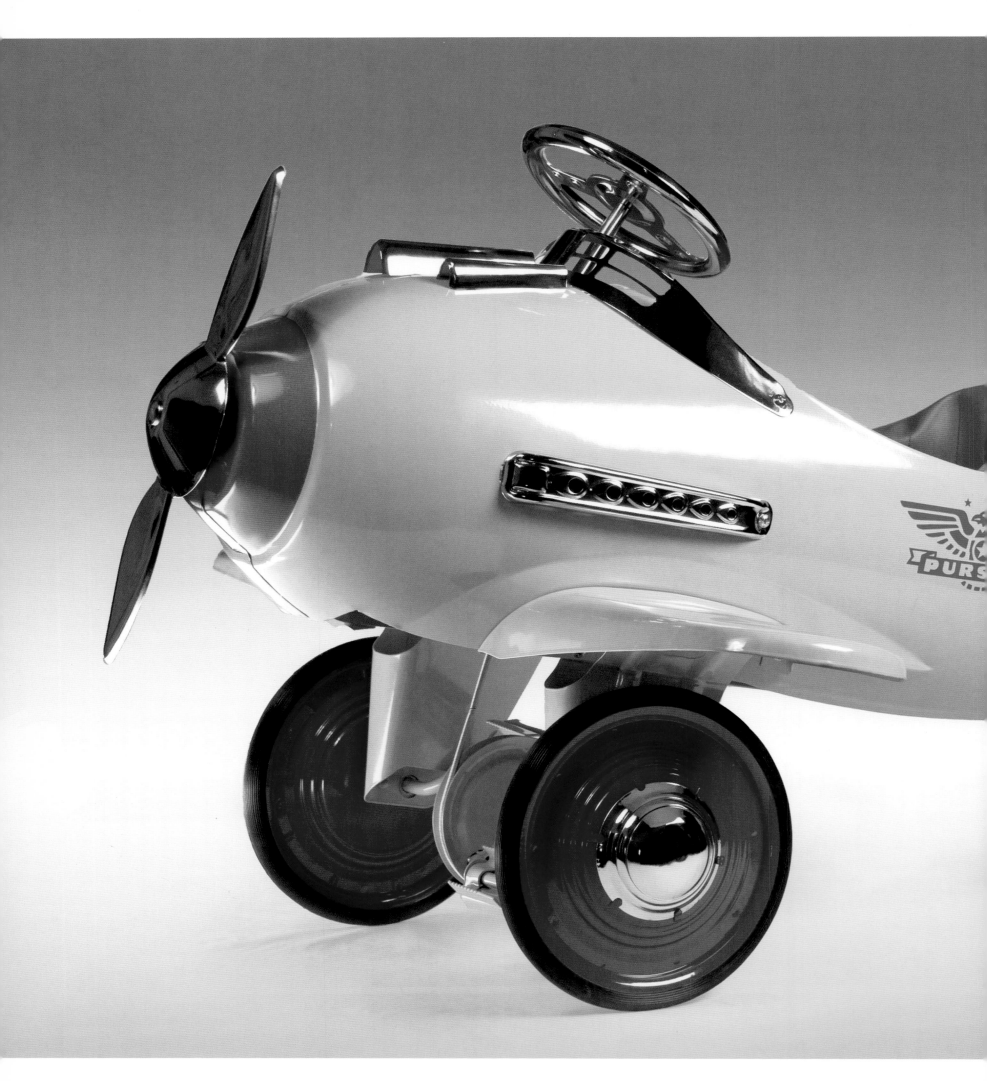

Pedal Engines

American Retro | www.american-retro.com

This range of highly stylish pedal engines by American Retro celebrates the good old times, presenting toy vehicles in a retro-look. Amongst others, you will find Army airplanes, fire trucks, taxis, police cars or tricycles with a special character.

Cette gamme d'engins à pédales, très élégants, de chez American Retro, célèbre le bon vieux temps, en présentant des jouets au look rétro. Vous pourrez choisir entre des avions de chasse, des camions de pompiers, des taxis, des voitures de police ou des tricycles, tous dotés d'un style particulier.

Dit gamma van uiterst elegante pedaalvoertuigen van American Retro huldigt de goede oude tijd en presenteert voertuigen in retrostijl. Zo vind je er onder andere legervliegtuigjes, brandweertrucks, taxi's, politieauto's en heel bijzondere driewielers.

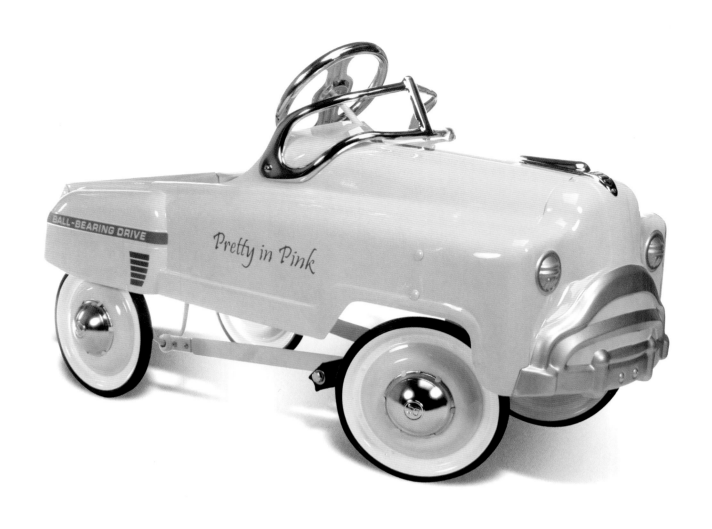

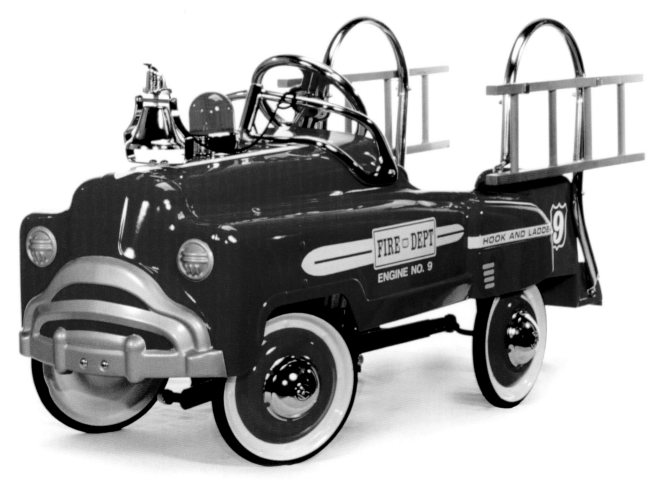

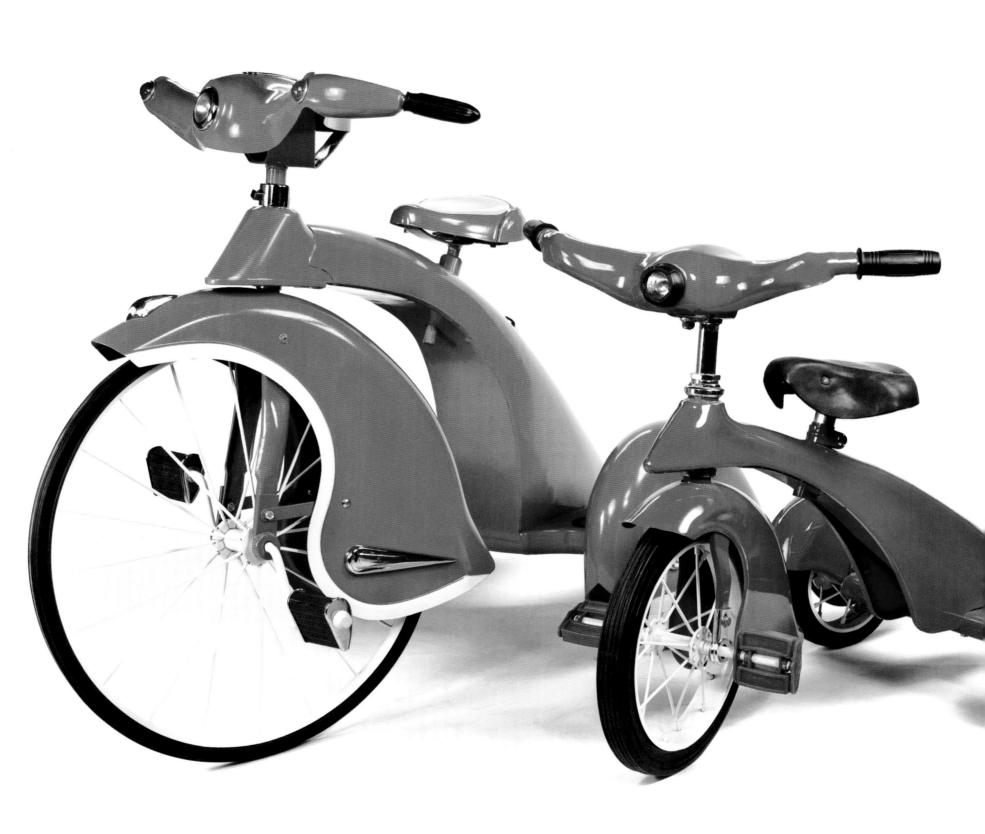

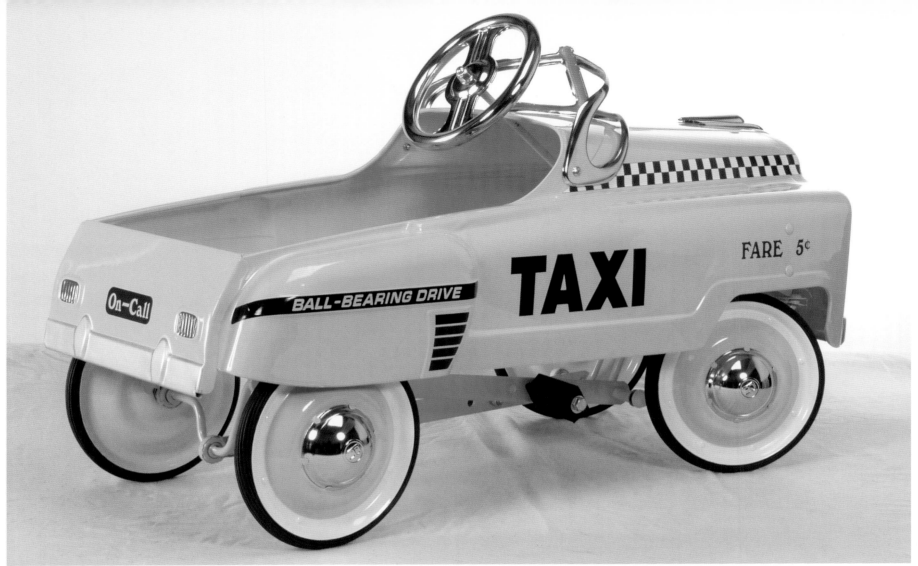

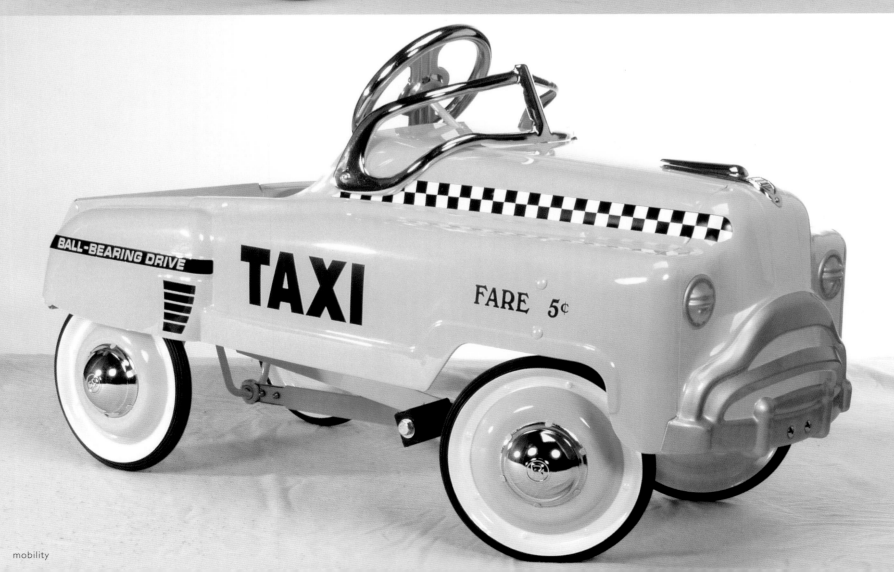

home
and living

My home is my castle: a saying that is not difficult to state when having a glimpse at a couple of the most amazing toys featured here. Some of them are definitely larger-than-life, for they come as wonderfully designed playhouses that make a child feel like a prince or princess, or any other character from a fairytale-like setting. Furthermore, the often toy-like furniture shown here will beautify children's little kingdoms to the utmost.

Ma maison est mon château : un dicton qui vient naturellement à l'esprit lorsqu'on jette un œil à quelques uns des jouets les plus époustouflants présentés ici. Certains d'entre eux dépassent tout ce qu'on pourrait imaginer, ce sont de vraies maisons au design merveilleux qui permettent à un enfant de se sentir comme un prince ou une princesse, ou dans un conte de fées. Les meubles hors du commun présentés ici, qui ressemblent souvent à des jouets, embelliront les petits royaumes des enfants.

Eigen haard is goud waard: een gezegde dat je best kan geloven wanneer je een aantal van de dingen ziet die hier worden voorgesteld. Sommige ervan zijn echt buiten proportie: wonderlijk mooi ontworpen speelhuizen waarin een kind zich een echte prins of prinses gaat voelen. Ook de speelse meubels die hier worden getoond, maken van elke kinderkamer een echt kinderpaleis.

home and living

Fresco Contemporary
Baby Chair

bloom | www.bloombaby.com

Being a companion to your child for many years, this highly innovative baby chair is a source of joy. It fulfills many functions, since it is there to play with, be fed, or have a rest in it and can be adjusted in form and size while your child keeps growing.

Cette chaise bébé est une vraie source de bonheur, qui accompagnera votre enfant pendant de nombreuses années, car sa taille et sa forme peuvent être ajustées au fur et à mesure de sa croissance. Elle remplit diverses fonctions : il peut y jouer, y manger ou s'y reposer.

Als compagnon van vele jaren voor je kind is deze uiterst innovatieve babystoel een bron van vreugde. Hij vervult vele functies, want hij kan worden gebruikt om in te spelen, te worden gevoed of wat te rusten. Hij kan in vorm en grootte worden aangepast terwijl je kind alsmaar blijft groeien.

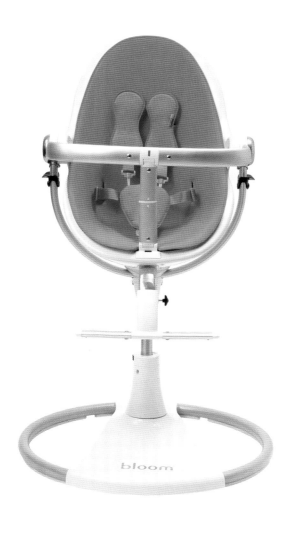
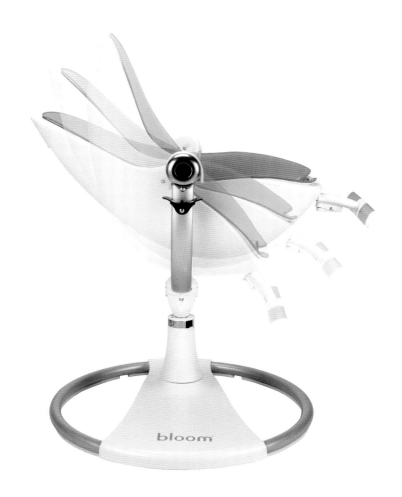
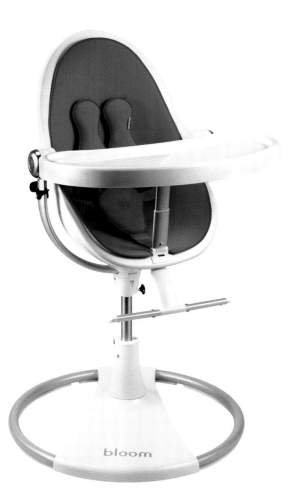
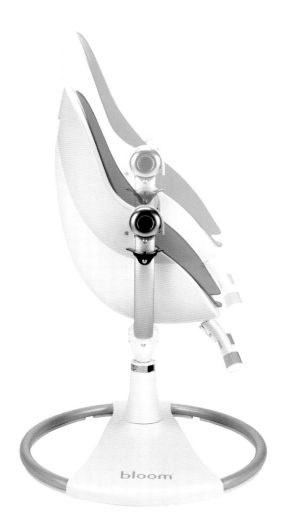

Silverfish Aquarium

Octopus Studios | www.octopusstudios.com

More than just an aquarium: this eye-catching construction consists of several pieces, is handcrafted and made for tropical freshwater fish. It looks like a piece of art, connecting different orb-shaped aquariums with one another.

Plus qu'un simple aquarium, cette structure séduisante faite main est conçue pour les poissons tropicaux d'eau douce. Elle ressemble à une œuvre d'art, qui relie différents aquariums ronds les uns aux autres.

Meer dan een gewoon aquarium: deze opvallende constructie bestaat uit verschillende delen, is handwerk en gemaakt voor tropische zoetwatervissen. Het lijkt wel een kunstwerk, deze bolvormige, met elkaar verbonden aquariums.

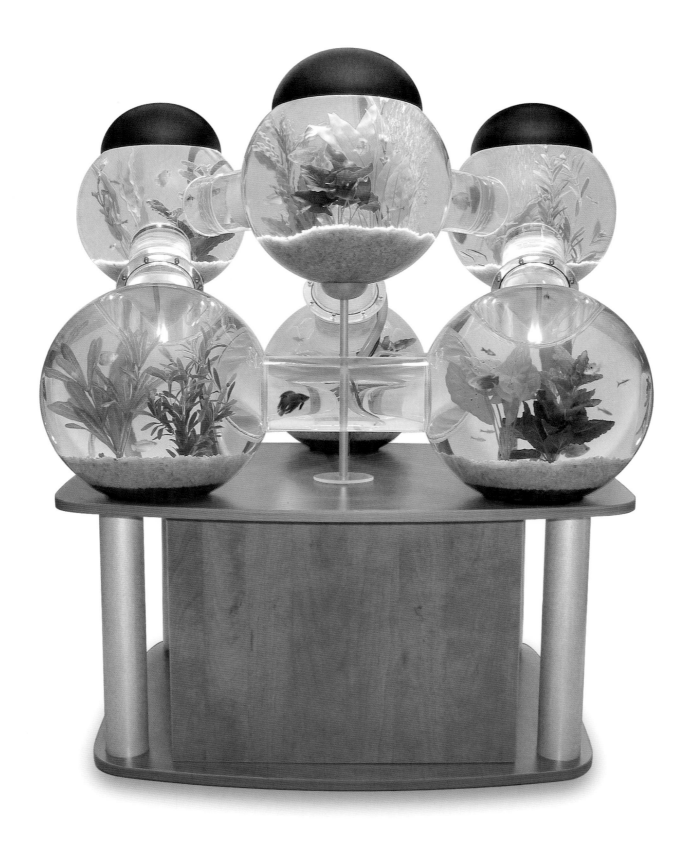

Courtesy Octopus Studios

Photos: Steve Cicero, CDstock

The Bronx Project

Doulgas Homer | www.douglashomer.com

Radically redesigned in wild colors and graffiti-style, these vintage highboys are being given a totally new life. The strong contrast of the old with the new has something vivacious and rebellious about it, making it just the right way to embellish a youngster's room.

Redessinés dans des couleurs vives et un style graffiti, ces chiffonniers se voient redonner une nouvelle jeunesse. Le contraste fort entre le vieux et le neuf a quelque chose de vif et de rebelle, qui en fait l'objet idéal pour embellir une chambre d'ado.

Met een radicaal nieuw ontwerp in felle kleuren en graffitistijl hebben deze vintage hoge ladekasten een totaal nieuw leven gekregen. Het sterke contrast tussen het oude en het nieuwe heeft iets levendigs en rebels, de perfecte manier kortom om de kamer van een tiener mee op te smukken.

Photo: Florian Walter

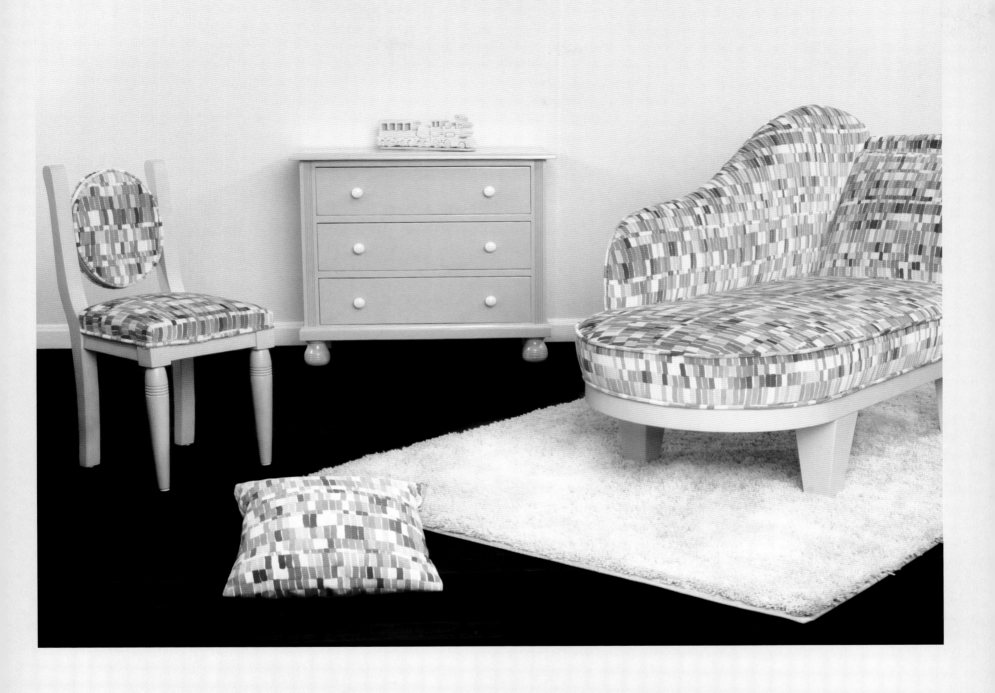

Furniture

4L | www.4l-online.de

4L stands for Little Lady and Little Lord, which is reflected in the type of kid's furniture that is created here: it is luxurious, comes with an individual touch to it and is handcrafted using high quality material. The range includes lounge chairs, drawers and chairs.

4L signifie *Little Lady* et *Little Lord*, ce qui est révélateur du type de meubles créés par la marque : ils sont luxueux, personnalisés, et faits main à partir de matériaux de grande qualité. La gamme comprend des chaises longues, des commodes et des fauteuils.

4L staat voor 'Little Lady' en 'Little Lord', wat wordt weerspiegeld in het type kindermeubel dat hier werd gecreëerd: het is luxueus met een individuele toets en is met de hand gemaakt met behulp van hoogkwalitatief materiaal. Tot het gamma behoren chaises longues, ladekasten en stoelen.

Zoo Timers

Vitra | www.vitra.com

Created by George Nelson, the colorful zoo timers are designed in the shapes of the animal characters elephant, toucan, fish and owl. Each is priced at circa €90 and offers a highly enjoyable way for kids to learn about measuring time.

Créés par George Nelson, les minuteurs colorés Zoo ont des formes d'animaux : éléphant, toucan, poisson et chouette. Chacun vaut environ 90 € et propose aux enfants une manière extrêmement ludique de mesurer le temps.

Deze kleurrijke zooklokken, gecreëerd door George Nelson, zijn ontworpen in de vorm van de dierenkarakters olifant, toekan, vis en uil. Alle hebben ze een prijskaartje van € 90 en bieden ze kinderen een uiterst prettige manier om op de klok te leren kijken.

Photos: courtesy of poshtots

Hot Air Balloon Chandelier

Poshtots | www.poshtots.com

This lovely chandelier is evocative of a hot air balloon. It features beautifully designed shades and details like crystals, shaped in the form of teardrops and leaves. Available at a price of around € 900, it is a highly fancy gift for any child.

Cet adorable lustre évoque une montgolfière. Il a des formes finement dessinées et comporte des détails tels que des cristaux en forme de larme et de feuilles. Pour un prix d'environ 900 €, c'est un cadeau très apprécié des enfants.

Deze charmante kroonluchter doet denken aan een heteluchtballon. Hij heeft mooi ontworpen lampenkappen en details als kristallen in de vorm van tranen en bladeren. Te koop voor ongeveer € 900 is dit een heel chic geschenk voor eenieders kind.

Photo: courtesy of Judson Beaumont

Boom Cabinet

Poshtots | www.poshtots.com

Available at a price of approximately €6,500, this durable cabinet made of maple and veneer comes as an unusual and inventive construction: it has six drawers that you can place anywhere on the wall, be it together or spread out.

Disponible pour environ 6.500 €, cette commode en érable et placage a un design inventif et original : elle possède six tiroirs que vous pouvez disposer où vous le souhaitez sur le mur, assemblés ou dispersés.

Deze duurzame kast, te koop voor ongeveer € 6.500, is gemaakt van esdoorn en houtfineer en heeft een ongewone en inventieve constructie: hij heeft zes laden die je eender waar tegen de muur kan opstellen, samen of verspreid.

In the Jungle Table and Chair Set

Poshtots | www.poshtots.com

This furniture set for kids is sure to be treasured: the beautifully crafted table is accompanied by chairs in the shape of different animals. They are painted in a lively and detailed way to make them look real. The set is handcrafted and available for circa €940.

Cet ensemble de meubles aura sans aucun doute beaucoup de succès auprès de vos enfants: la table joliment travaillée est accompagnée de chaises en forme d'animaux. Ils sont peints de manière vivante et détaillée pour plus de véracité. L'ensemble est fait main et disponible pour environ 940 €.

Deze meubelset voor kinderen zal zeker worden gekoesterd: de mooie handgemaakte tafel krijgt het gezelschap van stoelen in de vorm van verschillende dieren. Ze zijn op levendige en gedetailleerde wijze beschilderd om ze echt te doen lijken. De set is met de hand vervaardigd en beschikbaar voor ongeveer € 940.

Photo: courtesy of poshtots

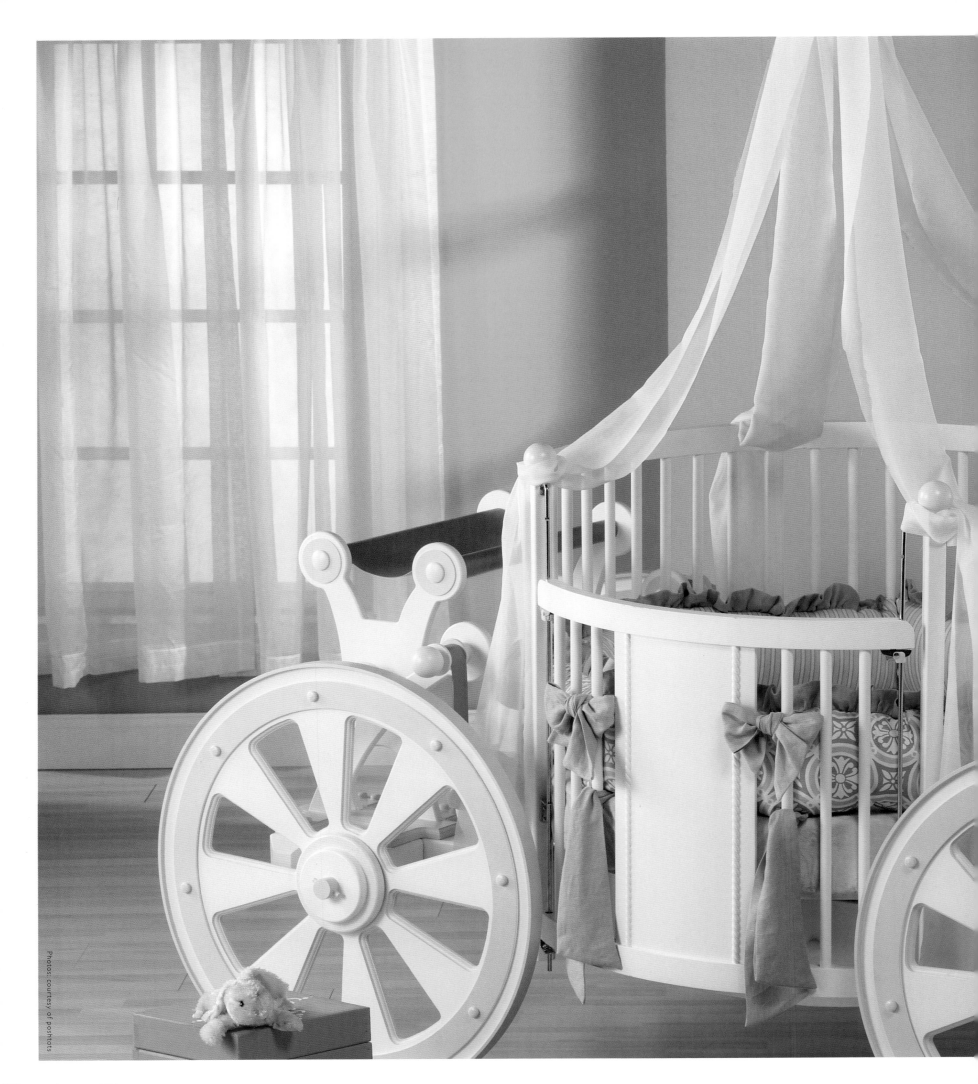

Photos: courtesy of poshtots

Fantasy Carriage Crib

Poshtots | www.poshtots.com

This enchanting carriage for circa €9,700 appears to be taken directly out of a fairytale. The frame of the crib is of solid cedar and features elements made of birch. Furthermore, it comes with details like a leather seat, a round mattress and a changing table.

Ce carrosse enchanteur d'une valeur de 9.700 € semble tout droit sorti d'un conte de fées. La structure du berceau est en cèdre massif et comprend des éléments en bouleau. De plus, il est doté d'accessoires comme un siège en cuir, un matelas rond et une table à langer.

Deze prachtige koets van circa € 9.700 lijkt wel rechtstreeks uit een sprookje te komen. Het frame van het bedje is van echt cederhout met elementen van berk. Andere mooie en leuke details zijn een lederen zitje, een ronde matras en een verzorgingstafel.

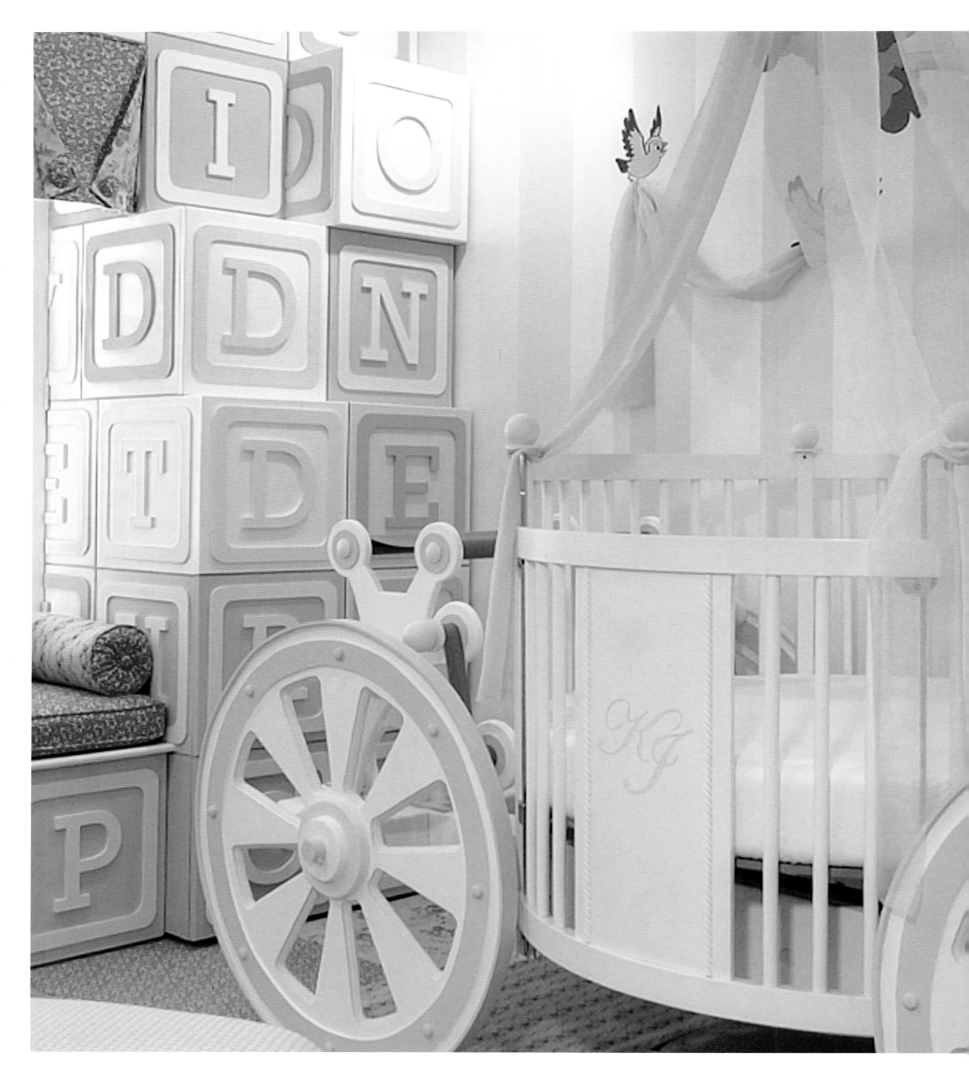

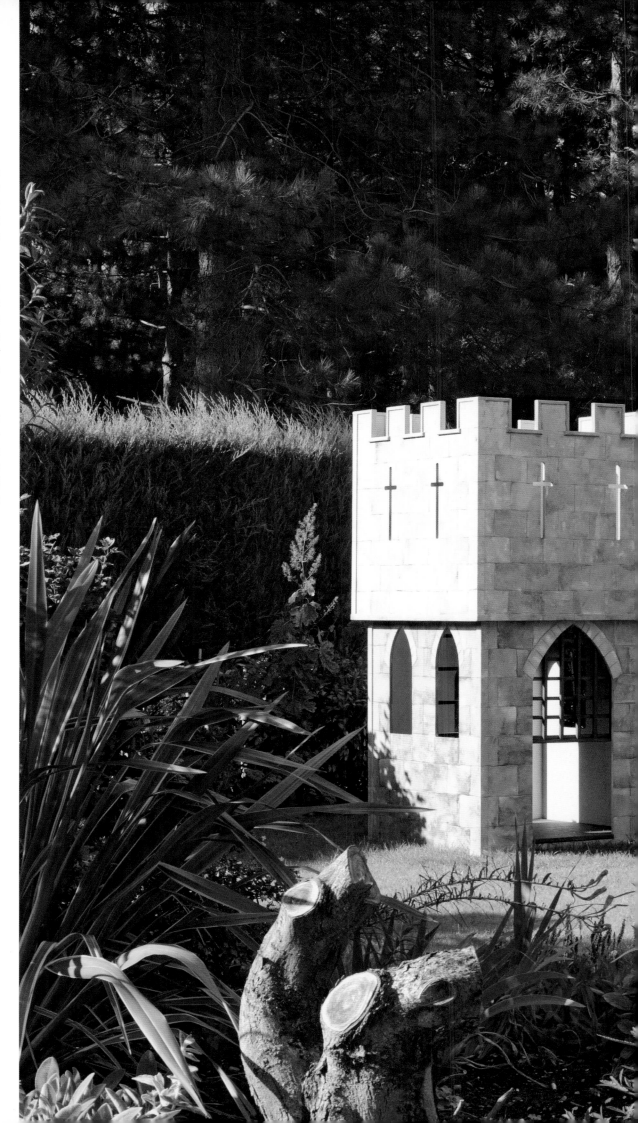

Playhouses
Flights of Fantasy
www.flightsoffantasy.co.uk

Children's dreams of playing in a real little house owned by themselves can come true: these wooden playhouses come in various styles to suit any kid's taste and fantasy and are specifically designed for the needs of your little one: some are even equipped with solid furniture.

Le rêve des enfants de jouer dans une véritable petite maison qui ne serait rien qu'à eux se réalise enfin ! Ces maisons en bois existent dans différents styles pour répondre aux goûts et aux envies de n'importe quel enfant. Spécialement conçues pour les besoins de votre bambin, certaines sont mêmes équipés de meubles massifs.

De droom van kinderen om in een eigen, klein huis te spelen, kan uitkomen: deze houten speel-huizen zijn verkrijgbaar in verschillende stijlen die aansluiten bij de smaak en fantasie van het kind en zijn speciaal ontworpen om de dromen van je kind waar te maken; sommigen zijn zelfs uitgerust met echte meubels.

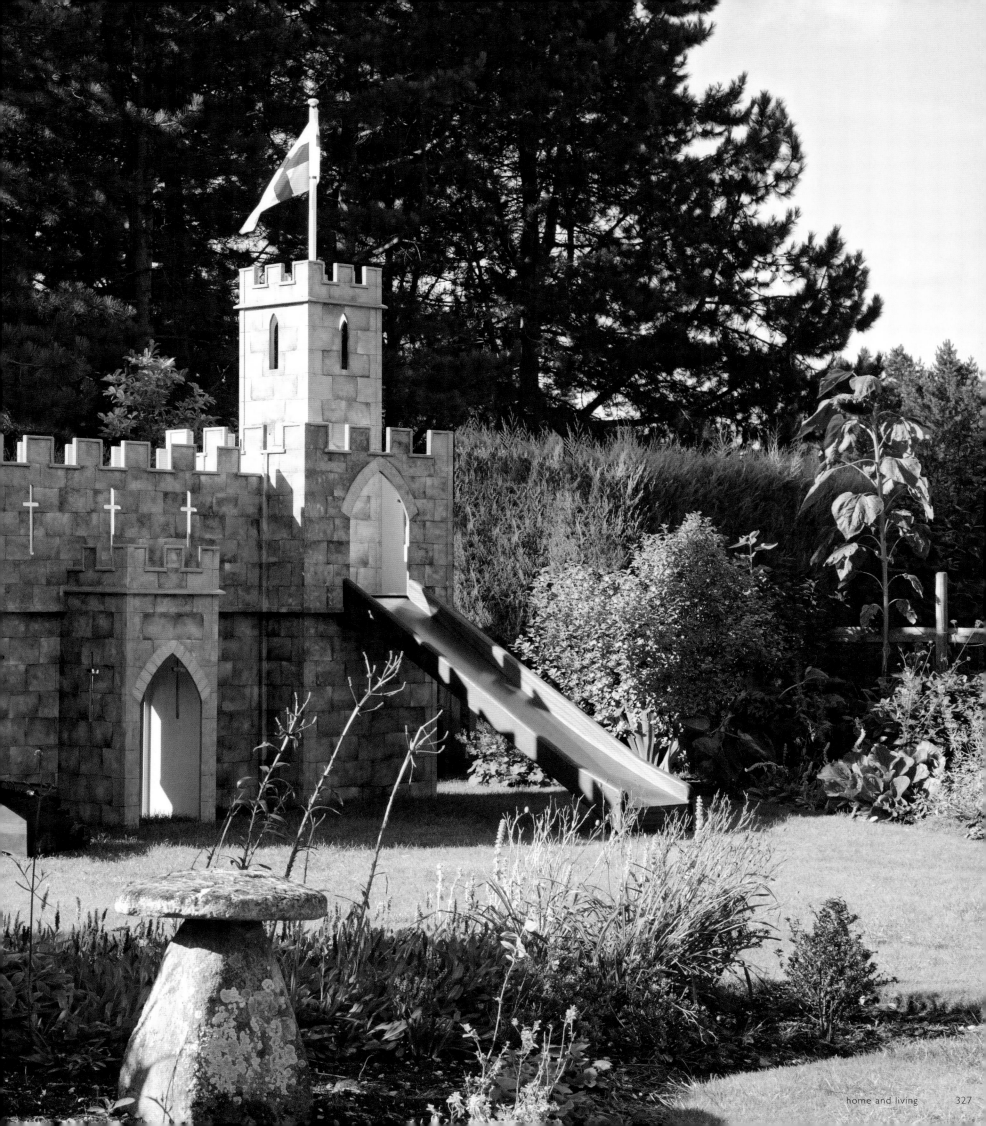

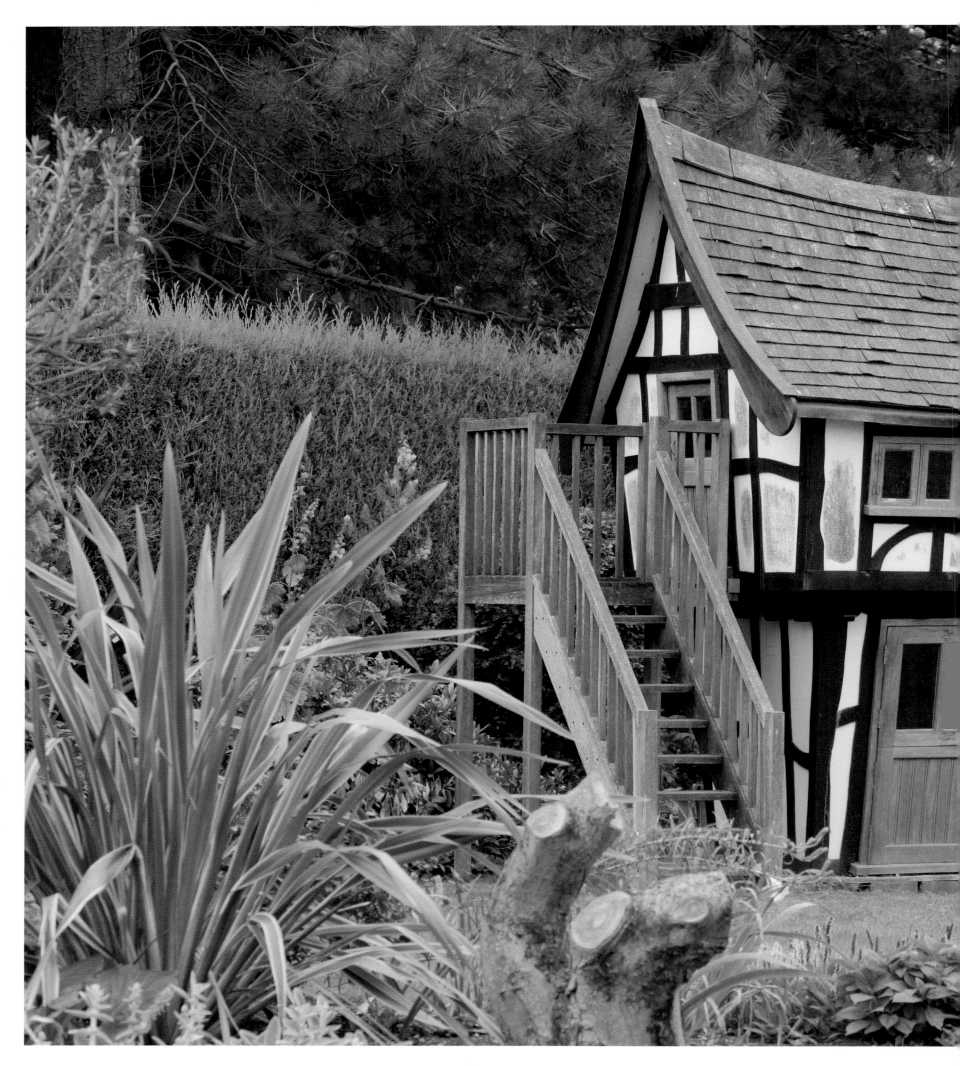

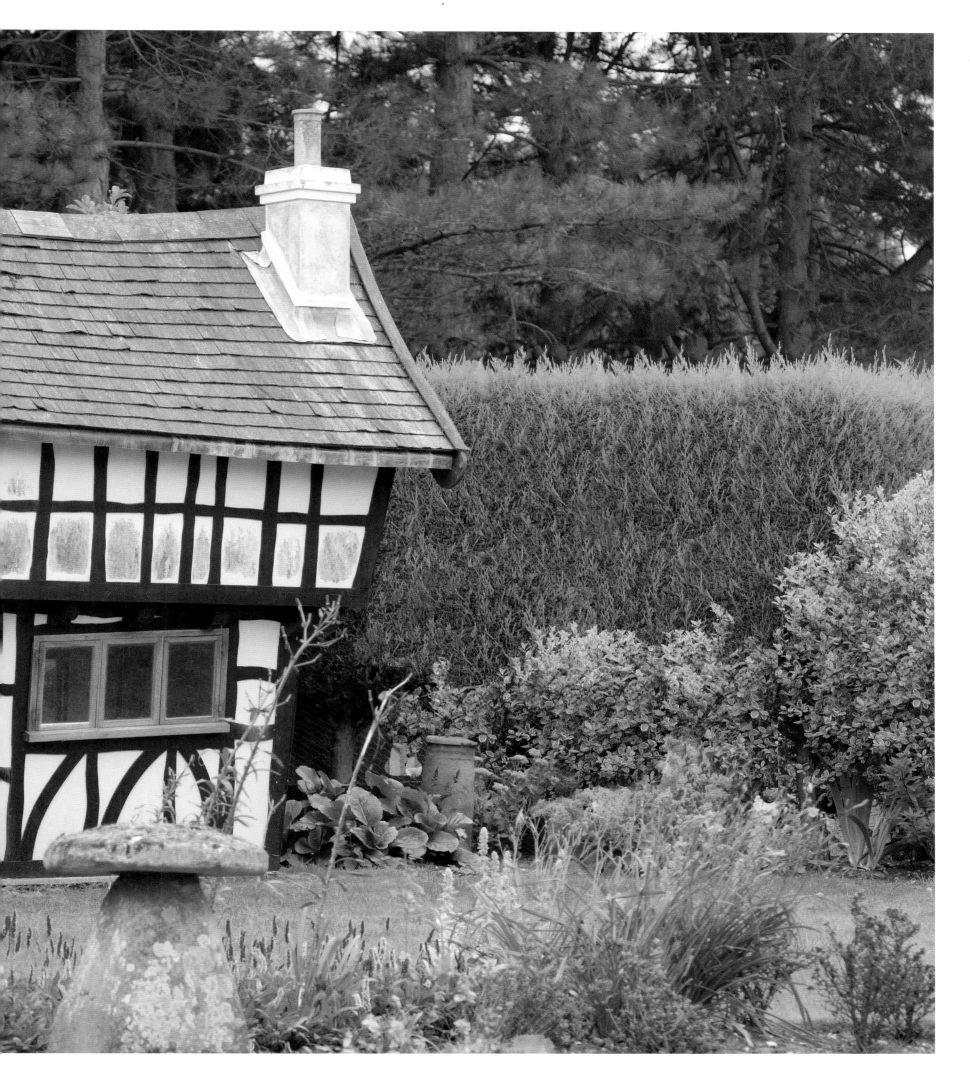

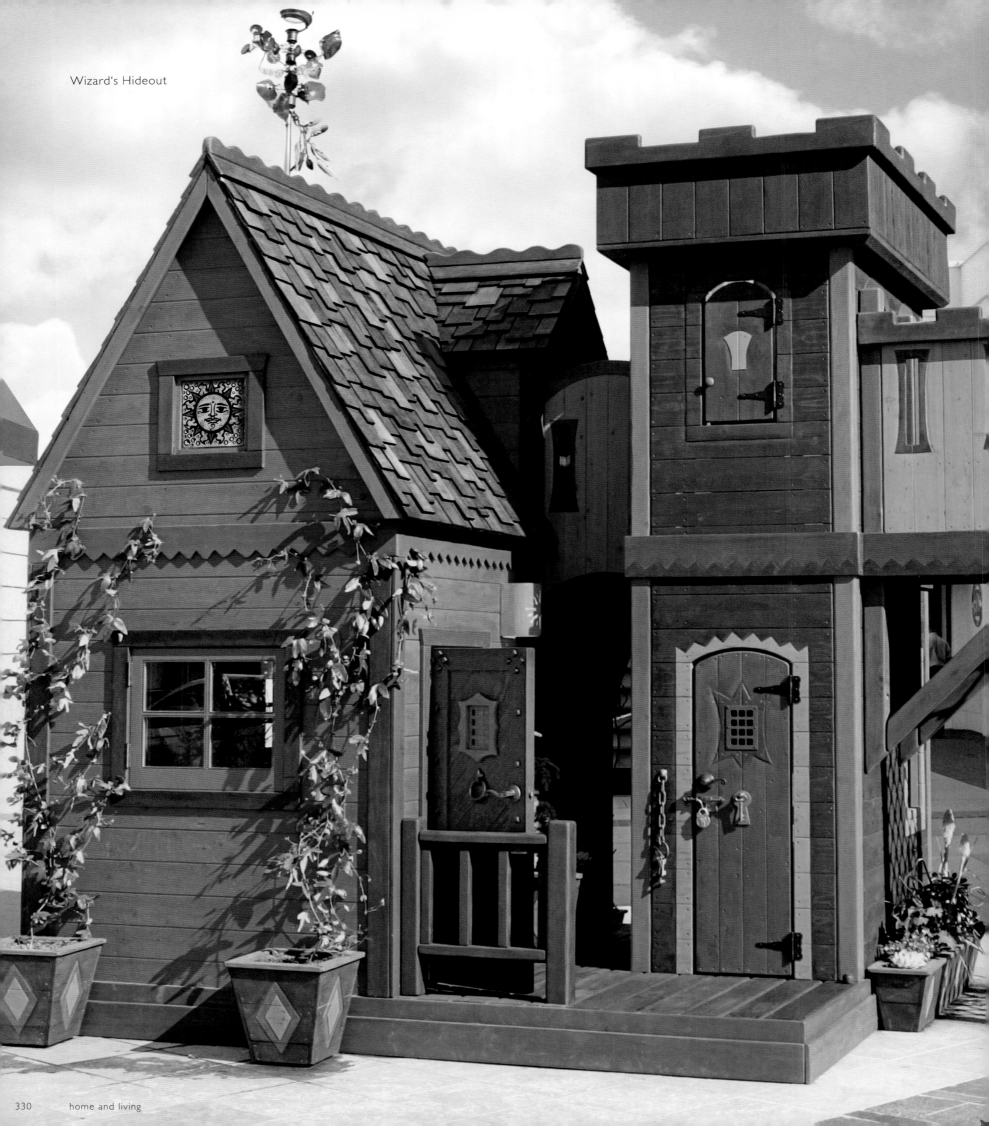

Wizard's Hideout

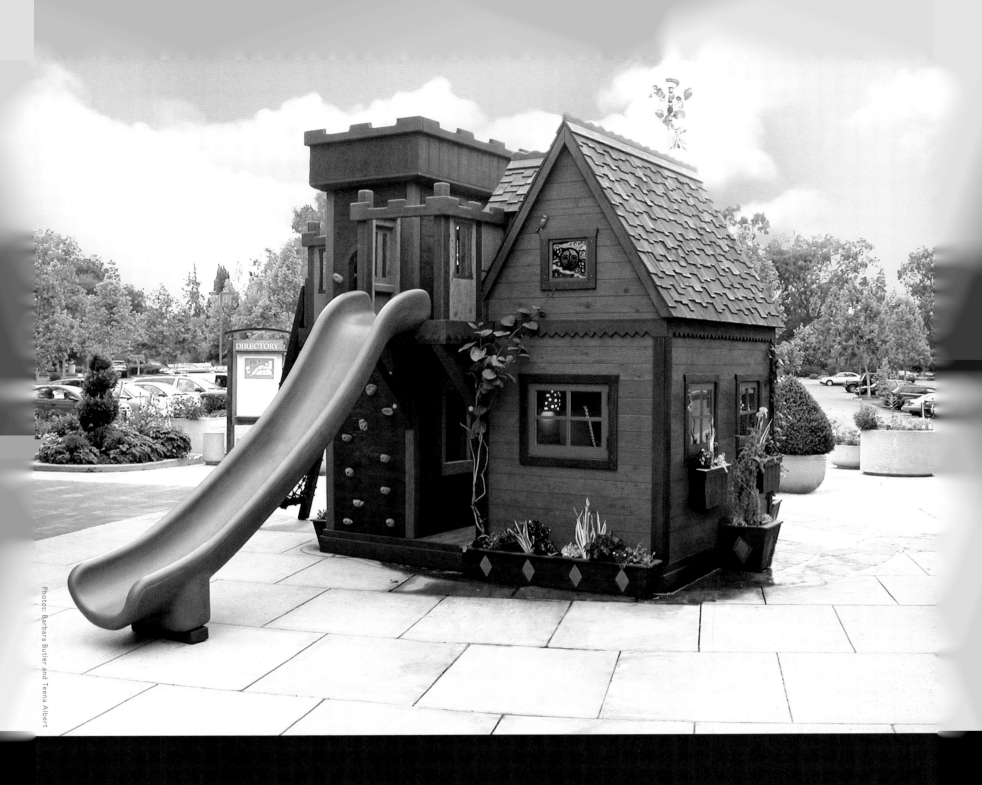

Photos: Barbara Butler and Teena Albert

Wizard's Hideout & Napa Valley Chalet

Barbara Butler | www.barbarabutler.com

Both themed playhouses trigger your kid's fantasy to the utmost. The Wizards Hideout features a scoop slide and a tower with two balconies, plus some "weird" details, whilst the Napa Valley Chalets are connected by a bridge. All are fully equipped with

Ces deux maisons à thème stimulent pleinement les rêves de vos enfants. La *Wizards Hideout* comprend un toboggan, une tour, deux balcons, et quelques détails *bizarres*. Les *Chalets Napa Valley* sont quant à eux reliés par un pont. Les deux sont

Beide themaspeelhuizen zullen de fantasie van je kind enorm prikkelen. De Wizards Hideout heeft een glijbaan en een toren met twee balkons, plus een aantal "vreemde" details, terwijl de Napa Valley Chalets verbonden zijn met een brug. Beide zijn

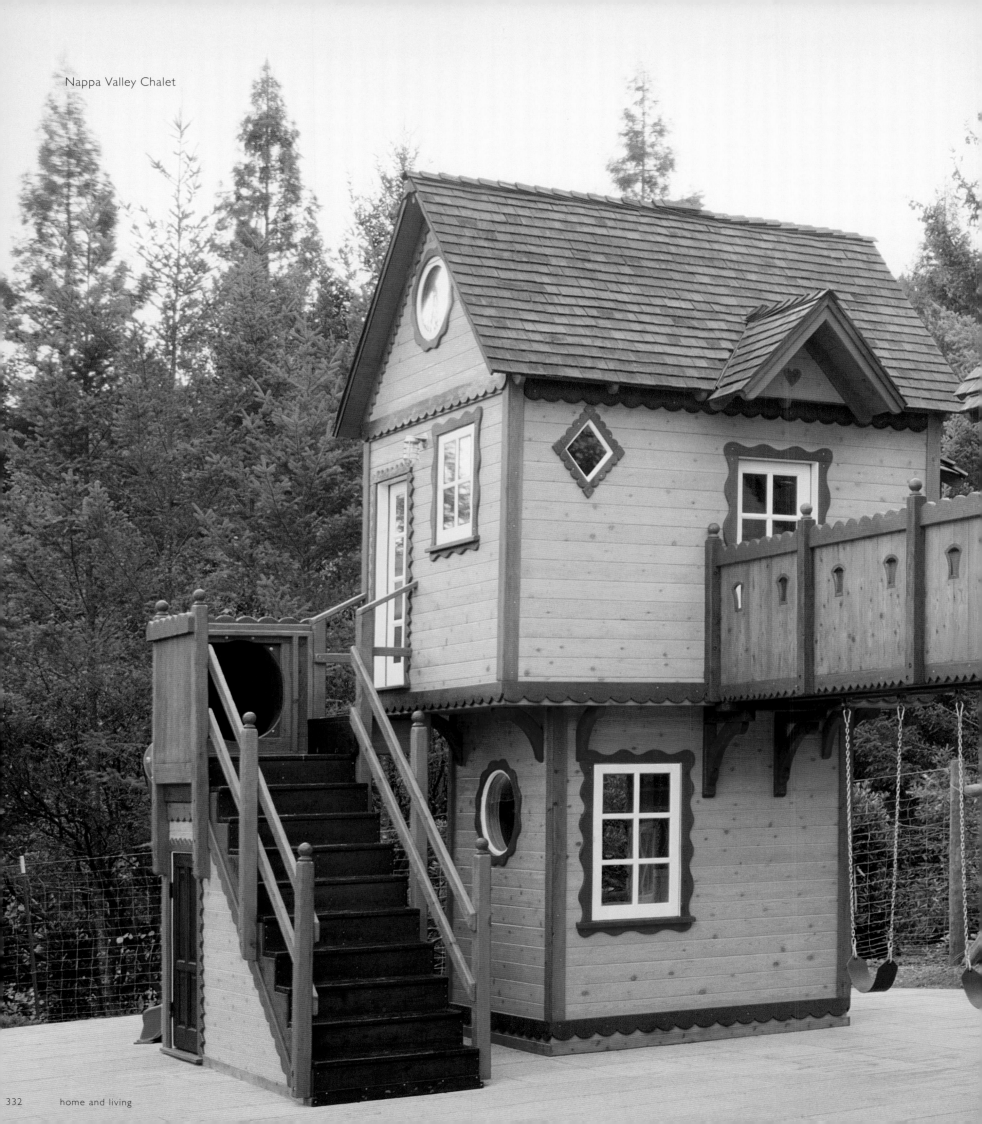

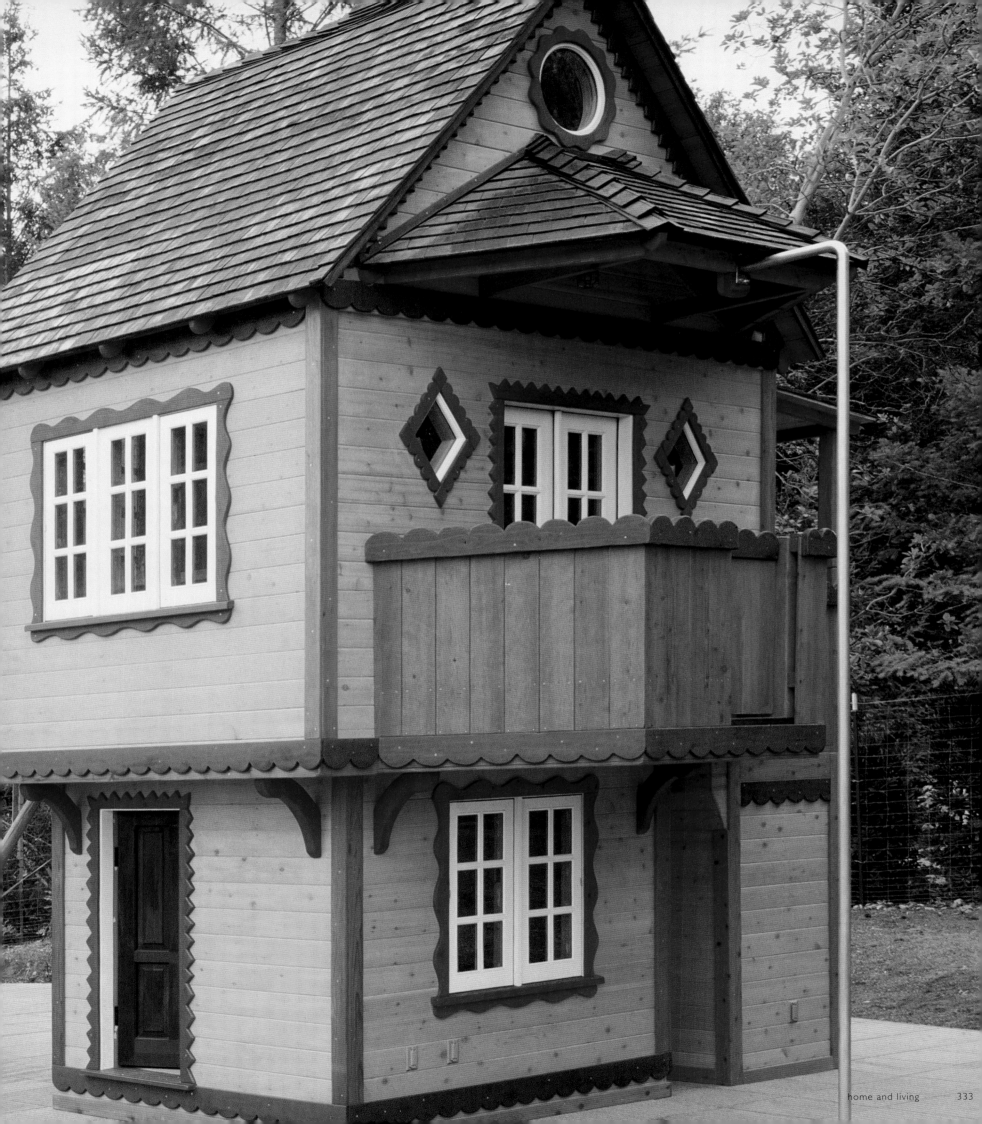

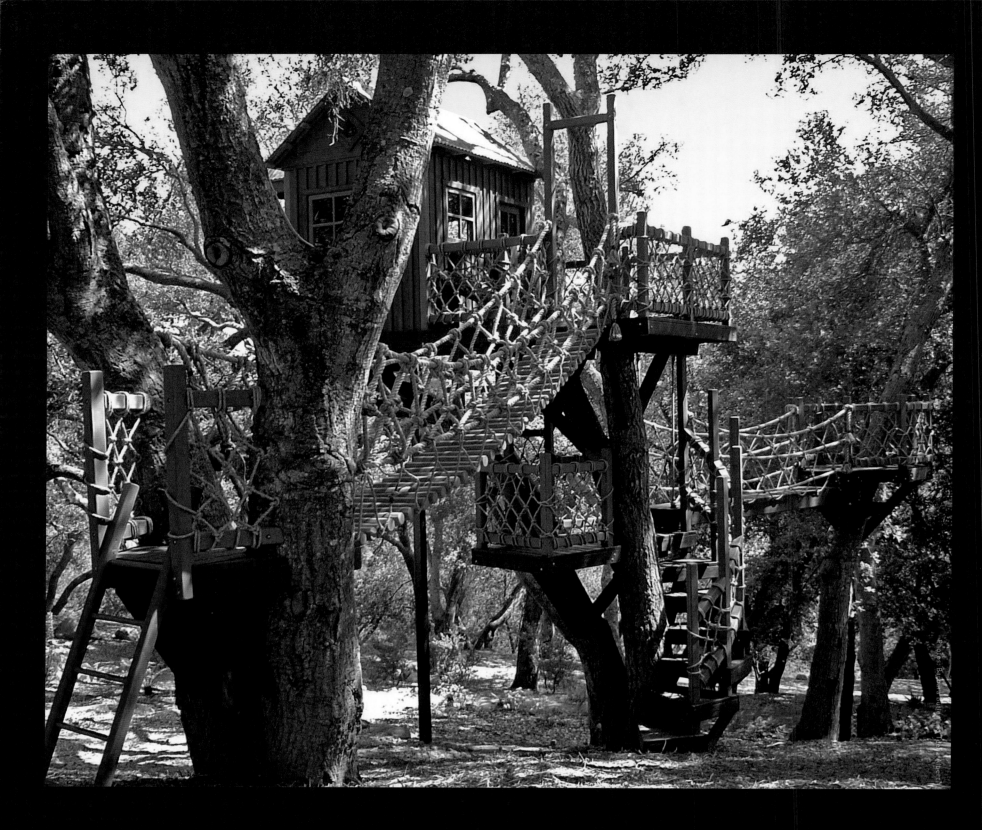

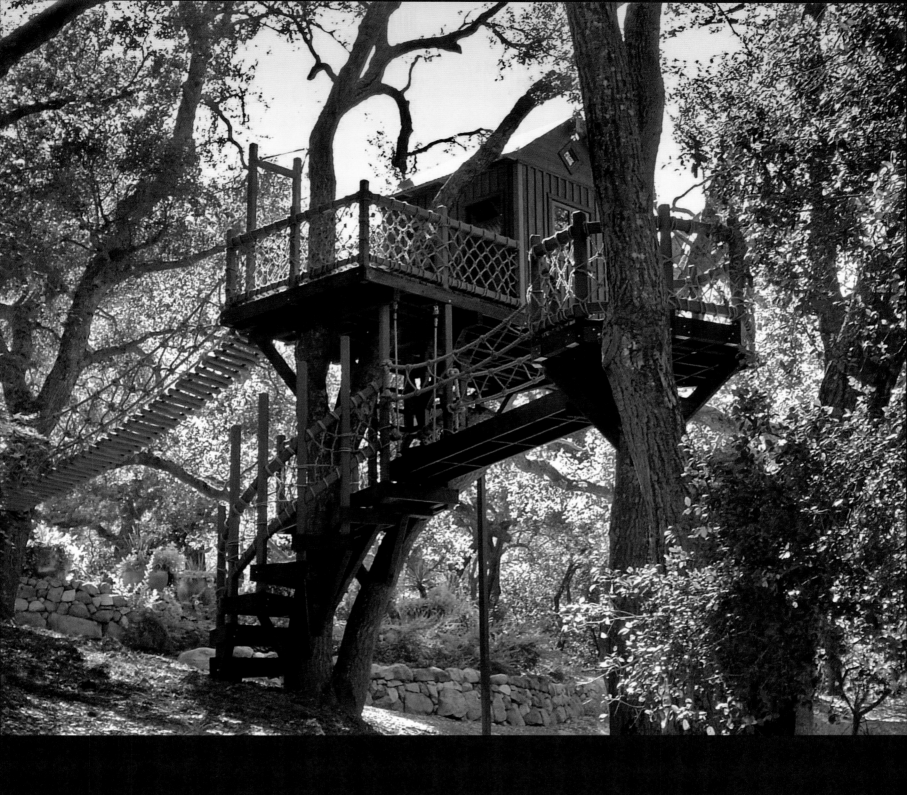

Tree Top Inn

Barbara Butler | www.barbarabutler.com

The Tree Top Inn is a very impressive play structure that features a clubhouse, bridges, railings and three different trees. Built on many levels, it is the perfect setting for children to bring all sorts of playful scenes and exciting adventures to life.

Le *Tree Top Inn* est une structure de jeu très impressionnante qui comprend un pavillon, des ponts, des parapets et trois différents arbres. Construit sur plusieurs niveaux, c'est le cadre idéal pour que les enfants donnent vie à toutes sortes de jeux et d'aventures passionnantes.

De Tree Top Inn is een heel indrukwekkende speelstructuur met een clubhuis, bruggen, relingen en drie verschillende bomen. De vele niveaus creëren de perfecte omgeving voor kinderen om allerlei spelscènes en opwindende avonturen tot leven te wekken.

Egg Nightlight Lamp
J Schatz | www.jschatz.com

A calmly shining companion for your child: the Star Egg Nightlight lamp has the shape of an egg and is handmade of glossy ceramic. The light shines softly through little openings on its surface. It comes in eight different colors and is available for approximately €90.

Un compagnon lumineux et calme pour votre enfant : la lampe *Star Egg Nightlight*, en céramique brillante, a la forme d'un œuf et est faite à la main. La lumière brille doucement à travers de petites ouvertures sur sa surface. Elle existe en huit couleurs différentes et coûte 90 €.

De Star Egg Nightlight is een rustig schijnende nachtvriend voor je kind: deze lamp heeft de vorm van een ei en is handgemaakt uit glanzend keramiek. Het licht schijnt zachtjes doorheen kleine openingen in het oppervlak. Ze is verkrijgbaar in acht verschillende kleuren voor ongeveer € 90.

Spider Race Car Bed

Gautier | www.gautier.fr

This extraordinary bed is a dream come true for any fan of car races: the Spider Race Car Bed by Gautier comes in the shape of a race car! You may also get a twin size mattress for it. Available for about €1,000, this bed surely is a delight for your little adventurer.

Ce lit extraordinaire est un rêve devenu réalité pour tous les fans de course automobile : le lit *Spider Race Car* de Gautier a la forme d'une voiture de course ! Vous pouvez aussi ajouter un matelas une place assorti. Vendu environ 1.000 €, ce lit ravira votre petit aventurier.

Dit buitengewone bed is een droom die uitkomt voor elke racefanaat: het Spider Race Car Bed van Gautier heeft de vorm van een racewagen! Je kan er ook een dubbele matras voor krijgen. Dit bed is beslist een verrukking voor je kleine avonturier en kost je ongeveer € 1.000.

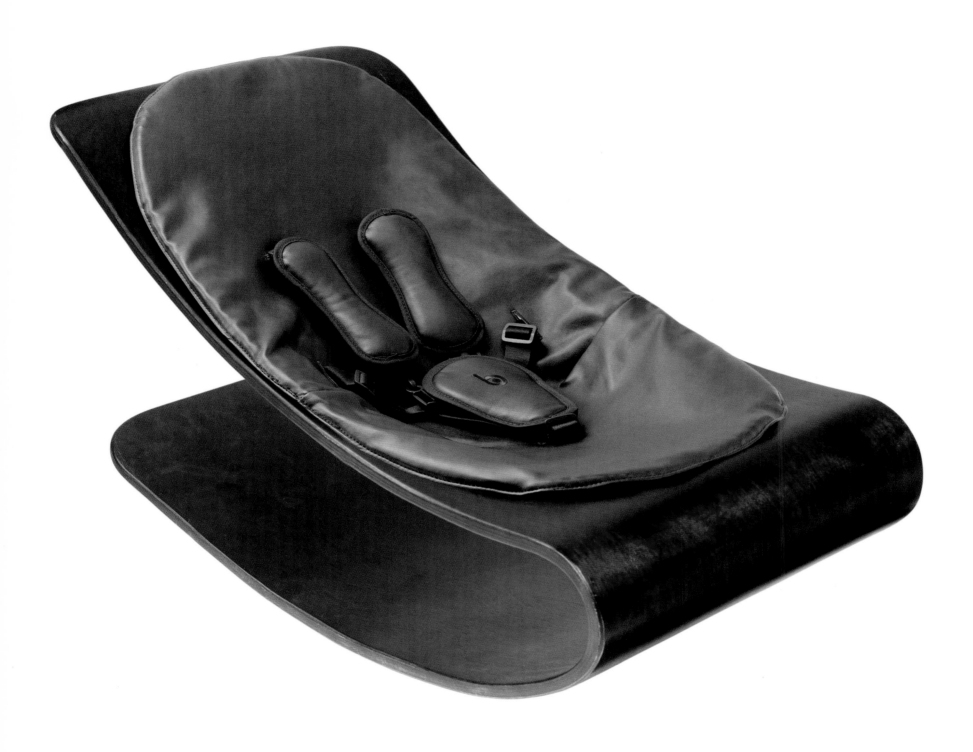

Coco Baby Lounger

bloom | www.bloombaby.com

What a stylish way for your newborn baby to relax: this beautiful lounger is a single piece of furniture with a curved design. It features a comfy seat pad of micro-suede or leatherette material. Both the lounger and the pad are available in various pleasant colors.

Quelle manière élégante de se relaxer pour votre bébé ! Cette chaise longue est un meuble unique aux lignes courbes. Elle comprend une housse confortable en micro suède ou en similicuir. La chaise et la house sont disponibles en plusieurs couleurs tendance.

Een elegante manier voor je pasgeboren baby om te rusten: deze mooie relax bestaat uit een meubelstuk met een golvend design en een comfortabel kussen uit microsuède of imitatieleer. Zowel de relax als het kussen zijn verkrijgbaar in diverse toffe kleuren.

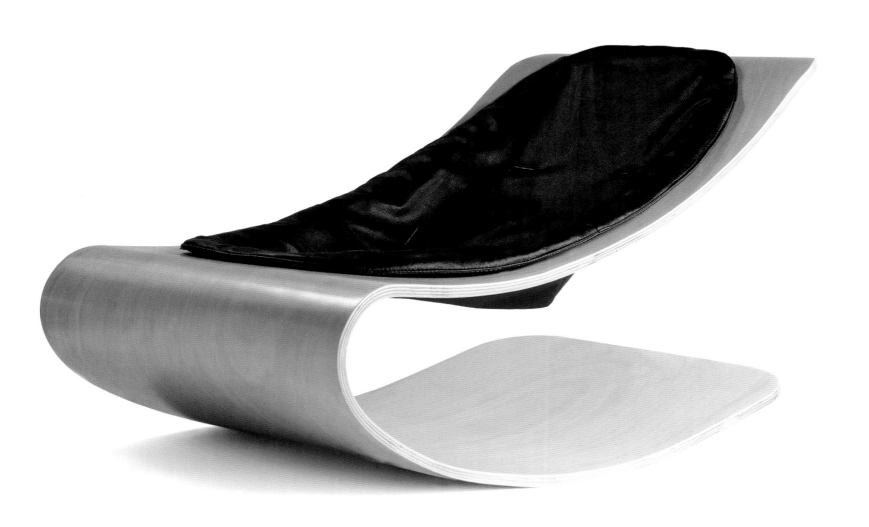

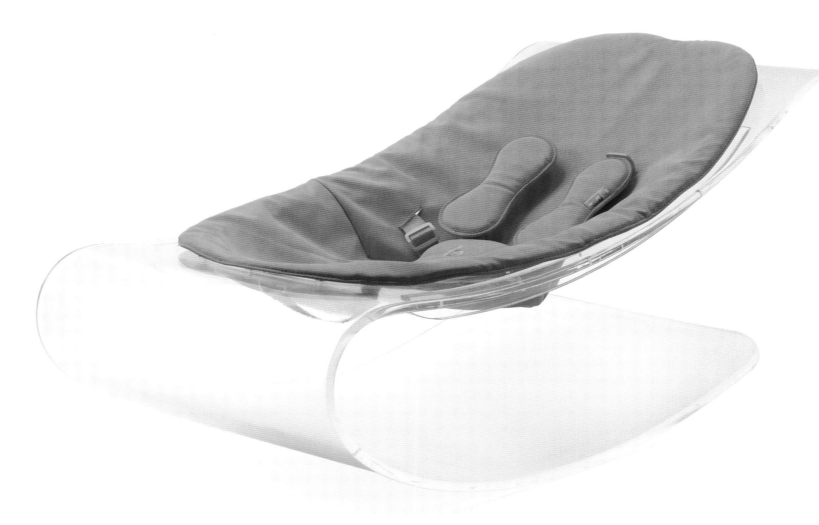

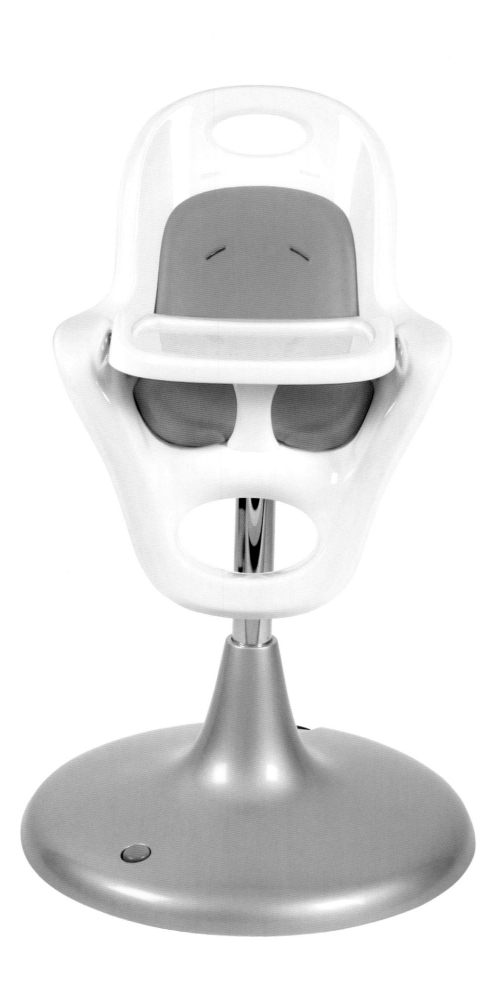

Flair Highchair
Boon | www.booninc.com

This highchair comes with a modern design and can easily be adjusted in height. It features a waterproof pad that cushions your baby, as well as a five-point-harness and a restraining post to make it safe. It is for babies and toddlers up to 4 years of age or 50lbs.

Cette chaise haute a un design moderne et peut facilement être ajustée en hauteur. Elle comprend une housse waterproof qui dorlote votre bébé, ainsi qu'un harnais cinq points et un poteau qui permet de la rendre plus sûre. Elle convient aux bébés et aux enfants jusqu'à 4 ans ou 22 kg.

Deze hoge kinderstoel met modern design is makkelijk in hoogte verstelbaar. Hij heeft een waterdicht en zacht kussen en een vijfpuntsharnas met inklempaal voor de veiligheid. De stoel is geschikt voor baby's en peuters tot 4 jaar of 22,5 kg.

Toy Bag

Boon | www.booninc.com

Here is a bag so soft and comfortable that your little one will also love to relax on it! And it keeps all stuffed animals in one place, whilst looking cool and stylish at the same time. It comes as a limited edition in the color orange, further colors are to follow.

Voici un sac si doux et confortable que votre petit bout adorera s'y reposer ! Avec un look cool et élégant, il permet d'y rassembler toutes ses peluches. Il est en édition limitée en orange, d'autres couleurs sont à venir.

Een zak zo zacht en comfortabel dat je kleine schat er ook graag op zal willen rusten! Bovendien houdt hij alle troeteldiertjes op hun plaats en ziet hij er ook nog eens cool en elegant uit. Uitgebracht in beperkte oplage in de kleur oranje (andere kleuren volgen).

Hairy Bertoia

Douglas Homer | www.douglashomer.com

Douglas Homer redesigned vintage Harry Bertoia chairs that are kid-sized, creating a wild and unusual – or "hairy" – look by lots of polypropylene "spongy fingers" that cover them. They are available in six colors and come at a price of about €550 each.

Douglas Homer a redessiné des chaises Harry Bertoia vintage taille enfant, créant un look fun et étonnant grâce aux nombreux "doigts mousseux" en polypropylène qui les couvrent. Elles sont disponibles en six couleurs pour un prix d'environ 550 €.

Douglas Homer stak de vintage Harry Bertoia kinderstoel in een nieuw designkleedje en creëerde met de vele „sponsen vingers" in polypropyleen een wilde en ongewone – zeg maar „harige" – look. De stoel is beschikbaar in zes kleuren en moet ongeveer € 550 kosten.

Culla Belly

Studio di Progettazione Busetti Garuti | www.busetti-garuti.it

This highly inventive and award winning product was designed to make co-sleeping of a mother and her newborn baby possible. It is to be attached to the bed, but can also be converted into a cradle. A must for any mother of a newborn!

Ce produit très innovant et récompensé a été conçu pour permettre à une mère et à son nouveau-né de dormir ensemble. Il doit être attaché au lit, mais peut aussi être converti en berceau. Un must pour toute jeune maman !

Dit bijzonder inventieve en bekroonde product werd ontworpen om het samen slapen van een moeder met haar pasgeboren baby mogelijk te maken. Het kan aan het bed bevestigd worden, maar ook tot een afzonderlijk babybedje worden omgevormd. Een must voor elke moeder van een pasgeboren baby!

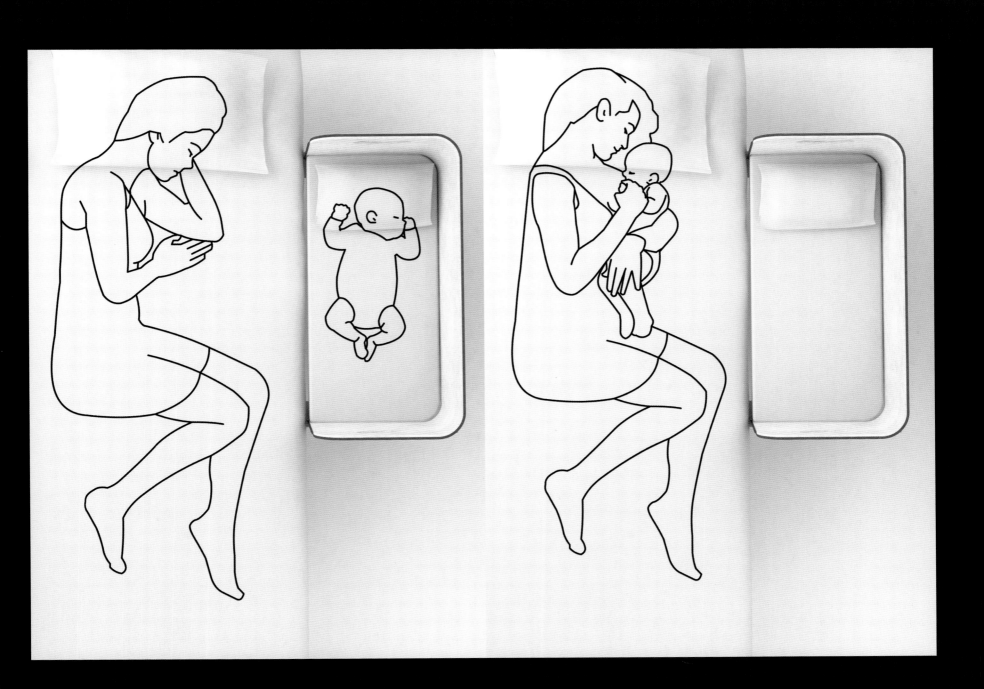

Superspace Bed

Superspace | www.superspace.dk

Superspace consists of many elements: it features a bed in junior-size as well as storage spaces and boxes, stools and playtables, so it is like a little universe of its own. The idea behind it is to encourage children's playfulness and activities.

Le *Superspace* consiste en de nombreux éléments ; il comprend un lit d'enfant ainsi que des espaces et des boîtes de rangement, des tabourets et des tables de jeu, et constitue donc un petit univers à lui tout seul. Son concept consiste à encourager les jeux et les activités des enfants.

Het Superspace Bed bestaat uit vele elementen: een bed in juniormaat, opbergruimtes en dozen, krukjes en speeltafels – het vormt met andere woorden een heel eigen universum. Het achterliggende idee is kinderen aanmoedigen tot spel en plezier.

Highchair
Droog | www.droogdesign.nl

This award-winning wooden highchair designed by Maartje Steenkamp can be reduced in time whilst your child is growing up: by using a small saw, it is lowered in height and thus adapted to the kid's respective size. It is a longtime companion for your little one, making it a cherished keepsake, too.

Cette chaise haute en bois est un meuble primé signé Maartje Steenkamp. Elle peut être abaissée au fur et à mesure que votre bébé grandit : en utilisant une petite scie, on peut réduire sa taille et donc l'adapter à la taille de l'enfant. C'est un compagnon fidèle pour votre bambin, ce qui en fait aussi un bel objet souvenir.

Deze bekroonde houten hoge kinderstoel ontworpen door Maartje Steenkamp groeit mee met je kind: met behulp van een kleine zaag wordt hij verlaagd en zo blijft hij aangepast aan de grootte van je kind. Op die manier wordt de stoel een langdurige metgezel en een gekoesterde herinnering.

Honeycubes

Superspace | www.superspace.dk

Here comes furniture that has a toy-like quality at the same time: it consists of many dynamically shaped cubes that can be used in various creative ways. Besides providing room for storage, they encourage children's playfulness in fields like building or balancing.

Voici un meuble pratique et ludique : il est fait de nombreux cubes de forme dynamique qui peuvent être utilisés de différentes manières créatives. Tout en offrant de l'espace de rangement, ils stimulent l'esprit de jeu des enfants dans des domaines tels que la construction ou l'équilibre.

Meubels die tegelijk speelgoedkwaliteit hebben: ze bestaan. Met name in de vorm van dynamisch vormgegeven kubussen die op verschillende creatieve manieren kunnen worden gebruikt. Naast de opbergruimte die ze bieden, inspireren ze kinderen tot bouw- en evenwichtsspelletjes.

Minus+

Quinze & Milan | www.quinzeandmilan.tv

The Minus+ Collection by Arne Quinze covers a range of soft furniture pieces for children that are objects to play with at the same time. They come in various shapes and colors, stimulating children's need for action, like climbing, hiding and just having fun.

La collection Minus+ d'Arne Quinze couvre une gamme de meubles mous pour enfants qui servent aussi de jouets. Ils existent en différentes formes et couleurs, stimulant l'envie des enfants : l'action, l'escalade, jouer et se cacher.

The Minus+-collectie van Arne Quinze omvat een heel gamma van zachte meubelstukken voor kinderen waarmee ze ook nog eens kunnen spelen. Ze zijn verkrijgbaar in verschillende vormen en kleuren en stimuleren de behoefte van kinderen aan actie: erop klimmen, zich verstoppen of gewoon plezier maken, alles is mogelijk.

Screen

Pracht & Praal | www.pracht-en-praal.com

Here comes a handcrafted screen made of three pieces. Besides dividing a space, it can also be used for playing puppet theater, and the outer two pieces may function as blackboards. By adding further elements, it can even be transformed into a play kitchen or shop.

Voici un paravent fait main en trois pièces. S'il peut bien sûr diviser un espace, il peut également être utilisé comme théâtre de marionnettes, et les deux parties extérieures servir de tableau noir. En ajoutant d'autres éléments, il peut même être transformé pour jouer à la marchande ou à la dînette.

Ziehier een handgemaakt scherm uit drie stukken. Niet alleen ideaal voor het opdelen van een ruimte, het kan ook worden gebruikt om poppenkast te spelen en de buitenste twee delen kunnen als schrijfbord worden gebruikt. Door nog meer elementen toe te voegen kan het scherm ook tot een speelkeuken of -winkel worden omgevormd.

Photo: courtesy of Mark Willms Design

Fantasy Coach

Poshtots | www.poshtots.com

For a price of around €30,300, this exquisite and handcrafted fantasy coach with a most beautiful bed becomes reality. It is made of wood and fiberglass, and its interior is oval shaped. The ideal setting for falling into the sweetest of dreams!

Le lit enchanté devient réalité ! Pour un prix frôlant les 30.000 €, ce carrosse exquis entièrement fait main est réalisé en bois et fibres de verre. Son intérieur de forme ovale est le cadre idéal pour s'abandonner aux plus beaux des rêves.

Voor een prijs van om en bij de € 30.300 is deze luxueuze, met de hand vervaardigde fantasiekoets annex prachtig bed de jouwe. Hij is gemaakt van hout en glasvezel en heeft binnenin een ovale vorm. De ideale setting voor de zoetste dromen.

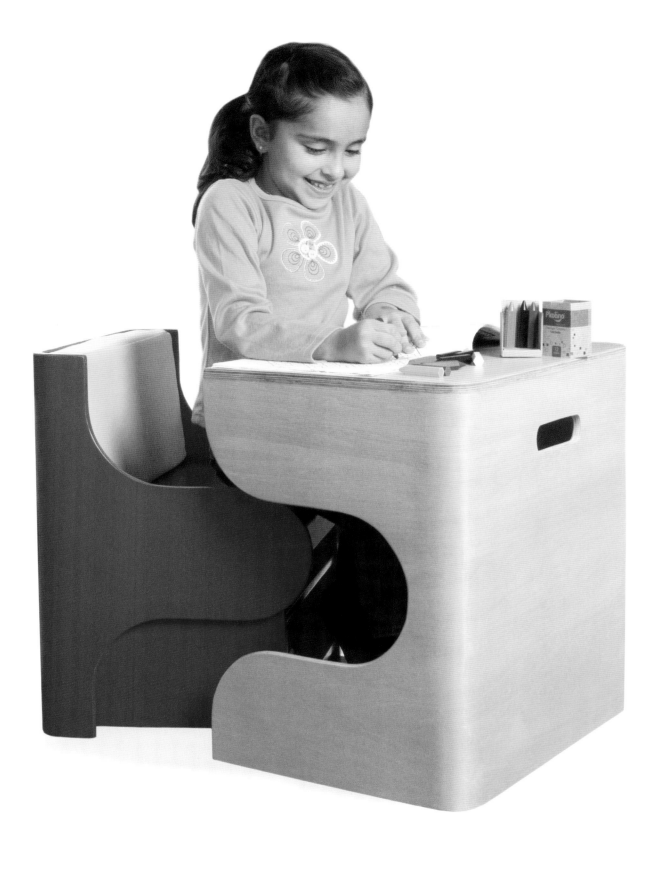

Klick

P'kolino | www.pkolino.com

This desk and chair set for children has a playful design, with the chairs being available in three colors. Whilst offering much space for storage and working, the set does not need a lot of space itself as its pieces fit into each other. It is available for circa €130.

Cet ensemble bureau et chaise pour enfant a un design amusant et est disponibles en trois couleurs. Tout en offrant beaucoup d'espace pour le rangement et le travail, l'ensemble ne nécessite pas beaucoup d'espace en lui-même car ses pièces s'emboîtent. Il est disponible pour environ 130 €.

Dit bureau- en stoelsetje voor kinderen heeft een speels design met stoelen die in drie kleuren verkrijgbaar zijn. En hoewel ze heel wat opbergruimte bieden, heeft de set zelf niet veel plaats nodig. De beide stukken passen immers in elkaar. Verkrijgbaar voor ongeveer € 130.

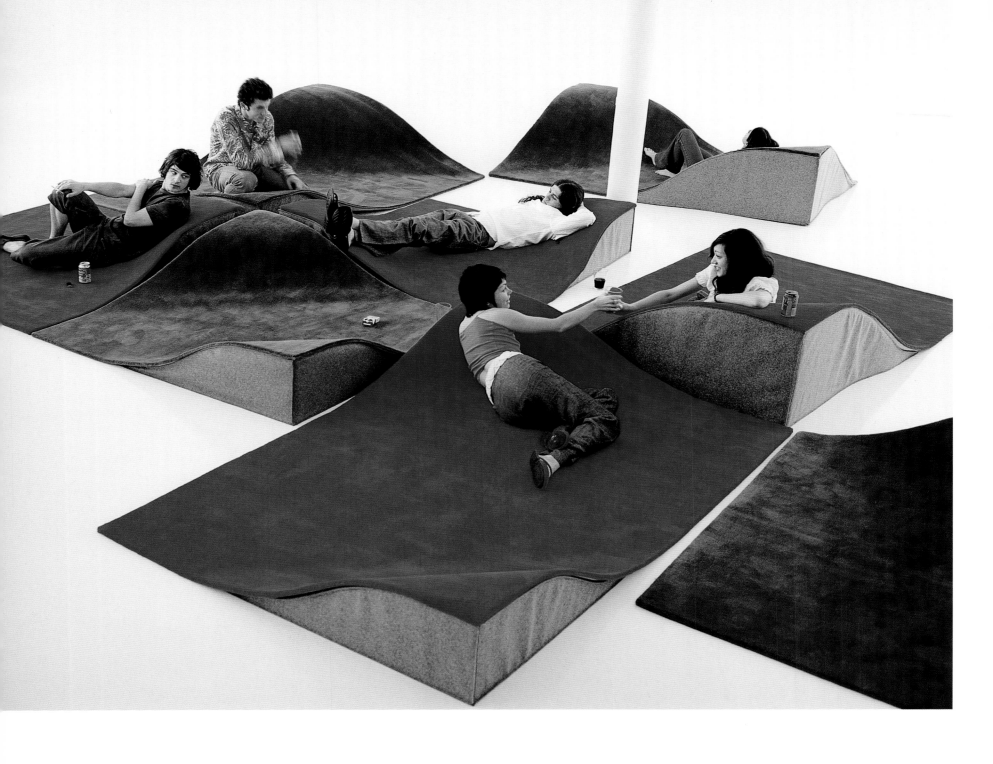

Flying Carpet

Nanimarquina | www.nanimarquina.com

This comfortable carpet awakens your kid's playfulness and creativity: it is a flexible system that features foamy wedges which make it look as if it was flying. The carpet is handmade of New Zealand wool, comes in three colors and is available for around € 1,300.

Ce tapis confortable éveille l'esprit ludique et la créativité de votre enfant : c'est un système flexible qui comprend des supports en mousse, donnant l'illusion qu'il vole. Ce tapis est fait main en laine de Nouvelle-Zélande ; il existe en trois couleurs et son prix est d'environ 1.300 €.

Dit comfortabele tapijt stimuleert de speelsheid en creativiteit van uw kind. Het is een flexibel systeem met een driehoekig, met schuim opgevuld punt, waardoor het tapijt lijkt te vliegen. Het is handgemaakt uit Nieuw-Zeelandse wol en is in drie kleuren voor een prijs van om en bij de € 1.300 verkrijgbaar.

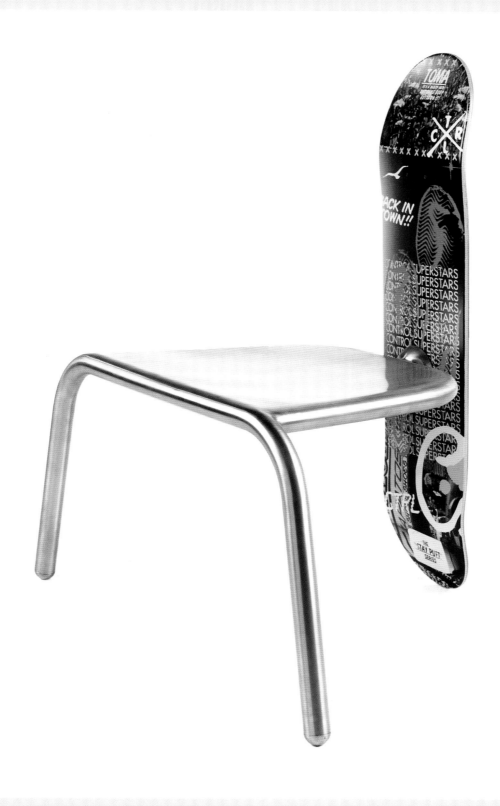

Skate Chair

Tunto Design | www.tunto.com

Skateboard-loving kids will be delighted: this inventive chair is made of stainless steel and has a skateboard as its deck. It can also be purchased with a leather covering or even without a deck if you'd rather like to install your own special one.

Les gamins fans de skateboard seront ravis : cette chaise inventive est faite en acier inoxydable et son dossier est une planche de skate. Elle peut aussi être achetée avec un revêtement cuir ou même sans dossier, si vous souhaitez y installer votre planche préférée.

Skateboardfanaten zullen verrukt zijn: deze inventieve stoel is gemaakt van roestvrij staal en heeft een skateboard als rugleuning. Hij is ook verkrijgbaar met een lederbekleding of zelfs zonder rugleuning als je liever je eigen board installeert.

Honeycomb

Quinze & Milan | www.quinzeandmilan.tv

Designed by Clive Wilkinson, this honeycomb-like structure combines the functions of furniture with a playful approach: its units can be placed in different modes to create an individual environment. They offer space for storage and are available in various colors.

Conçue par Clive Wilkinson, cette structure combine les fonctions d'un meuble avec une démarche ludique : ses unités peuvent être placées de différentes manières pour créer un environnement personnel. Elles offrent des espaces de rangement et sont disponibles en différentes couleurs.

Deze honingraatachtige structuur, ontworpen door Clive Wilkinson, combineert de functies van verschillende meubelstukken op een speelse manier. De units kunnen op verschillende manieren worden gestapeld om een persoonlijke omgeving te creëren. Ze bieden opbergruimte en zijn beschikbaar in verschillende kleuren.

Photos: courtesy of poshtots

Child's Mini Door

Poshtots | www.poshtots.com

This imaginative and multi-faceted door made of solid wood has an upper and a lower part, with the lower one being a mini door. The upper part can be personalized by adding a letter on it. It is available in various sizes and colors and comes at a price of circa €1,200.

Cette porte en bois massif aux multiples facettes est très imaginative. Elle a une partie inférieure, qui est une mini-porte, et une partie supérieure qui peut être personnalisée en y ajoutant une lettre. Elle est disponible en différentes tailles et son prix avoisine les 1.200 €.

Deze fantasierijke deur uit meerdere panelen is gemaakt van echt hout en heeft een boven- en benedendeel, waarbij het lagere gedeelte een minideur vormt. Het bovenste deel kan gepersonaliseerd worden door toevoeging van een letter. De deur is beschikbaar in verschillende groottes en kleuren en kost ongeveer € 1.200.

home and living 359

Panton Junior

Vitra | www.vitra.com

With its floating and attractive shape, this kid-sized chair is based on the original version of the Panton Chair that was created in 1959. It comes in seven different colors and awakens a playful spirit whilst being functional at the same time.

Avec sa forme flottante et séduisante, cette chaise taille enfant est basée sur la version originale de la Panton Chair créée en 1959. Elle existe en sept couleurs différentes et éveille l'esprit ludique tout en étant fonctionnelle.

Met zijn golvende en aantrekkelijke vorm is deze stoel op kindermaat gebaseerd op de originele versie van de Panton-stoel die in 1959 werd gecreëerd. Hij is te koop in zeven verschillende kleuren en is tegelijk speels en functioneel.

Little Miss Liberty
Carousel Rocking Horse
Canopy Crib

Little Miss Liberty Round Crib Company
www.crib.com

What a beautifully designed round crib: it comes
in ivory finish and features a carousel horse that is
hand-painted. Details like feathers on its top and
two rockers make it an exquisite piece of furniture.
It is available for about €1,200.

Ce magnifique lit pour bébé rond est en finition
ivoire et comprend un cheval de carrousel fait main.
Il est orné de détails fins comme des plumes à son
sommet et deux balanciers. Son prix est d'environ
1.200 €.

Een mooi ontworpen rond kinderbedje, met ivoren
afwerking en handgemaakt carrouselpaard. Details
zoals de veren bovenaan en twee schommelhouten
maken er een echt prachtig meubel van. Het is
verkrijgbaar voor ongeveer € 1.200.

Children's Chairs

Hanke | www.hankedesign.com

These children's chairs come in exquisite designs and pleasant colors: whilst Le Baron and Le Comte are designer chairs with a touch of luxury, the Le Champignon line features chairs that are shaped in the form of mushrooms and trigger children's playfulness.

Ces chaises pour bébé ont un design exquis et des coloris agréables : si les modèles *Le Baron* et *Le Comte* sont des chaises de designer avec une touche de luxe, la collection *Le Champignon* comprend des chaises… en forme de champignon, qui titillent l'esprit ludique des enfants.

Deze kinderstoelen hebben geweldige designs en leuke kleuren: terwijl Le Baron en Le Comte designerstoelen zijn met een flinke scheut luxe, hebben de stoelen van de Le Champignon-lijn de vorm van –jawel– paddenstoelen zodat ze de kinderen uitnodigen tot spelen.

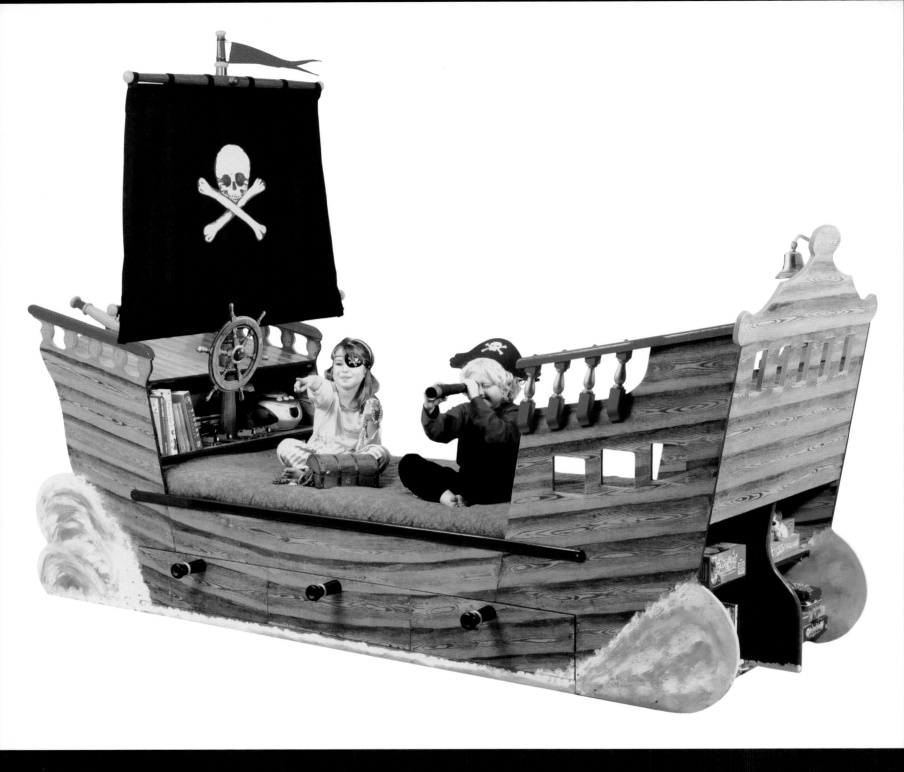

Pirate Ship Bed

Flights of Fantasy | www.flightsoffantasy.co.uk

This bed in the shape of a pirate ship is certain to awaken a child's playful and adventurous instincts. It is built with an eye for detail, offers space for storage and can be customized in terms of size and color. The large version is available for around €3,800.

Ce lit en forme de bateau pirate permet à coup sûr d'attiser les instincts de jeu et d'aventure des enfants. Une grande attention a été portée à aux détails : il offre des espaces de rangement et l'on peut personnaliser sa taille et sa couleur. La grande version est disponible pour 3.800 €.

Dit bed in de vorm van een piratenschip zal de speel- en avonturiersinstincten van je kind beslist doen ontwaken. Het is gebouwd met oog voor detail, biedt opbergruimte en is aanpasbaar wat betreft grootte en kleur. De grote versie is beschik-baar voor ongeveer € 3.800.

A highlight for any bookworm: this inventive and beautifully designed piece of furniture combines a book shelf with the corresponding reading space. It makes sure that kids can immerse themselves into their studies without having to reach out far for their books.

Un must-have pour tous les rats de bibliothèque : ce meuble inventif et esthétique combine une bibliothèque et un espace de lecture adéquat. Il garantit que vos enfants pourront s'immerger dans leurs études sans avoir à chercher trop loin leurs livres.

Een highlight voor elke boekenwurm: dit inventief en mooi ontworpen meubelstuk combineert een boekenrek met de bijhorende leesruimte en garandeert zo dat kinderen zich volop in hun studies kunnen onderdompelen zonder dat ze hun boeken te ver moeten gaan zoeken.

Courtesy: Stanislav Katz

Adhesive Design for Kids

Sticky ideas | www.e-glue.fr

Why not make your child's walls look as if they had been painted with funny and appealing motifs? These stickers cover a range of animal-related and adventurous themes - some are particularly detailed in their design and look like a story being told.

Et si les murs de la chambre de votre enfant étaient peints de motifs amusants et séduisants ? Ces autocollants couvrent toute une gamme de thèmes liés aux animaux et aux aventures : certains sont d'un design particulièrement détaillé et semblent raconter une histoire.

Met deze stickers is het net alsof de muren van de kinderkamer geschilderd zijn met allerlei leuke, tot de verbeelding sprekende motieven. Ze dekken een heel gamma van dieren- en avonturenthema's, zijn met bijzonder veel oog voor detail ontworpen en vertellen een eigen verhaal.

High Chair

Stephen Procter | www.design-doctor.net

This minimalist highchair has been awarded for its design. Its focus lies on functionality and practicality, without adding unnecessary features. The most distinguishing characteristic is that it is only 4 cm thick when folded up, so that it saves a lot of space.

Cette chaise minimaliste a été primée pour son design. Elle se concentre sur la fonctionnalité et l'aspect pratique, sans accessoires inutiles. Sa caractéristique la plus marquante est qu'elle ne mesure que 4 cm d'épaisseur une fois repliée, et permet donc de gagner beaucoup d'espace.

Deze minimalistische hoge kinderstoel werd bekroond voor zijn design. De focus ligt hier op het functionele en het praktische, zonder toevoeging van onnodige franjes. Het meest opvallende kenmerk is dat hij opgeplooid nog slechts 4 cm dik is en zo heel veel plaats bespaart.

Bambisitter High

The Conran Shop | www.conranshop.co.uk

Children love Bambi: how about a sculpture for your garden that comes in its shape and can be sat upon? It is made of pre-aged pine wood and will be turning into a nice silver Grey color in the course of time. The Bambisitter High is available for approximately € 260.

Tous les enfants adorent Bambi : alors pourquoi ne pas leur offrir une sculpture de jardin à l'effigie de cet animal gracieux, sur laquelle ils pourront s'asseoir ? Réalisée en pin vieilli, elle prendra une jolie couleur argentée au fil du temps. Le *Bambisitter High* est vendu 260 €.

Kinderen houden van Bambi. Wat dacht je van een tuinsculptuur in de vorm van dit diertje waarop ze ook nog eens kunnen gaan zitten? Hij is gemaakt van voorbehandeld dennenhout en neemt na verloop van tijd een mooie zilvergrijze kleur aan. De Bambisitter High is verkrijgbaar voor om en bij de € 260.

Bed

Leander | www.leanderform.dk

A bed of beech that accompanies your child for a long time: it has four items that come in a package and can be combined differently; creating a bed that adjusts to the kid as it is growing. Besides being so practical, it also features a beautifully simple design.

Un lit de hêtre qui accompagnera longtemps votre enfant : il comporte un kit de quatre accessoires qui peuvent être combinés différemment, et s'ajuster à l'enfant au fur et à mesure qu'il grandit. Outre son aspect très pratique, il bénéficie d'un design simple et beau.

Een bed uit beukenhout dat je kind lange tijd blijft vergezellen: het bestaat uit vier delen die in pakketvorm geleverd en op verschillende manieren gecombineerd kunnen worden zodat een bed wordt gecreëerd dat met je kind meegroeit. Naast dit praktische voordeel biedt het bed ook een mooi, eenvoudig design.

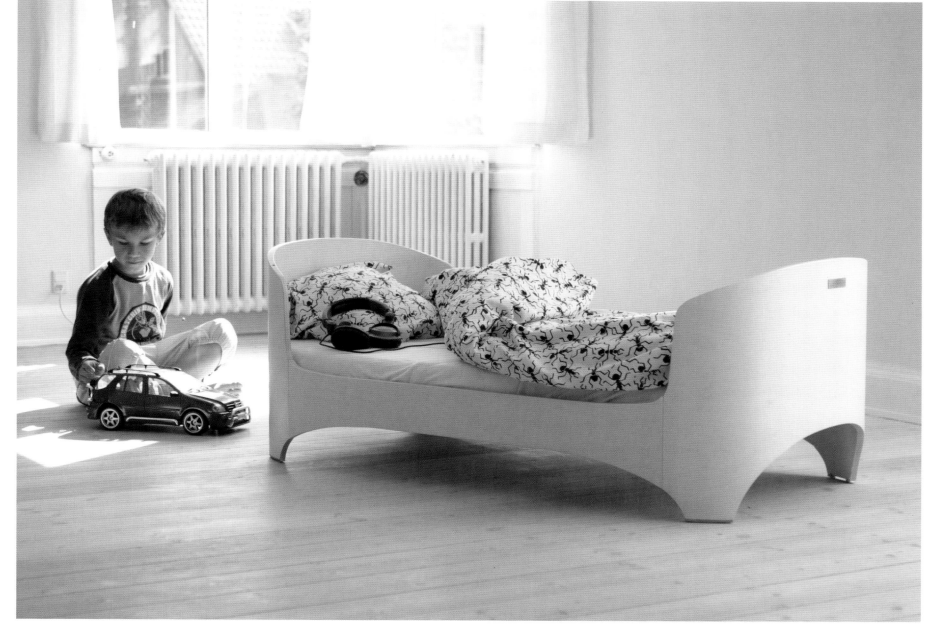

Mod Rocker

iglooplay | www.iglooplay.com

The playful and creative shape of this wooden rocking chair lets children sit, relax, or play on it, also calming them down as it is slightly rocking. Furthermore, it has a space below for storage and can be complemented by a little table made of the same material.

Ce rocking-chair en bois ludique et créatif permet aux enfants de se reposer ou de jouer tout en les calmant, car il bascule doucement. De plus, il possède un espace de rangement et peut être complété par une petite table d'un design similaire.

De speelse en creatieve vorm van deze houten schommelstoel laat kinderen zitten, ontspannen of spelen; ook werkt de licht schommelende beweging rustgevend. Bovendien heeft hij een opbergruimte en kan hij worden aangevuld met een kleine tafel uit hetzelfde materiaal.

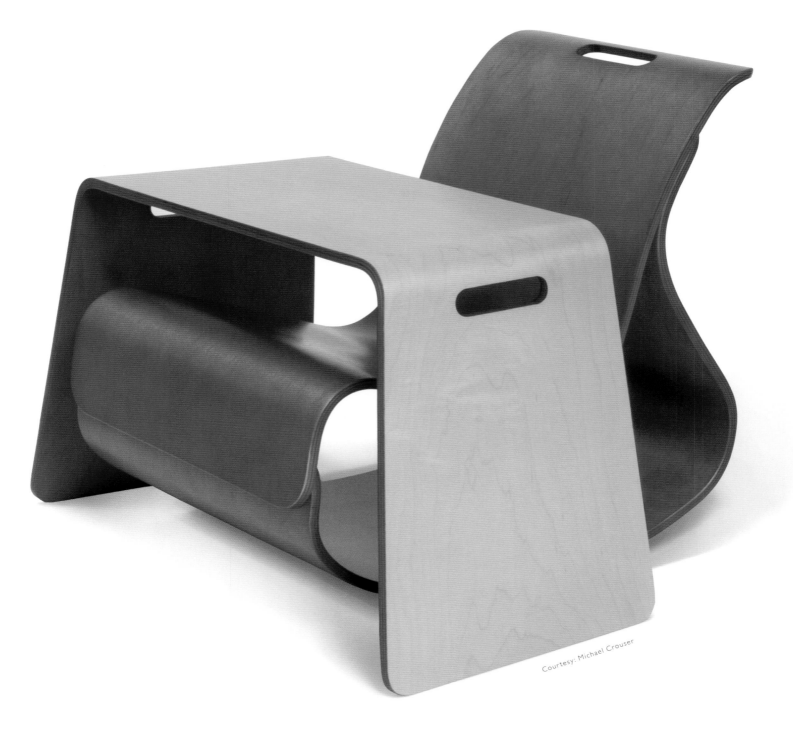

Courtesy: Michael Crouser

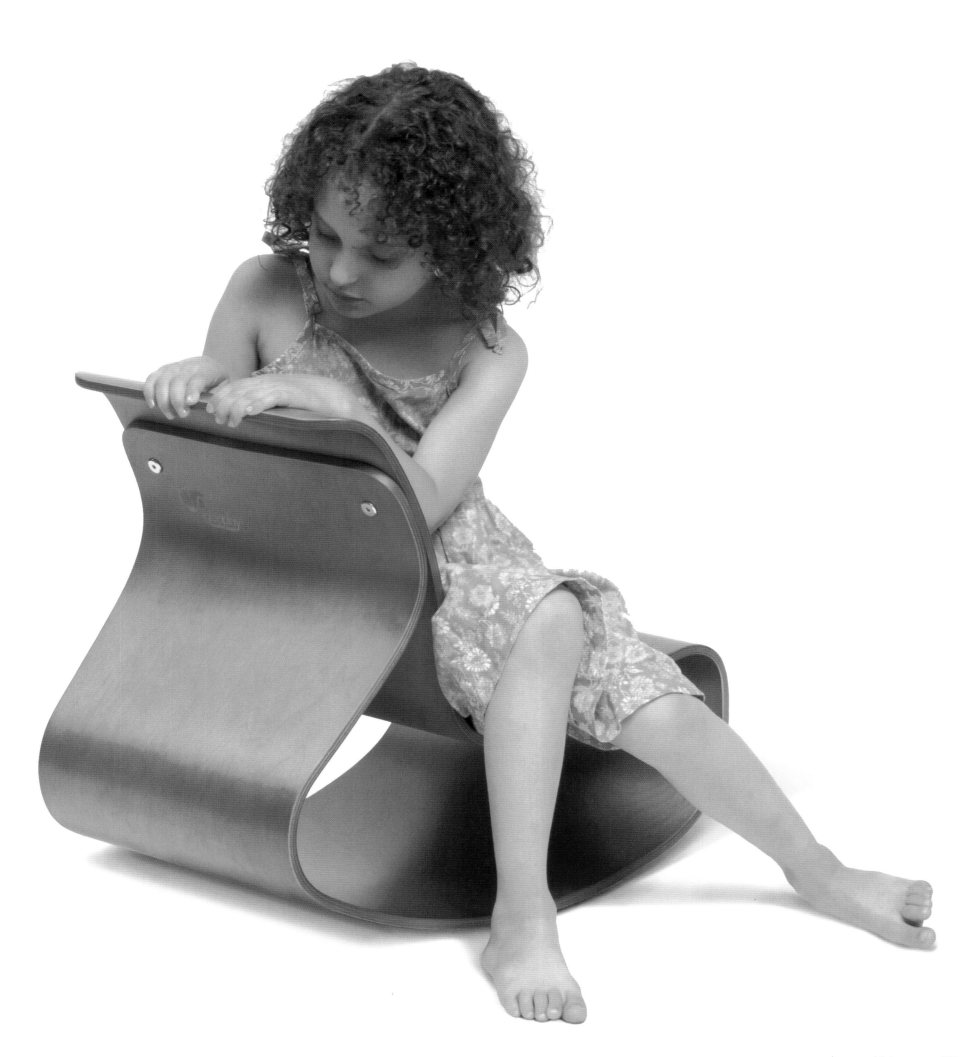

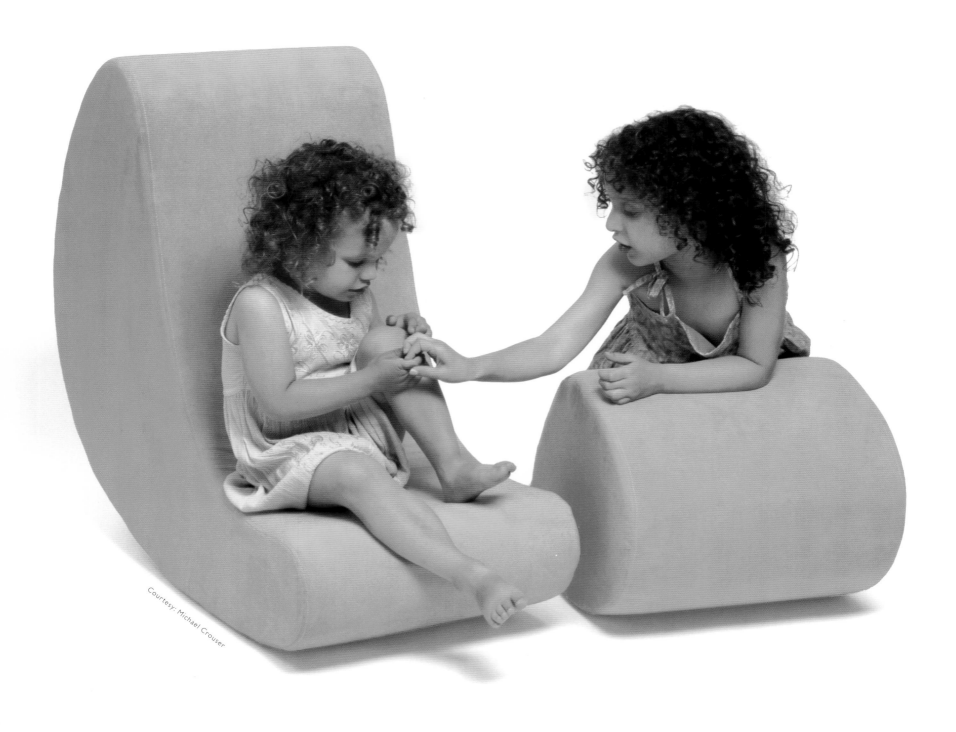

Courtesy: Michael Crouser

Tea Pods

iglooplay | www.iglooplay.com

With the tea pods, there is no limit to a child's creativity: differently shaped and sized, these sculpture-like elements filled with foam can be put into various positions to create all sorts of furniture. They are available in two suede-types and a variety of colors.

Avec les *tea pods*, il n'y a plus de limites à la créativité des enfants : de tailles et de formes différentes, ces éléments de sculpture remplis de mousse peuvent être disposés dans différentes positions pour créer toutes sortes de meubles. Ils sont disponibles en deux types de bois et dans toute une gamme de coloris.

Met de "Tea Pods" kent de creativiteit van kinderen geen grenzen: deze sculptuurachtige elementen in verschillende vormen en groottes zijn opgevuld met schuim en kunnen in allerlei posities worden geplaatst om als meubels allerhande te dienen. Ze zijn beschikbaar in twee suèdetypes en in een grote verscheidenheid aan kleuren.

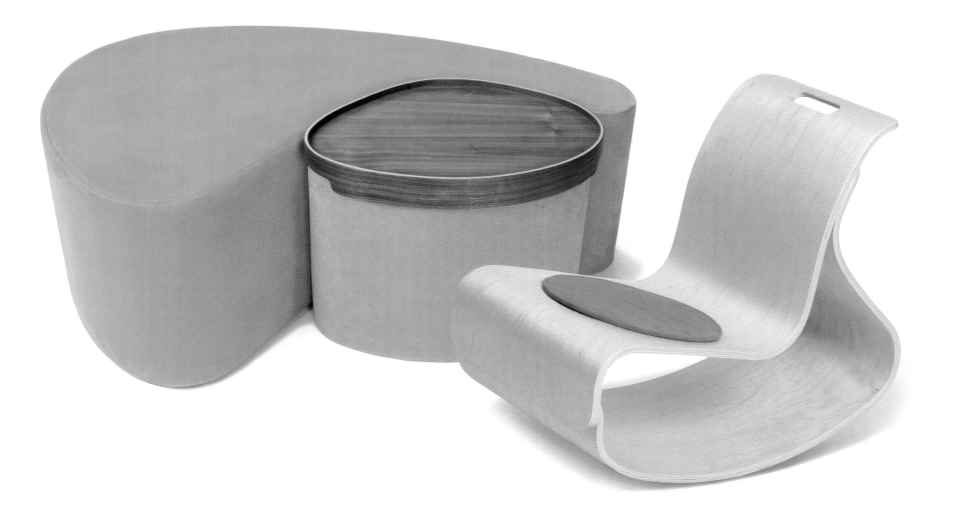

Wave Chaise

Roberta Rammê | www.designboom.com

This huge chaise-longue comes in a wave-like form and includes multiple high-tech functions that make it a unique piece of furniture: besides sleeping or relaxing on it, your teenage kid may also listen to a CD here, watch TV or surf on the Internet.

Cette immense chaise longue a une forme de vague et comprend de nombreuses fonctions qui en font un meuble unique : votre ado peut y lire ou s'y détendre, mais aussi y écouter sa musique, regarder un film ou surfer sur le net.

Deze enorme chaise longue in golfvorm beschikt over meerdere hoogtechnologische functies die er een uniek meubelstuk van maken: naast slapen of relaxen kan je tiener op dit meubel ook cd's beluisteren, tv kijken of surfen op het internet.

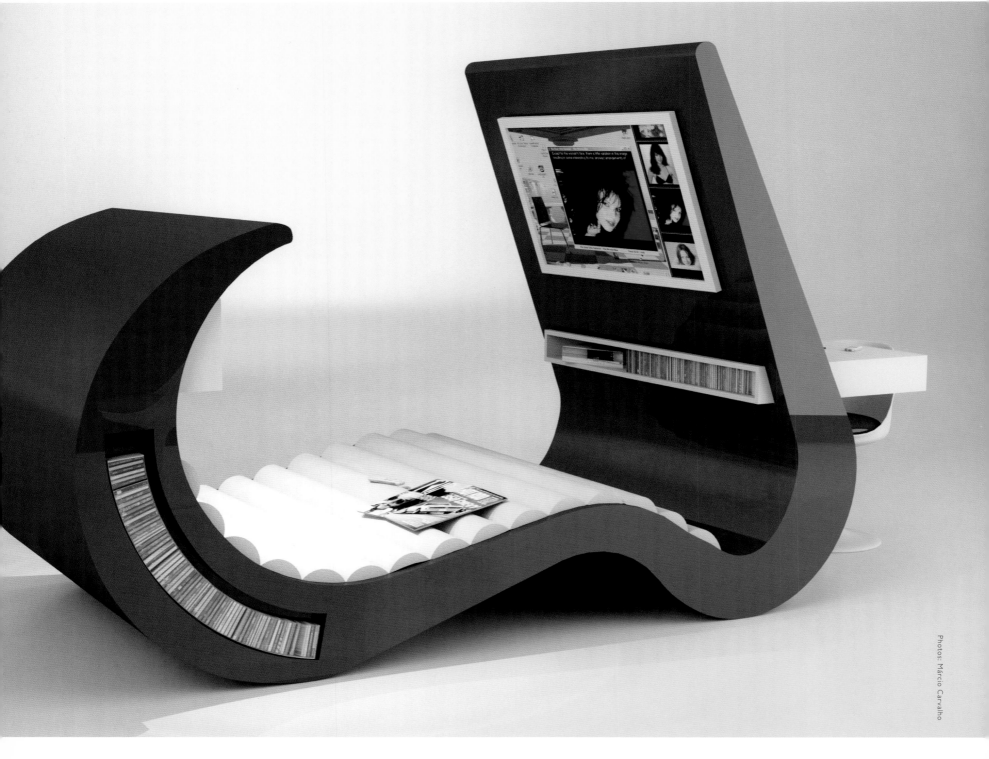

Photos: Márcio Carvalho

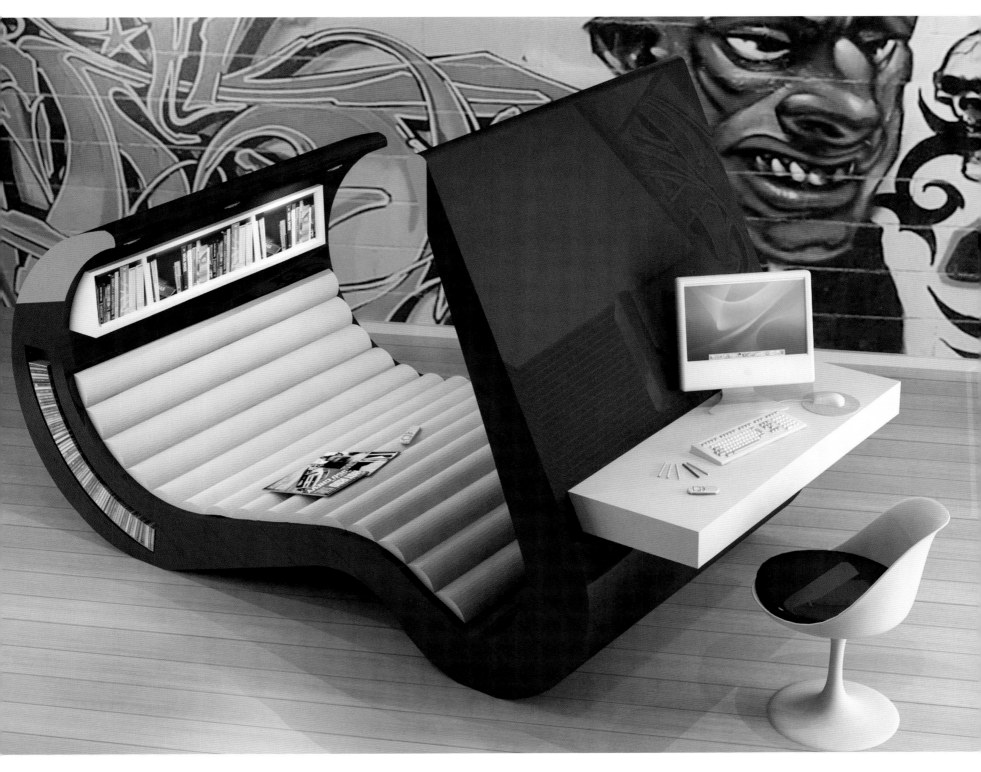

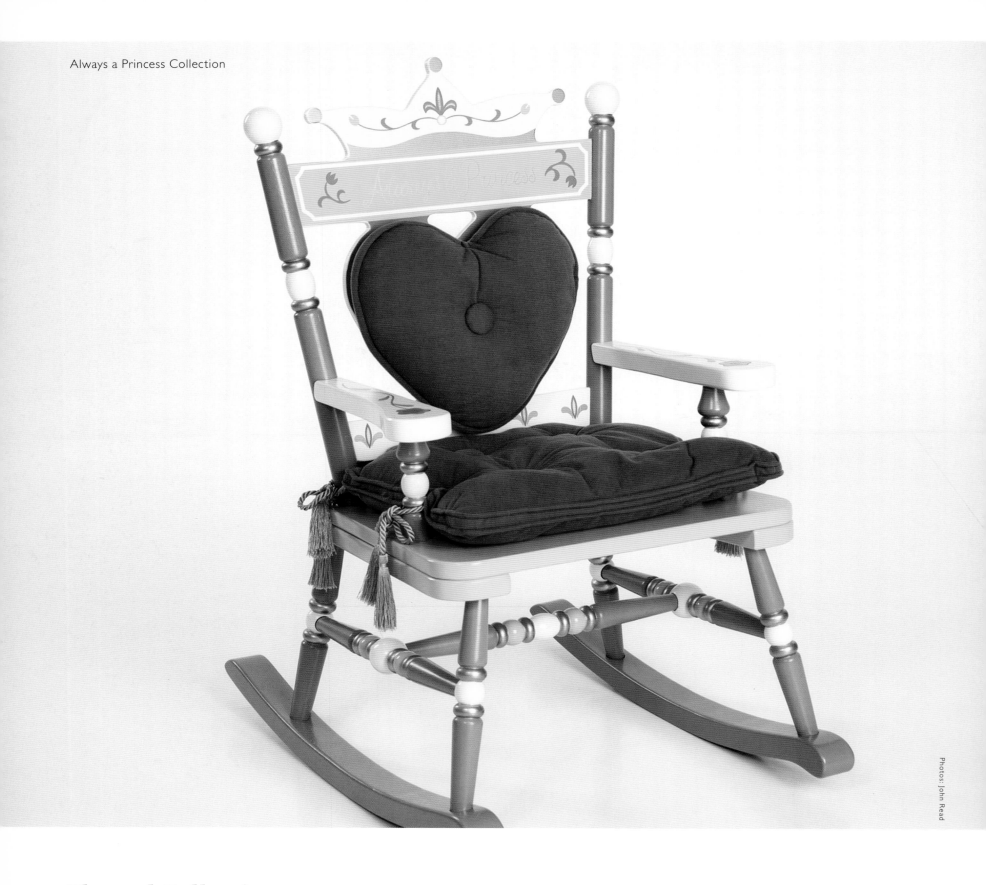

Photos: John Read

Themed Collections

Levels of Discovery | www.levelsofdiscovery.com

Children will be enthused by these imaginative pieces of furniture that are themed collections for little princesses, heroes or princes. They are finely elaborated and come with the respective details – such as heart-shaped cushions or backrests formed as crowns.

Les enfants s'enthousiasmeront pour ces meubles imaginatifs déclinés dans des collections thématiques comme les petites princesses, les héros ou les princes miniatures. Finement élaborés, ils possèdent de jolis détails assortis, comme des coussins en forme de cœur, ou des dossiers en forme de couronne.

Kinderen zullen enthousiast zijn over deze fantasievolle meubelstukken en thematische collecties voor kleine prinsessen, helden of prinsen. Ze zijn fijn en met heel veel oog voor detail uitgewerkt – zoals de hartvormige kussens of de ruggensteun in de vorm van een kroon.

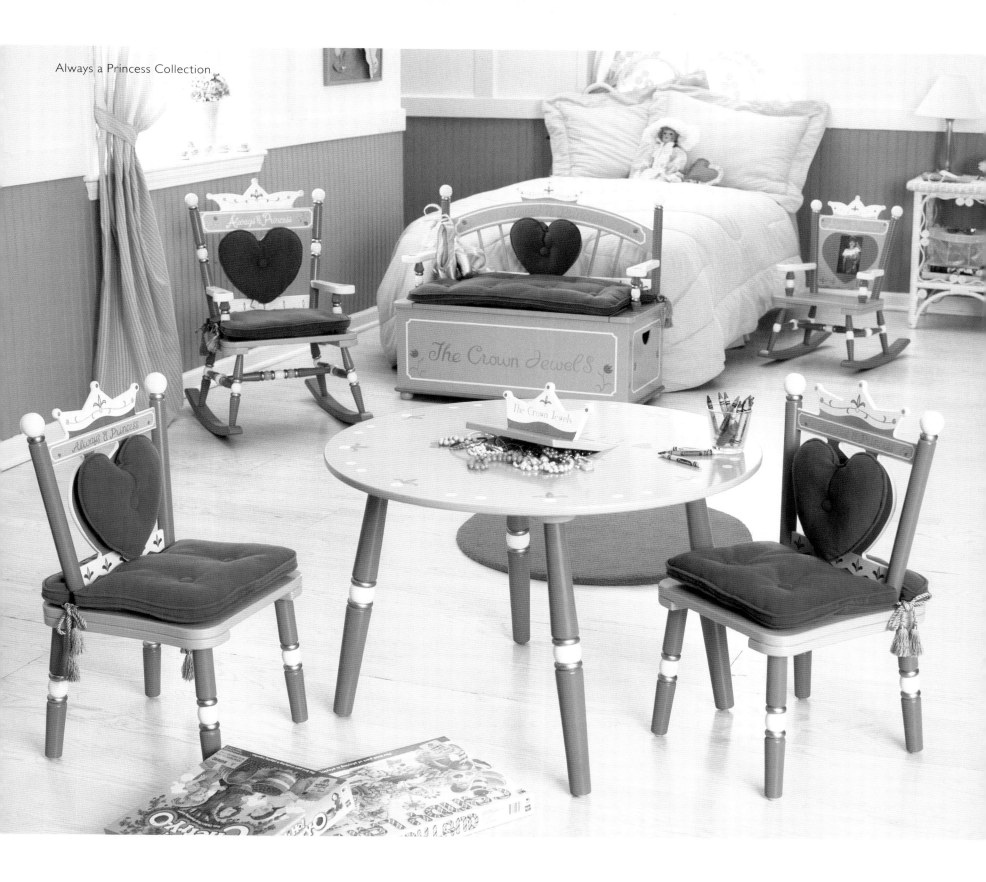

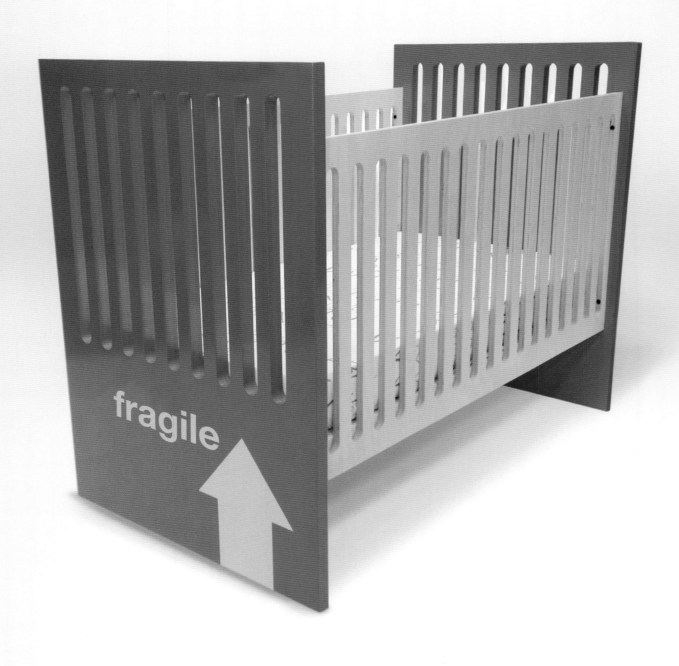

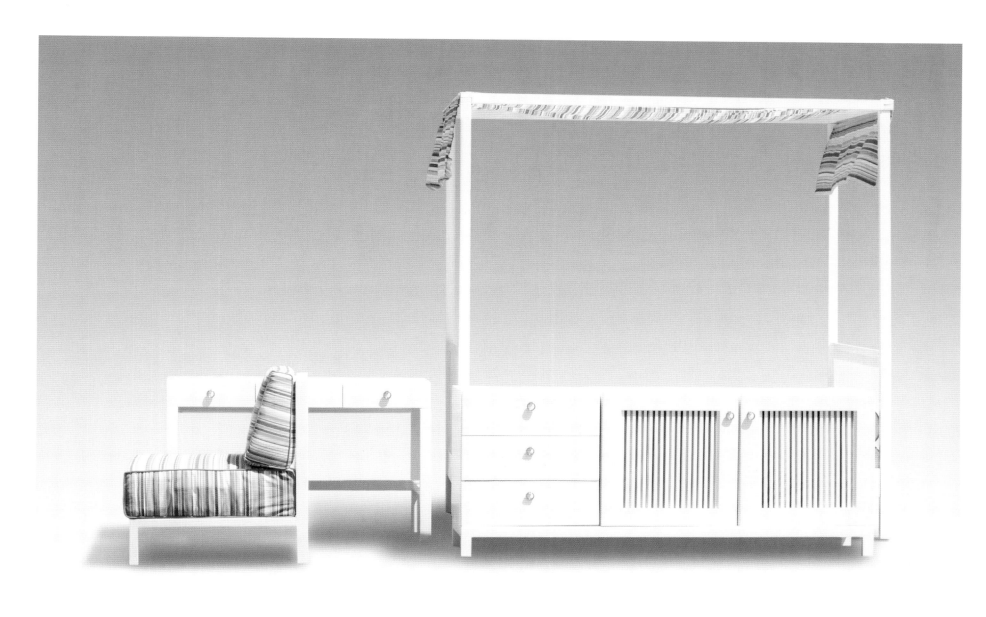

Multifunctional Baby Cribs

ducduc | www.ducducnyc.com

The cribs and beds by ducduc are designed in clear lines, friendly colors and with a focus on high functionality. They are made of 100% hardwood and partly customizable. By uniting more than one function in a piece of furniture, they offer a maximum of practicality.

Les berceaux et les lits de ducduc ont des lignes claires, des couleurs agréables et surtout une très grande fonctionnalité. Entièrement faits de bois massif, ils sont en partie personnalisables. Ils sont aussi extrêmement pratiques, chaque meuble ayant plusieurs fonctions.

De wiegen en bedden van ducduc zijn ontworpen in duidelijke lijnen, vriendelijke kleuren en met een focus op maximale functionaliteit. Ze zijn gemaakt uit 100% hardhout en kunnen ten dele aan de wensen van de klant worden aangepast. Door meer dan één functie in een meubelstuk te verenigen, zijn ze ook enorm praktisch.

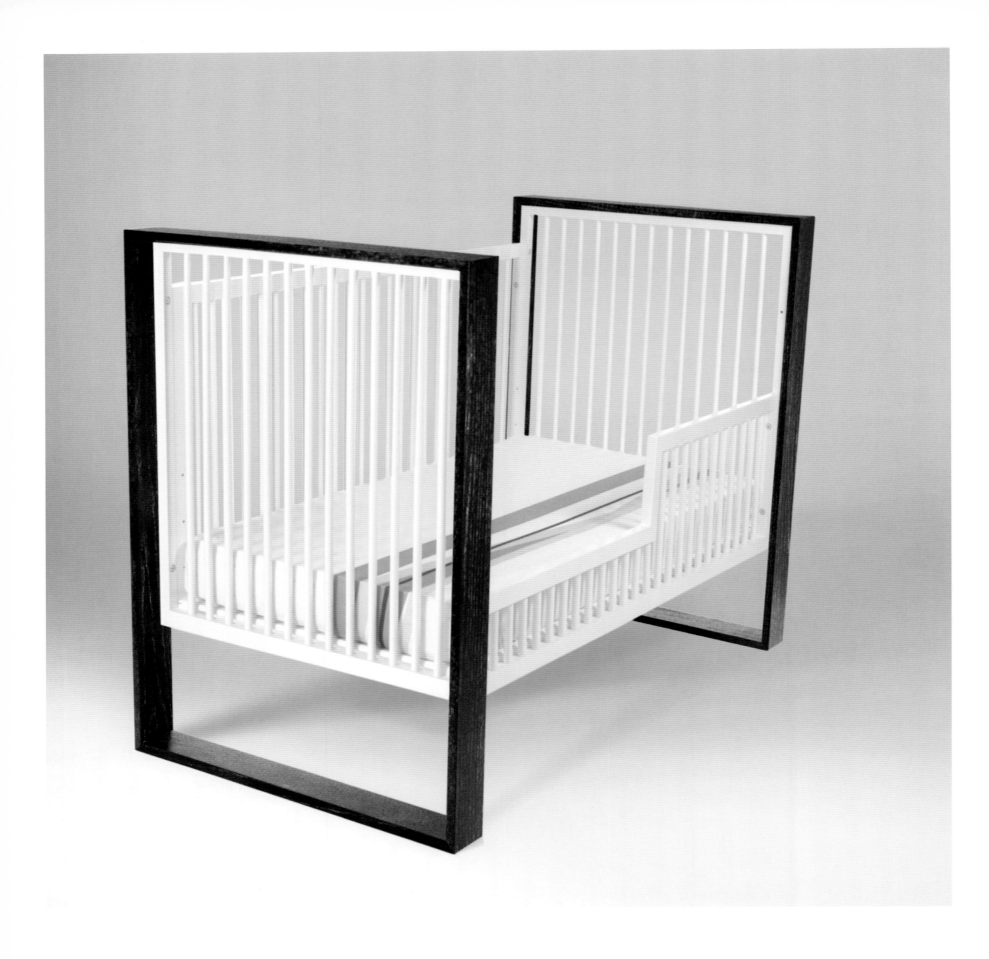

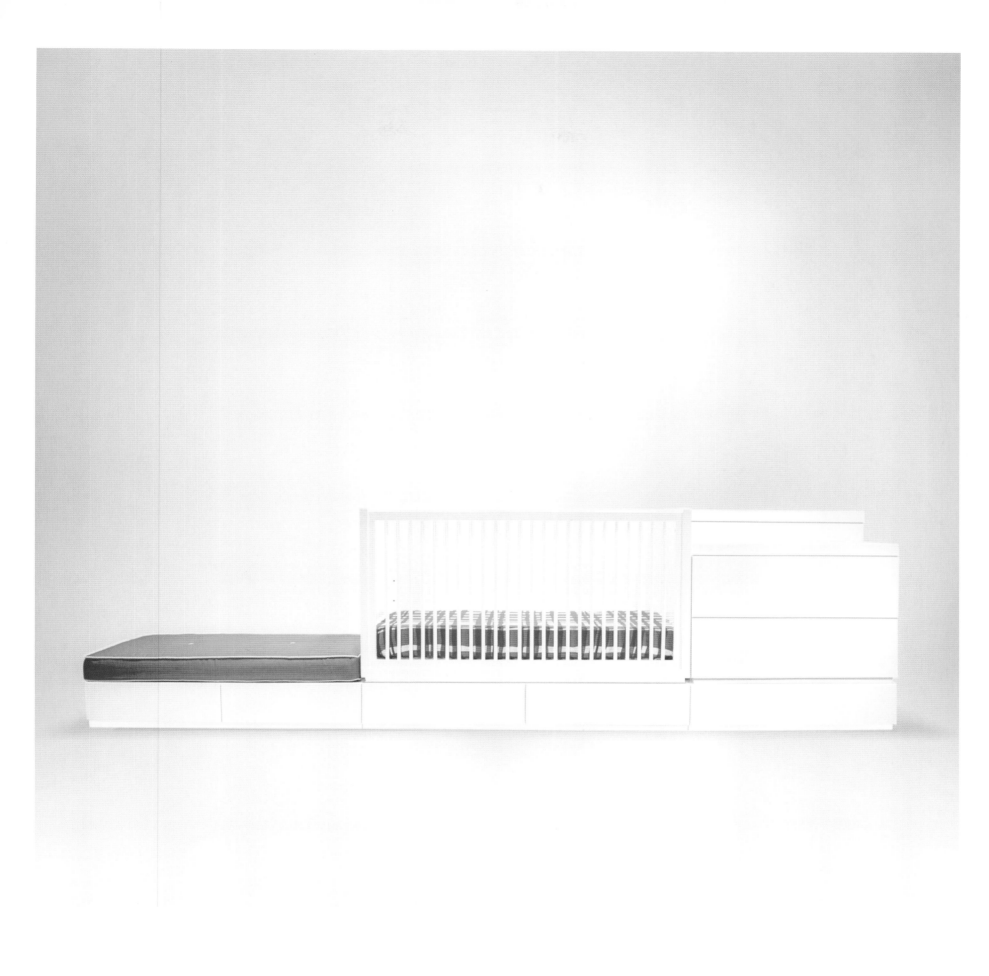

Playtables and Tables
ducduc | www.ducducnyc.com

Stylishly designed, the playtables and tables by ducduc are cool to look at and very practical at the same time, offering spaces for storage and yet appearing to be minimalist. You may combine the table with a booster seat and a bench for a total price of nearly €3,400.

Avec leur design élégant, les tables de jeu ducduc sont agréables à regarder, tout en étant très pratiques : elles offrent des espaces de rangement tout en ayant l'air minimaliste. Comptez 3.400 € pour combiner la table avec un siège rehausseur et un banc.

De speeltafels en tafels van ducduc zijn bijzonder stijlvol ontworpen, zien er cool uit en zijn ook nog eens bijzonder praktisch: ze bieden heel wat opbergruimte en toch hebben ze een minimalistische look. Je kan de tafel combineren met een kinderstoeltje en een bank voor een totaalprijs van net geen € 3.400.

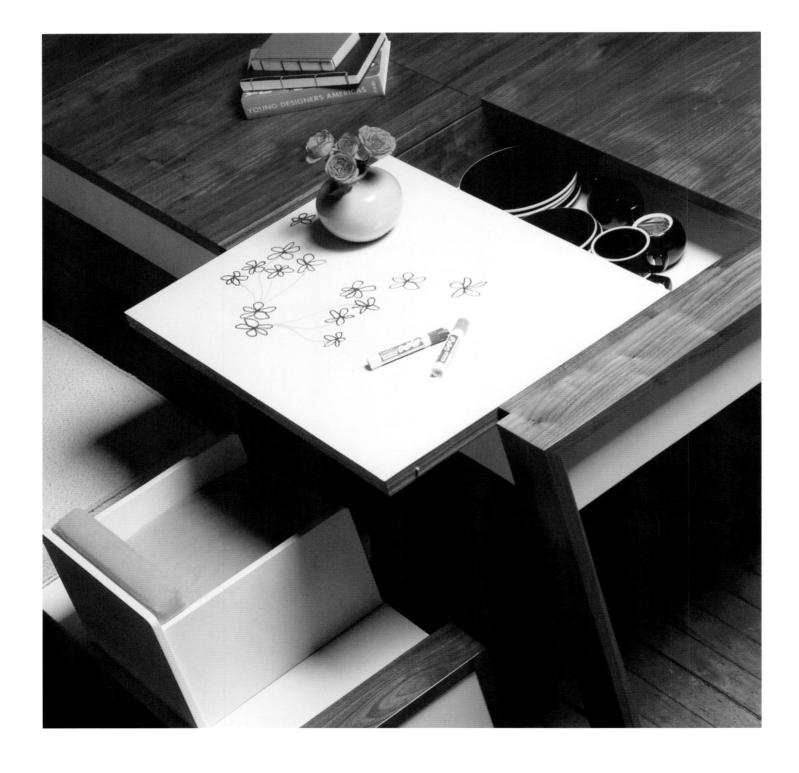

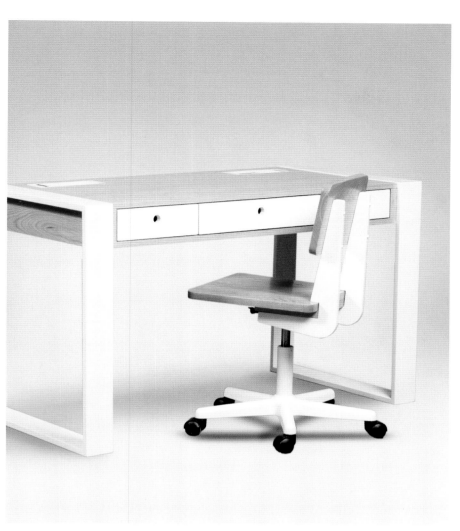

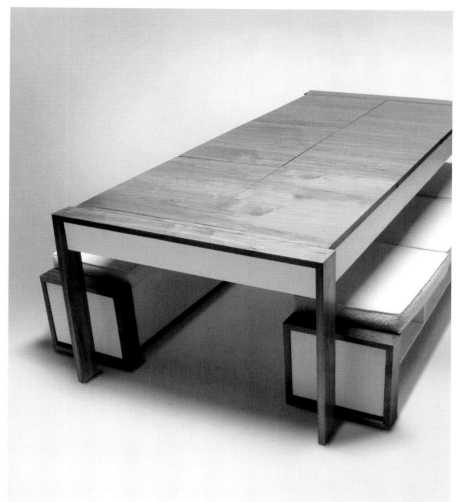

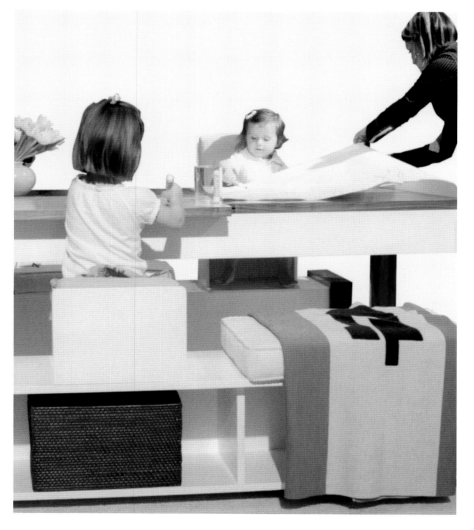

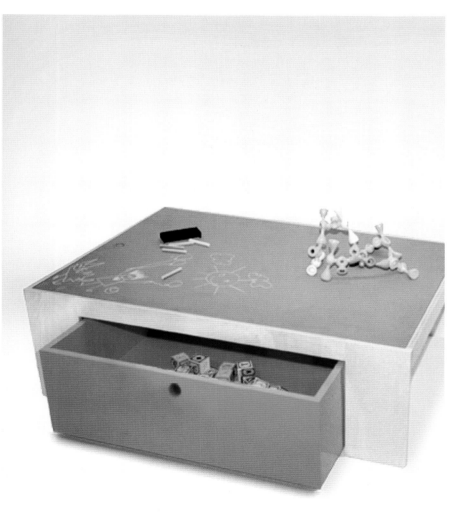

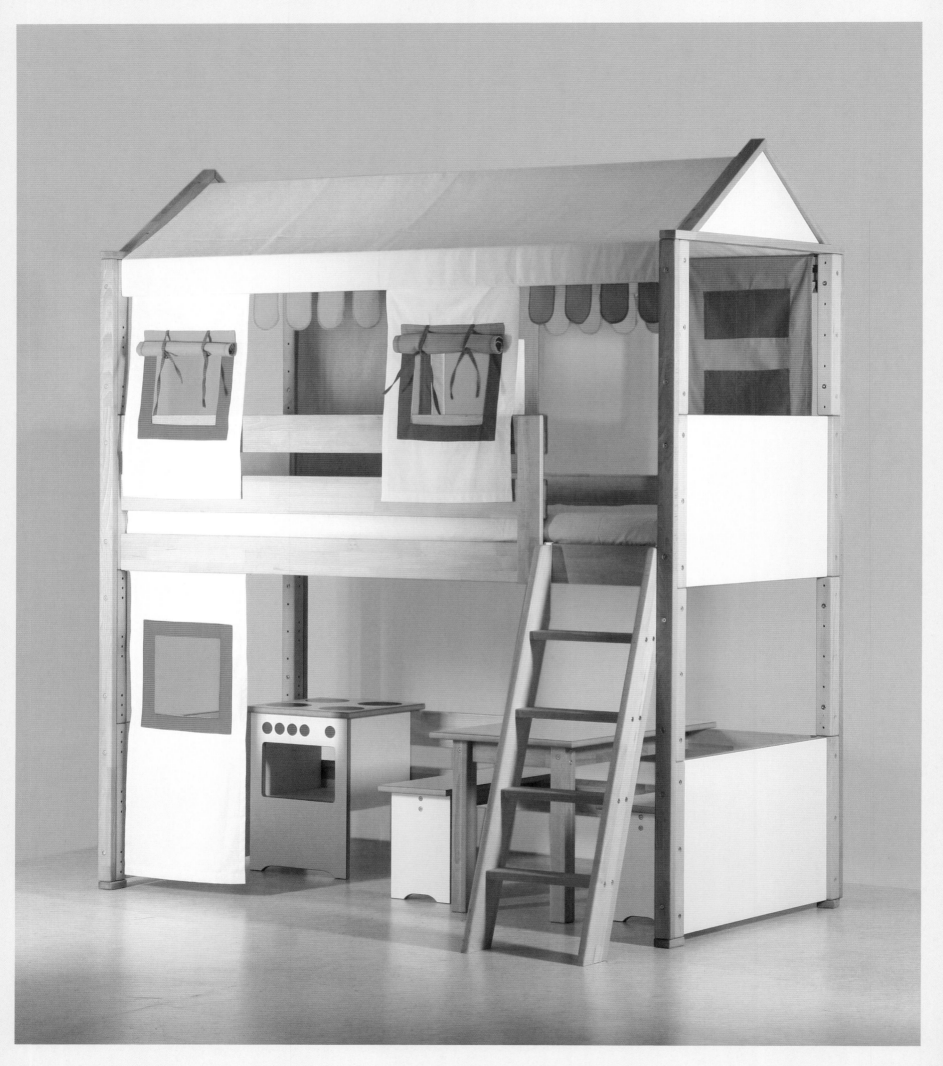

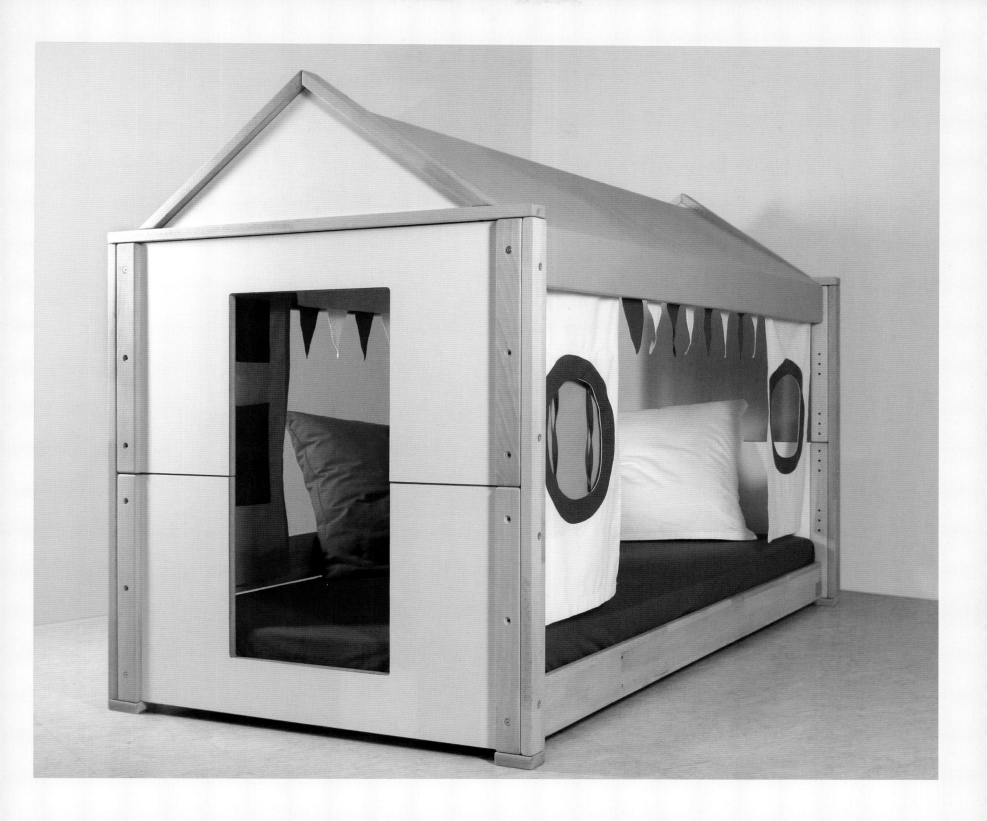

Loft Beds

De Breuyn | www.debreuyn.de

These loft beds are integrated into playhouse-like structures, thus combining functionality with a playful setting. Whether the bed is part of a playhouse with rooms and a kitchen, or that of a cabin with a ship-like atmosphere, kids are sure to have a lot of fun here.

Ces lits mezzanines sont intégrés dans des structures de type maison de poupée, qui associent fonctionnalité et cadre ludique. Que le lit fasse partie d'une maison avec plusieurs pièces et une cuisine, ou d'une cabine du type de celles qu'on trouve sur les bateaux, les enfants s'y amuseront énormément.

Deze loftbedden zijn geïntegreerd in speelhuis-achtige structuren en combineren het functionele aspect met een speelse setting. Of het bed nu deel uitmaakt van een speelhuis met kamers en een keuken of van een kajuit met een maritieme sfeer, kinderen zullen er zeker heel wat pret in beleven.

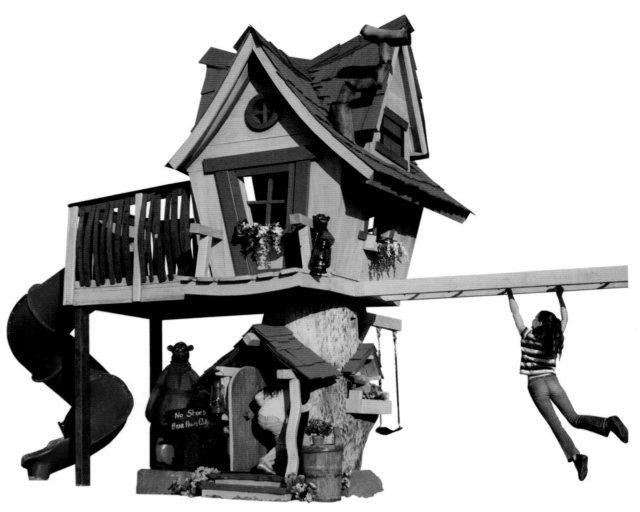

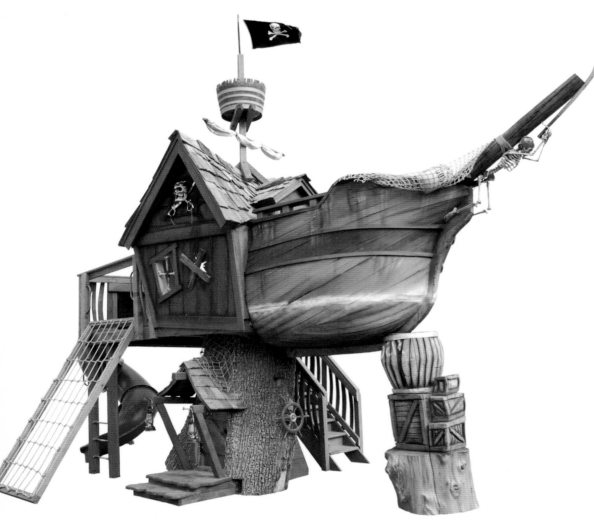

Treehouses

Daniels Wood Land | www.danielswoodland.com

Featuring clubhouses and handcrafted parts, these tree houses are themed and create a special atmosphere. Be it a setting designed for playing pirates or other adventurers, all houses are built in imaginative ways and invite kids to a broad variety of role-plays.

Comprenant des pavillons et des éléments faits à la main, ces maisons perchées dans les arbres créent une atmosphère unique. Cadre idéal pour jouer aux pirates ou à d'autres aventures, chaque maison est construite de manière imaginative et invite les enfants à une infinité de jeux de rôles.

Deze thematische boomhutten zijn uitgerust met een eigen boom en handgemaakte onderdelen, en ademen een speciale sfeer uit. Alle huizen zijn met veel fantasie gebouwd rond piraten- en andere avontuurlijke thema's en nodigen kinderen uit tot een brede waaier van rollenspelen.

PJ Pocket Pillow

Modern-Twist | www.modern-twist.com

Designed in beautiful colors and with lovely patterns like those of elephants or squirrels, this accessory looks like a pillow whilst being more than that. By twisting its lid, you will discover a secret stash where things like stuffed animals or blankets may be stored.

Avec des couleurs magnifiques et des motifs adorables comme les éléphants ou les écureuils, cet accessoire ressemble à un oreiller, mais est bien plus que ça : en l'ouvrant, vous découvrirez une cachette secrète pour ranger peluches et autres objets.

Dit accessoire, ontworpen in mooie kleuren en met leuke designs zoals olifanten- of eekhoorntjespatronen, ziet eruit als een kussen, maar is meer dan dat. Door aan het deksel te draaien, ontdek je een geheime opbergplaats waarin troeteldiertjes of dekens opgeborgen kunnen worden.

Carpet Miles

Big Game | www.big-game.ch

Which way to take, is it better to make a turn yet? Your child's fantasy can flow freely on this carpet that comes in the shape of a never ending freeway and is equipped with three toy cars made of wood. The carpet is handcrafted of virgin wool.

Quelle route prendre, vaut-il mieux tourner maintenant ? Votre enfant peut laisser libre cours à ses envies sur ce tapis qui prend la forme d'une route qui ne se termine jamais et est équipé de petites voitures en bois. Le tapis est fait main en laine vierge.

Welke weg zou ik inslaan en zou ik al niet beginnen te draaien? De fantasie van je kind is volledig vrij op dit tapijt in de vorm van een nooit eindigende snelweg, uitgerust met drie speelgoedwagentjes in hout. Het tapijt is handgemaakt uit scheerwol.

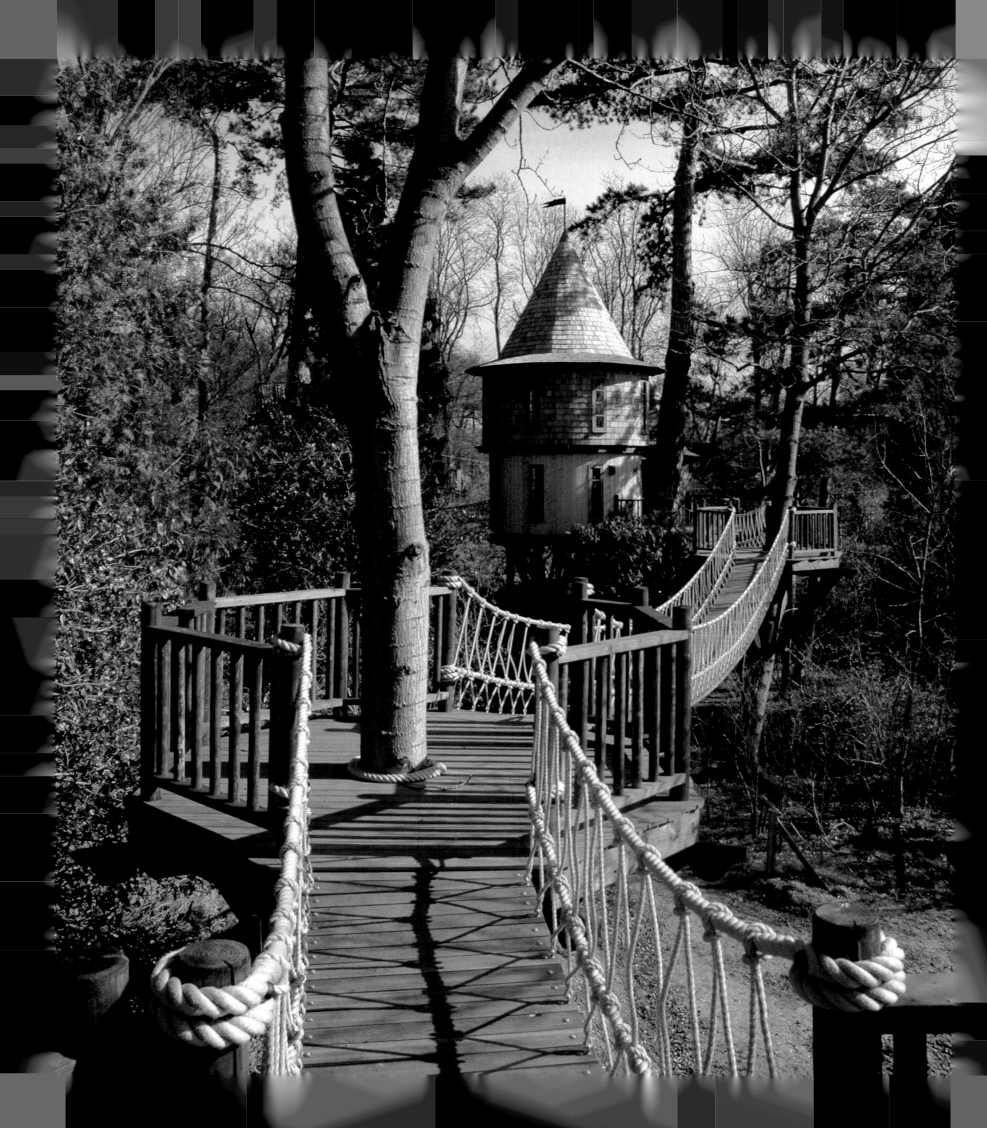

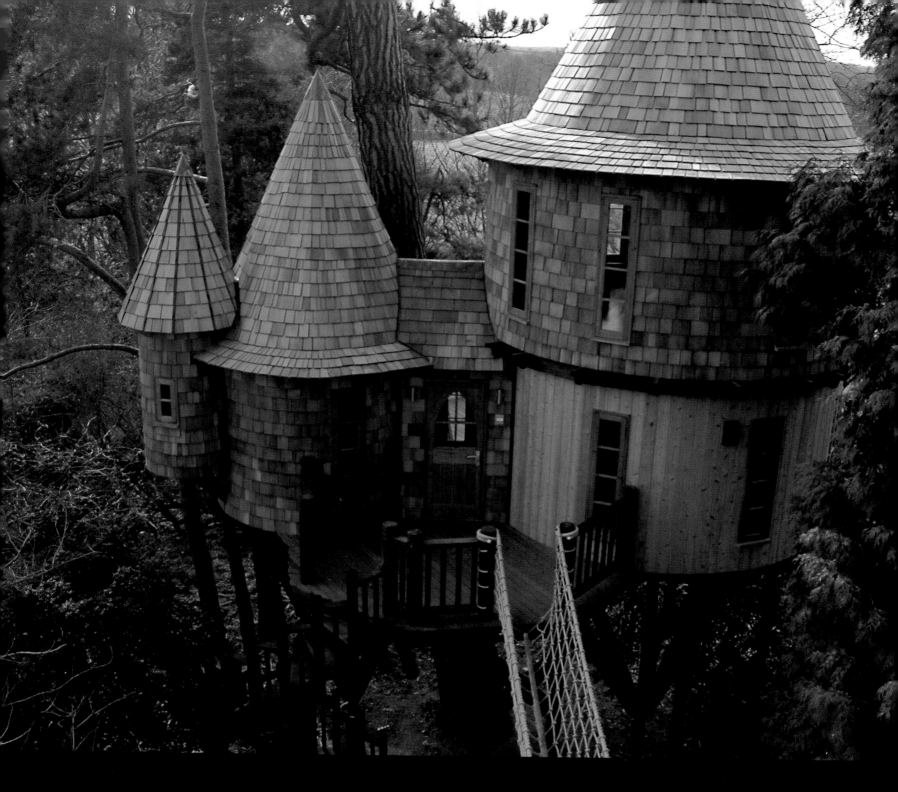

Blue Forest Treehouses

Blue Forest Exclusive Tree Houses & Eco-lodges
www.blueforest.com

These tree houses come in spectacular designs and a broad range of types. They are customized and can be fully equipped. Even lodges, restaurants or offices are being created! Prices start at circa €25,000, with a unique treetop lodge reaching a level of about €315,000.

Ces maisons nichées dans les arbres à l'architecture si spectaculaire sont déclinées en de nombreux modèles. Chacune est personnalisée et entièrement équipée. Des pavillons, des restaurants ou même des bureaux peuvent être créés ! Les prix vont de 25.000 € à 315.000 € pour un pavillon unique

Deze boomhutten hebben spectaculaire designs en zijn verkrijgbaar in diverse types. Ze worden op maat gemaakt en zijn volledig ingericht. Zelfs buitenverblijven, restaurants of kantoren kunnen worden gecreëerd! De prijzen beginnen bij circa € 25.000 en een uniek buitenverblijf bovenin de

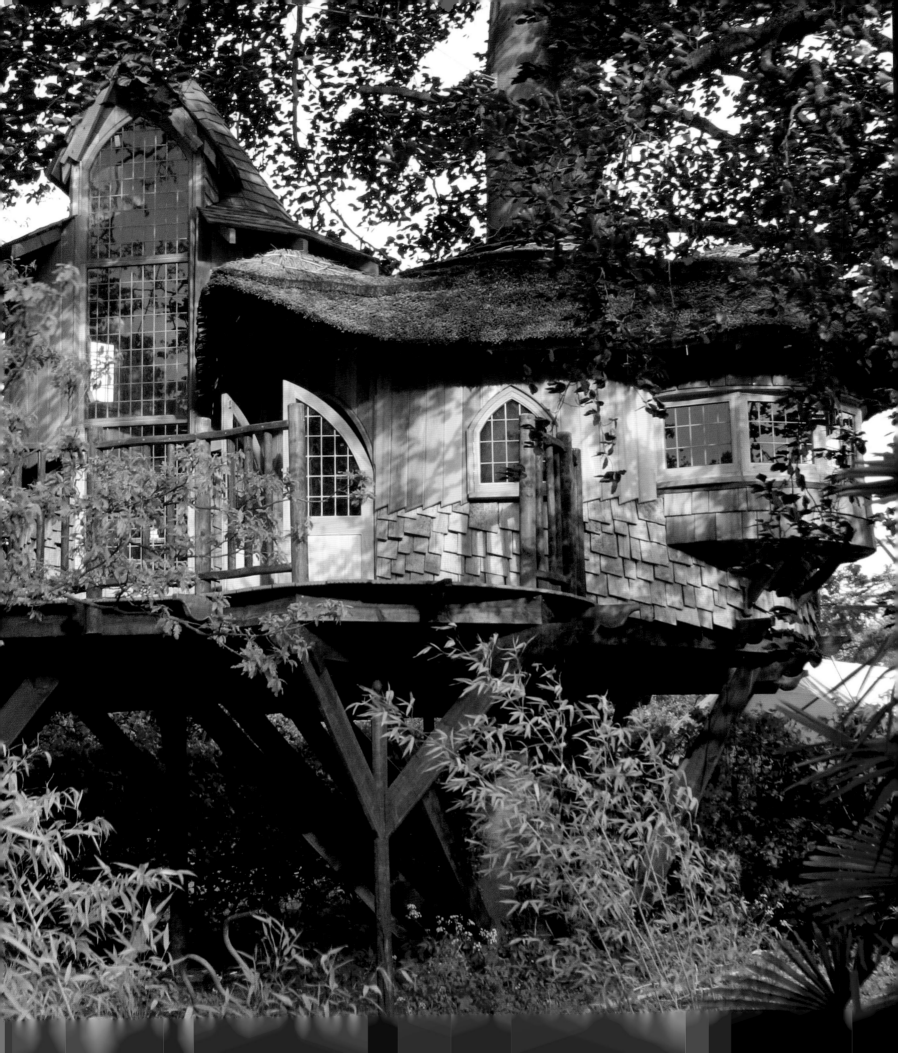

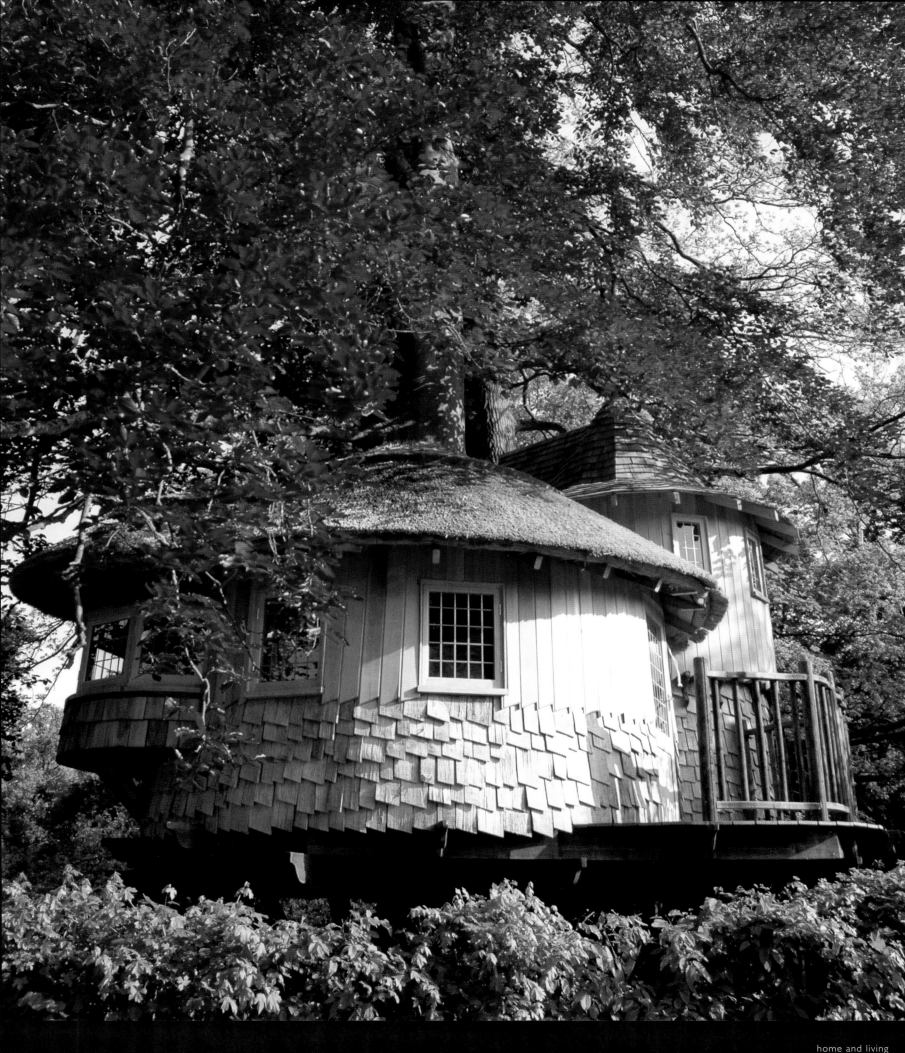

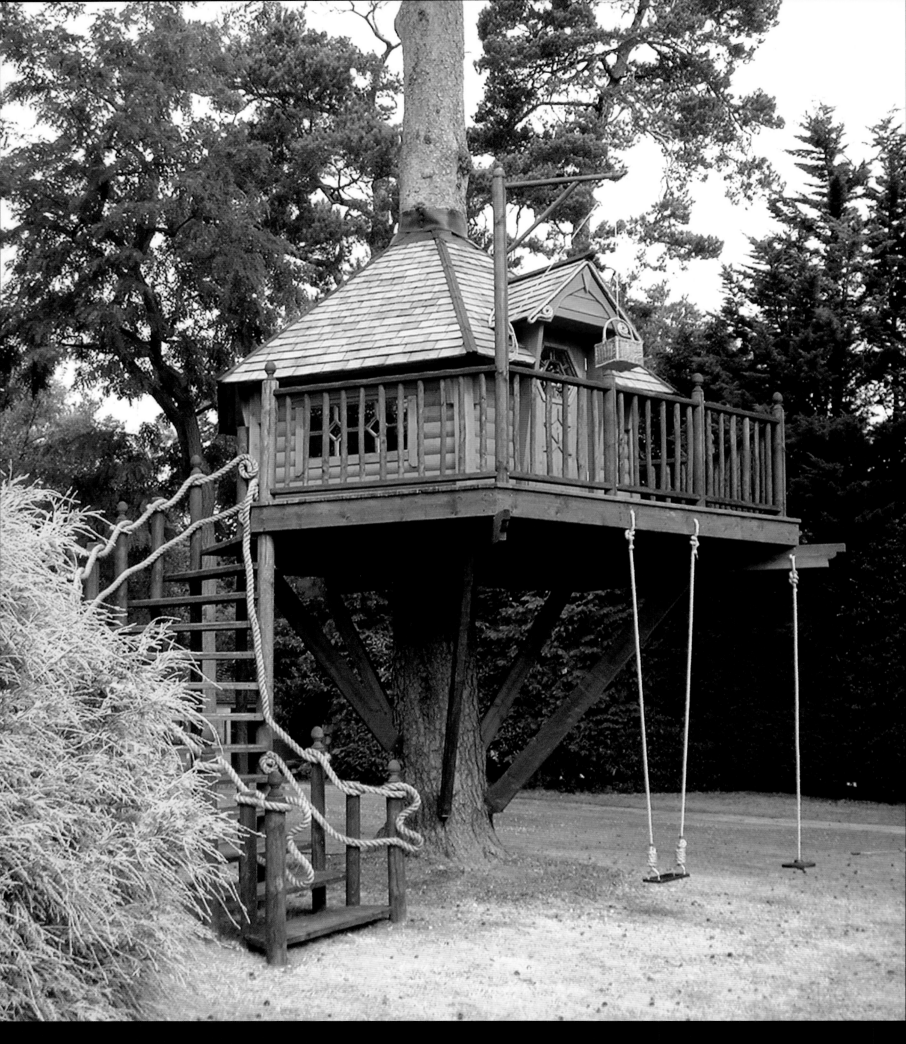

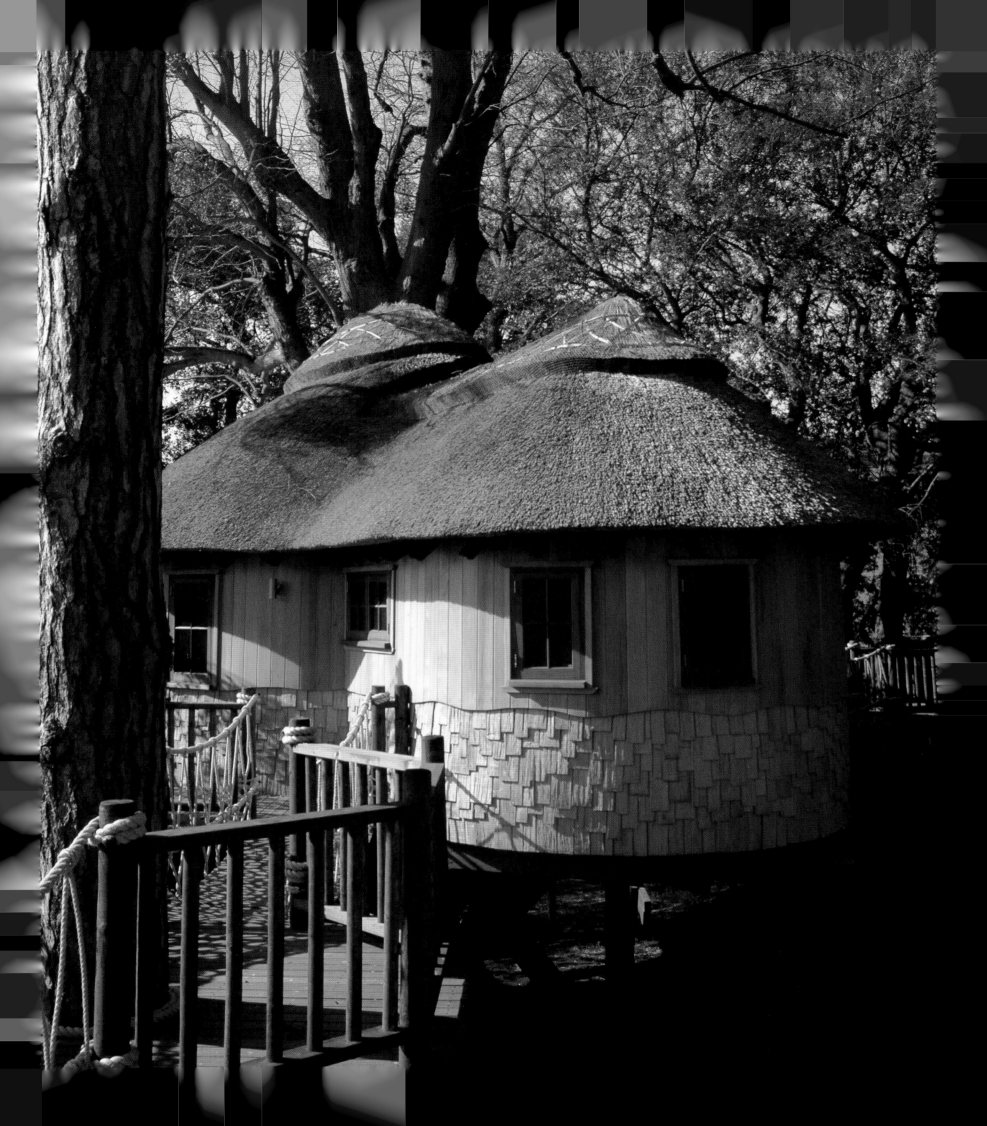

Zuma High Chair

Inglesina | www.inglesina.com

This highly functional and sleekly designed highchair is flexible: it can be adjusted to eight different heights, and the backrest can be put into three varying positions. Its storage is easy as it has a compact size when closed. *Zuma* is available in four colors.

Cette chaise haute, extrêmement fonctionnelle et élégante, est flexible : elle peut être ajustée à huit hauteurs différentes, et le dossier possède trois différentes positions. De taille compacte une fois pliée, elle peut être facilement rangée. Zuma est disponible en trois couleurs.

Deze zeer functionele en mooi gestroomlijnde hoge kinderstoel is flexibel: hij kan op acht verschillende hoogtes worden ingesteld en de ruggensteun kan in drie verschillende posities worden gezet. Opbergen gaat makkelijk, want in gesloten toestand wordt hij heel compact. Zuma is beschikbaar in vier kleuren.

Rugs

Gandiablasco | www.gandiablasco.com

These imaginatively designed and handmade rugs for floors or walls come in different colors and with expressive motifs, likely to captivate the attention of your little one. Rugs are available with patterns such as that of flowers and plants or of a metering rule.

Ces tapis faits main, au design imaginatif, pour le sol ou les murs, existent en différentes couleurs et motifs, faits pour capter l'attention de votre enfant. Ils existent notamment en forme de fleur, de plante ou de règle d'écolier.

Deze met veel fantasie ontworpen en handgemaakte tapijten voor vloer en wand zijn beschikbaar in verschillende kleuren en met expressieve motieven die ongetwijfeld de aandacht van je kind zullen trekken. De tapijten hebben patronen zoals bloemen en planten of een meetliniaal.

Parque

Playhomes
Lilliput | www.lilliputplayhomes.com

Playhomes by Lilliput come in several prefabricated forms, but can also be customized in their details. There is a wide diversity of designs, shapes and styles to choose from. Even a castle, a bungalow or a fairy-tale-like Victorian playhouse is available.

Les maisons de Lilliput existent en plusieurs formes préfabriquées, mais peuvent aussi être personnalisées dans une large variété de détails, de designs, de formes et de styles. Sont notamment disponibles un château, un bungalow ou une féerique maison victorienne.

Speelhuizen van Lilliput zijn er in verschillende geprefabriceerde vormen, maar kunnen ook in hun details op maat worden gemaakt. Er kan uit een grote verscheidenheid van designs, vormen en stijlen worden gekozen: zelfs een kasteel, een bungalow of een sprookjesachtig Victoriaans speelhuis zijn verkrijgbaar.

EVAN'S CLUBHOUSE

NO ADULTZ ALOUD

MemBerz OnlY

StaY awaY

No TresPassing

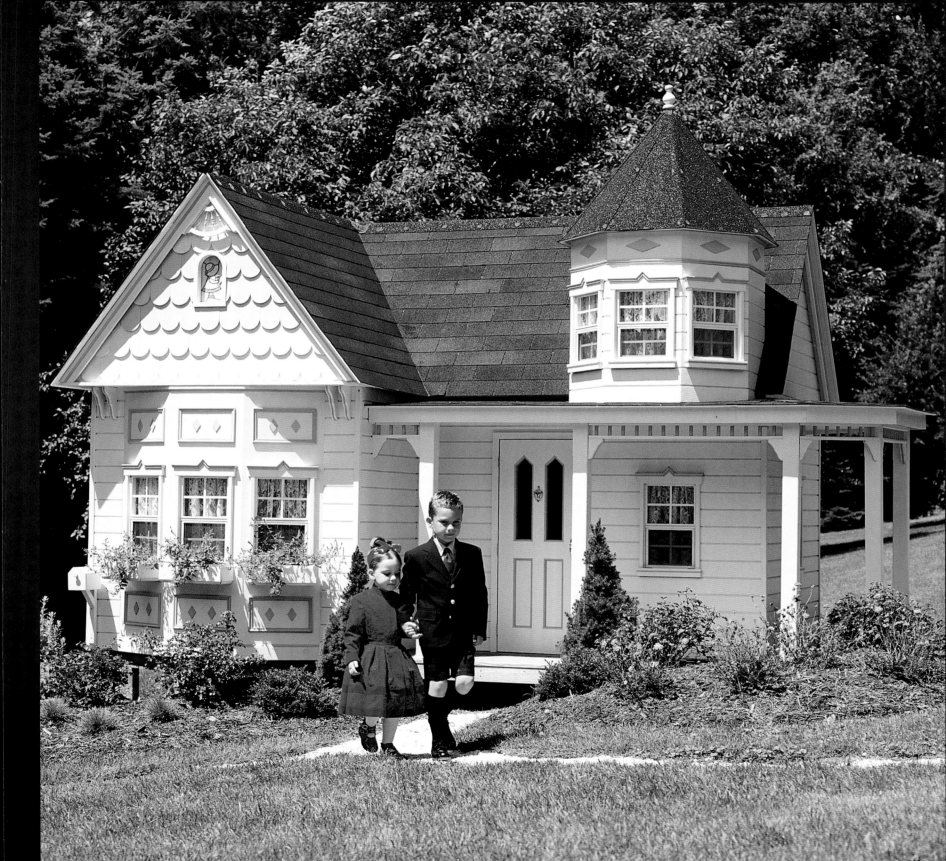

Knoppa Baby Cradle

Sfär | www.poppon.se

A cradle that hangs from the ceiling! This one allows parents to sleep in the vicinity of their baby with easy access to it. The cradle is fastened to a ceiling hook above the bed, and by raising and lowering it, parents reach the baby without having to leave their bed.

Un berceau suspendu ! Il permet aux parents de dormir tout près de leur bébé. Le berceau étant attaché à un crochet fixé au plafond, les parents atteignent le bébé sans avoir à quitter leur lit, en levant et le baissant le berceau.

Een bedje dat aan het plafond wordt opgehangen en ouders toelaat dichtbij hun baby te slapen en er makkelijk aan te kunnen. Het wordt vastgemaakt aan een plafondhaak boven het bed en door het omhoog te hijsen of te laten zakken kunnen ouders bij de baby zonder dat ze hun bed moeten verlaten.

Tipi
Gandiablasco | www.gandiablasco.com

This pyramid-shaped tent has a frame made of aluminum and features plastic. It protects from the sun and wind, comes with a front entrance and is equipped with a mattress and cushions. An ideal setting for kids to enjoy themselves outdoors together with friends!

Cette tente en forme de tipi possède une structure en aluminium et comprend des éléments en plastique qui protègent du soleil et du vent. Elle est équipée d'une porte d'entrée, d'un matelas et d'oreillers. C'est le cadre idéal pour permettre aux enfants de s'amuser en extérieur avec leurs amis !

Deze tent in piramidevorm heeft een frame uit aluminium en bestaat verder uit plastic. Hij beschermt tegen zon en wind, is voorzien van een vooringang en uitgerust met matras en kussens. Een ideale ruimte voor kinderen om zich buiten samen met hun vrienden te amuseren!

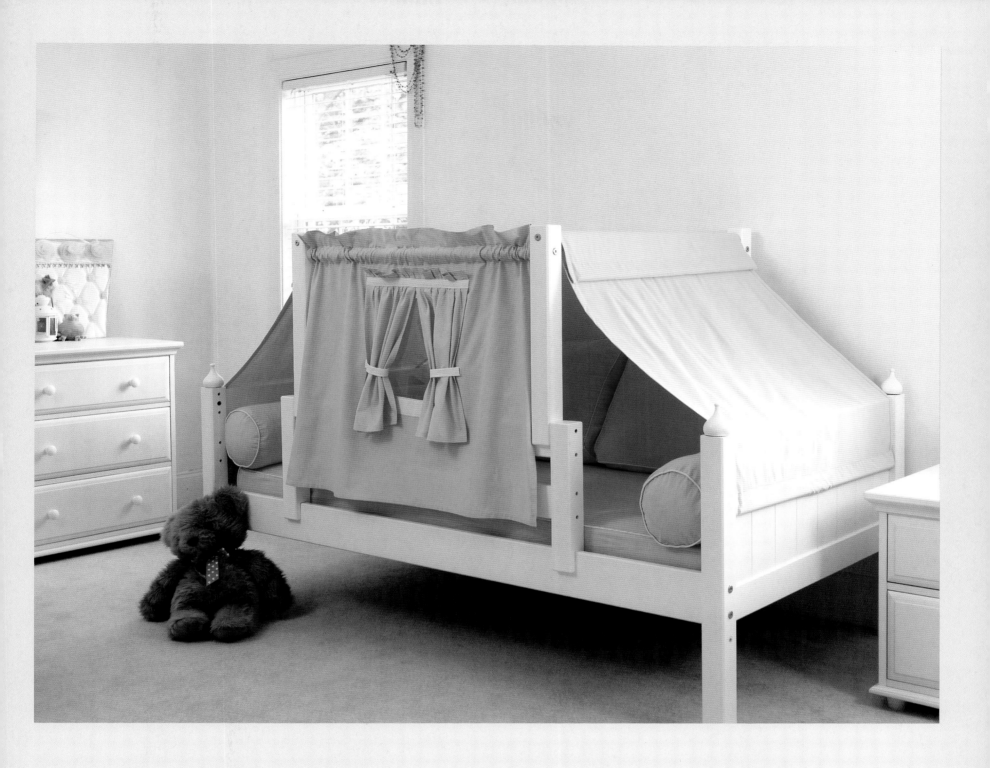

Beds

Maxtrix | www.maxtrixkids.com

These beds do not only have a fancy look to them, but they are also highly variable and functional: made of solid birch wood, they are easily converted into different styles. For instance, a basic bed can become an adventurous playground like a captain's bed or a loft.

Ces lits n'ont pas seulement un look extra, ils sont aussi extrêmement polyvalents et fonctionnels : faits en bouleau massif, ils changent facilement de style. Par exemple, un lit basique peut devenir un terrain d'aventure, un lit de marin ou un grenier.

Deze bedden zien er niet alleen mooi uit, ze zijn ook zeer variabel en functioneel. Ze zijn gemaakt uit echt berkenhout en kunnen makkelijk in verschillende stijlen worden getransformeerd. Een basisbed kan bijvoorbeeld worden omgevormd tot een avontuurlijke speeltuin zoals een kapiteinsbed of een loft.

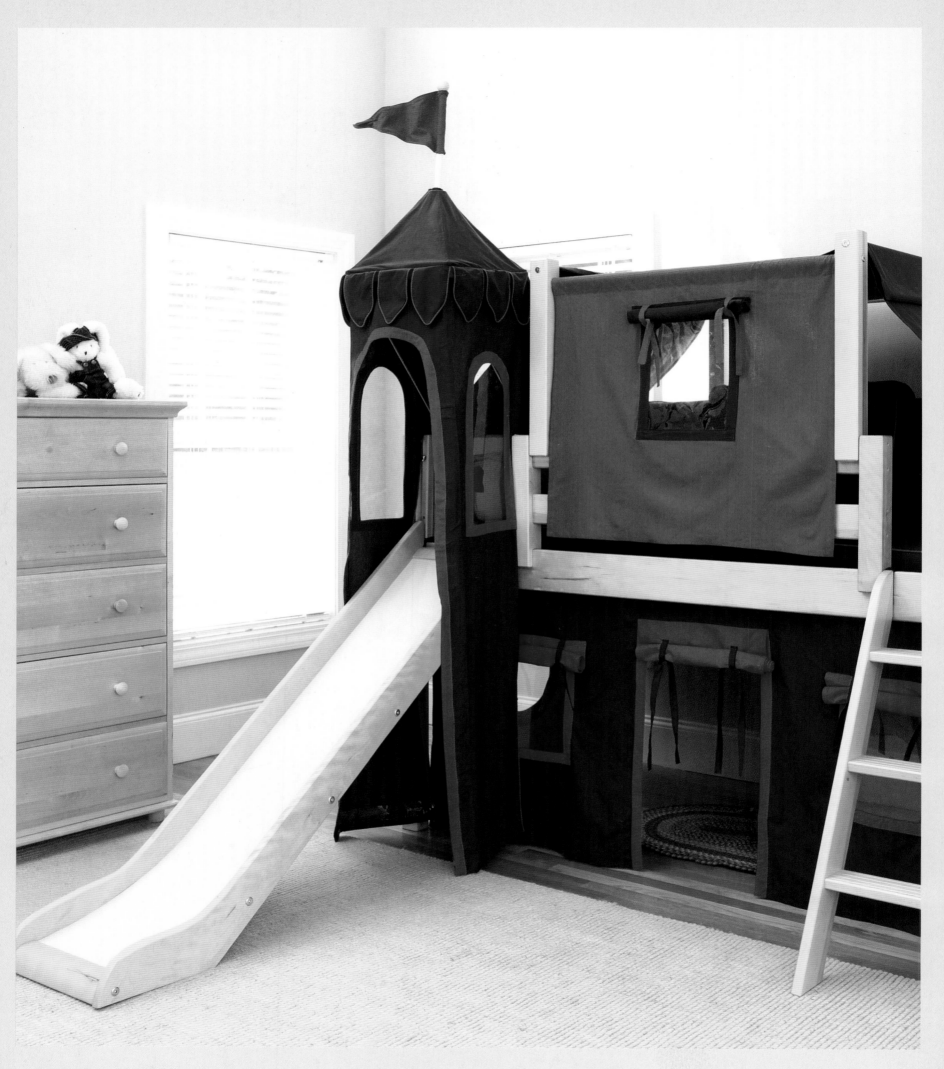

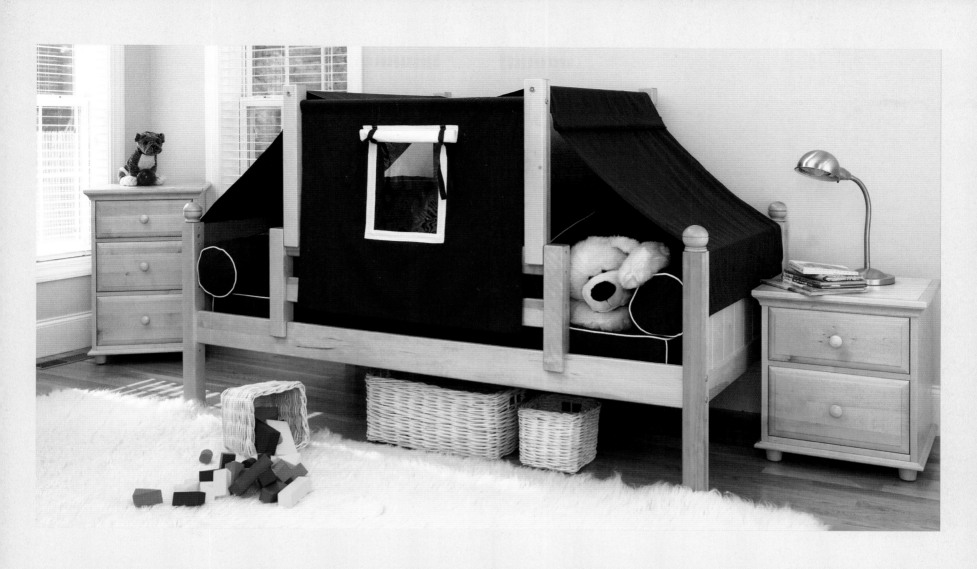

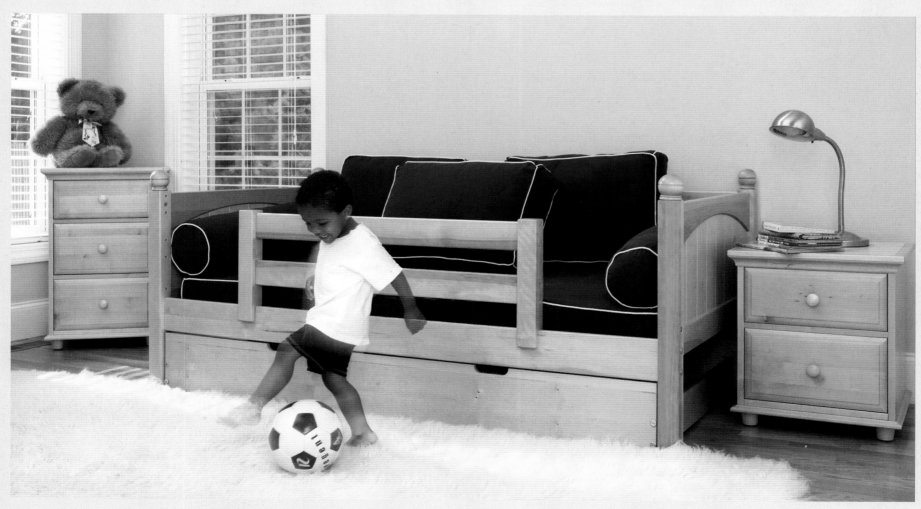

Bubble Chair

Adelta | www.adelta.de

Like a beautiful and cozy nest to retreat to, this bubble chair hangs from the ceiling and is surely an eye-catcher. It offers a special acoustic also, as the sounds from the surroundings appear damped inside the chair. Comfy cushions complete its relaxing atmosphere.

Comme un beau et confortable nid où se blottir, cette chaise bulle est suspendue au plafond et attire à coup sûr l'attention. Elle offre également une acoustique particulière, car elle absorbe et amortit les sons environnants. Des coussins moelleux complètent son atmosphère relaxante.

Als een mooi en warm nest om zich in terug te trekken, zo hangt deze bubbelstoel aan het plafond. Van een blikvanger gesproken! De stoel biedt ook een speciale akoestiek omdat de geluiden uit de omgeving binnenin gedempt overkomen. Comfortabele kussens maken de ontspannen atmosfeer compleet.

Tipi

Adelta | www.adelta.de

This funnily designed sitting object by renowned designer Eero Aarnio comes in the shape of a chicken-like animal and can be considered a toy at the same time. Tipi is available in various colors and will surely accentuate your little one's room!

Ce meuble amusant du célèbre designer Eero Aarnio a la forme d'un animal proche du poulet et peut aussi être considéré comme un jouet. *Tipi* existe en différentes couleurs et embellira à coup sûr la chambre de votre bambin.

Dit grappig ontworpen zitobject van de beroemde designer Eero Aarnio heeft de vorm van een kip-achtig schepsel en kan tegelijk als speelgoed worden beschouwd. Tipi is beschikbaar in verschillende kleuren, wat de kinderkamer opvrolijkt.

Children's Chair and Children's Stool

Vitra | www.vitra.com

Made of molded plywood, the children's chair and children's stool designed by Charles and Ray Eames have a pleasant look and are functional at the same time. They come in maple or red maple, with the chairs featuring lovely design details like little hearts.

Faits en contreplaqué moulé, la chaise et le tabouret pour enfants conçus par Charles et Ray Eames ont un look agréable tout en restant fonctionnels. Ils existent en érable ou en érable rouge et sont ornés de ravissants détails, tels que des petits cœurs sur les chaises.

Gemaakt uit gemodelleerde triplex zien de kinderstoelen en –krukjes ontworpen door Charles en Ray Eames er leuk uit en zijn ze tegelijk heel functioneel. Ze zijn verkrijgbaar in esdoorn en rode esdoorn en de stoeltjes hebben leuke designdetails zoals kleine hartjes.

Kissing Jim

Modern Convenience

www.modernconvenience.com

Once adolescence arrives, your youngster may be delighted by this red chair that enables some flirting. Two people can sit on it in a comfortable way, whilst facing each other. The chair is made of powder coated aluminum and comes in a beautiful design with hearts.

Les adolescents seront sans aucun doute ravi de posséder ce fauteuil rouge, idéal pour flirter. Deux personnes peuvent s'y asseoir confortablement, l'une en face de l'autre. Le fauteuil est en aluminium, revêtu par pulvérisation, et est joliment décoré de cœurs.

Pubers zullen verrukt zijn over deze rode stoel die tot flirten uitnodigt. Hij biedt comfortabel plaats aan twee personen die met het gezicht naar elkaar toe zitten. De stoel is gemaakt uit poedergelakt aluminium en heeft een mooi design, inclusief hartjes.

credits